U0107107

中国画的心性

江宏　邵琦 ⊙ 著

上海书店出版社
SHANGHAI BOOKSTORE PUBLISHING HOUSE

目录

下篇　性　　论

绪 论

绘画的起源,确实是个谜,且是个解不了的谜,但人们又很愿意去触碰它。因为解不了,所以解谜者的自主权就大。

原始人与自然的亲密是因人要依赖自然。为什么绘画直接揭示了这种关系呢?第一,绘画直接表现了自然。第二,表现自然的心理是敬畏自然。第三,因为敬畏,所以就包含了作者以至种群、聚落及整个人类的自然的情感。不管史前期的绘画是原始初民为了展现生活,抑或为他们真实生活的一个至关紧要的创造性环节,都可以这样认为:绘画直接揭示了人与自然最深刻、最亲密的关系。

绘画是人类最伟大的创造之一。人类之所以要创造它,是因为人类需要它,是因为人类需要表达一种较为清晰的生存观念,是因为人类悦情的本性,是因为人类在大千世界的万物之中需要确认自己的强烈欲望。绘画让我们感觉到的世界是一个向我们表述其自身的世界,而不仅是观念的物象反映。绘画是人与自然(世界)之间无声的呼吸。倾听这一呼吸,就能感觉到人类精神脉搏的律动,就能体悟人与自然的关系。自然造就了人类,但人类的初萌时期,却不像诗人所想象的那样是阳光下丰裕而无忧无虑的乐园,大自然给其升华的代表——人类的是随意的灾变(如冰河时期)和由此而带来的生存的威胁,人类在其童年时代就成了这个混灏宇宙中唯一能预知自己将在时间中走向自己的末日的生物。因此,人类作为自然的升华,恰恰是不断压抑的产物。死亡的恐惧意识,或许是人类作为有意识的动物的最初的唯一意识。死亡意识作为人类生存心理的原初意识,包括了对死亡的认识和对死亡的体会。在使其升华的同时又给予压抑,这就是生命辩证法。只有不可避免的死亡,才能产生不可抗拒的生存和发展。以死亡作为极限而反身于生存,是人的最基本的生存方式。

死亡作为一个绝对的界限,把生存的时空划分为二:有限的现实与无限的虚

幻。无限的虚幻是与生存相联结的死亡世界，充满了永恒的神秘。想象，甚至是幻觉便成了伸向这神秘未知的触角。正是这种神秘的未知世界的诱引，对人类的认知起着无限超越的作用。这无限的超越作用既不是对无限的虚幻的超越，也不是对有限的现实的超越，而是对有限与无限、现实与虚幻之间的肯定与投入，即对生与死之间的肯定和投入，这就是生存，对生存的肯定和投入。从这一意义上，我们可以说原始巫祀是初民对生与死、有限与无限、现实与虚幻世界的探索和把握方式，是对生存的肯定和投入的方式。

　　季路问事鬼神。子曰：未能事人，焉能事鬼。曰：敢问死。曰：未知生，焉知死。（《论语·先进》）

　　孔子对鬼神、生死的回答似乎在蓄意回避，但细究之下，却清晰地表明了他在强调人类面临的这类根本性矛盾。短促而有限的生命终将泯灭在无限的时间流水之中，突破有限的桎梏，以达无限的自由，是孔子要求于人于己的积极态度，是知生、事人的现实行为，是对"知"的无限的追求。唯有立足于有限，立足于现实的人生，才能深究、感悟和体验无限、虚幻的另一个世界。孔子的回避，正好表明了他对死亡、对无限的深刻体会和认识，以及由此反身于现实人生和对现实人生的积极投入。虽然他也有"逝者如斯夫，不舍昼夜"（《论语·子罕》）的千古之叹，在浩茫无垠的时空面前，人生的有限性——生存时间的有限性与实践范围的有限性，犹如一具无形的枷锁禁锢着鲜活的生命体。时间的无限性，不是人所能穷尽的；生命的有限性，也不是人所能改变的。正视这一切需要智慧、胆略和勇气，需要对生存的投入和拥有的坚定信念，所谓"君子不忧不惧"（《论语·颜渊》）。唯有至深的忧患，才有无畏的活力。"发愤忘食，乐以忘忧，不知老之将至。"（《论语·述而》）对生与死的存而不论，是因为充分强调了在现实的有限时空条件下，人所具有的进行创造性活动的可能性。不是以此规避"老之将至"——死之将至，而是以此作为对迎面而来的死亡的回答。

　　于发愤中得乐忘忧的人生观，是中国文化的"硬核"，这一积极的现实人生观，不仅没有滞塞、僵固人们突破有限、把握虚幻世界的通道，恰恰相反，催发了人们体悟天地之至道的潜蕴机制。

　　天地与我并生，万物与我为一。（《庄子·齐物论》）

　　独与天地精神往来与不教倪于万物。（《庄子·天下》）

　　我善养吾浩然之气，……其为气也，至大至刚，以直养而无害，则塞乎天地之间。（《孟子·公孙丑上》）

　　夫君子所过者化，所存者神，上下与天地同流……万物皆备于我矣。反

身而诚,乐莫大矣。(《孟子·尽心上》)

汪洋捭阖、奇谲恣肆的庄子和挥斥八极、睥睨一世的孟子不约而同地进入了个体融于自然的"天人合一"境界,一个重要的契机是他们都基立于一个共同的文化"硬核"之中。

"天人合一"是中国哲学最突出的特点。它是以天为代表的无限和以人为代表的有限的合一,是现实世界的虚幻化,虚幻世界的现实化,是生存的至高境界,是孟子所谓"反身而诚"的莫大之乐的境界。

"天人合一"作为哲学的睿智表述固然玄乎难解,作为气功所达的澄清境界,也只有为擅长习静养气之道的人所体会。《明儒学案》载:

(胡直静坐六月)一日,心忽开悟,自无杂念,洞见天地万物皆吾心体,喟然叹曰:"予乃知天地万物非外也。"(《江右王门学案》)

(蒋信)至道林寺静坐,久之,并怕死与念母之心俱无。一日忽觉洞然,宇宙浑属一身,乃信明道廓然大公,无内外是如此,自身与万物平等看如此。(《楚中王门学案》)

(刘宗周)日来静坐小庵,胸中浑无一事,浩然与天地同流,不觉精神疲惫。(《蕺山学案》)

对于这种心理现象记述较为详尽的是明代的大儒高攀龙:

是夜明月如洗,坐六和塔畔,江山明媚,知己劝酌,为最适意时,然余忽忽不乐。……明日于身中厚设藉席,严立规程,以半日静坐,半日读书,……倦极而睡,睡觉复坐,……心气清澄时,便有塞乎天地气象,……又如电光一闪,透体通明,遂与大化融合无际,更无天人内外之隔,至此,见六合皆心,腔子是其区宇,方寸亦其本位,神而明之,总无方所可言也。(《明儒学案》卷五十八《东林学案》)

对于已习惯于西方思维方式的人来说,卡普拉的描述无疑是最佳的切入点,他说:

当理性的思维沉寂下来时,直觉状态就会产生一种特殊的意识,能以一种直接的方式体验到周围的一切,而无须对概念性的思维进行反思。庄子有一句话:"圣人之心静乎! 天地之鉴也,万物之镜也。"对于上下四方这个环境的独特的体验是沉思的主要特点。在这意识中,各种局部的形式消退了,溶化成浑然一体。(《物理学之道》纽约,英文版第 26 页)

这一段论述,可以看作是西方人以自己的语言对东方人这种"天人合一"的心理感觉所作的具体描绘。

但是,"天人合一"作为一种奇特的心理感觉,对心理意识发展的无限超越作用,并没有滞塞、封闭、僵固人的感觉的确定性,相反,这种超越现实界的神秘预感改变了知觉的含义,亦即使知觉的形象与蕴含于形象之中的意义分离出来,一方面确定的形象,是易逝的、现实的;而那些意义虽不确定又无形可寻,却是永恒的、神秘的;另一方面,确定的形象又是不确定的意义的显示。这使"形象"赢得了唯一可能沟通永恒而神秘意义的形式化能力。于是,"形象"便由感觉的被动地位升华为意识的主动地位,即人类可以形象的形式化、程式化、象征化去交感、捕捉、界定形象背后的神秘意义,把瞬间铸成永恒,得以从容不迫地渲写现实生存时空中的情愫——既是对象之形,又是意义之形。

而这最初是经由巫祀的方式表现出来的。任何一种文化的根本观念是关于世界源起的观念。在中国文化中,对世界源起的观念具体表现为世界的层次性存在,层次是相对于整体而言的,在古代中国人看来,作为整体的世界存在只寓于作为世界的层次性存在之中。换言之,所谓整体的世界存在就是各层次之间的关系。用上古人们的话来说就是"道生一,一生二,二生三,三生万物。"(《庄子·四十二章》)"太极生两仪,两仪生四象,四象生八卦。"(《易·系辞》)太极图中的阳鱼、阴鱼;《易经》中的阳爻阴爻,所有这些都从不同的角度以不同的表述方式表达出世界分为天地两极的观念。对于这些,如果我们不是从科学所要求的在自然时间(外部时间)上作严格的前后界定出发,而是从观念世界的逻辑考虑,那么,十分显然,天和地就是古人对世界存在认识的两个最基本的层次,从逻辑上看,人后成于天地。天地交感,阴阳(刚柔)相盪——才有"二(天地)"生"三(人)"。

因此,人的存在本身,就是世界不同层次间相交相通的产物和标志,表明了世界不同层次之间的关系并不是严密隔绝,彼此不相往来的,而是可以沟通的。上古的许多仪式和行为的重要任务就是在这种世界的不同层次之间进行沟通。然而,沟通天地并不是日常生活中的寻常之事,尽管它对日常生活起着决定性的作用,沟通天地是智慧的运用,唯有特殊才干的人才能获此殊荣。上古社会中的"巫觋",就是这样一些有特殊才干的人。《国语·楚语》称他们"其智能上下比义,其圣能光远宣朗,其明能光照之,其聪能听彻之,如是,则明神降之,在男曰觋,在女曰巫"。在全世界唯以幻觉为重的"萨满式(Shamanistic)"(见张光直《考古学专题六讲》第4页,文物出版社1986年版)的文明中,智慧与感觉并重是中国古代巫祀的最大特点。德国的社会学家达伦道夫(Ralf Dahredorf)指出:西方知识分子(Intellectual)的前身是宫廷中的"俳优(Fools)"(见余英时《士与中国文化》第115页,上海人民出版社,1987年版),而中国知识分子(士)的前身则是祀礼中的"胥

4

（巫觋）"。巫觋是上古社会的重要社会成员，其职责就是凭借自己的智慧和感觉沟通大地，使人与自然相和谐。因此，以中国文士为载体的智慧是感觉化的智慧，其感觉是智慧化的感觉。这种感觉与智慧的合一的特征决定了整个中国文化的特征既是科学性的，也是艺术性的。

依靠智慧与感觉沟通天地，进入"天人合一"的澄明之境，就是中国传统文化中所谓的"悟道"。"悟道"从精神意义或者说从认识论的意义上说，是在思维中整个地把握高深莫测、缥缈幽远的天道；从本原上说，人与天（自然）是一气沟通的。而经由"悟道"而突入"天人合一"的澄明之境，之所以成为中国文士的"神圣传统"，或者说"终极引导（the ultimate guidance）"（卡尔·雅斯贝尔斯《智慧之路》第46页，柯锦华等译。中国国际广播出版社，1988年版），在于它不仅沟通了有限的现实世界和无限的虚幻世界，并落实在人的具体生存中，使现实的生存"不惧不忧"（孔子语）；而且，在"悟道"过程中出现的"上下与天地同流""万物皆备于我"（孟子语），"浩然与天地同流""宇宙浑属一身""洞见天地万物皆吾心体"的心理效应，能收视返听、回光观照机体脏腑经络、气血津精的活动运转状况。如李时珍在《奇经八脉考》中说："内景隧道，唯返观者能察之。"更早的渊源则有"耳目内通而外于心知"（《庄子·人世间》）、"夫道者，内视而自返"（《文子》卷六）、"吾闻得之矣，乃内视而自返也"（《淮南子·说山训》）。不特如此，这种心理效应还具有调整人的生理机能，以达到强健体格、颐养天年的功效。而机体的健壮和寿命的延长本身就是对有限的一种突破和超越。

因此，"天人合一"实质包含两层意思，一是悟究天道，一是心性修养。作为"悟道"的至高境界，"天人合一"又是一种积极的艺术生存观，在其引导下的现实的人的生存必然是艺术地生存。

西方人把"认识你自己"的箴言高悬在门楣上，中国人则落实在默默地躬身实践中。在悟究天道的引导下，心性的自我修养是悟通天地，进入"天人合一"的澄明之境的唯一有效途径。中国古代的"心性"大抵可以用现代意义上的感觉的智慧和智慧的感觉来作不甚贴切的迻译。心性修养是文化中最具特色的传统。中国人把心性修养落实在现实生活中，因此，心性修养也就是中国人的生存方式。

绘画之所以能成为人与自然最深刻、最亲密关系的揭示者，在绘画的形象功能，虽然作为视觉艺术的绘画必须具有形象，否则就难以再用"绘画"这一概念来指称，但绘画的形象并不是视网膜上的影像的再现，即绘画的真实动机，并不是为了把看得见的东西多此一举地再描写一遍，而是要把看不见的（甚至可以说是

不在感觉范围内,或感觉的触角所无法伸展到的领地)东西变成为可以感觉到的东西。绘画的形象得以创造是人类自我感觉的一次确定。而激发人类的生存创造力的既不是任何一个他可以确定感知的事物,同时也不是绝对意义上的纯粹空无,而是他分明可以感知却又不能把握其生息出没的生命之物背后的变幻莫测的神秘力量。专论变化的《周易》被尊为五经之首,也源出于此。探究变化,"给不确定之物以确定"(柏拉图语),乃是生命永不安息的根据,也是生成的根据。绘画的形象是感觉的结晶,也是感觉的对象,人们在绘画中表现了自己的感觉,又感觉了自己的表现。王微说"以图画非止艺行,成当与《易》象同体"(《历代名画记》卷六),正是立足于生命生成根据的深刻认识。"飞矢不动"的古老逻辑悖论已经揭示了纯粹感觉(视觉)的局限性,因此,王微要说"成",若不"成"则只能是纯粹的起悦目功能的"艺行",一个"成"字标识了中国绘画的形象从一开始就不是纯粹感觉的结晶和表现,而是感觉的智慧和智慧的感觉的结晶,是感觉的智慧和智慧的感觉的表现。

中国绘画以感觉的智慧和智慧的感觉——心性,作为自身的源创基因,这是使中国绘画获得与《易》象同体的根本前提,因而,投身于绘画,可以获得与研读经籍相当的功效:突入"天人合一"的澄明境界,全身心地投入于绘画之中,就是修养心性,是艺术地生存的中国人的生存方式。历来文人以儒业为重,有绝高画技的甚至不屑于绘画,其实正是在表现智慧的感觉。

第一节　发展与制约

绘画作为中国文化样式中最具代表性的具体样式,可以看作是中国文化的一个缩影。而绘画对中国人能具有恒久魅力,是因为它不需要通过研究、思索,不需要凭借渊博的知识和频繁的观察才能获得旨趣,它直接诉诸人的感觉。形式化是人感知、认知事物的前提,人的视觉器官对事物的感知本来就不可能做到"纯粹"的客观,总是不同程度地带有个体的情绪和时尚的观念。而绘画的形象正是画家个人的情绪和时尚的观念综合下的对事物的感知结论,所以我们对绘画感到比较亲切。这种亲切建立在不可替代的直接性(或者说直观上)。黑格尔在比较了雕刻与绘画后,指出:

雕刻所表现的神对于观照者是一个纯粹与观照者自己对立的对象,在绘画里神本身却显现为一个活的精神主体,降临到他的信士群众当中,使其中每一个人都有可能使自己和神建立精神上的契合与和解。因此,绘画里

实体性的东西不是一个离世独立的僵化个体，像在雕刻里那样，而是参加到群众团体里去，就在群众团体里显出自己的特殊性。(《美学》卷三上册，第222页，朱光潜译，商务印书馆，1982年版)

所谓"不是离世独立"，指的是雕刻的精确模仿只能获得与自然物相契合的外形，欣赏者必须通过研究、思索，凭借渊博的知识和频繁的观察兜个圈子才能达到欣赏的目的，黑格尔认为这不是艺术的直接目的，这也是雕刻作品有时使我们感到冷淡枯燥的原因。绘画中的形象之所以是一个"活的精神"，是因为

绘画才第一次开辟路径，让有限的和本身无限的两方面主体性原则，亦即我们自己的存在和生活的原则，能发挥作用；在绘画的作品中我们看到在我们自己身上起作用和活动的东西。(同上，第221~222页)

黑格尔所说的这种能让人在作品(形象)中看见的东西，其实是蕴含于形之中的人的情愫、意趣——心性。情愫和意趣，或者说情愫产生的意趣，因人而异。因为人，所以不可复制；因为异，所以独特。可见心性是绘画的灵魂。

表现人的心性，拒绝再现物的形状，这是中国绘画从一开始就确立的根本准则。从画家的个体角度来看，写心达性既是他们审美意识的根本，又是他们创作的终极目的。

一般说来，事物以后演化的各种可能性和所要发展的一切要素都包孕在其初始的胚胎之中。原始绘画作为绘画史的发源地带，由于相隔时代的久远，流传下来的遗迹很少，现存的通过考古发掘而为我们能见的原始绘画作品很难说是当时最优秀的，也很难说是出于当时"名家"之手，恰恰因为如此，才使原始绘画能以最真实的面目展示出来，通过对原始绘画的分析能使我们客观地把握初民的思想意识。原始绘画的粗陋稚拙是不容置疑的，但这些古拙单一的痕迹毕竟在震惊着我们的心灵。引起我们震惊的不是别的，正是初民以单一的绘画技巧创造的各种类型的形，以及通过这一单一技巧所描绘的各式形象所表达的人类早期的种种思想意识。在人类没有产生富于表达力的逻辑、符号系统之前，绘画就成为了解和研究早期人类思想意识的可靠依据。

在今天看来，技巧的单一，是原始绘画之形粗陋稚拙的根本原因，绘画的发展与技巧的发达可谓密切关联。在绘画史上，绘画的任何一次重大发展，任何一次划时代的变革都是由于新技巧的参与，并且常常以技巧的改进或新技巧的出现作为标志。对于一个处于历史特定时空中的画家个体来说，技巧的掌握和掌握技巧的熟练程度直接决定了其创作的质量以及实现其创作目的的程度；另一方面，原始绘画是具有象征性的绘画，是早期人类的生存观念的产物，单一的技

巧为表达不同的思想意识,产生了造型上的差异。因此,原始绘画中的不同流派,不在于技巧而在于造型。换言之,人类在生存的观念驱使下创造的绘画,一旦产生,它就要为社会所用,并且要用思想来充实它。这也说明了绘画与观念的紧密关系。从绘画史的角度看,观念性的社会因素也对绘画的发展演变起着制约和催发的双重功用。如诗歌和书法对绘画的介入,帝王豪族对绘画的好恶以及商品对绘画的青睐等等。处于特定历史时期的画家,无论其自觉还是不自觉,都受到了这种来自观念形态的制约。无论是物质形态,还是观念形态,这两种形态的制约在绘画的源起之际就已经显示了其后发展的端倪,并且始终伴随了中国绘画从草创到成熟,从升华到式微的整个历程。

于绘画中写心达性是中国文士以至高的热忱投身其间的根本动因,而绘画的发展是与技巧的发达和观念对绘画的要求相平行的。因此,中国绘画的发展史实际上在写心达性的终极导引下历代画家遵循绘画规律对制约因素顽强超越的历程。

中国绘画如同世界上其他民族的绘画一样,都源起于史前期的人类生存感觉。中国目前可以见到的绘画源头是在新石器时期的彩陶和岩画中。新石器时期是我国原始文化最辉煌的时代。分布在黄河中、下游地区的仰韶文化遗址及龙山文化遗址,分布在长江中、下游地区的良渚、屈家岭、青莲岗、大汶口、河姆渡等遗址,均以陶器表明人类早期杰出的创造和智慧。原始绘画尽管技巧单一,但为适合于不同思想意识的表达,其造型上的差异还是十分明显的,大致可以分为以下几种:写实型、图案型和抽象型。原始绘画在技巧上受到极大的制约,而原始绘画所呈现出的观念特征——被我们称之为观念的东西,其实是初民心目中最为真实的存在。对于创造绘画的形象来说,观念性的东西并不能成为创造的蓝图,而往往是较完全地说明形象的一个辅助手段。绘画(或者说:艺术)作为原始初民有意识地从事的一种生存活动,于其中生成或运用的表象和形象,就其对现实的反映质量来说,比在这类活动中形成的概念更高级些。这类活动就是艺术。

中国绘画成熟样式的代表,主要是宫廷绘画。社会,尤其是皇室的需求为绘画的专职化提供了条件。《周礼·冬官·考工记》中就记载了专职的"设色之工"。《庄子·外篇·田子方》中说宋元君有众画史;刘向撰《说苑》提到的"齐有敬君者",等等,这些专职画工的出现使绘画技巧得到了空前的强化与发展。这一方面是受绘画规律的支配,一方面也有伴君如伴虎的客观压力的推动。技巧的发达,促使绘画走向成熟,成熟的绘画更受到宫廷的青睐。《资治通鉴》卷二百一

十七《唐纪》载：玄宗即位，"始置翰林院，密迩禁廷，延文章之士，下至僧、道、书、画、琴、棋、数术之工皆处之，谓之待诏。"自五代西蜀、南唐专设画院以来，除金元有短暂的中断外（其实也只是藕断丝连），有绵绵六百年长的历史，其中还不乏皇帝、皇室成员直接参加创作活动。宫廷绘画作为中国绘画的一种形态，主要是为皇室和上层统治阶级服务的，其发展壮大固然有物质上的便利，更重要的却是绘画自身发展的贡献。其描写刻划的精细入微，栩栩如生，让人叹为观止；青绿的富丽堂皇、水墨的气势恢宏，多种形式让人目不暇接。宫廷绘画正是以其成熟的技巧和成熟的形式，才得以在中国绘画史上占有不朽的位置。

如果说宫廷绘画作为皇室的艺术、贵族的艺术这点上与西方古典绘画具有较多的相通之处，那么，文人绘画的产生，则是唯独中国才有的一种特殊的绘画形态了，文人画家虽然不能排除他们同皇家贵族的千丝万缕的关系，但他们有着自己的审美意识，有着自己独特的对人生的看法，他们中间的许多人有官职甚至还是皇族成员，可他们在"事君"和"善身"的两重性中，在依心游艺的绘画天平的重心上往往倾向于"善身"一面，所以也和那些山人、居士一样以孤云野鹤的心态面世，他们创作的唯一目的便是写心达性。这一点，文人绘画与原始绘画具有令人难以置信的"神似"之处：都是现实的生存活动。

原始绘画、宫廷绘画和文人绘画这三种中国绘画的形态，犹如三根支撑着中国绘画大厦的巨大支柱。从历史的角度看，这三种形态又分别代表了三个绘画发展的阶段。即以原始或民间绘画为代表的草创期；以宫廷绘画为代表的成熟期和以文人绘画为代表的升华期。但是，代表着三个不同的发展阶段，并不意味着是后者对前者的简单替代。一种形态在绘画发展史上的主导地位被另一种形态取代后，并不等于该形态的消亡。因为一种形态一旦产生、形成，就有其自身存在的恒久性，这是中国绘画的总体特性——艺术地生存的生存者的生存方式决定的，绘画的任何一种形态都没有游离人的心性之外超然存在，只是在不同阶段以不同方式或者突出了感觉的智慧，或者强化了智慧的感觉，而突出或强化的手段又都落实于造型的技巧之上，以技巧作为各自的显在标志。对任何一种具体的艺术样式的研究和探索，都不能把技巧排斥在外，相反，必须十分明确地指出，技巧是任何一种具体的艺术样式的最基本的组成部分。而技巧方面的任何发展与进步虽然是某种特定的绘画的形态的显在标志，但其本质的归属不应载入任何一种形态，而属于绘画本身。因此，诚如少年、中年、老年是一个人一生经历的不同生命历程，而不是三个人一样，原始绘画、宫廷绘画、文人绘画作为三种不同的绘画形态，是绘画自身发展的不同阶段，而不是三种不同的绘画。同时，

绘画作为一种精神性质的生存观念产物,任何作品一旦完成,就脱离了它的创造者而获得作为作品存在的权力和地位,因为作品真正的最后完成不是在画家本人,而在于观赏者,而不论这观赏者是他人还是画家本身。这就是说绘画作品并不会因画家的逝去而消亡,也不会因为画家的孤傲而不被更多的人接受,更不会因为只是写心达性的产物而远离由眼而折入心性的这一层次的欣赏活动。因而,凝结在作品中的技巧与表露于作品中的画家个人的心性将作为绘画以往的迹痕构成绘画今后发展的"支援系统",促使后来者的进一步发展,为后来者提供各种便利。

从历史的脉络来看,原始绘画、宫廷绘画、文人绘画作为中国绘画成长的三个环节,是一环扣一环地为后者提供各方面的便利,宫廷画是在民间画的基础上由技巧的发达而形成的一种讲究写实性的绘画形态,而文人画则是在宫廷画的写真性达到饱和时,才派生出的一支既有民间画的天真率意性和简便快捷的表现性,又不失绘画之本的造型性的一种绘画形态。据绘画史的史实,原始绘画、宫廷绘画、文人绘画也是长期并存发展的。原始绘画以民间绘画的形态在历史发展中得到延续(当然这里仅指民间绘画中所保持的原始绘画的真髓,而排斥民间绘画在其本身发展中的市井、油滑气息),即便在宫廷绘画称雄以及文人绘画占据画坛霸主后,在民间依然十分活跃,宫廷绘画在文人画风靡一时的元明清三代,还有相当大的地盘。三种形态相安共处的基本前提不仅是因为分别有各自的服务对象——观众,和不可替代的技法特色及审美情趣,而且还因为在整个中国绘画的历史发展中始终不断地相互影响着。民间画工中的优秀者被召入禁中,画院类似科举的考试都为民间绘画与宫廷绘画之间的相互影响提供了客观机遇,文人绘画的画家作为朝廷命官和文人的两重身份,他和宫廷绘画、民间绘画之间的相互影响也是极为密切的,被明清文人画家捧为师范的"元四家",其中吴镇就没有放弃马远、夏圭的某些程式;董其昌及"四王"的仿古作品里也常常出现所谓仿马远、夏圭的笔意;而唐寅更以文人情调把李唐的风格陶冶得让人啧啧称叹;批评家们把戴进和沈周相比来扬文人画压宫廷画,但戴进的那幅《仿燕文贵山水图》中澹荡清逸的墨色和温文尔雅的笔法,一扫官体剑拔弩张的习气,难怪董其昌也对此赞赏不已。

总体上看,中国绘画无论在哪个发展阶段都受到物质形态和观念形态两方面的限制。因此,中国绘画的演化历程可以看作是对这两方面限制的超越历程。面对物质形态的强大制约,绘画借助了早熟的书法,和书法一样,以毛笔为工具,将线条作为造型之本,假书法的表意抒情达性堂而皇之地规避了造型上的障碍;

面对观念形态的巨大制约，绘画装上了诗歌的翅膀，可以在想象的天地中自由翱翔。以抒情、写意作为造型之魂，借诗之羽翼超越了可能出现的情趣滞塞。中国绘画之所以具有这等化腐朽为神奇、点铁成金的神妙之术，在于中国绘画矢志不渝追求的目标：进入"天人合一"的澄明之境，这既是书法的终极目标，也是诗的最高追求，而诗、书、画之间相互催发，不仅是基于这样一个共同的理想目标，而且也因为有着一个互相扬长补短的客观土壤。

第二节　心性与绘画

对画家关注，并不意味着对观赏者于不顾。尽管观赏者在绘画（甚至在整个艺术领域）中的地位，已经得到了根本性的转变，从被动地接受到主动地参与，从局外的旁观者到局内的创造者，观赏者的地位在当今时代得到空前的重视，是现代艺术的一个重要特征。崛起于 20 世纪 60 年代的接受理论将理论的思维重点转移到对接受与影响问题的研究上，亦即将研究的重点不是放在作品与作者和现实的关系上，也不是放在作品的结构、功能、技法上，而是放在观赏者的接受上。接受理论（或者说接受美学）的创立，导致了为文艺研究提供了新的角度。即由过去的以本文（作品）转移到以读者观者。由于观赏者的重新发现，在西方文艺研究中导致了研究的趋向发生了相应的转变，观赏者的地位也随着接受理论的崛起而不断上升。

但是，在我们看来，观赏者的作用固然不可涤去，由于现代社会信息技术的发达，使人际间的交往日趋频繁，因此对接受问题、对观赏者的研究能揭示艺术的社会功能和社会效果。与此同时，也必须十分清楚地看到艺术的社会功能与社会效果至多只是艺术的一个组成部分而不是艺术的全部，这一点也主要是针对现代的西方社会而言的。作为对中国绘画（主要是中国古代绘画）心态的研究，仅仅立足于此，不仅是十分偏颇的，而且也不可能真正揭示出中国绘画的真谛。这一方面是观赏者的接受情况对于画家来说只能以社会因素的方式起相对有限的制约作用，而不能替代、左右绘画写心达性的最终目标。无论观赏者的影响作用有多大，对于画家来说都是以间接的方式在他们的创造性行为中起作用的。另一方面，在研究中国绘画的时候，我们必须有一个十分明确的前提，那就是中国绘画在相当长的历史时期里，画家并不一定都是为观赏者而创作的，因为绘画作为商品在社会中流通，主要是在晚近时期，而且，绘画进入市场之时，也是绘画因循重复，积壳僵固的历史时期——即绘画式微的一个标志。绘画进入市

场之后,对绘画本身的发展不仅鲜有贡献,反而是在对历史积蓄的大肆挥霍之中将绘画引向自身的衰微。

还需要提及的是:中国绘画的真正观赏者,那些能对绘画创作起一定影响作用的观赏者,他们大部分又都是画家,至少也是具有相当绘画创作经验和体会的人。从绘画史的角度看,绘画审美的缔造者和提倡者,能够引导观赏者的绘画批评家都是有一定水准的画家,其中相当一部分还是在中国绘画史上成就卓著的巨擘;从画家的角度看,画家们是为自己而画,为"志同道合者"而画,为写心达性而画,为"善身"而画。因此,从画家角度出发的绘画心性研究,不仅没有置接受者于不顾,也没有置作品本身(本文)于不顾,相反,正是兼顾了画家与批评家(观赏者)一身兼任的中国绘画的基本特性。

写心达性作为中国绘画心态的总体特征,随着绘画本身的历史演化而得以在不同的阶段中落实。

中国以人为中心的文化,其实质是从我,确切地说是从人心展开对世界的认知、理解和交流沟通。中国绘画,是在中国文化氛围内成长、壮大的具体文化样式,它对世界的关心,也是以人为中心的。因此,所谓"心"的概念,是指画家和客观事物之间的关系,即物我关系。这一坐实于人心——"我"的物我关系,随着我对物的认识的不断深刻而表现为"为物代言"与"物我合一"两个阶段。

"为物代言"的绘画心态要求以真实地表现客观事物为绘画的主要任务。这里所谓的真实是以没有为理性分隔的物我浑然为历史前提的,因此,真实地表现客观事物,也就是真实地表现主观人心;前者是画家在创作中有意识的追求,后者是伴随其中的无意识的真实流露。对真实的追求在绘画实践中,虽然表现为对技法的着力开发,却没有因此失却艺术的撼人心魄之力。支撑绘画对低下的技巧进行全力超越的力量乃是物我之间的真诚无邪。这种追真求实"为物代言"的绘画心态下的绘画实践所体现的绘画审美层次是"真趣"。

"真趣"阶段的绘画依托真诚无邪的"心源"对技巧的着手开掘使绘画得以迅速成熟。在技巧高度发达的同时,在绘画的成熟体上展开了画家对物的认识的深刻性的发掘。借助于日臻完善的技巧,使追真求实的理想变为现实,绘画审美心理由"真趣"进入"物趣",这是绘画遵循绘画规律演化的自然之势。

然而,平心而论,中国绘画中体现出来的"物趣"是极不纯粹的,中国画家并没有把对物的描摹上升到绘画"母题"的地位。这是因为纯粹的"物趣"是把我与物截为对立的两面,将物视为认识的客观(脱离于我)对象,这显然是与中国文化的总体特性相抵牾的。因而,在写心达性的终极引导下,绘画的表现能力高度发

达至游刃有余之时,画家的思绪融入被表现的事物之中,各种物理、事理由此阐发,此时绘画的心态是"物我合一",此时的绘画审美是物我相通的"理趣"。"理趣"是"物趣""情趣"的融汇整合。

比"心"更为基本的是"性",告子所谓"食色"(《孟子·告子上》:"食色性也。"),弗洛伊德所谓"力必多",都是"生之质"(郑元注《礼记·中庸》引《孝经说曰》:"性者,生之质命人所禀受度也"。又见《康熙字典》"性"字条目注引)的有机组成部分。"性"既是"生命之谓"(《礼记·中庸》:"天命之谓性。"),又是"生之谓"(《孟子·告子上》:"生之谓性也。")之性。如果说"心"大抵落实在认知、理念的象限里,那么,"性"就是情意、感性的综合,是比"心"更为本然的"人之初"之"性"。如果说对绘画中"心"的探究落实在感觉的智慧之中,那么对"性"的探究则落实在智慧的感觉中,前者重在智慧、技巧,后者重在情感、意蕴。因此,所谓"性",是指画家的个性与人性、天性(自然之性)之间的关系,即天人关系。这一坐实于人生——"性"的天人关系,是对"心"的绘画心态的升华,"性"的绘画心态是表达个性、人性自由,抒发个性、人性自由,是突入"天人合一"的澄明之境后的自由。这天道的自由与人性的自由相契合下的绘画实践所体现的绘画审美是"天趣"。

综上所述,"心"的绘画心态以及在这一心态中产生、形成的绘画审美,是与绘画发展和绘画规律相一致的。绘画作为诉诸视觉的艺术以形为存身立命之本。形的发展与进化是绘画自身的根本要求,以追真求实为总体特征的"心"的绘画心态,其实践的重心是通过对技法的改进和开掘使绘画的形象塑造得以丰满和生动的。从原始时代迄今,中国绘画已经具有五千年的辉煌历史。在这五千年中,不管各个时期的审美观念和绘画技巧上的差异是多么巨大,中国绘画始终没有偏离具象的轨道。丰满而生动的形象塑造,始终是中国绘画最基本的要求。正因为如此,形象塑造上的似与不似,率先成为绘画创作和批评的准则之一。

中国绘画创作和批评的一个重要内核,便是形神关系的把握。它在人物画上,表现为身与心的关系;在山水画上,表现为天与人的关系;在花鸟画上,表现为物与我的关系,均是围绕着形神关系而来的创作和审美的问题。在这一问题上,不管人们是如何强调神的重要性,如何把神看成是绘画作品成败的关键;也不管神如何去统摄形,归根到底,还是要落实在形上的。

神依形而生,神随形而出;形有神而活,形得神而盛。形和神相辅相成,如鱼之于水,毛之于皮,它们同生共存,中国绘画是具象性质的艺术形态,脱离了具象的绘画,便不是中国绘画。

形和神的关系，简言之，就是指人的身和心的关系。早在两千多年前，我国的哲学家已经就这一关系给出了唯物主义的论断，荀子说："形具而神生"（《荀子·天论》），落实在中国绘画里，就是"以形写神"。

　　中国绘画始终踱于形而不为形所拘的传统的建构，与"心"的绘画心态是十分契合的。进而可以说"心"的绘画心态对这一传统的建构起了积极的促进和保障作用。

　　"性"的绘画心态是"心"的绘画心态的升华，因此，"性"的绘画心态是立足在"心"的绘画心态之上的，尽管"性"比"心"更为本然，但是，人对客观世界的认识，或者说人的认识的发展总是先在远离人类自身的地方，然后逐渐向人类最本然的核心收缩，上古时代最发达的科学恰恰是研究离我们最遥远的天象的天文学。绘画心态的演化也与此相一致，在"性"和"心"之间事先为人们所认识的是"心"审美层次。但对于诉诸感觉的因素而言，由"性"所能达到的境界却比"心"所能达到的境界更为澄明，因为"性"更切近人的本然核心。诚如历史上任何对人自身的新认识，替代或改变固有的认识都不可避免地要引起巨大的震动，甚至要付出生命的代价一样，绘画中居于"性"的绘画心态中的创造比居于"心"的绘画心态中的创作更具艺术的震撼力。这是令人难以置信的悖论，但也是令人不得不信的事实。

　　中国绘画在"心"的绘画心态中成熟，在"性"的绘画心态中升华。"性"的绘画心态一方面立足于人生最本然的基础上，一方面翱翔于人生最超然的空间中，从心所欲而不逾矩，绝对的自由给绘画的发展以无限的升拔，在这一心态之中一切宗派门第之间的隔阂消除了，一切艺术样式之间的门墙拆除了，诗歌、书法、音乐、文学等等都可以被捏合在绘画之中，蕴藉于形象背后的意得到了长足的发展，"尚意"在一定程度上给形的发展提供了一片葱绿的天地。

　　但是，以"心源"为根据地的意必须由以"造化"为根据地的形来承载，形相对意而言是有限的，意经由书、诗、乐、文加入，相对形而言是无限的。要让有限的形承载无限的意，唯一的可行途径是对造型的技法进一步开掘，中国绘画始终以线为造型之本，以水墨为至上对色彩的强行超越不能不说与此有关。画家是通过心灵的诉说，或者心性快感中获得的乐趣，借助一定的形象，打开了人心、人性与自然契合，继而浑然成一体的这种"天人合一"的境界，这种境界在绘画中是至高无上的。所谓的"妙合自然""天真烂漫"，它摒弃了一切造作的因素，以最直接、最真率的笔墨形象，为写心的绘画审美层次树立了榜样。"逸笔草草""不求形似"，固然有其成功的范例，但这只有极少数达性的人可以率而为之，倘若推至一

般的人,那么,虽然可以口称"逸笔草草,不求形似",实际结果却是脱不了不能形似的欺世盗名。

因此,"性"的绘画心态,和产生于这一心态之中的"天趣"绘画审美,是一个可以无穷尽扩张的艺术"真种子",也是可资绘画发展利用的巨大能源基地。但是,对于绘画来说,对它的利用犹如当今人们对核能的利用一样,必须以技术的发达程度为限制,一味地任其无度发展则必然要自食其果,我们的先贤早就总结出一条事物发展规律的箴言——"过犹不及"。任何事物的最佳发展都有一个"度",过了"度"则走向了反面,破坏绘画规律,将绘画发展引至绘画的消亡。因此,必须为它设立一条警戒线,不使其过度。这就是研究绘画心性复杂而又有趣的地方。

| 上篇 |
心 论

　　绘画心性问题,其实是一个相互联结的有机问题,本不可分。我们强而分之,作上下篇分别论述,实在是不得已而为之的事。

　　诚如比较文学、比较美学把本为两体的东西合起来论述以判异同一样,分而述之的目的是为寻求其根本的内在联系,这虽然不宜称之为辩证法,但不啻是一种有益而实用的研究方法。这是理由之一。

　　理由之二,则是在中国绘画的演化发展上确实呈现了心与性两个同中存异的阶段,好比一个人成长中经历了儿童期与成年期,前者是后者的前提,后者是前者的必然,一个人的本然的不可分割性固然朗若日月,而前后两段的差异却泾渭分明。

第一章　心、手与形

中国绘画术语中的"心"、"手"、"形"之间的关系,就是"心源"、"技巧"、"造化"间的关系。

　　外师造化,中得心源。(张璪语,见《历代名画记》卷十)

这一出于张璪之口的中国绘画的千古名言,道出了中国绘画之形的两大特征:心识与心造。

心识与心造共同构成了中国绘画的"形似"原则。

第三节　心识：心与眼

关于艺术源起的证据已经永远湮灭了,不管人们以何等样的热情和努力去补缀,终究只是想象或假定。当今人们对考古工作所寄予的极大热忱和奢望,为的也是找回这人类文明演化中失落的中间环节。在诸多历史遗存中,相对而言,绘画比音乐、舞蹈、诗歌等艺术样式具有更早的原始资料可资研究。以物质材料为媒介的造型艺术,包括两类:一是三维立体的,一是二维平面的。关于前者人们常常为是"实用品"还是"艺术品"而各执一端,或者折衷地认为"既非实用品,亦非艺术品"或"既是实用品,又是艺术品"。对于后者,人们不仅不存在上述的争执,而且即便是描绘在盆、罐、盂之类无可争论的实用品上的纹样迹痕,也一见而定的艺术——原始的(或早期的)绘画。同样是人工制品,对前者的暧昧态度和对后者的凿凿之辞,清晰地表明了人们对"艺术"无限崇尚的心情。对先民能制造如此的"实用品",人们只是啧啧赞叹,而对人类能创造如此的"艺术品",却是震

惊不已。人们对"实用品""艺术品"的态度反映了他们对人所具有的不同功能的态度,前者诉诸"身",后者诉诸"心"。"心"是人之所以为人的标志,当然为人所特别珍视。

当经由考古学家发掘认定的新石器时代黄河和长江的中、下游文化遗址中的彩陶纹饰呈现在我们眼前时,通过眼,我们和初民得到了沟通,这种沟通是心与心的沟通,唯其如此,我们才能从中"看"到当时人们的生活和审美情趣。

绘画之所以有如此魔术般超时空的功能,在于绘画的创作过程是一个心造的过程,在于对生存时状的真实体认——心识。以绘画为代表的原始艺术发生得这样早,这样成熟,这样真实,以至于人们不得不把它看作是其他一切心的(精神)活动之母。柯林伍德就这样认为:"艺术是人类最原始和最基本的活动,其他所有的精神活动都得从它的土壤里生长起来。宗教、科学、哲学都不是最原始的形式。艺术比它们都更为原始,它构成了它们的基础,使它们的发生成可能"(《艺术哲学论文集》第55页,布卢明顿,1964年版),因为艺术是最为本然的心性的写照。

原始绘画作为当时人们生存的真实写照,和他们对世界、对自身的真实把握,是以心作为认知机制,以心识作为创造前提的。因此,可以说,绘画是认知心理的图载,生存的实践认知是绘画产生的根本,是绘画始成之源。

不管最初是出于审美的目的,还是为实用服务,绘画一经产生,必然有一个判断优劣的准则伴随而来,而一经优劣之分,就不可避免地要划进审美的领域。所以,作为造型艺术的绘画,必须具备与人的生存感知相一致的形象。

张彦远曾引用陆机的话道:"丹青之兴,比《雅》《颂》之作,美大业之馨香。宣物莫大于言,存形莫善于画。"(《历代名画记》卷一)"存形莫善于画",绘画是为了表达生存的实践认知所见的物象而产生的。

在绘画的初级阶段,绘画审美的心理活动,是以自然物象和社会生活作为依据的,这依据便是单纯的感官本能,确切地说,仅限于眼见。对于视觉感知的认识,在先秦时代就已经十分深刻了,荀子说"形、体、色、理,以目异"(《荀子·正名》)。然而,对形、体、色、理的辨析必须建立在真实的基础之上。故绘画创作标准和欣赏标准,也只有一个:真实。人们对绘画作品优劣的评判,往往以"像"和"不像"或"不太像"为标准。即便在二十一世纪的今天,"像真的一样""栩栩如生""形象逼真""呼之欲出"等评语还不断地被运用,成为对真实的画面形象的至高赞誉之辞。如果说,绘画初级阶段的审美心理时至今日还顽强地存在着的话,那么,正说明了对形象的追求,是五千年来中国绘画的主流。中国绘画始终不渝地

把视觉作为审美目标。

视觉的真实性，就是绘画形象对被描绘对象的真实外形还原的程度。人们赞赏绘画作品中形象的真实，就是对这种还原手段所表示的敬意，虽然也可能包括一定的内在精神表达的深度，但这不是自觉的。对真实的欣赏和创作不一样，它不需要技巧，凡有视觉感受功能的，都可列入欣赏者的行列。因此，欣赏比创作具有更广泛的社会性，它可以是目不识丁的文盲，也可以是博学多才的文人；可以是对艺术一窍不通者，也可以是成就卓著的大艺术家。

欣赏的初级层次，忠实地追随于视觉，以绘画形象的真实与否为标准；绘画的初级阶段，和绘画欣赏的初级层次一样忠实于视觉，以创造真实的形象为最终目标。欣赏的初级层次和绘画的初级阶段，共同构成了一个忠实于视觉以追求物象的真实为原则的初级绘画审美心理，它在中国绘画学的术语中，被称作"形似"。

形似，从字面上理解就是忠实于对象的真实描绘。《韩非子·外储说左上》中有一段话：

> 客有为齐王画者，齐王问曰："画孰最难者？"曰："犬马最难。""孰最易者？"曰："鬼魅最易。"夫犬马，人所知也，旦暮罄于前，不可类之，故难；鬼魅无形者，不罄于前，故易之也。

这大概可以看作是我国最早的绘画理论了。画家把犬马视为最难画的对象，而把鬼魅视作最容易画的东西，这难与不难不在于手，即不在于技巧，而是对视觉的忠实。换言之，在技巧本身没有获得独立的审美价值时，形象的真实与否在画家和观众的审美心理上占有绝对的优先地位，是审美心理发生的主要对象。

另外，从史籍上对绘画写真的记载，也能看出人们对形似的追求是何等的热烈。

> 敬君者，善画。齐王起九重台，召敬君画之。敬君久不得归，思其妻，乃画妻对之。齐王知其妻美，与钱百万，纳其妻。（张彦远《历代名画记》卷四）

> 魏明帝游洛水，见白獭，爱之，不可得。（徐）邈曰："獭嗜鳍鱼，乃不避死。"遂画板作鳍鱼悬岸，群獭竞来，一时执得。（同上）

> 孙权使（曹不兴）画屏风，误落笔点素，因就成蝇状。权疑其真，以手弹之。（同上）

> （顾恺之）常悦一邻女，乃画女于壁，当心钉之，女患心痛，告于长康，拔去，乃愈。（同上，卷五）

> （张僧繇画）金陵安乐寺四白龙，不点眼睛，每云：点睛即飞去。人认为

妄诞,固请点之,须史,雷电破壁,两龙乘云腾去上天,二龙未点眼者见在。
（同上,卷七）

这些记载都见于传说,有的近乎传奇,然而却出自像张彦远《历代名画记》这样认真严肃的画史著作,真实地反映了当时对形似的向往,以及对画家写实态度的赞扬。

但是,绘画并不为把看见的东西多此一举地再画一遍,早期绘画与人类生存的密切关系,决定了绘画总是人类生存的有机部分,在取得形象真实的同时,必然要显示人类生存的内容。绘画的初级阶段,是通过绘画形象的概念化来弥补这一缺憾的。

绘画形象的概念化,其审美心理往往依仗于普遍的生活经验,由绘画形象触动生活经验而产生感觉和感情的联想。如汉桓帝时的画家刘褒,画《云汉图》,人们感觉到热,画《北风图》,人们又感觉到凉。这是画家根据其热和凉的生活经验,给绘画形象所规定了热和凉的概念,引起观者生活经验中热和凉的感觉联想。

> 观画者,见三皇五帝,莫不仰戴;见三季暴主,莫不悲惋;见篡臣贼嗣,莫不切齿;见高节妙士,莫不忘食;见忠节死难,莫不抗首;见放臣斥子,莫不叹息;见淫夫妒妇,莫不侧目;见令妃顺后,莫不嘉贵。是知存乎鉴者何如也。

（曹植《曹子建集》卷九）

历史题材的画,人物事迹,为画家所熟知,他们是用生活经验中的忠奸淫顺概念去塑造历史人物形象的,而观者也是以熟知的形象概念去引发感情联想的。这种利用生活经验创造形象和利用生活经验在绘画形象上产生感觉和感情的联想的审美心理活动,是简单的创作和欣赏的心理活动。画家和观众之间的交流,只要基于同一生活经验,就不会有障碍。但绘画的发展、绘画审美心理的深入和丰富,决不能只停留在概念化和以形似为满足的初级阶段上。汉代的王充便对当时绘画表示不满,他说:

> 人好观图画者,图上所画,古之列人也。见列人之面,孰与观其言行?置之空壁,形容具存,人不激劝者,不见言行也。古贤之遗文,竹帛之所载粲然,岂徒墙壁之画哉?（《论衡·别通篇》）

王充批评绘画,并拿它与文相比。虽然汉代的绘画,已有较高的形似水平,王充也承认它的“形容具存”,但差在“不见言行”。其实,绘画如何见得言行呢?王充也不是强词夺理,硬要贬图褒文,他没有说出的话是希望绘画在“形容具存”的基础上发挥它更完备、更自由的功能。

人物的精神状态、性格特征,如喜悦、愤怒、悲哀、欢乐、威严、狷介、高贵、卑贱、忠良、奸邪等等,都在形象所能表现的范围内,绘画的初级阶段虽然也通过表情举止等概念化的形象来加以刻画,但是,这种必须乞灵于绘画之外的观念,才能使形象和神情统一的做法是背离绘画规律的。王充对绘画的批评就是在于这一点,既然需要借助观念才能使绘画发挥作用,隔靴搔痒自然不如不搔。由此可见,忠实于视觉虽然是形似的必要条件,但不是充分条件。忠实于视觉的真实描绘,往往疏于表面,无法达到形象与神情相统一的形似水准。为了正常地发展下去,对于概念的依赖最终只能迫使绘画先走文学化的道路。

这也正说明了纯粹的视觉并不能完成对生存的真实把握。乞灵于观念,事实上已经透露出绘画需要在形象的真实之中发掘内在的精神面貌和心理状态的要求。视觉作为心灵的触角,不仅要抚摸造化物的外貌,而且,还必须成为心源与造化之间的通途。这就要求眼不仅要忠于造化,还要顾及心源。纯粹的视觉虽然得造化之"实"——外貌,而不能得造化之"真"——神情,只有使眼成为人的心与造化的心相交通的感觉桥梁,才能使诉诸视觉的形象达到"真实"。这需要心与眼加以整合。

由于近代心理学的迅速发展,中国传统的"心"的概念的真实含义几近殆灭。以至于一见心字,或领会为心理学,或领会为心脏器官,独独把"心"在认知中的作用和地位遗漏。但是,把绘画称作为认知的图载,似乎是与绘画作为要诉诸感觉的艺术自相矛盾。殊不知,将理性与感性相对立本来就不是中国文化的传统,甚至也不是西方文化的传统,德谟克利特就让感官对理智说过一番极为蔑视的话,"可怜的理智,你从我们这儿得到证据,而后就想抛弃我们,要知道,我们被抛弃之时就是你垮台之时"。(转引自鲁道夫·阿恩海姆《视觉思维——审美直觉心理学》第47页,滕守尧译,光明日报出版社,1986年版)绘画之所以能成为人类生存写照的主要方式,在于眼在人的全部感觉器官中所占据的重要位置。视觉所提供的感官刺激信息量占人体全部感官刺激信息总量的百分之七十以上,即人生活动百分之七十都与视觉有关。人类大部分印象、经验、知识都是通由视觉得来的。我国心理学研究前辈张耀翔教授指出:"视觉活动的范围不可限量,世界文化和进步多靠视觉。"(《感觉、情绪及其他——心理学文集续编》第136页,上海人民出版社,1986年版)这确是极为深刻的见解。基于此,我们才断言绘画是人类重要的生存方式,基于此,我们才断言绘画是人类生存最为真实的写照。

心与眼的和合会通,是认知真实的保障。若心与眼隔阂离散,那么,心不免有忽忽之想,无法使之用图像来作美的凝固,眼也只能机械地倒影外在物象,得

实(物形的酷肖)则失真(物理的展示),或真实俱失,说视觉有选择力、有理解力,甚至断言"所谓视知觉,也就是视觉思维"(阿恩海姆《视觉思维》第56页),这是在心眼和合会通的基础上对"视觉"的科学研究结论。我们称原始绘画天真烂漫、纯朴无邪,所着力指出的就是这种心识的真实性。

虽然,这种心与眼和合会通的心识不是理想中的海市蜃楼。它存在于人类的幼年,与人的幼年极其相似。儿童心理学家在研究儿童认知发展过程中也能有所发现,原始初民或人的童年时代生而具有这种纯真无邪的认知,在当时也许并不以为然。但是,在事过境迁之后,这种无意识流露,使原始绘画,包括一部分儿童绘画喷射出令人难以抵御的赤诚心灵火焰,造型能力的低下、单一,反使后人领会到一种纯然的真趣。

人类不会永远处于童年,人类脱离自身的童年时代是以文明的进化为标准的。伴随着人类文明进化,心与眼也得到相应的发展,中国绘画之所以始终如一,刻意追求绘画之形的"纯真",是由于中国文化的连续特性,眼与心的平衡会通恰好处于萌芽期的最佳状态,它的写实意识已经丰满,写实技巧单纯简括而能得生动之趣,它摆脱了文字符号的纯表意倾向,又从几何型和装饰型的观念网络中解放了出来,往后,则开始向较为复杂的技巧方面发展,矫揉造作的人工气也逐步随之而来。原始绘画有烂漫的意趣而无成熟体的正襟危坐腔,它天真无邪而无成熟时的清规戒律。艺术史上它是成熟前的曙光,是成熟后所百般追求的"理想国"。

绘画固然是视觉艺术,但我们并不因此就一味强调视觉的重要性,相反,正因为视觉是人体感官最重要,提供信息最多的感觉器官,故而对心的影响作用也最大,这不仅反映在绘画上,同样也反映在其他艺术样式中。心理学教授张耀翔曾对130首艳词作了分析,得出关于女子身体各部分的形容,其中是由视觉得到的形容有92次。关于目能见的女子活动,例如笑、睡、行走等,有31次,但关于听觉的形容(发声、说话、唱歌以及无声)不过6次,其中5次是形容无声,即静默的美。此外他还对510首香艳诗作分析,得出身体各部位的形容470次。目能见的动静173次,而关于听觉的只有17次,其中5次形容无声。可见视觉在艺术思维中的重要位置。

视觉是沟通"心源"与"造化"的桥梁。

视觉以整合的方式使"心源"与"造化"相通达。首先由视觉器官将三维的造化界转换成二维的图像,这一转换是基于人的创生力。这一创生力在中国绘画中的独特表现就是维系整个中国绘画生存的"线"。三维的自然界虽然也在视觉

范围之中,但它只有面,不存在"线",换言之,三维的构成元素只有 一个：面,而二维的构成元素却至少有两个：线与面(倘我们把点也算作是小面或者短的线的话)。两者之间的差异在于：前者按照事物显现于眼前的情况来表现它们,后者则按照事物的真实情况来表现它们,西方绘画与中国绘画的根本差异就源于此。对面的感知必须借助于光(明暗),这种感知操作过程有点类似于手的触摸过程,它根植于眼睛之中,而且仅仅打动眼睛。所把握的是"貌",而不是"形",它摄取造化之表,与心源的沟通需要知识的催化。对线的感知则无需任何借助,是视觉的本然感知方式,它把握的是"形",直取造化之心与心源相契合。其次,由视觉转换而生成的形,既不改变心源,也不改变造化,也就是说这种整合可以使心源保持不变,或者,虽然发生不同程度的变化,但并不破坏心源的连续性。

建立在认识论意义上的师造化,其目的抵达"真"。唯有以真作为前提才能得心源。因此,既依心源,又应了造化的心识,不仅使物我的沟通有了坚实的通途,而且,也是绘画史上具有决定性意义的革命,是绘画表现走向深层,接近本质的标志。

绘画只限于形象,它不如文字那样自由灵活。但画家的心也同文章家的心一样自由灵活,形式只限制形式本身,无法限制运用形式的人。

18世纪德国美学家莱辛说：

> 艺术家从永远在变动的自然中只能选用某一顷刻,特别是画家还只能从某一角度来选用这一顷刻;而且他们的作品不是让人一看就了事,还要让人玩索,让人长期地反复玩索;所以这一顷刻以及观察这一顷刻的角度就确定无疑地要选择最能产生效果的,而最能产生效果的只有是让想象可以自由活动的。(《拉奥孔》)

中国画家早已注意到这个问题,陈造认为：

> 使人伟衣冠,肃瞻眠,巍坐屏息,仰而视,俯而起草,毫发不差,若镜中取影,未必不木偶也。著眼于颠沛、造次、应时、进退、颦颔、适悦、舒急、倨敬之顷,熟视而默识,一得佳思,亟运笔墨,兔起鹘落,则气正而神完矣。(《江湖长翁集》)

王绎《写像秘诀》云：

> 彼方叫啸谈话之间,本真性情发见,我则静而求之,默识于心,闭目如在目前,放笔如在笔底。

中西画家无一例外地要在"选用某一顷刻"上下功夫,又无一例外地要把绘画形象转换为"能让想象可以自由活动的"效果。荀子认为：

心者，形之君也，而神明之主也，出令而无所受令。（《荀子·天论》）

易于言传的精神面貌、心理状态，难以为视觉观照，绘画形象要表达这种难以表达的神情，只有在"熟视"的基础上"默识于心"，即用心识之，才能做到"闭目如在目前，放笔如在笔底"。心识，为中国画家开辟了一片由心源把握的又不悖于造化的自由天地：传神。

顾恺之的"传神论""迁想妙得"是其理论核心，反映了画家设计绘画形象的自由，他说：

人有长短，今既定远近以瞩其对，则不可改易阔促，错置高下也。凡生人亡有手揖眼视而前亡所对者，以形写神而空其实对，荃生之用乖，传神之趋失矣。空其实对则大失，对而不正则小失，不可不察也。一象之明昧，不若悟对之通神也。（《论画》见张彦远《历代名画记》卷五）

"悟对"，是在形象之中的自由想象和把握，实在是对悟、是迁想、是心识，它在被描绘的对象和画家之间架设了一道畅通的心理的渠道，一头将被描绘对象的形态神采输进画家的审美心理，一头又把画家的情思送到绢素确立了艺术的形象，使"迁想"成为"妙得"，又用"妙得"，在观者的审美心理中去展开更多更广的或者更深的"迁想"。

顾恺之本人的绘画创作，生动有趣地体现了他"迁想妙得"的理论。他画裴楷像，在裴楷颊上添了三根毛，是出于他对裴楷精神状态的深刻认识，是由眼而完成的以心识心，他说："裴楷俊朗有识具，正此是其识具。""看画者寻之，定觉益三毛如有神明，殊胜未安时。"（见刘庆义《世说新语·巧艺》）顾恺之想给殷仲堪画像，殷因有眼病而推辞："我形恶，不烦耳。"顾恺之说："明府正为眼尔，但明点童子，飞白拂其上，使如轻云之蔽日。"（同上）顾恺之正是用了"迁想"的自由，才不避他自己认为"传神写照"至关重要的眸子之疾，巧妙地以飞白拂其上，用轻云蔽日来遮丑扬美，足称神奇。"顾长康画谢幼舆在岩石里，人问其所以，顾曰：谢云，一丘一壑，自谓过之，此子宜置丘壑中。"（同上）把与人情相通的环境复合在肖像中，又是他"迁想"的一大"妙得"。这种以假写真、变丑为美，用景衬情的做法，便是画家意匠的魅力。意匠，倾注着画家对"传神"的心力思考。

顾恺之的绘画实践，是他的"传神论"的最好诠释。无中生有的三根毛是纯粹视觉无论如何也看不出来的，只有通过他特殊的观察方法：悟对，才能识见。是以心识之所见而立的形，观赏者对这一心识之形的推崇，表明了顾恺之所欲传之神已经经由形而传出，因此，心识之形不以实为本，而以真为本。

画家创作特色，在意匠上各尽其妙，

昔吴道子画钟馗,衣蓝衫,鞹一足,眇一目,腰笏巾首而蓬发,以左手捉鬼,以右手抉其鬼目。笔迹遒劲,实绘事之绝格也。有得之以献蜀主者,蜀主甚爱重之,常挂卧内。一日,召黄筌,令观之。筌一见,称其绝手。蜀主因谓黄筌曰:"此钟馗若用拇指掐其目,则愈见有力,试为我改之。"筌遂请归私室,数日看之不足,乃别张绢素画一钟馗,以拇指掐其鬼目。翌日,并吴本一时献上。蜀主问:"向止令卿改,胡为别画?"筌曰:"吴道子所画钟馗,一身之力,气色眼貌,俱在第二指,不在拇指,以故不敢辄改之。臣今所画,虽不迨古人,然一身之力,并在拇指,是敢别画耳。"(郭若虚《图画见闻志》卷六)

　　"第二指"和"拇指"用力点的不同,牵动着整个形象的"神",形一动,"神"随之而更变,黄筌是懂得吴道子的妙处的,故宁可违背君命,也不能在艺术上造次。因此,意匠的魅力有一个重要的前提,那就是形象的真实。

　　心识的审物一方面使绘画避免流于浅表,停留在貌的层次上而难入"形"的艺术层次;一方面使画家摆脱概念性的审美心理状态,使意匠的创造性活动得以大展身手。

　　画家依心识作画,形象既现,被描绘对象的精神状态便油然而生。绘画形象的生动与否,取决于精神状态刻画的程度,而精神状态刻画的深浅,一要凭借表现形象的技巧,二有赖于贯注精神状态的思考。前者在手,后者在心。所谓的兼得形神,是心手统一的绘画效果。手绘可见的形象,心传无形的神采,神采要靠形象来体现,形象无神采难以生动。故绘画形象的生动性,是画家倾注在形象上的心力,是他想表现的,而且是他想应该这样表现才完美的东西,这种以画家自己独特的审美方式来展开的创作意识,便是画家的意匠。

　　由此可见,由心与眼整合而成的心识,对于中国绘画的演化具有双重的重要性。一方面,我们刚才已经看到,它遵循本然的创生力使"形"获得生存的基地,同时,形象之本的"线"也在转换中得以生成;另一方面,又表明了这样一个基本事实:认识论上的心识,作为一种艺术的认知必须与动作(手)相结合,心识的造化,只有通过手(技巧)才能落实为绘画之形。

第四节　心造:心与手

　　心与眼整合而来的心识为画家提供了一个可资超越造化物外形——"貌"的创作中的心态自由。朱景玄在《唐朝名画录》中说:

　　伏闻古人云:画者,圣也。盖以穷天地之不至,显日月之不照。挥纤毫

之笔,则万类由心,展方寸之能,而千里在掌。至于移神定质,轻墨落素,有象因之以立,无形因之以生。

所谓"万类由心",道出的正是画家在创作中能进入的心态自由境界。画家处于这一心态之中,则左右逢源,触处成春,"有象因之以立,无形因之以生","有象"得以显其"无形"。"无形"固然是在视觉范围之外,但却在心识领地之中,是蕴含在绘画之中,看不见却感觉到的象外之象。

心识丰满了心源,使形依心而立。画家借助形象有了发挥自己情思的空间,描摹对象变为创造形象。由此,画家的创作取得了主动的地位:即审美的心理自由。尽管这种自由仍被限制在形象之中,但自由审美的王国,无疑是画家主宰形象的一片蔚蓝的天空。物质世界的千状万态,都由画家用自己的审美尺度去设计、构造、裁剪、增补、组合。

依心而立的形,是意匠的创造。这样,形似之外又有了一个更高的绘画审美标准——神似。神似以"似"为落脚点,规定了神的范围是被描绘的对象。画家审美心态的自由纵然有限,但毕竟是绘画审美一个长足的进步。形象的概念化表现,转化为情思的形象化表现,最根本的意义,是绘画找到了画家主观心态介入反映被描绘对象本质的生动性的正确路线。画家可以将其感觉、智慧、创生力以及对社会的态度统一起来,通过形象探究心理活动,体悟造化之心,形象必须经过审美心理的锤炼才得以生动、丰满,画家和理论家终于可以理直气壮地说:形象依心而立。

但是,作为造型艺术的绘画,无法超越自己本体。没有真实的形象作为绘画基础,出色的意匠失去了经营的地盘,神奇的迁想缺乏了所得之处,就失去了绘画作为绘画的根本依据,因为绘画之所以叫做绘画,它最基本的便是绘形画形。

作为绘画基础的形象,它的创造本身就是心识的具体落实,如果说心识本身也创造形象,那么,这种形象只是心中的形象。绘画作为生存的一种样式,它所调动的不仅仅是眼与心的和谐,而是全身心的和谐。在画家的具体创作中,手与眼和心的和合会通就成一个首当其冲的问题。将三维的貌转换成二维的形,手与眼有着同样重要的作用。如果说形象是绘画之为绘画的基础,那么,技巧就是形象之为形象的基础。因此,完全没有必要去贬低技巧。如果说在创作过程中呈现出来的技巧,是对画家思想的检验的话,那么,这种技巧的本身也列入思想的逻辑序列之中了。当代法国美学家米盖尔·杜夫海纳不无感叹地说:

艺术家的工作就象现代科学家在另一个领域中的工作一样,使行动和沉思调和起来,那些用手去思想的人真幸福!(《美学与哲学》第 32 页,孙非

译,中国社会科学出版社,1985年版)

用手去思想和用眼去思想一起揭示了绘画的特点:那就是它的心力和思想全部投入了感觉之中。优秀的画家,在创作之前是从不考虑他的创造物的价值的,他们是为突出感觉而不是创造价值而工作的。

技巧,作为绘画审美的中介体,它的两端,一头把握造化的形象,一头直通画家的心源。

技巧的运用过程,是画家心思的物化过程,手自然不能像脑那样思想,但手的感觉运动却是艺术思维中的至关重要的环节。瑞士心理学家让·皮亚杰在研究认知发生时断言:

> 一切认识在所有水平上都与动作相关……认识一个客体意味着把它合并到动作图式中,而且从基本的感知运动行为直至高级水平的逻辑数学运算,这一点都是千真万确的。(《生物学与认识》第7页,尚新建等译,三联书店,1989年版)

从这一意义上,我们可以说唯有为人所创造的东西,才是为人所真正认识了的东西。人的创造性必以技巧为其外在表现,艺术家首先是技术能手,故庄子曰:

> 能有所艺者,技也。(《庄子·天地》)

前面我们说过,人的感觉是人与自然相交通的唯一通道,作为开放系统的人,也只有在与自然界不断地交流中才能得以生存,这种交流所起的作用是保持生命统一体的平衡。技巧作为机体的系统动作,起着调节的作用,它保证了整个生命统一体的协调。绘画的技巧起着调节心、眼、手之间的平衡的作用。我们曾指出,视觉是人的最大的感觉器官,人生的百分之七十以上的活动都与视觉相关,因此协调视觉与身心,就有着与生存相关的重要作用。从生理学的角度看,人类始终将绘画、音乐(耳觉是人生第二大感官)视为艺术的典范,并赋予极大的热忱,乃是他们最集中地反映了感觉与自然相协调的水准,而协调的程度就是技巧所达到的程度。

生命体的健康程度和生机活力,以生命体自身和与外界平衡协调程度为准,气功之能延年益寿在于机体的平衡协调,文惠王观庖丁解牛得以养生,在于庖丁"手之所触,肩之所倚,足之所履,膝之所踦,砉然向然,奏刀騞然,莫不中音。合于桑林之舞,乃中经首之会"(《庄子·养生主》)的身、心、物之间的和合谐调。因此,当一种技巧能起到协调身心物的平衡时,就是"技之至者",经由这一技就可以"进乎道"。画家将运笔用墨视为一种心性修养的途径,其生理学的意义大概也

源出于此。

我们认为,简单地强调技巧和否定技巧,都是对艺术本身的无知。对强调技巧者目之为工匠,对不重技巧者称之为墨戏,更是不着边际。因为,技巧是不是艺术的有机组成成分,并不在于技巧本身,而在于运用技巧的人,是在什么样境次中对待、运用乃至创造技巧。庖丁解牛,痀偻承蜩所体现的稔熟技巧并不是对有关事实的积累,也不是拼命地耗用自己的肌肉和外部感觉,而是对隐藏于各种多样复杂、表面差异极大的事物之中的一致规律的和谐性利用,通过这种利用,形象和神采、造化和心源才能紧密契合、相映成趣。

中国绘画技巧发展的过程是一个由简到繁,再由繁到简的过程。这个过程说来与中国画的姐妹艺术——书法有相似之处,所谓的中国画技巧,实际上就是以"线"为形式中心的一套完整的技巧程式,它的发展过程和书法一样,是从描到写的发展过程。宗白华在《论中西画法的渊源与基础》一文中,就此作了明确的对比,指出:

> 中、西画法所表现的"境界层"根本不同,一为写实的,一为虚灵的;一为物我对立的,一为物我浑融的。中国画以书法为骨干,以诗境为灵魂,诗、书、画同属于一境层。西画以建筑空间为间架,以雕塑人体为对象,建筑、雕刻、油画同属于一境层。中国画运用笔勾的线纹及墨色的浓浅直接表达生命情调,透入物象的核心,其精神简淡幽微,"洗尽尘滓、独存孤迥"。(《美学与意境》第152页,人民出版社,1987年版)

倘若用中国绘画自身的术语来标识中国绘画技巧的特征,那么,就是在一个"写"字上展开的中国绘画的独特审美情趣。

以"写"为总体特色的中国绘画技巧,是与以"线"为根本特色的"形"相契合的。其实,对中国绘画技巧的认识对于中国画家来说是一贯明确无疑的。清人邹一桂曾指出:

> 西洋人善勾股法,故其绘画于阴阳远近,不差锱黍,所画人物、屋、树,皆有日影,其所用颜色与笔,与中华绝异,布影由阔而狭,以三角量之,画宫室于墙壁,令人几欲走进,学者能参用一二,亦著体法(又作"亦具醒法"),但笔法全无,虽工亦匠,故不入画品。(《小山画谱》)

邹一桂虽然不解西画之理,但他对西画的认知大体上还是贴切的,他对西画"令人几欲走进"的效果,持褒扬态度,故而认为"学者参用一二,亦著体法"。对西画的这宽容语态,正显示了一个中国画家对自己所执持的技巧法度的坚信无疑。但是,"虽工亦匠""不入画品"的评语,却是十分果敢断然的严厉判决,他站在中国

画的立场上来评判西画，纵然失之偏颇，却正确地反映了中国画的基本立场。在批判西画"笔法全无"的背后，道出了中国绘画技巧上的最显著的特色——笔法。

"写"与"涂"作为中、西绘画技法上的区别，而实际操作过程中给人的感受是极不相同的。"写"的过程中，全身心凝贯在手觉上；"涂"的过程中，全身心集中在视觉上。尽管两者都由手的操作来完成形象的描绘，并且都要心、眼、手的和合会通，但是西方绘画的协调机制是眼，而中国绘画的协调机制是手。表面上看起来眼的主观性大于手，实质上，在实际操作中却是恰好相反，着重视觉，手是被动的，因为视觉的落实处是造化物象，故西方绘画虽有写实的自由，却为固定的自然物象所限制。中国绘画以手觉为重，心眼合一的心识对造化的理解是以主观性的"形""线"，也即以手觉为落实处的，因此，中国绘画虽然不能相对自由地写实，却打破了固定的自然物象的限制，而获得更大的自由。在这一点上，中国绘画与舞蹈，音乐（演奏者）是相通的，舞蹈动作虽不免有对造化物的模仿，但根本上是源于心，是与心相谐和的肢体感觉动作，音乐演奏虽必须依照乐谱的规定进行，但对同一乐曲演奏水准的高下却完全取决于心灵对旋律的理解和心手的协调一致。

如果说心与眼合一的心识为心源师造化架设了天梯，那么，心与手合一的心道则为造化融进心源开凿了隧道。

为了进一步阐明中国绘画的技巧特点，我们不妨沿用上述思维方式作一番更为细致的考察。

将阎立本《历代帝王图》中的任何一帧，与委拉斯贵支的肖像画同置一处，不难发现后者几乎与照片相近，而前者无论如何也不能和照片联系起来；再退一步，和阎立本相去千年的明代的曾鲸的肖像画，画中人物有名有姓，该是十分真实的表现，与西方绘画的照相性也判若二体。同样，宋元的山水画和柯罗的风景画，明清的岁朝清供一类和夏尔丹的静物画，相比之下，也会有同样的感觉。

为什么描绘同一种自然物态而具有如此明显的艺术差异？东、西方绘画各成体系，各自都在一个社会氛围和文化背景下形成各自合理的艺术形式，在各自的体系中就无所谓短长，这是在研究中西艺术时必须注意的问题。有人认为中国绘画和西方绘画的差异在于前者是线造型而后者是光色造型的缘故，这话似乎不错，但总觉得不够透彻，因为，西方绘画也视线条为艺术生命，法国古典主义大师盎格尔告诫他的学生——印象主义杰出的代表画家德加时说，画线，要不断地画线，线是绘画的生命。而且，光影的造型，也总是以线为终端，西方绘画实在也是线造型的艺术，油画、水粉、水彩画如此，铅笔、钢笔的素描作品以及速写、铜

版、木刻等更是如此,有人说中国绘画使用的是软笔,同西方的硬笔所作的线条不同,这便是中西绘画的差异;又说中国绘画的线条与画家的心绪情韵相通,故有所不同。软、硬笔的说法,固然能分出差异,但毕竟是外形式的区分,而中国绘画的线条与画家的心绪情韵相通,只道出中国绘画的一面,西方绘画的笔触、线条何尝不与心绪情韵相通?凡·高和塞尚不就是两类笔触、两种线条,包容了各自动和静、感性和理性的不同面貌!

我们认为,中国绘画和西方绘画的差异在于对自然所取的态度上。中国绘画以人为中心,用人心去融汇天地万物,因此,它表现自然,虽然也竭力求真求实,但自始至终没有摆脱观念的控制;而西方绘画则是以自然为中心,用人力去认识和改造,利用自然的意识顺理成章地放到艺术上去,因此,它的表现自然,不受观念的制约,艺术发展与认识自然的科学相同步。

线的差异也是如此。

人眼中的自然物象,有赖于光的作用,漆黑一团时,什么也看不见,这是科学原理,西方绘画就是利用这个原理,遵循这个原理,他们力求把眼中所见的自然物象,毫无遗漏地反映到画布上,因此,光便成为造型的基本要素,画面真实地截取自然景物的某一部分,凡光所照射到的东西,它一应俱全,明暗的表现手法,是其技巧的主要构成,它强调立体感和质感。当然,中国画家对自然物象的外形认识,也是基于光的作用,但是,中国绘画受着观念的控制,绘画形象的观念因素超过了科学原理,它不把绘画作为科学来加以认识,而把绘画作为社会现象来加以对待。

从产生文字之前的原始绘画到文字也独立成为一门艺术之后,从绘画为装饰服务到绘画艺术的彻底独立,它没有改变人们的社会意识和社会意识下的人的观念这一以人为中心的绘画审美心理。因此,它是自由的,即便在求真务实的时期,也比西方绘画追随科学的作法要自由得多。它只把光形成的形象通过大脑的储存,用最简捷的方法记录下来,用心灵去汰洗它认为不必要的东西。画面就是天地宇宙,在那里它依心造物,只要物象不离真,便是"心师造化"的绘画了。它取线而不重面,是一种删繁就简的作法。西方绘画的素描,用无数线去把握一个面,中国画仅几根线就可把握住面。西方绘画的立体感和质感,是以科学的数和量来平衡绘画的体和质的,这也是一种真实的生趣的魅力;中国绘画讲究明暗向背的立体感和若可触摸的质感,是在最适合于毛笔表现力的前提下展开的,最出色的线条使用,如表现衣纹质感的各种描法,表现山石地貌的各种皴法,都是线造型的写实的结晶,非但具有真实生趣的魅力,还充满着人情天趣的魅力。平

心而论,中国绘画更接近艺术的真谛,而西方绘画则在十九世纪后期才幡然醒悟。

中国绘画技巧"写"的特性,要求画家"守其神,专其一"(张彦远《历代名画记》卷一),在心手无碍、心物相通的境界中运思挥毫,以"合造化之功"(同上),才能心随笔运,依心造形。

正因为中国绘画技巧有此特性,张彦远在《论画六法》中,将"六法"总归在用笔技巧上。他指出:

> 夫象物必在于形似,形似须全其骨气,骨气形似,皆本于立意而归乎用笔。(《历代名画记》卷一)

郭若虚则认为:

> 画有三病,皆系用笔。所谓三者:一曰版、二曰刻,三曰结。版者,腕弱笔痴,全亏取与,物状平褊,不能圆混也;刻者,运笔中疑,心手相戾,勾画之际,妄生圭角也;结者,欲行不行,当散不散,似物凝碍,不能流畅也。未穷三病,徒举一隅,画者鲜克留心,观者当烦拭眦。(《图画见闻志》卷一)

第五节　形　似　原　则

心识、心造的和谐统一只能落实在具体的绘画之形上,换言之,对心识、心造的探究最终必然要落实到形上。心、眼、手的和合会通程度也只有在它们落实到形上时,才得到了确实无误的表现。

"形似"作为中国绘画铁的法律,是建立在绘画本体的规范之中的,没有人去违反这一法律,是因为没有什么力量强大到足以摧毁这条法律。绘画的"形似"法律,只有简单的一条,即有形的绘画和无形的不是绘画,它规定了绘画生存的范围。

"形似"一方面禁锢了画家超越"造化"的心识自由,一方面在禁锢的天地里又划出了画家运用"心源"的心造自由的领地。前者在于"得形",后者在于"传神"。

形与神的关系,是中国绘画的核心问题。形和神的统一,即形神兼备是中国绘画的基本审美准则。以"传神论"为核心的绘画形神观,源起于肖像画,推而广之,移到了人物画的创作上,再广之,则山水画、花鸟画均包括其中。

绘画,一方面用形来作其本体范围的限制;另一方面,又用神来取得思致上的自由。形就像地球的磁场一样成为绘画的向心力之源,神则是在向心力控制

之下的可以任意驰骋的天马。神对形的依赖,正如人的生存离不开脚下的地球一样,因为神的任意驰骋的天地,是形给予的,没有形,就没有绘画,绘画中的神也就更无从谈起。由形和神统一而成的形神兼备的绘画审美准则,实质上是就形而言的。因此,要廓清长期以来中国绘画创作上、理论上的轻形重神的形神问题,只能从在中国绘画审美心理中占重要位置的形着手。其实,随着形的问题的解决,神的地位也就随形而出了。

张彦远认为:

> 无以传其意,故有书;无以见其形,故有画。……《广雅》云:"画,类也。"《尔雅》云:"画,形也。"《说文》云:"画,畛也。象田畛畔,所以画也。"《释名》云:"画,挂也。以彩色挂物象也。"(《历代名画记》卷一)

画的功能,在古人的认识中,是存形,他们没有把画看作是超形象的东西。书法和绘画之所以不同,也因为画是"见其形"的艺术。白居易说得彻底:

> 画无常工,以似为工。(《白氏长庆集》)

似,形象的真,是绘画的第一要义。北宋的韩琦也持同样的观点,他说:

> 观画之术,唯逼真而已,得真之全者绝也,得多者上也,非真即下矣。

(《安阳集钞》)

舍形而求意,绘画自然不如书法。其实,自汉以来,画家往往都兼擅书法,据张彦远《历代名画记》载录,如较有声名的书画兼善者有蔡邕、王廙、荀勖、王羲之、王献之、戴逵、嵇康、王濛、顾宝光、宗炳、王徽等等。书法不仅比绘画更易于表意,从形态上说虽晚于绘画,却早熟于绘画。他们既不是不知书法具有擅长表意的功能,也不是根本不能捏管书写,而是孜孜以求于绘画之中。我们认为,理由只有一条:那就是绘画具有某种书法所不能替代的魅力,这可能也是"形"所具有的魅力。一些善书的人,往往遏制不住要画上几笔,如古之米芾、今之沈尹默,大概是出于这种心理状态。以至蔡邕正色告人曰:

> 为书之体,须入其形,若坐、若行,若飞、若动,若往、若来,若卧、若起,若愁、若喜,若虫食木叶,若利剑长戈,若强弓硬矢,若水火,若云雾,若日月,纵横有可象者,方得谓之书矣。(《笔论》,见《历代书法论文选》第5页,上海书画出版社,1979年版)

足以资证"形"对人的巨大诱惑。

绘画中对形的要求,是从人物肖像画开始的。谢赫的"六法",包括所谓的"气韵生动"在内,是为形并围绕着形似而立下的绘画法则。谢赫本人就是一位精于"形似"的画家,姚最说他:

写貌人物,不俟对看,所须一览便工操笔。点刷精研,意在切似;目想毫发,皆无遗失。(《续画品录》)

人物画,尤其是肖像画,对形似的要求很高。从人物画出发的对形似的要求,形成了晋唐间的以似为工的审美心理和审美观念,此后山水、花鸟画的兴起,虽然表现形象的似,与人物画相比,要宽松些,但对似的要求和评判准则则没变。

如荆浩提出的气、韵、思、景、笔、墨"六要":

气者,心随笔运,取象不惑;韵者,隐迹立形,备遗不俗;思者,删拨大要,凝想形物;景者,制度时因,搜妙创真;笔者,虽依法则,运转变通,不质不形,如飞如动;墨者,高低晕淡,品物浅深,文采自然,似非因笔。(《笔法记》)

"六要"和谢赫的"六法"一样,都没有脱离绘画之形而空发言论,"取象不惑""隐迹立形""凝想形物""搜妙创真""品物浅深",从六个不同的角度提出了心识与心造的整合方式,构成了一个山水画塑造形象的法则。

这里,要说明一点,讲究形似,有被指责为"自然主义"倾向的危险,表现自然,不掺入自我,就可能堕入"自然主义"的陷阱;而表现自我,不重视被描绘对象的真,又会走进"主观主义"的胡同,有些批评家之所以厉害,是因为他们泛用"主义"的剪刀来刘齐历史。"形似"的观念,是长期积累的中国绘画审美心态的产物,在中国绘画史上,它造就了写实的技巧,完善了造型的程式;而自我表现的观念,也是长期积累的中国绘画审美心理的产物,在中国绘画史上,它虽然打着轻"形似"的旗号,却一步也未离开形象的真实,它与"形似"同生共存,鱼水相依。"自然主义"和"主观主义"都是在走极端。因此,在论述"形似"和"轻形似"的问题上,也要避免再走极端。

苏轼"论画以形似,见与儿童邻"的观点一经抛出,便引起轩然大波,此后至今的千余年间,评说不绝。其实,稍早于苏轼的欧阳修,就有"古画画意不画形"的说法,但两者不能并立而论,苏轼的诗是这样写的:

论画以形似,见与儿童邻。赋诗必此诗,定非知诗人。诗画本一律,天工与清新。边鸾雀写生,赵昌花传神。何如此两幅,疏澹含精匀。谁言一点红,解寄无边青。(《东坡集》)

他并没有轻形似的意思,"论画以形似,见与儿童邻",是说仅用像与不像的眼光在判断画的优劣,无疑是孩童的见识。因为在没有受识的孩童心中,只有像与不像的标准。他的观点,在于"诗画本一律,天工与清新"。孩童的审美眼力、审美心理和早期绘画似孩童般一味求真的审美观念,因而在写实能力达到相当高超水平的宋代,应当有更高的审美要求和审美心理。

苏轼竭力促成诗画联姻,用绘画的文化化来加强绘画的地位,以此来满足文人的审美情趣。他说的"天工与清新",实际上,提出了两个审美标准,一个是以技巧,即人工与天工的契合的绘画形似的标准;一个是以情致所由的意匠产生的绘画情趣的标准,前者是绘画审美的技巧论,后者是绘画审美的价值观。前者为技,后者为意,两者相辅相成。

苏轼《凤翔八观·王维、吴道子画》诗云:

> 何处访吴画?普门与开元。开元有东塔,摩诘留手痕。吾观画品中,莫如二子尊。道子实雄放,浩如海波翻,当其下手风雨快,笔所未到气已吞。亭亭双林间,彩晕扶桑墩。中有至人谈寂灭,悟者悲涕迷者手自扪。蛮君鬼伯千万万,相排竞进头如鼋。摩诘本诗老,佩芷袭芳荪。今观此壁画,亦若真诗清且敦。祇园弟子尽鹤骨,心如死灰不复温。门前两丛竹,雪节贯霜根,交柯乱叶动无数,一一皆可寻其源。吴生虽妙绝,犹以画工论。摩诘得之于象外,有如仙翮谢笼樊。吾观二子皆神俊,又于维也敛衽无间言。(《东坡集》)

这里苏轼在肯定了吴道子和王维画后,又把吴道子称作"画工",王维称作"诗老",正好代表了他提出的两种审美标准。

我们且不深探吴、王画格的高低,就形似而论,苏轼对吴道子的推崇可以说是无以复加的:

> 道子画人物,如以灯取影,逆来顺往,旁见侧出,横斜平直,各相乘除,得自然之数,不差毫末。出新意于法度之中,寄妙理于豪放之外,所谓游刃有余,运斤成风,盖古今一人而已。(《东坡集》)

他对王维画的评述:

> 门前两丛竹,雪节贯霜根,交柯乱叶动无数,一一皆可寻其源。(同上)

也是一种相当写实,追随形似的风格,只不过王维有诗人的气质贯通其中,"得之于象外"的是依"象"而立的诗情色彩,所以,"皆神俊"的吴、王之中,他更偏爱有诗情色彩的王维。苏轼在《书李伯时山庄图后》中说:

> 或曰:"龙眠居士作《山庄图》,使后来入山者信足而行,自得道路,如见所梦,如悟前世;见山中泉石草木,不问而知其名;遇山中渔樵隐逸,不名而识其人,此岂强记不忘者乎?"曰:"非也。画日者常疑饼,非忘日也。醉中不以鼻饮,梦中不以趾捉,天机之所合,不强记而自记也"。居士之在山也,不于留一物,故其神与万物交,其智与百工通。虽然,有道有艺,有道而不艺,则物虽形于心,不形于手。吾尝见居士作华严相,皆以意造,而与佛合。佛

菩萨言之,居士画之,若出一人,况自画其所见者乎!(《东坡集》卷二十三)

他点出了神物之交,智工之通,把形和神、心和技融为一体,更点出了心要靠技来传达,用此再来反观他那首谈论"形似"的诗,就不难理解苏轼的本意了。

在了解了苏轼的"形似"观念之后,再看后人对他"论画以形似,见与儿童邻"的评论,就不难看到这些评论均只注意到该诗的头而全然忽略了"诗画本一律,天工与清新"的意义,直以"形似"作为分水岭,各执一词。

李贽说:

> 东坡先生曰:"论画以形似,见与儿童邻。作诗必此诗,定知非诗人。"升庵曰:"此言画贵神,诗贵韵也,然其言偏,未是至者。"晁以道和之云:"画写物外形,要物形不改;诗传画外意,贵得画中态。"其论始定。卓吾子谓:改形不成画,得意非画外,因复和之曰:"画不徒写形,正要形神在;诗不在画外,正写画中态。"(《焚书》卷五)

赞同绘画必须"形似"者,往往要亮出"神"的牌子,以示自己见解的深刻,说苏轼"言偏",或用形神论来解释,或多或少是在为苏轼圆场。因为绘画不讲"形似"的话,实在太刺激了,也难以接受。有人批评苏轼不懂画,如邹一桂认为:

> 此论诗则可,论画则不可。未有形不似而反得其神者。此老不能工画,故以此自文。(《小山画谱》卷下)

"未有形不似而反得其神者",道出了"形似"的重要性。这是绘画中很简单的道理,不少评论者却故作虚玄之语。传为王绂的《书画传习录》云:

> 东坡此诗,盖言学者不当刻舟求剑,胶柱鼓瑟也。然必神游象外,方能意到圜中。今人或寥寥数笔,自矜高简,或重床叠屋,一味颟顸,动曰不求形似,岂知古人所云求形似者,不似之似也。

"不似之似",是在为"不似"辩解呢?还是为"似"标立准则?古人说的不求形似,那么,求何之似呢?似与不似之间,能否相通?说不似之似,就是神似,那么,形不似,神似又从何处去寻找?石涛说:

> 名山许游未许画,画必似之山必怪,变幻神奇懵懂间,不似似之当下拜……天地浑融一气,再分风雨四时,明暗高低远近,不似之似似之。(《大涤子题画·诗跋》卷一)

"不似"是绘画作品相对于造化而言的,"似"是绘画形象相对于绘画性造化而言的。"不似之似"则是心源贯注造化的绘画形象的"神"。查礼说:

> 画梅要不象,象则失之刻;要不到,到则失之描,不象之象有神,不到之到有意。染翰家能传其神意,斯得之矣。(《画梅题跋》)

齐白石说过,不似是欺世,太似是媚俗,丹青之妙,在似与不似之间。欺世的不似姑且不论,在似的标准里,也应当有着过犹不及的规律。

这一点,东、西方绘画是一致的,丹纳说:

> 卢浮美术馆有一幅但纳的画。但纳用放大镜工作,一幅肖像画要画四年;他画出皮肤的纹缕,颧骨上细微莫辨的血筋,散在鼻子上的黑斑,透迤曲折,伏在表皮底下的细小至极的淡蓝的血管,他把脸上的一切都包罗尽了,眼珠的明亮甚至把周围的东西都反射出来。你看了简直会发愣;好像是一个真人的头,大有脱框而出的神气,这样耐心的作品从来没见过。可是,梵·代克的一张笔致豪放的速写就比但纳的肖像有力百倍;而且不论是绘画,还是别的艺术,哄骗眼睛的东西都不受重视。(《艺术哲学》人民文学出版社,1963 年版,第 17—18 页)

丹纳拿但纳的肖像画同梵·代克的速写作比较,这就不能不使我们想起南宋初李迪的《鸡雏图》和齐白石的水墨写意鸡雏。丹纳承认但纳的肖像作品是成功而有耐性的,但梵·代克的笔简意赅的速写要比但纳的肖像"有力百倍",原因是"哄骗眼睛的东西不受重视"。实际上,但纳的"哄骗眼睛"的精细肖像不是不受重视,就如李迪那对连绒毛都可分辨的鸡雏一样,是精工细琢的产物,其美的魅力来自技巧的功力和画家专致的精神所塑造的形象;而梵·代克的速写和齐白石寥寥数笔图就的雏鸡,是技巧上简练的结晶,其美的魅力来自以最简捷的方式去塑造形象。前者信而神,因为观者把画当作真物看待;后者神而趣,因为观者用物去衡量画。前者收敛,画家屏心息气地工作,其乐在创作的过程中,后者放浪,画家一吐为快的豪情溢于纸上,其乐在瞬息的表现中。他们的共同处,都是在致力于形象的塑造。丹纳的这种比较,与苏轼的审美技巧论和审美价值观可说是暗合。

回过头来再看"不似之似"。明清人论画,多把不尚形似的做法,栽在古人头上,欧阳修早已说过"古人画意不画形"的话。意、神、气、韵都必须由形来体现。如果说不尚形,是不在"形似"上讲究,避免了"过犹不及"的"太似",未免抬举了古人,歪曲了中国绘画发展的事实。古人作画多重视"形似",顾恺之的"传神论",就是以"形似"为基准的,没有"形似"就谈不上"神似"。他说:

> 若长短、刚软、深浅、广狭与点睛之节,上下、大小、醲薄,有一毫小失,则神气与之俱变矣。(《论画》见张彦远《历代名画记》卷五)

可见,顾恺之在裴楷像上添三毛,用飞白补殷仲堪眸子的缺陷,将谢幼舆置丘壑之中,都是"形似"基础上的意匠。方薰说:

画不尚形似，须作活语参解。如冠不可巾，衣不可裳，履不可䚦，亭不可堂，牖不可户，此物理所定而不可相假者。古人谓不尚形似，乃形之不足而务肖其神明也。（《山静居画论》）

方薰的一语，道出了古人的苦衷，"形之不足而务肖神明"，"肖神明"是因为"形之不足"吗？古人不遗余力地追随造化的真实，在追真中不断地贯注"神明"，把"肖神明"看成补"形之不足"，等于把形神分开；但从另一角度看，强调神，对形的真实，必有损害，而这种损害是有益的，它控制了形似滑向自然主义，而过分重神的轻形行为，又犯了"过犹不及"的戒律。因此，中国绘画的"形似"其最佳状态，是把握在最出色地表现了神的位置上，妙在似与不似之间，既不欺世，又不媚俗，既能感真，又可度意，苏轼的"诗画本一律，天工与清新"，说出了他对绘画审美在"形似"上的全部意义。

轻"形似"者，也能说出一番道理，葛立方说：

欧阳文忠公诗云："古画画意不画形，梅诗写物无隐情，忘形得意知者寡，不若见诗如见画。"东坡诗云："论画以形似，见与儿童邻。赋诗必此诗，定非知诗人。"或谓："二公所论，不以形似，当画何物？"曰："非谓画牛作马也，但以气韵为主尔。"谢赫云："卫协之画，虽不该备形妙，而有气韵，凌跨群杰。"其此之谓乎。陈去非作《墨梅诗》云："含章檐下春风面，造化工成秋兔毫。意得不求颜色似，前身相马九方皋！"（《韵语阳秋》卷十四）

汤垕说：

观画之法，先观气韵，次观笔意、骨法、位置、傅染、然后形似，此六法也。若观山水、墨竹、梅兰、枯木、奇石、墨花、墨禽等，游戏翰墨，高人胜士，寄兴写意者，慎不可以形似求之。先观天真，次观意趣、相对忘笔墨之迹，方为得之。

又说：

今人看画，多取形似，不知古人最以形似为末节。如李伯时画人物，吴道子后一人而已，犹未免于形似之失。盖其妙处在笔法、气韵、神采，形似末也。（《古今画鉴》）

葛立方和汤垕，重气韵而轻"形似"。其实，这只是一种在"形似"范围内对"形似"的要求。卫协"虽不该备形妙"，不取其"形妙"，但他的"有气韵，凌跨群杰"，却来自"不该备形妙"的"形似"，还是从形似中去领略其气韵的；九方皋相马，不问牝牡，总不会把牛当马。再强调气韵，也不可能脱离形似去求气韵，汤垕可以把形似置于鉴赏的末位，但他置于首位的气韵、天真，又凭什么去反映，以什么

为载体呢？他置于次位的笔意、骨法、位置、傅染恰恰是构成形象的法度，他要的意趣，也正是形象生动的体现。审美的价值观离不开技巧，技巧又为塑造形象而立，汤垕自己也承认：

> 不知方圆曲直，高下低昂，远近凹凸，工拙纤丽，梓人匠氏，有不能尽其妙者，况笔墨规尺，运思于缣楮之上，求其法度准绳，此为至难。（同前）

他明白气韵要靠表现形象的技巧来传达，不然的话怎么对得上他振振有词的气韵论呢？不管他取哪一种标准去画，都是对"形似"不同程度、不同角度的要求。

一幅画，首先跃入眼帘的是形象，从形象中分出气韵的高下，意趣的优劣。赵孟頫批评"但知用笔纤细，傅色秾艳"的画风，而尚简率，却不轻形似，他说：

> 吾自少好画水仙，日数十纸，皆不能臻其极，盖业有专工，而吾意所寓，辄欲写其似，若水仙、树石以至人物、牛马、虫鱼、肖翘之类，欲尽得其妙，岂可得哉。（见吴升《大观录》）

纤细、秾艳和简率、清淡，作为画风的标准可以任意选择，赵孟頫认为不佳者，也未必就是劣等，而形象的优劣倒是判断风格优劣的标准。赵孟頫在追求"似"，南宋画家也追求"似"，而赵孟頫说的诸形象不能尽得其妙，当然是指画面形象，假如认为气韵可以解决问题，人情可以统率一切的话，赵孟頫就决不会自谦不能尽其妙了。中国绘画分科的细致，各家专擅一门的现象，除了理和意的原因之外，难以把握诸多的形象也是原因之一，纵观几千年来的中国绘画，没有一件作品是超出形似的范围的，几千年来无数的中国画家，无一例外地人人遵守着这一中国绘画的铁的法律。

至此，我们已经大致理出了在中国绘画史的各个不同阶段、各个不同画家、理论家对"形似"的看法，可是，"形似"作为中国绘画的一个基本术语，在中国画家的实践领会和运用中本身也是一个似是而非的问题。

但是，尽管如此，我们还是可以得出这样的结论："形似"是中国绘画的本质，是中国绘画最大的、最显著的特色，离开了形似，就不成其为中国画。中国绘画的审美意识，也是在以形似为最根本的心理基础上展开的。"物趣""理趣"的审美意识对形似的认可自不待言，"天趣"审美意识，强调人情，以形寄情，寄乐于形，丝毫也没有贬低"形似"的重要地位。

上述结论的得出，我们基立于两点：一是立足于中国绘画本体，一是立足于历代中国绘画作品本身所呈示出的本真面目。只要立足于此，一切由文字所造成的云障雾迷，歧义别解，不仅不能屏蔽其真实意蕴，反倒使我们更易于从总体

上来把握历史上所出现的有关"形似"的各家诸说的集体指向：心识与心造的整合。而各家诸说间的种种差异，则是整合心识与心造过程中不同程度、不同角度的偏重的表现。中国绘画理论中移换概念，旧术语充实新含义的做法，是屡见不鲜的。其实，这不仅仅表现在中国绘画理论，这种郢书燕说的"误读"法，本身就是中国文化演化发展的重要方式。盛行不衰的注经释典史，就是一部完整意义上的"误读"史。旧瓶装新酒，注古人之言，实是发以我之见。这一方面有其最大的弊端，那样似是而非，模糊不清，让人难把握，局外人看来是啰嗦重复，局内人看来则个个别有洞天。另一方面又体现了中国文化的最大特点：连续性。同时，也使同一命题得到最完整、最充分的理解和解释，产生命题的现实问题得到最完善、最根本的解决。使思维、逻辑在绵密慎细中进化，而不失之于疏松率粗而流于肤表，这里有中国的完整的思想体系，有中国的严谨的逻辑体系。中国历代思想大家自孔子到康有为无不注经，而他们的最精到、最独特，对中国文化发展起到关键性贡献的创见、发现、体系又无一例外地产生、保存在经典的字隙行缝中。因此，中国绘画理论发展中对诸如"形似"之类的"误读"，比起朱熹、康有为等人的"误读"来可谓小巫见大巫了。如果把历史如此悠久、规模如此庞大、参与人数如此之多、对整个中国文化学术发展所起的作用又是如此之巨大的中国"误读"史，展示在仅仅依据有限的神职人员对《圣经》的解释而创立解释学（或译为接受理论、阐释学、传释学、注释学。如此众多的译法本身大概就是中国误读法的现在进行式。）的西方理论家面前，他们的心情大概和电影《百万英镑》中的主人公亨利·亚当突然面对手中的那张"百万英镑"无甚区别。

误读并不是随心所欲的"瞎读"，误读之所以是一种合理的文化现象，在于真正的"误读"是读者对问题本身、对问题的历史、对问题的时状、对问题的语境有着深刻而全面的认识与理解，并且也只有当这种见解是独创的真知灼见时，才会与原先的、时人的看法相"误"。

因此，有关"形似"的种种误读的背后，至少说明了两个问题：一是对绘画本质的关注与澄清；一是在技巧参与下绘画发展的不同阶段的创作心态与审美意识的演化。

第二章　心　合　造　化

任何误读都是相对于"本文"而言,若无"本文"在先,当然也就不存在后人的"误读"。而"本文"又总是直指事物的本源,事物源初之时的混沌,又是"本文"可允度极大的决定因素。

中国绘画"形似"戒律的本义就是在绘画技巧单一低下的境况中对绘画本体的规定:形的真实性。对"形似"的误读,是随着技巧的发达而对绘画本体的发展。

另一方面,作为艺术,绘画又有超功利的审美功能。画家在追求形的真实性的同时,也必然会有与其追求一致的审美意识相伴随。"真趣"就是建立在认识基础上与形的真实追求相伴随的中国绘画审美心态。

第六节　物　以　貌　求

"形似"戒律的本义要求是绘画之形的真实性。形的真实是绘画作为视觉艺术的根本前提。任何欺骗眼睛的东西,最终必然要被眼睛所抛弃。因为,现实的血肉之躯生存在一个真实可感的世界中。人与外部世界的交流也必须是真实的,生存的真实性,是人接受一切外部事物的根本前提。人的一切生存活动都以真实的信息作为决定依据,即便是有意识的欺骗也要弄得像"真的一样"。这本来就是人生存本能所决定的。

首先,从认识论角度看,检验画面形象真实与否的方式,并不是将画面形象还原为自然物体,事实上,这是根本办不到的,这种还原检验法其实是在绘画高

度发达的情形下才产生的，也就是绘画技巧发达到足以使绘画形象堪与照相相提并论时才产生的。

从眼的生理构造看，人的眼睛大概有两亿个视觉细胞，它们只对不同波长的光线作出反映，成像则在大脑的视觉皮质中。因此，任何一种事物的形貌都需要经过反复刺激才能成为大脑记忆储存的一部分。对于一个大脑健康、眼睛健康的人来讲，经由这一生理过程而进入大脑记忆储存的形象——事物的形貌，就是真实的形象。这一形象就是人们通由视觉而进行认知的先行结构。这一先行结构随着视觉活动而不断自行建构。对于先行结构的形象来说，无所谓真也无所谓假。所谓的真与假必须有一个前提，那就是：这是同一事物，在这一前提的提示下，大脑将眼前的事物形象与记忆中的形象相比才能获得真假的差别。因此，人类认知的发展就是不断地将认知对象内化于先行结构中，并成为先行结构——建构的过程。

所以，真与不真的检验，并不是还原为客观事物，而是与先行结构中的形象的合与不合。合为真，不合则假，除非事先改变先行结构，不然总是如此。当我们说绘画标志了人的认知水平时，指的是绘画形象作为先行结构的凝固物，亦即对感觉的物质化确认。

对于认识尚未分化的初民来说，感觉是他们与世界相交相通的唯一真实而可靠的途径，因而通由感觉而产生的认识，只是获得形貌。

物以貌求之所以真，前提是认识尚未分化：即无感性、理性，感觉、理智之分，对他们来说，感觉就是理智，理智就是感觉；心就是物、物就是心；貌即为神、神即为貌；形式就是内容（意义），内容就是形式，心与造化浑合无间，取貌即取其心，写形即写其神。台湾女作家三毛记述了一次她在非洲一原始村落的遭遇：她为当地村民照相完毕之后，村民强迫她把相机与照片留下，不能带走，原因是他们认为这个奇怪的魔盒在摄取他们形貌的同时也就摄取了他们的灵魂。类似的事实、文献记载在人类学家的著作中亦屡见不鲜。基于此，我们对前面提到的顾恺之因"常悦一邻女，乃画女于壁，当心钉之，女患心痛，告于长康，拔去钉乃愈"（《历代名画记》卷五）和张僧繇画龙点睛"须臾，雷电破壁，两龙乘云腾去上天，二龙未点睛者见在"（同上，卷七），这些传说就有了更深一层的认识，不管这类事情是否真实，却一再地被载入史册，这一史实本身就在向我们展示着他们审美的潜意识。

这一审美潜意识直接源于人的现实生活，即美与不美的判定基准是是否有利于人的生存。羊大为美，可谓最直接的回答。孔子说：

兴于诗,立于礼,成于乐。(《论语·泰伯》)

行夏之时,乘殷之辂,服周之冕,乐则《韶》《舞》,放郑声,远佞人。郑声淫,佞人殆。(《论语·卫灵公》)

音乐的美与不美,也在于是否有利人的生存,社会的发展。孔子唯一直接论及绘画的地方,是将绘画作为学记、学诗的兴喻来讲的:

子夏问曰:"巧笑倩兮,美目盼兮,素以为绚兮。"何谓也? 子曰:绘事后素。曰:礼后乎? 子曰:起予者,商也,始可与言诗已矣。(《论语·八佾》)

明绘画之理,亦即明礼、诗之理。倘若我们把上述有关礼、诗与画的主宾关系倒过来理解的话,那么,孔子的绘画审美观也昭然若其诗、乐,即都以是否合于人的生存为根本基准。而合于人的生存就首先必须不扰乱人的心思,人的心思又以人的感觉作为信息的源来。尽管我们不可能聆听《韶》《舞》之乐,但从其删定的《诗》中,还是可以得足够的资证的。由于人又是群居的社会的人,因此在绘画以艺术的面目存立之后,也必然要为社会服务,受到社会的制约(此详于后)。

这里我们所要说明的是,从认识论的角度上,真、善、美在上古初民时代是统一的,而统一的准绳只有一条:有助于生存。由于当时的认识尚未分化——主要是指今天意义上所谓的理性尚未得到充分的发展,因此认识主要集中并依赖在感觉上。

但是,仅凭貌求是根本不可能真正认识一个事物的,这是常理,但上古的文化却表明了他们的认知结果是背离这一常理的。关于这一点,我们不得不涉及到一个看来颇为玄乎的概念:观念——上古初民对世界、宇宙的根本看法。

中国古代的宇宙观、世界观的核心是:天人合一。所谓始有天地,天地交感,化育人类。人与天地相通,是因为人与天地自然有着"血缘"的关系。人与万物同处于一片天地之中,作为万物之灵,本通于万物。"天人合一"观是古人自己表述的,是他们对自己的反省与总结。

总起来说,之所以能"以貌求物"是因为有"心合造化"作为前提。这是我们理解原始绘画的立足点。

原始绘画单纯、朴实,是原始初民心灵单纯、朴实的直接表露。表露得如此直接、如此真实、如此坦率,以致现代人面对着它们会感到震惊、感到心悸,以至于人们可以看到他们的生存活动。这同样是我们作为现代人以真实的感觉去沟通的结果。

因此,我们欣赏原始绘画,不是为其技巧所感动,也不是被其形象所打动,而是为它由单一的技巧、稚拙的形象所呈示的无与伦比的真诚,为他们由"心合造

化"而可以"以貌求物"的自由所折服。我们在这里似乎发觉一条通过技巧、形象直入心性的道路,一条艺术形式与心性契合的道路,这是人类绘画的源头。从此而来的,必然要由此而去,从绘画的起点开始,绘画的发展逐渐远离起点,又逐渐回归到起点。这是一个绘画发展的规律。

我们欣赏并珍视原始绘画,是因为原始绘画为我们提供了人类绘画审美之源的信息:人与自然的亲密关系。如西安半坡出土的彩陶人面鱼纹盆,人和鱼不仅同处于一个空间,而且在人头上部和左右两颊都饰有类似鱼纹的三角形图案,说它是人们渴望着多多地得到鱼也好,说它表示了原始人的图腾崇拜也罢,画面形象上人与鱼的合一是不需要人们的理智判定的,画面直接叙述了人与自然的和合无间。这人中有鱼,鱼中有人,不正是他们"心合造化"的真实写照吗?

彩陶,作为人类文化史上的一个里程碑,是早期人类杰出的创造力和智慧的结晶。从一系列已经出土的彩陶纹样中我们至少可以得到以下两方面的收获:

第一,可以看出原始初民对被描绘物敏锐的感觉,以及经由这感觉而获得被描绘物的正确印象的能力。西安半坡出土的彩陶上所画的鱼,是用肯定果敢,丝毫不含糊的线条刻画的,鱼头、鱼身、鱼尾、鱼鳞、鱼鳍都无一遗漏,整条鱼形象的各部分比例也大体正确。同一处出土的彩陶画双鹿,一站立俯视,一躺卧平视,从描绘的两种不同姿态看,原始"画家"们已经捕捉住对象的神情,掌握了最基本的表现手法。陕西临潼姜寨出土的彩陶绘蟾蜍,粗壮遒劲的线条,把蟾蜍的形象表现得惟妙惟肖,背上的点子表现出蟾蜍背上凹凸不平的样子。阴山岩画中的动物,如鹿、羚羊,马家窑出土的彩陶上描绘的豹,辛店出土的彩陶上描绘的人物,等等。这些一眼就能辨认出的绘画形象,都反映了原始初民的敏锐感觉(视觉)和对事物形貌的正确捕捉。

第二,在这些造型工作中,手与眼的协调得到了发展。当大自然指定了狩猎、耕作为原始初民们的生产方式,并作为他们维持生存的方式时,人类各器官的和谐发展就直接决定了他们生存能力的大小。假如对于许多动物的习性没有敏锐准确的观察力,就不可能通过对动物的了解、知己知彼地去获得猎物。诚如农民比城市居民更能感觉气候的些微变化一样,原始初民面对不利的,甚至可以说是恶劣的生存环境观察和感知就显得更为重要。彩陶纹饰中大量的水纹、云纹、植物花纹可以作为佐证。除此之外,工具(武器)作为他们生存竞争的手段,也是至关重要的,而它们的制作亦全在于手的灵巧。这些工具在当时无论怎样精美,现在看来都是简陋不堪的,然工具愈简陋,愈要求人们有发达的技巧,这也是原始绘画能用单一的技法描绘各种不同的事物、不同的形象,表现各种不同的

情态,与上述生存的原因是一致的。敏锐的观察能力和精巧的制作手艺是原始狩猎、耕作生活中必不可少的两件技能,同时也是原始写实艺术必备素质。至于绘画是不是在客观上起了协调眼与手的作用,虽无任何可资证实的史料,却不能阻止我们这样的推想。

从对原始绘画的分析中,我们得到了中国绘画审美之源:物以貌求,心合造化。

原始绘画作为中国绘画的萌芽状态的两大特征:具象性和观念性,在中国绘画以后的发展中始终相伴共存,并且以其他民族绘画所不具有的特殊能力,使两者达到了高度统一,同时,又在这高度统一中保持着对真实的孜孜追求。

第七节　心　造　与　真　实

中国的文字,始终以空间形体为主。它的早期,则是绘画性摹仿的观念化产物。因此,越早的文字,绘画性越强,直到语言的发达,"形声"文字出现,文字的绘画性才逐步减弱。

绘画是产生文字的先声。在殷墟甲骨中就有文字与图画集于一版的甲骨,上画有象、虎、马的形象。大象身上画有一只小象,大约表征是怀孕的大象;虎的形态刻画微妙,张牙舞爪的样子十分生动;马则在大象之下,以衬象的高大。此外更多的早期的文字,如表示自然物的日、月、云、雨、山、水、丘、林、木、草、禾等;表示动物的牛、马、豕、羊、鸟、鱼、虫等;表示工具的耜、耒、斧、戈、钺、车、舟等,和表示人体器官的目、口、手等,及其动作的字样,以及表示人类对自然的改造如田、井等,无不是对象本身形象的生动而概念的写照。充分体现了人类对自然物象精确而简炼的观察和描绘水平。

倘若说中国文字的产生是对绘画形象的抽象,那么,如此精湛的抽象,也只有在造型的写实能力达到相当高的水准下才能出现。关于这一点有"铜"证如山的事实可据。这就是青铜器上的各种飞鸟走兽的形象和人的形象。如出土于湖南宁乡的商代(殷墟晚期)的《禾大方鼎》,在鼎腹四壁饰有四个人面造型的浮雕,不仅比例匀称,而且双目凝视,神态端庄。据传在湖南宁乡与安化接界处出土的《虎食人卣》,在怒张的虎口下,有一断发跣足的人,与变形的虎相比,人的造型与真实的人一致。再如安徽阜阳出土的《龙虎尊》,在虎纹之下刻有正面的裸体人形,耳朵、眼睛、鼻子和嘴占据着很突出的位置,下以鼻为中轴线,把胴体、四肢分为对称图形。这可能是我国最早的裸体人物形象之一。考察青铜器的纹饰,我

们还可发现更多的类似的飞鸟走兽的生动形象。

如果说青铜器因其与原始巫教的关系，而在表现的动物种类上要比象形文字狭窄得多，那么，对严格限制下的纹饰题材所作的图案化处理，则是空前绝后，无与伦比的。

从河南偃师二里头出土的陶器上，我们可以看到夏代的绘画遗迹。从二里头陶器上的鱼及龙的形象上看，也是用单线勾画，这显然是从仰韶彩陶绘画传统中发展而来的，相比之下，二里头的技巧更为熟练，体态也更加自如。

迄今为止，中国绘画史上最早的完整绘画作品，当以已发现的三件战国时代的帛画为准。它们向我们展示了战国时期的绘画风貌。

《龙凤人物图》，1949年在湖南长沙陈家大山的楚墓中发现。画面中一妇女，侧面侧身，眼神专注，双手合掌，挽髻戴冠，衣服上有花样纹饰，大袖、宽裙、细腰，情状虔诚，头顶上有一凤展翅伸足，凤左端有一游龙（郭沫若认为就是中国古代神话中的"夔"，并将此帛画定名为"人物夔凤图"），妇人右下方有一弯月状物。据有关学者研究认为，龙凤是引导妇人灵魂升天的祥物，而弯月状之物可能象征着大地。此图人物的衣着、仪态、神情，表明了墓主为楚国贵妇人的身份，史载传"楚王好细腰"，细腰的妇人形象正表现了这一时代特征。从形象上说，它是写实的；从意义上说，为死者祈求升天是一种愿望，因而画面组织带有浪漫的色彩。此画用细描造型，手法高明，线条细劲有力，简洁概括，寥寥数笔间，人物、龙、凤的形象塑造得极其生动，除了墨线勾勒之外，人物的嘴唇及衣袖上略施朱丹，不管这几点朱丹是否有象征意义，其实际效果则起到了丰富画面的效果。

比《龙凤人物图》更为精美的是1973年在湖南长沙子弹库楚墓中出土的《御龙登天图》。在这一帛画画面中央为一男子，束发戴冠，腰佩长剑，宽袖大袍，侧身直立，手执缰绳驾驭着一巨龙，龙头高昂，龙尾上翘，身体平伏，如寻常所见的龙舟模样，龙尾上一鹤（也有人断其为鹭）站立，圆目长喙，昂首仰天，左下角画有一条鱼。画面以翱翔天空的鹤、遨游江海的鱼，连同跃水腾天无不如意的龙来象征着自由升天。人物上方为舆盖，三条飘带随风翻扬，人物衣着及龙颈所系缰绳也随风飘动，隐隐然画出了风势，使画面充溢着飘然而升的动感。御龙登天是幻想，却以真实飞翔的情景来描绘，无疑是一幅成功的写实作品。此画也用墨线勾勒，线条与《龙凤人物图》基本相同，对比之下更显老练成熟，同是侧面人物，此画处理得更加灵活，脸部着笔不多而须眉毕现。人物设色，其余为白描，部分还涂有金白粉彩。

《龙凤人物图》和《御龙登天图》，出身同一地区，画的程式相类似，风格也大

体一致。据考时代亦同,大约为战国中期的作品。但从绘画技巧上看,《御龙登天图》要比《龙凤人物图》略高一筹。

《缯书四周的画像》,1942年在长沙子弹库楚墓出土。缯书四方形,中间有以墨书写的文字,断片中也有用朱红书写的文字。图中形象怪诞谲诡,有三头怪人,双脚直立,两手左右伸展,颈上像树枝一样分出三个叉颈,各植一头,头上生有两角。还有双角神像、口衔长蛇的神像等,四角的树木,分青、赤、白、黑四种颜色,象征四方。与《周礼·考工记》所载的:"东方谓之青,南方谓之赤,西方谓之白,北方谓之黑"相符。此画线描设色,其风格与新石器时代的彩陶图绘和夏商陶器上的线刻画关系密切。

这三幅画可以看成是我国现存最早的绘画作品,也可以说是卷轴画的源头。前两幅和《缯书四周的画像》,风格与技巧上都存在着明显的差异。我们推测:《龙凤人物图》和《御龙登天图》可能是宫中王室或贵族显宦们召请的高级画工所作,而《缯书四周的画像》则出自一般民间画工之手。前者已具备了相当水平的写实技巧,后者则显得稚嫩朴拙;前者贵族气漫溢于形象间,后者则处处透出朴质淳厚的民间气质。《缯书四周的画像》,这一类风格在以后的壁画中屡可见到;《龙凤人物图》和《御龙登天图》,与顾恺之的《女史箴图》《列女图》《洛神赋图》等有着一定的渊源关系,官和民之间审美趣味的不同,由来已久,表现在绘画上又是如此的强烈。这里我们大抵也找到了民间画工和官方画家两种不同的风格、不同技巧的雏形。

帛画中体现的绘画写实性和技巧水准,为我们贴切理解王逸、张彦远关于春秋战国时期绘画记载提供了重要的实物证据。王逸《楚辞章句》说:

> 屈原放逐,彷徨山泽,见楚有先王之庙及公卿祠堂,图画天地、山川、神灵,琦玮谲诡,及古贤圣怪物行事,因书其壁,呵而问之,以泄愤懑。

张彦远《历代名画记·卷四》载:

> 敬君者,善画。齐王起九重台,召敬君画之。敬君久不得归,思其妻,乃画妻对之。齐王知其妻美,与钱百万,纳其妻。

从以上两段文字不仅可以看出,当时壁画规模之大,内容之丰富,壁画虽然作为装饰品,但它已经是有内容的独立画作;而且,还可以看到,绘画的写实技巧倾向所创造的艺术感染力。齐王纳敬君之妻而不悔,就足见敬君绘画能力之高超了。况且,现在已经发现的帛画未必就是当时最精美的,而类似于敬君的画家也绝不会仅此一人。

20世纪70年代中期,我国考古工作者发掘了秦都咸阳故城第一号宫殿遗

址,出土的壁画残块达 440 多块,其中最大的一块高 37 厘米、宽 25 厘米,据考古工作简报称:"壁画五彩缤纷,鲜艳夺目,规整而又多样化,风格雄健,具有相当高的造诣,显示了秦文化的艺术特色。""壁画颜色有黑、赭黄、大红、朱红、石青、石绿等,以黑色比例最大,赭、黄其次,饱和度很高。用的是钛铁矿、赤铁矿、朱砂等矿物质颜料。"(见《文物》1976 年第 11 期)这些壁画残块,虽然是图案纹饰,没有具体的形象造型,但使我们了解了秦代绘画的用色规模及宫廷中的色彩观念。

1979 年在第三号宫殿遗址里又发现了有内容形象的壁画作品。画在一条走廊的东面坎墙上。描绘内容为"车马出行"的共有三组,第一组画四马拉一车,马的形象剽悍壮实,涂暗红色,车盖作伞状,黑色;第二组与第一组基本相似;第三组有残破,只存三匹马。在各组车马之间,画有两株并列的树,树冠为松塔形。图下有黑色几何图形。描绘内容为"仪仗"的人物分上下两组,每组三人。两组之间用交叉的斜线分开。人物穿袍执杖,袍有红、黑、褐三种颜色,由于损坏太甚,人物脸部表情不清,手执仪杖也不明白为何物。此外,壁画中还有建筑物和麦穗图形。建筑物为两座二层楼房,楼房的上层两端各有一角楼,楼上楼下还有人物。壁画的画法以线描为主,笔划细润圆厚,显示出一定的力度,比战国帛画的用线更加奔放一些,人物车马的造型生动,虽然它的总体意识在壁画的布局方面尚未脱离装饰性,但向写实的方向又迈进了一大步。

秦代绘画的写实性是无可非议的,从兵马俑及出土的铜车马中,可以看到人物、车、马的造型,从比例到体态,从各式动作到不同的表情,从人物的身份到车、马的细小饰物,无不妙肖。这些纵然不是绢帛和粉壁上的平面描写,但泥塑或者翻铸的金属形象,没有敏锐的观察力和捕捉、物化事物形貌的能力作为深厚基础,是不可能达到如此高超的水准的,这从三维艺术中表现的当时人们高度的心眼整合及心识与心造的协调,也是绘画所必需的基础。再综合这些壁画的描绘手段来看,当时对于追真写实的态度和造诣也已不言而喻了。

秦代绘画,虽然画迹罕见,但从零星的壁画、漆画以及瓦当、画像砖来看,战国时期已经崭露头角的绘画写实性,在秦代有了很大的发展,对绘画空间的写实安排,也有了很大进步,它保留着浓重的战国时代的遗风。一代霸秦,可以强令文字、衡具、量具的统一,却难以统一绘画的风格,充分表明了绘画这个表现和表达并存、心灵和技巧并用的艺术形式,有着它自身发展的规律和方向,不是某一帝王的手令所可以刈齐的。

然而,秦的统一,使人心思定,多少对艺术家有点影响,以地区为特色的艺术风格,正表明了统一下的多样性,由多样性发展成统一的风格,秦代只做了初步

的尝试,它无法控制民间画工的风格,却可以制造官方风格,因为宫廷壁画、宫殿建筑的瓦当、画像砖可由皇家统一规则,它们体现了当时皇室贵族的审美情趣。

无论民间风格还是皇家风格,绘画走向写实,是一个不容改变的事实。因此,秦代绘画的承上启下,是对战国绘画写实性的继承,去芜存精,为汉代绘画写实性的全面发展起了奠基石的作用。

秦代历时短暂,未能来得及融汇各地画风,在绘画上没能树立起明确的时代特色,但其写实的趋势,在汉代得到了充分的发展,绘画随着汉王朝的兴盛而写出了中国绘画史上灿烂辉煌的一页。

汉代已设有专门侍奉宫廷的绘画机构——黄门,供职其中的画家为黄门侍郎。史书记载汉代的著名画家有毛延寿、陈敞、刘白、龚宽、阳望、樊育、刘旦、杨鲁等均画艺高超,如毛延寿"画人,老少美恶皆得其真";陈敞、刘白、龚宽除擅长人物外,"并工牛马";阳望、樊育则"尤善布色。"(张彦远《历代名画记》卷四)值得注意的是,士夫官宦阶层中也出现了画家,官至太常卿的赵岐,"多才艺,善画",蜀郡太守刘褒"曾画云汉图,人见之觉热,又画北风图,人见之觉凉。"(同上)此外,蔡邕、张衡等也是当时画坛名手。他们大概是最早的"文人画家"了。可惜这些名载于史册的画家,竟无画迹流传。因此对汉代绘画的研究,就只好借助于现存的汉代墓室壁画、帛画、画像砖等体现这个时代绘画状况的实物资料了。

汉代的墓室壁画极为丰富,主要的有:洛阳西汉卜千秋墓室壁画、洛阳八里台西汉墓壁画、辽宁营城子汉墓壁画、山西平陆枣园村汉墓壁画、陕西千阳县汉墓壁画、辽阳北圆汉墓壁画、河北望都汉墓壁画、山东梁山汉墓壁画、辽阳棒台子屯汉墓壁画、辽阳三道壕汉墓壁画、内蒙古和林格尔汉墓壁画、徐州黄山陇汉墓壁画、甘肃嘉峪关汉墓壁画、河南密县打虎亭汉墓壁画等。汉代墓室壁画、帛画、画像石、画像砖数量之大、题材之广、技巧造型之精妙都堪称一绝。这一方面与汉代的文化昌盛相关,一方面也与当时的崇尚厚葬有关。王符在《潜夫论·浮侈》篇中即称,当时厚葬时尚是"东至乐浪,西至敦煌,万里之中,相竞用之"。

汉代墓室壁画中以洛阳老城西北汉墓历史题材壁画和山西平陆枣园村汉墓社会风俗题材壁画最具代表性。

洛阳老城西北汉墓壁画中以《二桃杀三士》和《鸿门宴》最为出色。《二桃杀三士》取晏子设计以二桃除掉公孙接、田开疆、古冶子三勇士的故事来宣扬智勇忠义的伦理观。画分三组,中间一组五人,中立者为齐景公,侍卫四人,一人跪禀,三人站立略欠身;左边一组三人,矮小者为晏子;右边为公孙接、田开疆和古冶子。中有一几,几上一盘,盘中二桃。田开疆低首视桃,公孙接仰首作掣领状,

古冶子按剑直立。三组是一个整体,以各个不同的绘画形象,描述了这个著名的故事。画面空间布局处理极为得体,画法以线描为主体,线条流畅简括,人物外形刻画生动,不同人物的复杂心理通过生动的外形刻画得十分细腻。《鸿门宴》的画面更富于情节性。画中刘邦与项羽席地而坐,相对而饮,项羽形象壮实粗莽,刘邦则稳重安详;项伯在刘邦之侧,两脚分跨,像是在掩护刘邦;张良腰佩剑、头戴冠,视线向下,若有所思,一派担忧的神色;范增则怒目而视,其左侧为项庄,手执利剑,逼近刘邦。画面的最右为庖厨,二人正在烹烤,忙碌的厨工与宴席上的紧张气氛起了衬托和对比作用:衬托出宴会环境的气氛热烈,对比出故事情节的危急紧张。刘邦的安然、项羽的高傲、张良的不安、范增的阴险等形象,是作者以人物神态的起伏来造成绘画在平面空间上表现情节开展的有效手段。

这两幅西汉壁画佳作,体现了当时画家的智慧和高度的写实能力,与那些登天升仙,期望死后享乐;车马出巡,炫耀生前显赫的绘画题材不同,这取材于历史故实的绘画证实了古画具有"明劝戒,著升沉,千载寂寥,披图可鉴"(谢赫《古画品录》)的社会功能。

如果说上述类似的绘画代表了贵族阶级的审美意识,那么,山西平陆枣园村汉墓壁画中的《牛耕图》和《耧播图》则代表了民间画工的绘画技巧和审美意识。其中尤以《耧播图》的形象真实生动。渠沟边、树荫下神气活现的地主形象,和衣衫单薄、赤脚播种的农民形象,跃然画上。尤其值得注意的是该墓的藻井上,图有房屋、山水、树木,这大概可看作最早的山水画作品了。虽然起着辅助的装饰作用,但它单独的写实性却不容忽视。这里所画的山,在墨线轮廓勾定后,涂上大片的淡墨和淡彩,当然此时不可能具备皴法,但这种墨线勾勒,淡墨淡色填于其中的画法,无疑是水墨山水画的一个源头。

从分散在内蒙古、陕西、辽宁、河北、河南、江苏等地的汉墓壁画来看,它们之间的风格并没有多大差异;湖南长沙马王堆出土的帛画与山东临沂金雀山出土的西汉帛画在风格上也基本相似。这表明绘画在汉代已有了较为明确的时代特征及绘画在西汉和东汉逐步成熟的发展轨迹。

与壁画交相辉映的是汉代画像砖。画像砖的历史悠久,汉代是画像砖艺术的黄金时代。通过画像砖生动细致而富有趣味的形象塑造,充分反映出汉代的社会风貌、生产情况、生活情景、贸易状况、战争场面、自然景色及人际关系、阶级关系等,是一部刻画在砖石上的形象的历史教科书。

画像砖是用刻有画面形象的木范,压印在半干的土坯上,然后入窑烧制而成的。出窑冷却后,再涂上各种颜色,使画面丰富多彩。木范是用笔描画后刻制而

成的，因此，画像砖的首道工序便是描画木范。尽管我们现在看到的是砖或是砖画的拓片，但毫无疑问，它是绘画手段的工艺化结果。尽管从木范刻凿到压印的多道工序中，描画的形象已有很大程度的失真，我们从精彩纷呈的砖或砖画拓片上，完全可以推想描画工在表现方法——线条和块面结合的表现方法和形象塑造——力求准确的形象比例和夸张变化的形象运用上的高超技艺。

汉代绘画，无论墓室壁画、帛画，还是画像砖；无论漆器或其他器皿上的图绘，还是史籍上的文字记载，都突出绘画向写实性方向发展的特点。

从上述我们对中国绘画的源起和早期发展历程简括梳理中，我们不难发现"外师造化，中得心源"的原始意识。"天人本合一，物我浑然成"的天禀观念，使早期绘画成为当时生存活动的综合写照，说早期绘画是古代人民裹腹祈物心理，或免灾拜天心理也好；是图腾崇拜心理，或生存理想心理，抑或是纯粹的趣味审美心理也罢，其实都是从不同的理论在揭示古代人民的生存心理。若基立在这些作品之上，那么，我们可以进一步说是心、眼、手会通协调的表现。当我们关注形象时，其实就在审视古代人民的眼之所得：心识。

因此，上古绘画因其有心合造化的天禀观念为坚实的支撑，在审美上有着天真烂漫、朴质纯净的趣味优势。而由生存决定的绘画本体和发展指向：写实求真，因心源的充实无忧而成为绘画发展的着力之处。因此，趣味审美的优势虽可以弥补技巧的不足而与绘画审美达到相对平衡，但这并不能抹去其技巧上的单薄。从史前的彩陶绘画到三代的青铜纹饰，到西汉的帛画、壁画，一方面展示了绘画在追真求实上的不断发展，一方面流露了无法回避的"迹不逮意"倾向。由于心源的充盈坚实，心对技的关照使绘画带有浓重的写意性，即绘画形象忠实于心识，不是视觉生理上的真实，事物的特征昭著，但细节失落。上古绘画的写意性是观念图形和文字源起的心理基础，与文字尚未完全分离的原始绘画又具书写性的特征，即借助记事强化绘画的社会功能，而文字、书法的线条性，又使中国绘画在源起之际就与线条结下了不解之缘。写意性、书写性的特征表现在形象塑造上则是形象的抽象性，表达了原始绘画的抽象性是心的任意性和观念性契合的产物。故原始绘画所体现的"自由"，是手不如愿以偿时的心的自由。

现今的人们很少去指摘原始绘画技巧的低下。技巧高下之论，是相对于以后发展了的绘画而言。原始绘画不可替代的独特审美趣味是由心、眼、手的原发性浑成而来的。它和儿童画的童趣不一样，儿童有天真、烂漫、无邪的物我不分时的自由，但这纯粹的感觉，不具原始初民那种由心合造化而来的对人与造化直入其本的认知的智慧。

但是,我们不去指摘,并不等于绘画不需追求真实,文字系统从绘画中独立出来,标志了绘画记事功能的逐步被取代,绘画也由心识之真的中心追求,转到了心造之真的追求中心问题上,到战国两汉时期,绘画已经彻底摆脱了原始性,形成了中国绘画发展史上第一个高峰。从色彩到线条,从形象到神情,无不标志着追求真实的绘画技巧的长足进步。尽管这种长足的进步与唐宋间达到的写实的成熟来说相去甚远,但是,对没有目睹绘画未来式的人们来说,当时的技巧成就是可以让人心满意足的,如若不然就很难解释两汉大量的墓室壁画、帛画和画像砖、石的出现,因为金、银、玉、帛本身都是厚葬最好的价值体现者,再者若没有一种能让人心满意足的绘画风格——由一定的技巧程式创造的绘画风格,是不可能形成一种明确的时代特征的。因此,从这些绘画作品中的运笔、布色的沉稳和饱满情形看,技巧的表现力是满足了心和眼的平衡和谐要求的。

　　建立在心的自由上的绘画真实,是心造的真实,眼与手为着心的追求而会通协调。这心、眼、手和合会通创造的绘画真实,是成熟后的绘画在百般追求的因素。而以这心造的真实做为审美旨趣所在的中国绘画审美意识就是“真趣”。

第八节　真　趣　审　美

　　通过对草创时期的绘画分析,我们大致可以得出这样几点结论:

　　首先是原始绘画的心态。原始绘画作为原始艺术最纯粹的艺术样式,是对生命和生存的自我发现。来自于原发性的“物我浑成”观念。它落实于感觉,但又与认知有关,对于他们来说,身外之物即心内之物,心内之物亦即身外之物,在这种状态下,凡其笔触所及之处,皆是他们内心状态的真实写照,正因为如此,原始绘画所创造的每一个真正的艺术形象,都引发了观赏者的自我反省和内心体悟,因为它既是形象又是生命。表面看来,这似乎是物与我的相会,实际上是同丰富的生命形式和人类生存本身的“对话”。基于此,我们说原始绘画的心态是“心合物化”。

　　其次,是原始绘画的审美意识。原始绘画心合物化的绘画心态,是将造化视为一种类生命结构,即“心源”与“造化”是同构的。因此,绘画创作是一种契合、一种拥抱,是心灵同自我的对话,是我之为我或物之为物的本质发现。这种“心源”与“造化”的同构物在瞬息间展示出生命的整体、生存的整体及全过程,绘画的功用就是弹拨系于“造化”与“心源”之间的心弦,引发共鸣,原始画家或观赏者就在共鸣之中经历着生命体可能经历的各种感受。因此,原始绘画的审美意识是有

益于生存的。就像人的强烈的生存本能不会无缘无故地驱使人自戕一样，原始初民也决不会制造虚假的信息源——作品，以扰乱人的生存感觉。因此，原始绘画呈现的真实是心造与心识整合的以生存为绝对标准的真实。

第三，是由原始绘画呈示的绘画发展方向：真实所提出绘画本体要求——形的写实。绘画作为诉诸人的最大生存感觉器官：眼，人的生存本能对生存感觉的真实性要求，是绘画将形象的写实引为存身立命之本的根本原因。随着人类的不断进化和认识水平的不断提高，真实的含义也随之而被赋予新的内涵。因此，敏锐的视觉总是对低一层次的手觉不断提出整合的新要求，所有这一切归结到绘画自身之上，则是一个技巧问题。人类认知发展初期的"物以貌求"的特征，使绘画技巧发展成为绘画的存亡关键。当文字脱离绘画，即绘画成为独立的艺术样式后，由技巧决定的形的写实性就升成为绘画的本体要求。

综观原始绘画，作为绘画发展的源头、雏形，既为绘画的发展提供一切必要的元素，又规定了发展的优先方向。但是，倘若我们用今天的眼光来看，原始绘画的描述方式是概念性的，是和原始初民对造化形象的概念性理解相一致的。

中国绘画审美的写实意识，始于对造化形象的具体描述。并在对造化形貌的真实追求中逐步地完善起写实的技巧。

从《韩非子·外储说》的一段文字中，我们就能看出当时画家们在技巧上所做的这种尝试和努力。

> 客有为周君画荚者，三年而成。君观之与髹荚者同状。周君大怒。画荚者曰："筑十版之墙，凿八尺之牖，而以日始出时，加之其上而观。"周君为之，望见其状，尽成龙蛇禽兽车马，万物状备具。周君大悦。

积三年之功力而成，在于画荚者潜心于别出心裁，用现代知识来评说，大抵就是利用光学原理而使画面生动。

荆浩为求得形象的真实，曾对松写生，

> 凡数万本，方如其真。（《笔法记》）

郭熙曾告：

> 学画花者，以一株花置深坑中，临其上而瞰之，则花之四面得矣。学画竹者，取一枝竹，因月夜照其影于素壁之上，则竹之真形出矣。（郭熙《林泉高致·山水训》）

技巧固然重要，但是，先靠技巧，是否能完美无缺地表现出造化的真实呢？

郭若虚《图画见闻志》卷六记载了一桩故事：

> 马正惠尝得《斗水牛》一轴，云厉归真画，甚爱之。一日，展曝于书室双

扉之外，有输租庄宾适立于砌下，凝玩久之，既而窃哂。公于青琐间见之，呼问曰："吾藏画农夫安得观而笑之？有说则可，无说则罪之。"庄宾曰："某非知画者，但识真牛，其斗也，尾夹于髀间，虽壮夫旅力，不可少开。此画牛尾举起，所以笑其失真。"

郭若虚评曰："愚谓虽画者能之妙，不及农夫见之专也，擅艺者所宜博究。"画家拥有技巧，并不等于就此掌握了移造化之真入纸素的手段，造化物的外形也不是一成不变的，它的一些细微的变化，常常不易为人觉察，但这些不易觉察的细微变化，呈示了造化在自然中的规律。画斗牛图，纵然画家把牛的外形表现得十分真实，以牛的形象来衡量，是无可挑剔的。但牛在相斗之时和寻常之时的形态是不尽相同的，表现牛相斗的内容，就必须表现出牛相斗时的真实形态，画家不知"其斗也，尾夹于髀间"，于是，把常态中十分真实的牛的形象移作相斗的形象时，便失真了。意在图真，却在求真中失真，不是技巧的过错，而是画家认识造化物的肤浅。因此，追求真实，不是想当然就可得的。唯有用心去识究造化之真，才能用有限的技巧，表现出造化物的变化无穷。

画家经过勤学苦练掌握技巧，还要用同样勤学苦练的精神观察、探究，进而加深对造化物的认识，才能达到心手相合。所以，易元吉要独自一身游于山林，与猿狖鹿豕相伴，又在他的居舍后开圃凿池，堆叠乱石，植上丛篁、梅、菊、葭苇，驯养水禽山兽，从窗户里观察鸟兽的动静游息之态。对真的追求，可谓至诚矣。也唯其如此，易元吉才获得了"心传目击之妙，一写于毫端间"的表现自由，故《宣和画谱》称当时"写动植之状，无出其右者"。米芾也在赞叹之余，定"易元吉，徐熙后一人而已"（《画史》）。易元吉的成就，在于他对造物化的亲自观察。绘画是视觉的艺术，耳闻心想难免会有画虎反类犬之虞。关于这一点历代画家总以不同的方式不断告诫后来之人。如李澄叟说：

> 夫画花竹翎毛者，正当浸润笼养飞放之徒，叫虫，问养叫虫者；斗虫也，问养斗虫者，或棚头之人求之。于禽须问养鹙禽者求之，正当各从其类。又解系自有体法，岂可一毫之差也。画牛虎犬马，一切飞走，要皆从类而得之者真矣。不然则劳而无功，远之又远矣。韩幹画马，云厩中万马皆吾师之说明矣。画花竹者，须访问于老圃，朝暮观之，然后见其含苞养秀，荣枯凋落之态无阙矣。（《画山水诀》）

问来的知识，虽可使人明理，但总不如亲自观察来得深刻，朝暮观之，在造化中直接取其真形，如易元吉这般，才能不失真。

观察造化的静动游息之态，作为追求真实的一个必不可少的环节，是古今中

外的绘画常识,中国绘画则把它定为法的一个组成部分。

> 曾云巢无疑工画草虫,年迈愈精。余尝问其有所传乎?无疑笑曰:"是岂有法可传哉?某自少时取草虫笼观之,穷昼夜不厌。又恐其神之不完也,复就草地之间观之,于是始得其天。方其落笔之际,不知我之为草虫耶?草虫之为我耶?此与造化生物之机缄,盖无以异,岂有可传之法哉?"(罗大经《鹤林玉露·丙编·卷六》)

认识是法外之法,只有认识的真,才有技巧表现的真。认识论的师造化,从造化物的属类,到它的属性;从造化物在一般环境中的生态现象,到在特殊环境中的生态现象,都是画家需要"博究"的。"黄筌画飞鸟,颈足皆展。或曰:'飞鸟缩颈则展足,缩足则展颈,无两展者。'"苏轼在"验之信然"后说:

> 乃知观物不审者,虽画师且不能,况其大者乎?君子以务学而好问也。

(《东坡题跋》)

由此可见,绘画所要抵达的"真"的境界,并非纯然的视觉反映之真,而是心识之真,亦即唯有心合于造化,方能以貌求物而不失其真,得造化之"机缄"。

画家固然不能和科学家画等号,但绘画创作必须要有科学的态度和科学的知识。西方绘画重视科学,是为了求得事物外形的正确,它把绘画的手段,几乎等同于认识的目的,故多着力于光、色、解剖结构等有科学作为依据的技巧;中国绘画有重视科学的一面,但决不会把绘画的手段和认识的目的混为一谈。它需要认识论,是为了表现的正确。在中国绘画看来,得造化之"机缄",远比得造化外形的正确来得重要。

技巧的低下禁锢了表现的自由,如原始绘画。技巧的成熟,虽然给表现提供了自由的天地,但若不能与造化之"机缄"相合,同样也禁锢了表现的自由,故要求画家体察造化,心识造化之真。所以,以真为目标的绘画追求成为绘画由草创迈向成熟的主要动力。这里在说的真不是科学意义上的真而是艺术的真,是心合造化的心造之真,是心、眼、手和合会通后所抵达的"真"的境界,是比科学更为广涵的生存的"真",是融科学的真理与艺术的心思于一体的"真",在中国绘画审美中被称为"真趣",是在表现造化外在形貌和内在机缄的真景实象中呈现的自然之趣。

> 徽宗建龙德宫成,命待诏图画宫中屏壁,皆极一时之选。上来幸,一无所称,独顾壶中殿前柱廊栱眼斜枝月季,问画者为谁,实少年新进,上喜赐绯,褒锡甚宠。皆莫测其故,近侍尝请于上,上曰:"月季鲜有能画者,盖四时、朝暮,花、蕊、叶皆不同,此作春时日中者,无毫发差,故厚赏之。"……宣

和殿前植荔枝，既结实，喜动天颜，偶孔雀在其下，亟召画院众史令图之，各极其思，华彩烂然，但孔雀欲升藤墩，先举右脚，上曰："未也。"众史愕然莫测。后数日，再呼问之，不知所对，则降旨曰："孔雀升高，必先举左。"众史骇服。（邓椿《画继》卷十）

这是中国绘画史著名的写实务真的例子，其真其实，不仅在于外部形貌，更在于植物的生态环境和动物的生理习性。

这里的问题是，集中全国绘画精华的宣和画院的众多画师，竟于此毫无所知，那么，花鸟画的欣赏权是否应给予生物学家，山水画则唯独地理学家才有资格评判呢？

回答当然是否定的，因为绘画毕竟不是科学，画家也不是科学家，画家对造化物的认识，更不是进行科学研究。宋徽宗赵佶所以能理解日中月季花、蕊、叶的形貌，和知道孔雀升高必举左足，表明了他对造化体察的细微精到，他的欣赏层次也就因这种认识而有着比平常人更深的自然理性。

中国绘画从来也没有把科学排斥在绘画真实性之外，以"真趣"审美作为绘画心态的画家更注重科学性的真。在整个中国文化系统中，科学始终没有像文艺那样受到特别的重视，以致于有人断言，中国文化中本无科学，只有技术——匠。这里我们且不去深究这一断言的正确性，但它却在作一种启示：所谓的"科学性"其实始终蕴藉在中国文化整体中，任何一个文化式样都具相应的科学性。爱因斯坦惊奇中国这个理论的侏儒何以竟能迈出巨人的技术步伐，是因为中国的理论没有用数学公式表述出来。爱因斯坦的惊奇是基于理论与技术发展的同步平衡规律，即理论的发展必然指导、引发技术的进步，技术的进步又推进理论的研究。当我们理解了中国的理论绝大部分都蕴藏于各文化样式中时，我们不仅不会对技术的精湛感到惊诧，而且还就能充分认识中国文化的踏实务真精神。有人把这一点用西方术语概括为"实践理性"，虽这不是十分贴切，却也不啻是对中国文化三昧真谛的一种悟解。

明乎此，我们才能真正把握中国文化中亘古而又常新的心手问题，才能正确把握中国绘画的心手问题，才能找到中国绘画追真务实的深层文化意蕴。

因此，真实地反映造化，是无可指摘的，古人尚且不能宽容画家因无知而歪曲造化，我们当然就更没有理由去为失造化之真的古人辩解。正因为中国文化本身不仅不拒绝科学性，而且蕴藉了科学性，因此，对任何背离造化本然的不正确描写，批评家们的无情，表达了"真"的绘画审美要求，即便像黄筌这样大家高手，稍不慎则把柄千古。为此，中国画家往往是扬长避短，绕开了无知的陷阱，表

现自己最为熟知的东西,产生专画某一物的画家,并由此而形成了中国绘画科目门类繁多的特点。人物画就有:释、道、鬼、神、仕女、肖像,等等,花鸟画又分翎毛、花卉等,连梅、兰、竹、菊、松、石都可以独立成科,甚至水、火等都有专门擅长的专家。对自己不擅长的东西,则小心翼翼地回避。在表真务实的唐、宋时代如此,这个风气一直延续到明、清,虽然时代的绘画审美意识有所不同,但对真的追求和不泛写自己所不熟悉、不擅长的东西却是一致的。董其昌在《画禅室随笔》中自述:

> 余少学子久山水,中复去而为宋人画。今间一仿子久,亦差近之,日临树一二株,石山土坡随意皴染,五十后大成,犹未能作人物、舟车、屋宇,以为一恨。喜有元镇在前为我护短,不者百喙莫解矣。

如此坦然抬出自己之短的实不多见,巧妙回避的却比比皆是。

真实描绘的形象,必须具有艺术性,亦即必须放在形象的艺术性中加以审视,才符合绘画审美的本意。因此,同样以真实为要求,不同角度的阐述或表现具有很大的差别。如果是科学的阐述,运用了艺术的手段,那么,这是艺术手段服务于科学的绘画,如同今天的科普挂图,植物、动物学著作的插图一样,它不是艺术;如果在艺术的表现中,运用了科学的认识,那么,是科学在为艺术服务。科学与艺术的区别在于:前者表物,后者表心。

绘画审美,是由绘画的本体的性质和功能组成的。建立在认识论基础上的"真趣"审美心理,既要在"真"上和造化保持一致,又要在"趣"上和心源通气呼应。是"真"中得"趣","趣"里表"真"的艺术辩证法则。认识论只有在绘画审美的许可范围内才能成为"真趣"审美心理的支援。倘若一味强调认识论的科学性,便滑入科学的范畴。用科学性来掩盖艺术性,用认识来代替绘画审美,无疑是对绘画本体的性质和功能的歪曲。

由于绘画的"真趣"与认识论有着密切的关系,我们有必要在区别"真趣"与一般认识论关系后,对中国传统的认识论略加说明。因为,这是把握"真趣"审美意识的关键。

前面我们已论及,绘画与文字相脱离,是绘画走向独立的第一步。在绘画与文字混沌未分之际,绘画实际是人类生存认知的唯一表述媒介。张彦远在《历代名画记·卷一·叙画之源流》中说:

> 古先圣王,受命应箓。则有龟字效灵,龙图呈宝。自巢燧以来,皆有此瑞。迹暎乎瑶牒,事传乎金册。庖牺氏发于荥河中,典籍图画萌矣。轩辕氏得于温洛中,史皇苍颉状焉。奎有芒角,下主辞章,颉有四目,仰观垂象,因

俪鸟龟之迹,遂定书字之形,造化不能藏其秘,故天雨粟,灵怪不能遁其形,故鬼夜哭。是时也,书画同体而未分,象制肇创而犹略。充以传其意,故有书;无以见其形,故有画,天地圣人之意也。

张彦远的这说法其实是从《易》的传统而来的。"在先秦典籍中,《易大传》是思想最深刻的一部分,是先秦辩证法思想发展的最高峰。"(张岱年《中国哲学史史料学》第一章第二节,三联书店1982年版)从中国思想史的发展历程来看,《易》是中国历代思想家最强大的根据地。《易》之所以占有如此重要的地位,是因为它是唯一的标志绘画与文字相离而又相连的具有系统思想的书。纵观整部《易》的经文,可以看到通篇所言的都是"象"。对此,《系辞传》认为:

"《易》者,象也。象也者,像也。"孔颖达在《周易正义》中进一步解释说:"《易》卦者,写万物之形象,故《易》者,象也。象也者,像也。谓卦为万物象者,法象万物,犹若乾卦之象,法象于天也。……凡《易》者,象也。以物象而明人事,若《诗》之比喻也。或取天地阴阳之象以明义者,若《乾》之'潜龙''见龙'、《坤》之'履霜''坚冰''龙战'之属是也;或取万物杂象以明义者,若《屯》之六三'即鹿无虞',六四'乘马班如'之属是也。如此之类,《易》中多矣。"

以象明理,法象万物,是《易》最为显著的特征。八卦和六十四卦,法象万物,写万物之形象,是"象";卦辞、爻辞,或取天地阴阳之象,或取万物杂象,也是"象"。因此,我们不妨说读解这部诘屈聱牙的经典的最好办法,就是把它当作一本寓意深邃的原始初民生存、思想的连环画来读。若不以形象总领而考之以字句,那么,难免昏昏然而无所得。因为《易》的作者本身就是用形象在著书。关于这一点,在我们前述的原始绘画中完全可看到它的原型。原始初民直接用图画(形象)思维的本能在《易》中得到了最完整的保留和终结。所以《易》的认知思维方式是真正意义上的形象思维。

首先,《易》以卦符作为全经的原型构架,这就是圣人仰观于天,俯察于地之后所立的"象"。是图画,也是文字。卦辞、爻辞是对这"象"的说明,而《象》《象》《系辞》《文言》《说卦》《序卦》《杂卦》——即所谓《十翼》又分别是对卦辞、爻辞的进一步诠释。我们说原始绘画是原始初民的生存写照,《易》又何尝不是原始初民的生存写照。所不同的是,原始绘画以貌求物,只能描绘事物的静态形象;而《易》之被取名为:"易",在于它能描绘事物的动态形象。两者虽有不同的侧重,也正显示了各自手段之所长,但它们的目的却是共同,那就是有助于人类的生存。故《易》多言吉凶。

其次,是关于象的内容。《易》象的内容有二:一是《易》象是天地万物形象(物象)的模拟、写照、反映。如《乾》的"潜龙""见龙""飞龙",《坤》的"牝马""履霜""坚冰";《履》的"履虎尾"等。二是《易》象有关社会生活内容的描绘。如《坤》的"龙战于野,其血玄黄";《渐》的"鸿渐于干""鸿渐于磐""鸿渐于陆""鸿渐于木""鸿渐于陵";《革》的"大人虎变""吾子豹变""小人革面";《大过》的"枯杨生稊,老夫得其女妻""枯杨生花,老妇得其士夫"等。

象,取譬明理,而理就是人类认知的结晶。理必须是真,显理之象也不能假。因此,《易》象是造化的机缄和生存的情感的整合物。

《汉书·律历志》载:

> 《易》曰:"参天两地而倚数"。天之数始于一,终于二十有五。其义纪之以三,故置一得三,又二十五分之六,凡二十五置,终天之数,得八十一,以天地五位之合终于十者乘之,为八十一分,应历一统千五三十九岁之章数,黄钟之实也。由此之义,起十二律之周径。地之数始于二,终于三十。其义纪之两,故置一得二,凡三十置,终地之数,得六十,以地中数六乘之,为三百六十分,当期之日,林钟之实。

所谓律、历本一体,且都源于《易》数。故刘歆总结为:

> 经元一以统始,《易》太极之首也。春秋二以目岁,《易》两仪之中也。于春每月书五,《易》三极之统也。于四时虽亡事必书时月,《易》四象之节也。时月以建分至启闭之分,《易》八卦之位也……故《易》与《春秋》,天人之道也。(同上)

《易》中间蕴含的科学之真,是随着历史的发展而被不断公式化的。据中国学者朱谦之和英国学者李约瑟研究,莱布尼茨在世时,接触到中国先秦经典,特别是《易》和《老子》,颇受启发和影响,据莱布尼茨自己称数学二进位制的发明与《易》经中《伏羲六十四卦方位图》有直接关系。

莱布尼茨在1701~1702年间给白晋(Joachim Bouvet)的信中论及他的二元算术(即现代计算机的理论基础)与《易》经的关系:

> 再提到大函的重要问题吧! 这就是我的二元算术和伏羲易图的关系。人们都知道伏羲是中国古代的君主,世界有名的哲学家,和中华帝国、东洋科学的创立者。这个易图可以算现存科学的最古的纪念物,而这种科学,依我之所见,虽为四千年以上的古物,数千年来却没人了解它的意义。这是不可思议的,它和我的新算术完全一致,当大师正在努力理解这个记号的时候,我依大函便能给它以适当的解答。我可以自白的,要是我没有发明二元

算术,则此六十四卦的体系,即为伏羲易图,耗费了许多时间,也不会明白罢!

他还在另一函中说:

> 就关于这方面的材料来考察,我以为古代伏羲已得到此方法的关键,只要注意文字本身,或传教士刻射的《中国图解》,或柏应理及其他的著述,都是很容易明白的。就是从中国人《易》经六十四卦的文字,也可以看得出来。这就是白晋给我一本中国书的附录,却正和我给他所说明的原理完全符合。(朱谦之《中国哲学对欧洲的影响》第 230 页)

虽然我们不能说没有《易》就不会有二进位制,就不会有计算机的产生,但我们证实的一点就是《易》中的这种形象思维不仅是以后艺术思维的源头,而且也是科学思维的源头。既有科学的"真",又有艺术的"趣",是艺术与科学的完美结合。其认知方式决定了中国认识论的根本特性。它是中国文化的原生型。

李约瑟指出:

> 道家具有一套复杂而微妙的概念……它是中国后来产生的一切科学思想的基础。(《中国科学技术》中译本第一卷第一分册,第 199 页)

如道家的"丹经之祖"《周易参同契》就是汉魏伯阳,依《易》爻象思想论述内外丹的重要经典,同时也是中国古代包含最为全面且具有化学之见的宗教典籍。

无论科学家从《易》中读出了什么,数学也好,化学也好,物理也罢,《易》都不会因此而成为纯粹的科学著作。诗人文家读来,则全是比兴。孔颖达说:

> 凡《易》者,象也,以物象明人事,若《诗》之比兴也。(《周易正义》)

宋陈骙说,

> 《易》之有象,以尽其意;《诗》之有比,以达其情。文之作也,可无喻乎?(《文则》丙)

明张蔚然说:

> 《易》象幽微,法邻比兴。(《西园诗尘》)

章学诚则在《文史通义》中说:

> "《易》象通于《诗》之比兴","睢鸠之于好逑,樛木之于贞淑,甚而熊蛇之于男女,象之通于《诗》也……战国之文,深于比兴,即其深于取象者也,《庄》《列》之寓言也,则触蛮可以立国,蕉鹿可以听讼;《离骚》之抒愤也,则帝阍可上九天,鬼情可察九地。他若纵横驰说之士,飞箝捭阖之流,徙蛇引虎之营谋,桃梗土偶之问答,愈出愈奇,不可思议。"(《易教下》)

如《中孚卦·九二》:

鸣鹤在阴，其子和之。我有好爵，吾与尔靡之。

《明夷卦·初九》：

明夷于飞，垂其翼，吾子于行，三日不食。

而《诗·小雅·鸿雁》第一章云：

鸿雁于飞，肃肃其羽。之子于征，劬劳于野。爰及矜人，哀以鳏寡。

两者之间确是很难区别的。

所以，艺术家从《易》象看到了艺术的起源。刘勰《文心雕龙·原道》说：

人文之元，肇自太极，幽赞神明，《易》象惟先。庖牺画其始，仲尼翼其终。而《乾》《坤》两位，独制《文言》。言之文也，天地之心哉。

宋濂《文原》说：

人文之显，始于何时？实肇于庖牺之世。庖牺仰观俯察，画奇偶以象阴阳，变而通之，生生不穷，遂成天地自然之文。

荆浩《笔法记》说：

画者，画也。度物象而取其真。

李阳冰说：

缅想圣达立卦造书之意，乃复仰观俯察六合之际焉。于天地山川，得方圆流峙之形；于日月星辰，得经纬昭回之度；于云霞草木，得霏布滋曼之容；于衣冠文物，得揖让周旋之体；于须眉口鼻，得喜怒惨舒之分，于虫鱼禽兽，得屈伸飞动之理；于骨角齿牙，得摆拉咀嚼之势。随手万变，任心所成，可谓通三才之品汇，备万物之情状者矣。（《上李大夫论古篆书》）

于此可见，诗、书、画的源起和创作法则是相通于一的，即都是"观物取象"进而"立象以尽意"。这不仅是诗、书、画相通的源头之一，而且也是诗、书、画追真务实、显造化机缄的共同特征。

"观物取象"既是认知求真的方式，又是艺术创造的法则。这一方式、法则落实在纯粹的视觉艺术——绘画中，就是"以貌求物"的认知求真方式和艺术创造法则。

如果说与西方相比，中国是一个艺术的国度，诗人之心乃天地之心，那么，画家之心即造化之心。心合造化、以貌求物的艺术之追真写实的绘画审美，就是与中国文化总体特征相整合的审美意识——"真趣"审美。

"真趣"，这一带有浓重认知色彩，并在认识论基础上产生的绘画审美意识，是中国绘画美学中追求"真"的审美心理。它给绘画规定了一条求"真"的必由之路，这一条路上绘画必须从心合造化走向"得心应手"的境地。手合于造化即绘

画技巧的大力开发。技巧愈发达、愈成熟，则心源的表现愈畅通、愈充分。回过头来说，有了发达的技巧，那么，对造化的观察、体验就可以在复杂、精微中得到真实的把握。

　　"真趣"审美，从审美心态上说是由造化到心源，由美感到表现的一个独立完整的体系；从审美心理发展的角度上说，它是客观的自然主义审美观念，人始终处于被动的地位。作为伦理学意义上的"理趣"审美心理的基础，它居于审美心理发展的第一个层次。

第三章　审美心理范式的建构

"真趣"审美意识本质上是一种生存意识的纯粹展示,其中蕴含的对绘画本体的认识也是无意识的。这一阶段的绘画对技巧的全力开掘的实践,为展开对绘画本体的认识提供了必要条件。因为,绘画技巧作为"心源"与"造化"相联系的中介,直接决定了绘画表现的自由。

"六法"虽然以"法"的面目出现,但它却立足于最为坚实的生存基础之上,在对绘画本体深刻认识之后所形成并确立的有关绘画技巧的法度。"六法"的形成和确立奠定了中国绘画本体认识的基调。

山水画从所附的楼台宫观中渐变、独立而为一画科;人物花鸟在追真摹实中所获得的巨大成就,真实地反映了在"六法"规导下,绘画审美心理由"真趣"向"理趣"发展的必然之势。追真摹实的审美心态,既是绘画技巧日臻完善的标志,也是对绘画对象认识深刻的标志,是由"真趣"到"理趣"的一个过渡——"物趣"。

绘画需要技巧才能得以完成,而技巧的发达又能促进审美心理的发展。技巧的高度发达必然以技巧的个性化为判定标准。吴道子的"创立疏体",是日后绘画个人风格形成的滥觞;张彦远"归乎用笔"的结论,则是对"六法"所蕴含的绘画本体认识的深刻揭示。

无论是就宗炳、谢赫的中国绘画理论本身来看,还是从中国绘画的整个历史发展进程来看,包括"畅神"理想和"六法"规范的"宗谢范式"是中国绘画审美心理产生、形成、发展的最根本的基础。在这一先行的理论导引下,以"形"为立足点,以"神"为指归的中国绘画审美心理范式在技法的成熟中建构。

第九节　宗　谢　范　式

在我们具体论述"六法"之前,必须首先澄清一个问题,即:中国的"绘画六法"与印度的"绘画六支"的关系。

由于"六法"与"六支"之间存在的某种神似,使"六法"和"六支"孰先孰后的问题,成为一桩悬而未决的公案。尤其是在早期佛教绘画的研究中,更有"六法"出自"六支"之论。其实所有这些问题都存在于对印度"绘画六支"的来龙去脉知之甚少之中。

对此,当代学者金克木的研究为我们提供了可以信赖的论断。据金克木考证:印度的"绘画六支"的诗体歌诀,只是一个"颂",分写两行,读作四句,列出六个名目的传统口诀,是作为《欲经》(或《欲论》kāmasūtra)第一章第三节第六十四段说"六十四艺"时,引的一节说明绘画的诗,作为注脚,它不见于《欲经》本文,而在《欲经》的注脚中。这个注是《欲经》最古的也是唯一的注,名为"胜利吉祥注"(Jayamangalā),年代是在 13 世纪,而《欲经》的成书年代却在 3 至 5 世纪,因此,将注误当作本文,是造成"绘画六法"与"绘画六支"关系暧昧的根由所在。故

> 根据《欲经》判断中国的"六法"出于印度的"六支"是说不通的。五世纪的人怎么能抄袭十三世纪的书呢?何况《欲经》本身的年代也没有确定,也可能是在五世纪左右,也不足作为同在五世纪的谢赫从印度学来"六法"的证据。(金克木《印度的绘画六支和中国的绘画六法》载《印度文化论集》中国社会科学出版社 1983 年版)

另外,还有一个重大的区别:印度的绘画"六支"是一个体系的各方面,不能只擅一项,更不能分割;但中国的绘画"六法"却不同,画家既可以"该备""兼擅",也可以独擅一项,以显特色。

澄清了"六法"与"六支"的关系,就使孕育"六法"基础呈示了出来。

自从谢赫提出"六法"以后的一千多年来,谈论"六法"的文字可谓汗牛充栋。历来提出的各种绘画法则也为数不少,但竟没有哪个具有"六法"那么大的影响力。

> 六法乃画之大凡耳,故谈画者必自六法论。(方薰《山静居论画》)

"六法"俨然成了"千古不移"的绘画创作和批评的准则。

但是,中国绘画在谢赫的时代,只在人物画上有着较高的成就,而山水、花鸟画仅仅学步伊始;谢赫以后,人物画又有很大的发展,山水、花鸟画的进步更是日

新月异,由绘画创作的繁荣带来的审美观念的变化,是谢赫以及他那个时代所始料不及的。那么,"六法"为何能作为"标程百代,千古不移"的绘画创作和绘画批评的标准法则呢?

这个问题的回答牵涉到两个方面:一是"六法"本身的理论宽允度,一是中国绘画理论史上移换概念的特点,也即中国文化中的"误读"或者"经注""注经"的自我发挥的自由性质(关于后一点的详述见后)。

任何一种理论的宽允度取决于该理论与事物本质的把握程度。绘画理论的起源如同绘画的起源一样,是一个永远解不开的谜。然而,以"畅神"和"六法"为标志的魏晋南北朝,作为中国画理论当之无愧的成熟期则是毫无疑义的。如同婴儿的第一声啼哭开创了一个空前未有的人生,它从作为宣教的依附中强行脱胎而出,来得那么突然,那么成功,那么不可思议。早产的理论并不因为先天不足而夭折,相反,带着观念的胎记,一开始就以一种幼稚的老成,杜绝了其他任何旁门左道,而独领数千年之风骚。

在观念中孕育的中国绘画理论,一旦脱胎入世,并没有自觉地成为观念的异己力量,而是不自觉地把观念作为滋补先天不足的营养,立足于绘画本身,借助观念拓展自身的领域。其中"畅神"理想与"天人合一"的哲学观念是一对互为表里,同宗一祖的嫡系。"畅神"提倡把人的主体之神与物的客体之形融为一体,客体是为主体规定并为主体而存在的。所谓"圣人以神法道,山水以形媚道"(宗炳《画水山序》见《历代名画记》卷六),"道"为人所"含",不是主体的对立物,而是作为主体自身的核心部分匿于人心之中。"含道映物"或"澄怀味象"的提出,就是把自然造化看成主体心源的物化对象,唯其如此,山水才变得"质有而趋灵""万趣融其神思",成为画家主体"畅神"之地(同上)。

"六法"是对绘画加以品评、规导的标准,是主体心源到客体造化,客体造化到主体心源之间起联络作用的中介。谢赫以"六法"为标准,品评历史却倾向于主体"畅神"理想,把"畅神"理想在法度中分解实现,并以"气韵"为统帅。

虽不该备形似,颇得壮气……风范气候,极妙参神,但取精灵,遗其骨法。若拘以体物,则未见精粹;若取之象外,方厌膏腴。(谢赫《古画品录》)

取之象外而重神韵,形不详备但有神气,是谢赫对"畅神"的精密规范。

在宗炳的"畅神"理想和谢赫的"六法"规范之间架设桥梁的是先于宗炳、谢赫的顾恺之。他的"以形写神"说,标志着人物画进入了一个崭新的领域,疏通了"得意忘象""道器并重"的先秦哲学思想。"写神"是"畅神"的前提,"畅神"是"写神"的目标。"以形写神",解放了人的感知世界,使画面的"形"发生了质的飞跃:

"形"必须"悟对""妙合"，以造形刻求"写神"来达到"畅神"的最终目的。造形是为了"写神"，"写神"要依赖造形，"气韵生动"的"形"，其产生的关键是"骨法用笔"，并且由"骨法用笔"来实现。从形到神，有机的自觉追求方法便是"迁想妙得"。

"六法"从谢赫时代被提出，到张彦远集三百年之大成而纵横论撰，终于展示了全部意义。卢辅圣在分析"六法"的结构时指出：

> 一旦将"骨法"与"用笔"结为一体，固然并未完全脱离被画的对象，但这种联系已被羽化到主观世界里，被纯艺术性逻辑和超功利的无为关系(审美关系)所拥戴。换言之，这已经是另一个视觉形式的超现实的实现。在现实生活里，人们把握视觉形象是作为物的性质来感知的，绘画必须使绘画媒介从物体的联结中解放出来，这是寻求"绘画性"的第一个前提。第二个前提是要建立平行于自然秩序的艺术秩序，"骨法用笔"，由"用笔"承担了前一职能，由"骨法"承担了后一职能。在"六法"的整体结构中，"应物象形""随类赋彩""传移模写"执行着再现客观的天职，"气韵生动""骨法用笔""经营位置"实现着主体精神的表现；再现，为表现确立了登高的基石，表现，为再现接亮了生命的光圈。这种主客观各司其职的巧妙构成，具备了乾坤圈的法力，它能上能下，可大可小，逢凶化吉，触偶而安，简直可以适应任何对象——任何时代，任何人，任何画。(《历史的"象限"》见《朵云》总第九集)

宗炳、谢赫的理论范式，之所以具有如此广袤的宽允度，在于对绘画本质的深刻把握。宗、谢理论范式整体结构中主客观各司其职又相互耦合的巧妙构成与"气韵""骨法""畅神"这些中坚概念的不可分析性密切关联。可感知而不可分析的概念，来自于同构的人。对人物的品藻是从整体上、从感知中得出的。

> 阮浑长成，风气韵度似父。

> 旧目韩康伯，将肘无风骨。

> 时人目夏侯太初，朗朗如日月之入怀；李国安颜唐如玉山之将崩。

> 嵇康身长七尺八寸，风姿特秀，见者叹曰：萧萧肃肃，爽朗清举。或云：肃肃如松下风，高而徐引。

同时，又因人及物，

> "王子猷尝暂寄人空宅住，便令种竹。或问：暂住何烦尔？王啸咏良久，直指竹曰：何可一日无此君？""支道林常养数匹马，或言：道人畜马不韵。支曰：贫道重其神骏。"(均见刘义庆《世说新语》)

"气韵""风骨""神骏"这些本来对人自身认识的可感知而不可分析的概念相应转用到中国绘画理论中，并且成为中坚概念，同样是建立在与人同构的基础之

上的相应转用。这一转用本身就明确地肯定了绘画是人艺术性认知建构的产物，即绘画表现人的认识，人又在绘画中认知自身。这一观念无疑是对原始绘画作为人类生存方式的这一绘画本质的深刻把握和脉承。换言之，"畅神""六法"完全是立足于生存并把绘画视作为人类生存、认知的一种方式而言的。

"画为心象"，"心"作为"象"的限定词，把可分析的"象"作为不可分析的"心"的物化对象，可分析与不可分析的相悖统一，既是宗、谢理论体系的整体结构特征，也是对绘画本质深刻把握的表征。中国绘画始终没有成为人的异己物也有赖于此。

绘画以形为生命之泉，在于形一头以可感知性直通心源，一头以可还原性连结造化。对形的把握依靠人的感知，因而，对"心象"的确认也就是对形的充分肯定，"六法"乃是形作为"心象"的法律保障。

中国绘画，作为根植于自然的艺术，它存在于人与自然的和谐关系中。原始绘画体现的真实性，就是这种人与自然的和谐。作为人工创造物的原始绘画，其真实和谐是以充盈的心源为基础，并以心源的绝对优势弥补了技巧的不足而达到的。因此，总体上是心受制手的阶段。

所以，在绘画由草创到成熟的历史发展过程所要解决的首要问题是技巧，锲而不舍地向技巧的成熟迈进，从技巧中获得表现的自由，是心的要求，又是绘画自身的要求，也是社会对绘画的要求。

由于绘画技巧的低下而造成的迹不逮意，是当时人们对绘画批评的主要倾向。从《韩非子·外储说》中记载的齐王与画家关于什么东西最难画的对话中，已经道出了眼与手之间的不合，犬马难画是因为手下之形不能合于心识之得，鬼魅易画是因为可以欺目骗心。这一方面表明人们对视觉的充分认识，一方面又表明了技巧上的不足。关于前者，庄子有精辟的论述：

民食刍豢，麋鹿食荐，蝍蛆甘带，鸱鸦耆鼠，四者孰知正味？猨猵狙以为雌，麋与鹿交，鳅与鱼游。毛嫱、丽姬，人之所美也；鱼见之深入，鸟见之高飞，麋鹿见之决骤，四者孰知天下之正色哉？（《庄子·齐物论》）

人的眼睛之别动物，在于与心相通。因此，王充说：

人好观图画，夫所画者古之死人也，见死人之面，孰与观其言行？古昔之遗文、竹帛之所载灿然，岂徒墙壁之画哉。（《论衡·别通篇》）

尽管王充是站在重文轻画的立场上来指摘绘画的，但仍然透出两点信息，一是人们对视觉艺术的强烈要求，二是绘画形象的不够生动。用刘安的话来说就是"君形者亡焉"（《淮南子·说山训》）。亦即徒得形貌而无艺术的感染力，用顾恺

之的传神论说则是:不能传神。所谓"画西施之面,美而不可说;规孟贲之目,大而不可畏。""寻常之外,画者谨毛而失貌。"(同上)大抵也不会是无中生有,尽管画家的主观愿望是在全力追求形象的真实——"谨毛",但心手相悖的"失貌"却是当时画家普遍存在的苦恼。刘安、张衡分别转述韩非的观点,可见,这种心手不能相合的状况不是一时一人,而是当时切实的绘画现象。谢赫说:"古画皆略,至协始精。"(《古画品录》)精与略的断代标准是否可以卫协为准,可以见仁见智,但他对上古绘画的概括却不能不说是十分精确的。

人们对绘画持有微辞,主要是针对技巧而言,率略的形象,不能曲尽心意。而人们之所以如此看绘画的技巧,则是基于人们对绘画功能的深切认识。《左传·宣公三年》载:

> 昔夏之有德也,远方图物,贡金九牧,铸鼎象物,百物而为之备,使民知神、奸。

这大概是最早对形象的社会功能的阐发:即将有助于人们驱避魑魅魍魉的动物(张光直认为此物字当作"动物"解,而不能以"物品"解。参见《中国青铜时代》第 323 页)形象饰于鼎上,则借助此鼎,人们就可以"协于上下,以承天休"(《左传·宣公三年》)。后汉王延寿进一步发明了这一点,他说:

> 图画天地,品类群生。杂物奇怪,山神海灵。写载其状,托之丹青。千变万化,事各缪形。随色象类,曲得其情。上纪开辟,遂古之初。五龙比翼,人皇九头。伏羲鳞身,女娲蛇躯。鸿荒朴略,厥状睢盱。焕炳可观,黄帝唐虞。轩冕以庸,衣裳有殊。下及三后,淫妃乱主。忠臣孝子,烈士贞女。贤愚成败,靡不载叙。恶以诫世,善以示后。(《鲁灵光殿赋》)

绘画的这一类社会伦理功能,曹植阐述得更为明确:

> 观画者,见三皇五帝,莫不仰戴;见三季异主,莫不悲惋;见篡臣贼嗣,莫不切齿;见高节妙士,莫不忘食;见忠臣死难,莫不抗节;见放臣逐子,莫不叹息;见淫夫妒妇,莫不侧目;见令妃顺后,莫不嘉贵。是知存乎鉴戒者,图画也。(《历代名画记》卷一)

稍后的陆机则更把绘画与《雅》《颂》相提并论,他说:

> 丹青之兴,比《雅》《颂》之述作,美大业之馨香。宣物莫大于言,存形莫善于画。(同上)

一方面是因技巧的不足而让人遗憾,一方面是因功能的倡发而令人羡慕。绘画在这指摘与催拔之下,其唯一的可行之径就只有加紧技巧的开发。

南齐时代,人物画在东晋以顾恺之为代表的"传神论"影响下,进一步向更高

的写实技巧迈进,从顾恺之到谢赫的百余年间,人物画在技巧上的发展极其迅速,因此,"六法"集中地表现了南齐时代的绘画要求,在保留顾恺之"传神论"的同时,提出了新的准则。彼时,山水画刚抬头,尚不为人们注意,宗炳、王微的山水画,在很大程度上是人物和山水并重的画面,尽管他们的理论已达到相当高的水平,甚至可以说是获得了标程百代的地位,但山水画作为人物画依附的状况没有得到根本的改变。就以当时的山水、花鸟画所表现能力而言,其水平,还远未达到设立法则的地步,虽然出现了像宗炳的《画山水序》以及王微的《叙画》那样的理论,也只是初出茅庐的宣言,主要还在于对绘画本体的理论的把握而不是系统的法的总结。而人物画经过两汉、魏晋的大规模的法的实践和锻炼,到东晋和刘宋时,无论是技巧还是理论都已臻成熟。应当看到,谢赫所处的南齐时代,人物画有了进一步的提高,尤其在写实技巧上达到了一个新的水平,谢赫本人便是这种新水平的代表,姚最称他:"写貌人物,不俟对看,所须一览,便工操笔,点刷研精,意在切似,目想毫发,皆无遗失。丽服靓妆,随时变改;直眉曲鬓,与世事新,别体细微,多自赫始;遂使委巷逐末,皆类效颦。"(《续画品》)高度成熟的绘画技巧,同市井的社会生活紧紧地联系起来,在这种绘画(人物画)形势下,谢赫在前人的基础上,结合最新的成就,作出条理性极强的法的总结,制订法的原则,完全是人物画发展瓜熟蒂落、水到渠成般的自然趋势所致,因此,具体地看,"六法"的每一条法则,都是人物画高度成熟的表现。谢赫在《古画品录·序》中开宗明义地表示:"夫画品者,盖众画之优劣也。图绘者,莫不明劝戒,著升沉,千载寂寥,披图可鉴。"人物画的宣教功能,这里已讲得十分明确了。以下他所列出的六条法则也全是为人物画设立的。

(一)"气韵生动是也",这是人物画的首要准则。魏晋时代品评人物时,习惯以"气""韵"等词来度量,它是感觉的产物,看上去似乎是对画面的总体要求,但作为法则出现在"六法"之首,包含了极丰富的技法意义,对人物画提出思致和情采上的要求,而且,用法则来加以肯定,标志着人物画在创作和批评上都进入了一个全新的时期。对"气韵"的"生动"追求,将"神"赋予"生动"这个具体的准则,不能简单地理解为"六法"的总纲领,把人物内在看得见但却难以表现的东西反映出来,既需要了解和探索对象的本质,又必须具备表现这种本质的能力,将技法和画家的修养、素质(对对象本质的理解力和洞察力)联系起来,融合为一条法则,实在是顾恺之"传神论"的深入和发展。

(二)"骨法用笔是也","骨法",原先也是对人物品评的专用词汇,汉代就有"人之贵贱,在乎骨法"之说,顾恺之论画人像,多以"骨法"称之。谢赫提"骨法",

并不专指人物画中的神采和骨相,把"骨法"用"用笔"来加以说明,意在将更具体的法来区别"骨法"和"气韵"的不同之处,如果说,"气韵"的"生动"为绘画对象的本质把握,是反映隐于绘画对象内在的东西的话,那么,"骨法"的"用笔",就是直率地画出那些看得见又可以表现的东西,钱锺书认为:

> "骨法"之"骨",非仅指画中人像之骨相,亦隐比图画之构成于人物之形体。画之有"笔",犹体之有"骨",则不特比画像于真人,抑且迳视画法如人之赋形也。(《管锥编》第 1356 页,中华书局 1979 年版)

(三)"应物象形是也","应物"是心识,"象形"是心造。这一条最为集中地反映了在绘画"真趣"审美心态下的画家、理论家的创作和批评的追求方向。其实类似的说法也并不少见,如《韩非子·说林下》有一段关于古代雕刻的记载:

> 桓赫曰:刻削之道,鼻莫如大,目莫如小。鼻大可小,小不可大也;目小可大,大不可小也。

虽说与绘画并不十分贴近,但雕刻既有此类理论("道")的总结,绘画未必就没有,因为韩非总体上和墨子一样是排斥文艺的,其他的绘画之道不能为其说教服务固然不会记载。最为相近的说法是在书论中,索靖《草书势》中说:"类物象形,睿哲变通",可以看作是呼应之笔。宗炳"以形写形"(《画山水序》)的说法似乎是"应物象形"的基础,并且还有一段蕴含透视原理的具体记载:

> 且夫昆仑山之大,瞳子之小,迫目以寸,则其形莫睹;迥以数里,则可围于寸眸。诚由去之稍阔,则其见弥小。今张绢素以远映,则昆、阆之形,可围于方寸之内。竖划三寸,当千仞之高;横墨数尺,体百里之迥。是以观画图者,徒患类之不巧,不以制小而累其似,此自然之势。如是,则嵩华之秀、玄牝之灵,皆可得之于一图矣。

由此可见,这不是一人的断言,而是具有深厚的实践基础的理论概括,是绘画形象求真的重要手段。

(四)"随类赋彩是也",色彩虽不及形象来得重要,但却是绘画本体的重要构成成分。绘画本来就有"丹青"的别称,因此,"以色貌色"(宗炳《画山水序》),在水墨画尚未出现之时(其实谢赫也未必就能预料到中国绘画会有水墨这一别式),色彩作为一条法则被列"六法"之中,是理所当然的,换言之,这也是色彩在绘画中应有的地位。

(五)"经营位置是也",主构图。关于此,顾恺之有较为深刻的认识。"置阵布势""临见妙裁"(《历代名画记》卷五)都是绘画构图方面的卓识,而他的《画云台山记》一文具体描述了他是如何经"密于精思",而后"置阵布势","临见妙裁"的全

过程。对构图提出要求，并列入绘画法则之中，是绘画具体描写手段达到相当成熟才会提出的。是后世"意存笔先"的先声。

（六）"传移模写是也"，是专为写生而立的。写生是此时人物画的一大风气，不仅顾恺之的许多创作都是写生的——"悟对"的作品，就连谢赫本人也是一位写生的高手，他写生"不俟对看，所须一览"，便能夺人之真。不对看和对看而成的作品，均属写生范围。

"六法"，从人物的精神气质到形体，从写实到写生，从色彩到构图，组成了一个缜密的人物画创作和批评的法则，对中国绘画史的巨大贡献是总结了包括顾恺之等大画家在内的绘画实践的体会和经验，并且从理论的高度加以确认。亦即在"真趣"审美心态中，历代画家为追真求实而努力开掘的绘画技巧得到了总结和升华，并为绘画技巧的进一步成熟和全面发展提供切实有效的理论基础。可以这样说，"六法"的确立，结束了绘画技巧在黑暗中摸索的时代，踏上了有的放矢、全方位成长的金光大道。绘画在"六法"确立之后得到更为迅猛的发展，不能不说是其重大的贡献。

"六法"的出现，使绘画的"真趣"审美由朦胧变为清晰，使画家对"真趣"的追求从潜意识走向了有意识。

如果说"六法"是绘画技巧相对成熟的标志，那么，谢赫、姚最对"六法"的具体运用可以看作是绘画审美心理开始自觉建构的一个标志。由于技巧的相对成熟，使形象的求"真"，逐渐成为画家之为画家的基本要求，因此，类似于先秦两汉的那种指摘逐渐销声匿迹。故对绘画的品评除了以认识论上的再现造化的"真"作为必要前提条件外，建立在艺术性上的表现心源的"趣"也被作为充分条件提了出来。谢赫、姚最的品评固然要受到当时品藻人物的风尚的影响，但没有以"真"作为前提，也是不能想象的。

如果说在顾恺之以前的画家还为造化所困囿的话，那么，自谢赫时代起，画家们已经开始将表现心源自觉地纳入了绘画追求之中。

"六法"的确立是对已有以千年计的绘画实践（技巧的）的首次全面总结，是经过反复筛淘、实践后的经验结晶。正因为如此，"六法"是深深地与绘画本体相契合的实践总结。"形"是绘画之为绘画存身立命之本，因此，对形的塑造建立的法则："六法"必然会受到绘画本体的强大支援。换言之，作为理论物的"六法"也就具有强大的生命力和宽允度。因此，它不仅对当时的绘画创作、绘画审美有着重大贡献，而且还决定了它必然要与中国绘画同生存共命运，因为，"六法"是造型之法。

造型法则的确立，是技巧作为绘画审美对象首次明确提出的标志。又由于绘画的造型法则是在"畅神""气韵"的指导下建立的，因此，以"骨法用笔"为核心的造型法则体系，在中国绘画审美心理上心理学依据是：手觉的发现与肯定。手觉作为心理发展的高级层次，是相对于器官本能的心理层次而言的。器官本能，如视觉的还原本能所具有审美的意义是落实在最基本的生存本能层次上，即其应和的是条件反射的器官本能。手觉作为动作协调高级形式，尽管也以发挥器官的机能为前提，但手觉动作发生的刺激条件不是来自于外部的，而是由动作发生的主体所给予的，即是自主的，具有特定指向意义的，因而动作的发生就不是随意的，而是具有明确规定性要求。中国画所谓的观念先行，从心理学的角度看，就是指对动作的明确规定性要求先于动作水平的发生而提出，并且是以完整、系统的概念方式逻辑地表述出来的。换言之，由于中国画具有明显的观念先行特征，决定了对手觉的要求绝不仅仅停留在经验层次上的动作协调，而是直接从认知的层次上对动作协调提出要求。

宗、谢范式的建立和"六法"的确立，是绘画审美心理脱离对造化依附的标志。

第十节　渐　变　所　附

在中国绘画中，成熟最早的是人物画，而笔法最为复杂的是山水画。

"六法"虽为擅长人物画的谢赫所提出，但是，他所展示的对绘画本体的认识却不仅限于人物画，另一方面作为造型之法则，其规范是落实在技巧上的。因此，考察山水画的早期发展情况，不仅可以看到由于获得了对绘画本体的深刻认识后绘画实践上发生的根本性变化，而且也能为我们提供在"六法"规范下中国绘画伴随着技巧发展而引发的绘画审美心理演变的实际情形。

从山水画发展的整体来看，山水画的源起当在六朝，而初唐依然延续着六朝的余波。此时的山水画已在那稚嫩和拙幼中酝酿着初步成熟的曙光，正如行将说话的孩童的噫呀语声。山水画之所以在探讨中国画审美心理的演变过程中占有重要地位，是因为相对于人物画而言，山水画更少地受到社会伦理的牵制，更多地体现了审美的纯粹性。

但是，与六朝山水画理论的巨大声浪相比，似乎到这个时候忽地戛然无声，而六朝的山水画长势，也悄然滞息。因此：这一时期历来被列入山水画的空白地带。

然而，"此时无声胜有声"，在山水画的发展初期，尤其是从草创期脱胎到成熟期的交接吻合处，任何一点细微的变化，都会给以后的沿革打上深深的印记。当时是清晰的步伐，可能被时代的风尘所遮蔽，为岁月的迷纱所掩盖，但是，历史是一把每个寸码都有刻度的尺，刻度的磨灭丝毫不影响尺的长度。

　　称其为山水画的空白地带，主要是指隋及初唐的山水画没有能摆脱草创期的那种幼稚状态。这是有文字记载的史实。张彦远《历代名画记》卷一《论山水树石》中的那段著名论述，是值得细细品味的。他说：

　　　　魏晋以降，名迹在人间者，皆见之矣。其画山水，则群峰之势，若钿饰犀栉。或水不容泛，或人大于山，率皆附以树石，映带其地。列植之状，则若伸臂布指。详古人之意，专在显其所长，而不守于俗变也。国初二阎擅美匠学，杨、展精意宫观，渐变所附，尚犹状石则务于雕透，如冰澌斧刃。绘树则刷脉镂叶，多栖梧苑柳。功倍愈拙，不胜其色。

　　张彦远既不满意魏晋以来的山水画，也不满意隋及初唐的山水画，不过，在他的不满意中，显然有着程度上的区别，他一方面发出对古人"专在显其所长，而不守于俗变"的微词；另一方面又不无褒扬地提到了杨契丹、展子虔、阎立德、阎立本的长处，并说他们"渐变所附"，这和他所指责的"不守于俗变"，该不是量的差别，而是质的变化。但是，张彦远在"尚犹"二字下面转语，较具体地说出了他们"功倍愈拙，不胜其色"的画法，这是因为张彦远的时代已经处在了山水画初步成熟的黄金阶段，站在这高度俯视杨、展、二阎，无疑是正确的。

　　隋及初唐的画坛上，有一个不可忽视的现象，那就是楼台宫观成为画家的时髦题材。山川树木，作为楼台宫观的配景，当然也相应地受到重视，这比原先作为人物陪衬的山水树石要进了一步。当时擅长人物画的画家，几乎都兼长楼台宫观。有不少画家还是著名的建筑师，如阎毗"初以工艺知名"，而阎立德与阎立本兄弟则"早传家业"，其后，阎立德又因"营山陵功"而被"擢为将作大臣"。并"受诏造翠微宫及玉华宫"（《旧唐书》卷七十七《阎立德附弟立本传》）。阎立本也在"显庆初代立德为工部尚书，……有应务之才，兼能书画，朝廷号为丹青神化"（《历代名画记》卷九）。

　　必须注意到，张彦远认为的山水画"渐变所附"的时代，正是以"匠学""精意宫观"为前提的，而这里的"精意宫观"恐怕不是一般意义上的精妙描绘，而是基于对楼台宫观深刻认识之上的描绘。他们的绘画作品必然带有建筑师般的精确与科学，张彦远说"状石则务于雕透，如冰澌斧刃；绘树则刷脉镂叶"，虽说是一种指摘，却反映了他们绘画形象精确与真实，可以想象，以一个建筑师的眼光来审

视楼台宫观,那么,所见的绝不会仅限于外貌形态,必然要深入到建筑物的内部构造,以如此的认识为前提,再挥笔作画,那么,其工细严谨当不是想象而是事实了。在这种严格的科学态度作为认识准则,对树木山石的认识当然不可能粗率浅识,"务于雕透""刷脉镂叶"没有科学的认识是办不到的,没有稔熟的技巧同样也办不到。

楼台宫观画既然不是建筑的施工图纸,那么,就只是用于欣赏的绘画。这是"渐变所附"的第一层含义。因为用于欣赏,在精确谨细之外必然就十分注重绘画技法。因此,画楼台宫观画,无疑是对既有的绘画技法的一次"科学的"大检验;像阎立德、阎立本等人本来就是人物画的高手,因而又不妨说,源于人物画的绘画技巧在为山水画全面运用发展之前,在楼台宫观画得到了炼纯和淬火。

楼台宫观画在绘画史上的重要性在于:一是锻炼了眼睛,即认识的深刻性;二是炼纯了技巧的真实性。这两点为以后山水画的全面勃兴定下了一个基调。同时,这两点又恰好是"真趣"绘画审美心态下画家们所刻意追求的。故阎立德画《职贡图》,朱景玄称其为:

> "自梁魏以来名手不可过也。"称阎立本:"(状)鞍马仆从皆若真,观者莫不惊叹其神妙。"(《唐朝名画录》)

这就使我们有理由把楼台宫观画及其重要性看成山水画成熟期前夜的迹变现象以及促进山水画成熟的一个关键环节。

由于隋的统一,结束了一百六十余年的割据局面,继而又是唐的统一。山水画从宗炳、王微的文士旷逸,转向宫廷贵族,使本来可以继续发展下去的纯山水画,遭到宫廷审美的干涉,而被当作配景置于楼台宫观的旁列,这看上去是一种滞息,实则是在梳理自己的羽翼,寻觅待飞的时机。

隋代的楼台宫观画的兴盛是空前的,仅《历代名画记》卷记载就有:

> 展子虔……触物留情,备皆妙绝,尤善台阁、人马、山川,咫尺千里。

> 郑法士……取法张公、备该万物……至乃百年时景,南邻北里之娱,十月车徒,流水浮云之势,则金张意气,王石豪华,飞观层楼,间以乔林嘉树,碧潭素濑,糅以杂英芳草,必暖暖然有春台之思,此其绝伦也。

> 法士弟法轮……属意温雅,用笔调润,精密有余,高奇未足。……及其辟台苑、恣登临,罗绮如春,芳菲似雪,亦为绝尘也。

> 孙尚子……师模顾、陆,骨气有余。鬼神特所偏善,妇人亦有风态。……鞍马树石,法士不如,与顾、陆异迹,岂独鬼神而已。……善为战笔之体,甚有气力,衣服手足,木叶川流,莫不战动。

董伯仁……楼台人物,旷绝今古。

展子虔的"咫尺千里",已将台阁、人马融入山川之中了;郑法士的"飞观层楼",势必把"乔林嘉树,碧潭素濑"等带入画面;孙尚子的"战笔之体",不仅表现人物,而且使"木叶川流,莫不战动",可见隋代最著名的画家,不仅大半精擅此道,且别有一己之技法。

据裴孝源《贞观公私画史》所述隋代画家的楼台宫观画,以及与山水有关的画迹有:杨契丹的《南效图》《杂宫苑图》《弋猎图》、展子虔《屋宇样》、孙尚子《黄帝战涿鹿图》《孙氏水战图》、董伯仁的《北齐畋游图》、郑法士的《贵戚游燕图》《幸洛图》及佚名的《吴楚放牧图》《村社会集图》等等,这些记载的都是卷轴画,没有包括宫廷、府第、寺院的壁画。当然,与人物画相比,数量上是大大逊色的。虽然,此类画都脱离不了人物,但是,却表明了作为大自然的空间体的山水,正在越来越多地被人们接受。亦即已经开始从单纯的为满足社会人伦功利性逐渐转向超功利的审美。

《历代名画记》中被列为"上品中"的隋代画家孙尚子,"中品上"的郑法士和董伯仁,中品下的展子虔,在楼台宫观画的声浪中,表现出对山水树木的极大热情,山水画的地位虽未明显提高到一个新的高度,却已经在为日后的登堂入室清扫着屋檐台阶了。

这里要提及一下,画史中记载的隋代唯一的山水画家:江志。彦悰称他:"笔力劲健,风神顿爽,模山拟水,得其真体。"(《后画录》)评价是很高的,大概他在山水画方面是确有建树的,然而,他没有画迹留传下来,所有的文字资料也就是这仅有的十六个字。因此,从"笔力劲健,风神顿爽"来揣度他的画风没有多大的意义,倒是后面两句,给我们透露了当时山水画的一点信息。

"模山拟水,得其真体",这是山水画的草创期和成熟期技巧发展的一个基本特点,它揭示了古代画家从自然对象中逐渐获取写实造型的能力,以描摹真实为目标,一代一代地积累,一步一步地走向成熟。不仅与精意宫观的时尚相吻合,而且也与魏晋以来在人物画中得到充分发展的"真趣"绘画审美心态相一致,或者可以说是在绘画"真趣"审美心态中的画家的更进一步的表现。

然而,彦悰说江志能得山水之真体,看来江志的山水画,比起他的前辈来,写实能力要强些。但是,彦悰在初唐时代,他所看到的山水画的进步,与张彦远看到的是不可同日而语的,但是,毕竟他们两人都同时看到了这一点进步,在绘画史上的重要意义在于在"形象真实"("模山拟水")的同时提出了"真体",这真体当时指由形象所展示的内在含义:即审美上的意义。当然就技巧上讲彦悰的评价

与展子虔等人所表现出来的不会有太大的区别,这是由时代和山水画发展的历史所决定的。张彦远大概没有见到过江志的画,《历代名画记》只引了彦悰的话,因而未加任何评语。因此,要填补山水画史的这一段空白,研究的焦点,仍应是那些擅画楼台宫观的画家,尤其是展子虔。

史载展子虔:"触物为情,备该绝妙,尤善楼阁,人马亦长,远近山川,咫尺千里。"(彦悰《后画录》)"董与展皆天生纵任,亡所祖述,动笔形似,画外有情,足使先辈名流动容变色……"(张彦远《历代名画记》卷八)

展子虔的绘画技巧很高,"画人物,描法甚细,随以色晕开……人物画部,神采如生,意度具足"(汤垕《画鉴》);"作立马有走势,卧马则腹有腾骧起跃势"(董逌《广川画跋》);"写江山远近之势尤工,故咫尺有千里之趣"(《宣和画谱》卷一)。展子虔的时代,人物画的技巧已经发展得相当娴熟了。先贤们的成就,使得展子虔不但能够在人物画上继续登高,而且,能借用人物画的技巧,诸如描绘对象的空间处理,线条状形的能力以及构图、色彩等等,都可以移植到描摹自然上。在山水画的空间处理方面,展子虔进了一步,看来他的"远近山川,咫尺千里",比起肖贲的"咫尺之内,而瞻万里之遥;方寸之中,乃辨千寻之峻。"(姚最《续画品》)无疑是拉大了远近的距离。这对于山水画发展的重要意义,可以说是从根本上改变了人大于山的状况。

署名展子虔的《游春图》是研究展子虔乃至隋代绘画的重要实物。但傅熹年在《关于展子虔〈游春图〉年代的探讨》(载《文物》1978 年第 11 期)一文中,认为此图人物的幞头巾子直立不分瓣,脑后二脚纤长微,只有晚唐才是如此,房屋斗栱补间铺作和柱头铺作的做法也是晚唐风格,故断为后摹本。当然即便是后人摹本也决不会晚于宋,因为《游春图》前隔水有赵佶题的"展子虔游春图"六字,可知是宣和宫廷藏品。但我们从画法的演变来看,认作是隋代画风。又此图与画史所载展子虔的画风相符。另外,南朝陶马俑的马鞍装饰与此图中的马鞍装饰相似,而唐马并不这样,假如是摹本的话,也一定相当忠实于原作,故将它作为研究展子虔及隋代绘画的实例,是可以成立的。正如宋摹的《女史箴图》成为今天研究顾恺之的实物资料一样。

从《游春图》看,展子虔对于山石、树木、云水的描摹,显然带有明显的人物画技巧,而山石勾勒填色中似已出现的蛇纹形状的线条,是否就是皴法的雏形,可以见智见仁。但是,随着人物画的线条状形能力的提高,造型的丰富和熟练,而使画面形象中的装饰性有所改观,并向着真实的方向迈进,却是人物画、山水画的共同趋向,也是"渐变所附"的主要所指。

从展子虔开始,山水画踏上了寻找自己的绘画语言的艰辛历程。山水画要真正取得独立,必须具有自己的独特语言,只有彻底摆脱了对人物画技巧的依赖,才有自己独立生存的地位。

詹景风在分析《游春图》时说:"其山水重着青绿,山脚则用泥金;山上小林木以赭石写干,以沈靛横点叶;大林木则多勾勒,松不细写松针,直以苦绿沈点;松身界两笔,直以赭石填染,而不作松鳞;人物直用粉点成后,加重色于上分析,船屋亦然。"(《东图玄览》)青绿山水的形态,在顾恺之的《女史箴图》及《洛神赋图》中的配景上已露出端倪,展子虔《游春图》在画法上的发展,正是把这点点端倪扩张成一种山水画的形式——青绿山水。

因此,可以这样认为:青绿山水(其线勾填色的画法)是依附人物画技巧的一种高古风格的山水画形态,这种形态在展子虔手里已开始成熟了,至李思训、李昭道而达到顶峰,以后,则由于遭到水墨山水画技巧的冲击逐步异化。因此,汤垕说"展子虔画山水,大抵唐李将军父子多宗之",并由此而称展子虔"下为唐画之祖"(《画鉴》)。这是不无依据的。

詹景风说《游春图》"始开青绿山水之源,似精而笔实草草,大抵涉于拙,未入于巧,盖创体而未大就其时也"(《东图玄览》)。其实,展子虔并非开源创体者,他的作用是为盛唐的青绿山水准备了上山的阶梯,为山水画的顺流而出拓宽了河道。拙,后人可以使之为巧;草草,后人亦可以使之为严谨。"思训父子以子虔为师"(顾复《平生壮观》卷六),而展子虔"始开唐李将军一派"(安歧《墨缘汇观》)。

展子虔为唐代的青绿山水树立了榜样。《游春图》不仅表明了隋代及展子虔的绘画成就,也是山水画史上的划时代作品。

经上述对杨、展、二阎的隋及初唐山水画分析,可以看到他们"精意宫观",所完成的"渐变所附"有两方面的含义:一是从"水不容泛,人大于山"的人物画配景中脱胎出来,不再附于人物画,完成了形态上的独立;二是从人物画的技巧中"渐变"出"青绿"这一山水画的高古技法,而"渐变"出这一技法的中间环节:"精意宫观",又是极严谨苛刻的筛子,这面筛子就是超越于人伦教化的审美性。

绘画史上的"渐变所附"的史实的产生,是经由"宗谢范式"完成的对绘画本体、绘画审美心理的认识变化后的实践上的必然。绘画审美心理上的先行发展,必然促使实践的质变,这是普遍的规律。

经过楼台宫观画的提纯和人物画的进一步锤炼,绘画技巧,线条状形能力得到了发展。这是绘画在唐代全面走向成熟的前提保障。

"青绿为质,金碧为纹"的高古青绿山水画形式是大唐帝国审美趣味的代表,

也是中国绘画技法跃上一新台阶的标志。

绘画史籍上都称李思训为青绿山水画的开派大师。从中国山水画史的发展来看,青绿山水画作为山水画的一种形态,其发展的历程,可以分为两个阶段:一是尚未彻底摆脱人物画技巧的时期,我们称其为"高古时期",也正是山水画的草创时期。六朝的山水画,即使不着青绿之色,不饰金碧之纹,但它的技巧、格局、风神也均与后来的青绿山水画一致,而且是形成"高古式"青绿山水不可缺少的环节。展子虔的《游春图》,是这一形式走向成熟的划时代的作品,李思训和李昭道,正是在继承这一传统的同时,使青绿山水画在技巧及风格上完全成熟。在此之后,由于受到水墨山水画技巧的影响,青绿山水画也从装饰逐渐走向写实,从而失去这种"高古式"的画风。因此,李思训、李昭道的成熟,实际上成为"高古式"青绿山水画的绝响而处于顶峰;第二个阶段,便是渗入水墨画法的青绿山水。

根据唐代的记载,李思训、李昭道之后,直接师承他们衣钵的寥寥无几,李思训的侄儿李林甫,这位口蜜腹剑的佞臣,"画迹甚佳,山水小类李中舍",也只是"小类"而已;除此之外,据《历代名画记》卷九的记载,还有一个名叫畅瞥的画家,"善山水,似李将军",也仅"似"而已。此外就没有见诸经传的李氏门人、传人了。

李思训的山水画,既体现了唐代的追真务实精神,又充满了缥缈虚幻的道家色彩。

作为一个权贵、皇亲,他笔下的宫苑、山庄都笼罩着富丽堂皇的气概,这是他画风端庄、雍华的一面。我们从展子虔的《游春图》里,已经可以看到这种金碧青绿的形式了,因而,这种形式不是李思训的首创,而是继承中的发展。青绿山水画具有的辉煌富贵的趣味,十分符合宫廷权贵的审美口味,由皇室血缘李思训来继承与发展,不仅是极为自然的,而且正由于李思训的努力,借助于空前强大的大唐帝国盛势将这种趣味推向了极致。

在六朝的勾勒填色画法传统上发展而来的"青绿金碧"式样的山水画式,加之以泥金勾勒,画面上的装饰趣味和富贵气息便愈见浓重,这种装饰趣味是在不悖于"真"的前提下表现出来的对审美趣味的追求。可以想见,"青绿为质,金碧为纹"。如此辉煌的作品,作为繁荣强盛的大唐帝国的点缀,着实是适时妥当无比的。

"湍濑潺湲,云烟缥缈,时睹神仙之事,窅然岩岭之幽。"(《历代名画记》卷九)李思训画面上流露出来的道家的理想,亦与当时的最高统治者信奉道教的时尚相吻合。

六朝的山水画,其勾勒的线条刻板而缺少变化,虽说推崇"细润",却流于软

弱,人物画的线条相对成熟,在柔顺中能见出力量,如"春蚕吐丝"或"棉里裹针",还有"屈曲如铁丝"等线描法。但这些适合于人物画的技巧、套用到山水画上,则不免使人感到生硬和牵强。

山水画作为人物画技巧的翼下卵的状况,随着山水画在盛唐的成熟而被打破。李思训便是其先声。张彦远说他:"画山水树石,笔格遒劲"(同上),关于这一点,可以从相传李思训的作品中看到。

《江帆楼阁图》,相传是李思训的手迹,历来的著录似乎都未存疑。安歧《墨缘汇观》记载此图:

> 青绿山水,重着色,上段江天阔渺,风帆溯流;下段长松秀岭,山径层迭,碧殿朱廊,翠竹掩映,具唐衣冠者四人,同游者二人……傅色古艳,笔墨超轶。

据考,此图原不是立轴形式,极可能是屏风的一个部分,推测全图的构图架式当与展子虔的《游春图》接近。从《江帆楼阁图》的现存部分看,其主景在左下边部分,和《游春图》的左下边部分相似,然而技巧远较《游春图》复杂,六朝和盛唐的差异在此一目了然。

形迹由繁而简是在中国绘画成熟以后的发展趋势,但在走向成熟的道路上,则是由简入繁的,从《游春图》的简到《江帆楼阁图》的繁,正表现了一条逐步走向成熟的发展轨迹。六朝的疏朗在于只能作概述式的描写,因其在写实上失之于空而反觉琐碎;而盛唐的细密,则尽可以作不厌其烦的具体处理,联系起来看,这条青绿山水画技巧发展轨迹就比较清晰了。

《江帆楼阁图》向我们展示了在"六法"规导下画家在求真务实的绘画表现上取得的成就,画面上的山石状态各异,树木品种繁多,在表现这些自然形态时,一方面,画家竭力保持住在他眼里的大自然真实形象,而只作最低限度的艺术处理,树木的长势、体态,山石的结构都力求肖似真实;一方面,又力图表现出画家从造化中感受来的真实气息,所以,画面上树木姿态横生,主次分布有序而不杂,丛树相聚不乱,枯荣相间,树叶的画法多种多样,树根部描写也十分生动。可知在李思训手里,"刷叶镂脉"的现象已经得到了根本的改善。另外,《江帆楼阁图》的山石画法,可以说是达到了勾勒填色的"高古式"青绿山水画的完全成熟阶段,含有质感状的细微的线条变化,诚如沈颢所说,李思训用笔"挥扫躁硬"(《画尘》),《江帆楼阁图》中山石的勾勒,出现了轻重、顿挫的变化,说其是"斫"的技法,也未尝不可。

可以认为,李思训的出现是山水画发展上的一个突破,他顺应了唐代雄健豪

迈、庄重绮丽的审美偏好,并相应地产生了用于描写山水的手段,这种手段,与其说是在六朝传统基础上发展而来的,不如说是在这辉煌时代感召下的突变。然而,突变的程度,只是在于使六朝的柔软型线描,变为更符合表现山水画树木的相对躁硬型的线描,是转生涩为圆熟,把人物画树枝上的旁生的山水画芽蕾,嫁接到山水画的本枝上来。

技巧的改观,使李思训写实水准得到大力提高。《唐朝名画录》记载道:"思训格品奇高,山水绝妙,鸟兽草木,皆穷其态……天宝中,明皇召思训画大同殿壁兼掩障,异日因对,语思训云:'卿所画掩障,夜闻水声',通神之佳手也。"李思训卒于开元三年,没有活到天宝年间,因而朱景玄记录的这个传说,同张僧繇"画龙点睛,破壁而飞"的故事一样,说明了画家的写实手段在当时确是令人瞩目的,是对他的一种至高赞扬。

历来都把李昭道和他的父亲李思训并称"二李",把他们作为唐代青绿山水画派的代表。但是,在具体论述上却很不一致。张彦远说李昭道"变父之势,妙又过之"(《历代名画记》卷九);朱景玄认为:"昭道虽图山水、鸟兽,甚多繁巧,智慧笔力不及思训"(《唐朝名画录》);夏文彦称李昭道"作画稍变其父之势,然智思笔力,视思训为未及"(《图绘宝鉴》卷二);文嘉在"屡见其父子之笔"后,得出的结论是"昭道不及思训"(《式古堂书画汇考》);张丑更有一番比较:"思训画本,能于遒劲内,备极古雅清逸之趣,是以妙绝古今,昭道则一味板细,相去盖星渊也"(同上)。

三种看法:一、李昭道发展了其父李思训,并超过了李思训;二、李昭道在李思训基础上小有发展,但及不上李思训的成就;三、李昭道远不及李思训。

归纳起来,这三种意见都是在张彦远和朱景玄的分歧下各执一词,夏文彦综合了张彦远、朱景玄的看法,其结论站在朱景玄的一边,文嘉和张丑对李昭道的贬低,一个比一个更甚。

不同的看法,恰好证明了他们父子有不同的地方,朱景玄批评李昭道的画"甚多繁巧",与赞扬李思训的画"皆穷其态",实际上道出了他们之间的差异,大约李昭道在写实方面的本领要高出乃父一筹。"繁巧"正是技巧进步之所为,如此,则张彦远说李昭道"变父之势,妙又过之"的论点是成立的。由于这个历来不为人所重视的观点,造成了对张彦远"山水之变,始于吴,成于二李"(《历代名画记》卷一)的山水画演变论断的理解障碍。

张彦远关于李昭道"妙又过之"的观点,其意义不仅是李昭道"变父之势",自立格局,也不仅仅是在说明盛唐开始取得的技巧上的长足进展,而在于表明"高

古式"的青绿山水画的最高成就,是由李昭道完成的。即李昭道在"真"与"趣"两个方面将绘画(山水画)向着绘画本体推进了关键性的一步。

"高古式"青绿山水画,处于山水画技巧独立的开创之初,它光荣地走完了由人物画技巧哺乳的山水画雏幼阶段,然而,"高古式"青绿山水画技巧的独立,又是在受到新的技巧的影响下完成的。所以,"高古式"青绿山水画形式,其完全成熟之日,也正是它蜕变之时。

李昭道的艺术成就,是在自觉完成一种形式发展的同时,又不自觉地纳入了另一种具有更强大表现力的新形式,后者把前者推到高峰后,便断绝了前者的前路,从而使它按照自己发展的道路走。

我们认为,张彦远评价李昭道的"变父之势,妙又过之"不是一句轻率的话,其意义落实在他对山水画演化的一个重要论断:"山水之变,始于吴,成于二李。""山水之变,始于吴",无疑,是因为吴道子的"疏体"新法,开辟了山水画水墨技巧的新天地;"成于二李",则是对六朝传统在李思训、李昭道手里成功的"高古式"青绿山水而言的。可以认为,李思训只是"成"的一个重要环节上的重要人物,尚未使它达到完全"成"的顶巅,而同吴道子差不多同时的李昭道,在吴道子开创的山水画新风之外,完成了李思训的事业:"变父之势"。要领在"变"字上,"变"是"成"的催化剂。"渐变所附"的变化过程不仅绵延了一个历史时期,而且"变"的内容也当包括"成"与"始"两方面。

将相传出自李昭道之手的《明皇幸蜀图》与传为李思训的《江帆楼阁图》相比,前者用笔更加劲紧、熟练,画家在处理画面时的主观自由度更大。主观性的强化,只有在技巧达到可以较如愿地状物的情况下才可能出现,技巧愈高,主观性愈强,画家赋予画面的理想情愫的成分也愈多,这是绘画发展的基本规律。《明皇幸蜀图》显露了这个时代的技巧已经可以开始由画家来安排造化的一丝曙光。

前面已提及山水画要从六朝以来的工拙面貌中解放出来,首先必须解决绘画技巧与真实自然之间的差距问题。这一问题成为一个如此明确而紧迫的问题,与完成于魏晋南北朝的对绘画本体和绘画审美要求的认识有着直接的因果关系。以"宗、谢范式"为核心的绘画理论,不仅阐明了丹青之妙,而且,把合造化之功作为绘画发展的方向明确地提了出来。画家在力追"造化"时煞费苦心。众多苦心的积累,往往会在某处某时突然发觉一种崭新的表现手法。这样的历史性"顿悟",只会落在时时处处留心观察,全力体验"造化",不断探求、摸索、钻研技巧的人的头上。

山水画新形式的创立,和由此而导致的山水画转轨发展的历史性人物是吴道子。张彦远说吴道子:

 ……于蜀道写貌山水,由是山水之变,始于吴,成于二李。(《历代名画记》卷一)

 因写蜀道山水,始创山水之体,自为一家。(同上,卷九)

这里两次提及吴道子画蜀道山水,也正因为他不为旧法所囿,为探得"造化"之真,才创造适合造化之真的新画法,进而形成"山水之变"的新格局,同时又自成一家。雄伟奇丽的蜀道山水,在像吴道子那样才气横溢、激情荡漾的大画家身上,诱发出新的创作方法。

但是,关于张彦远说的"山水之变,始于吴,成于二李"这句话,历来充满疑虑。李思训先于吴道子,张彦远不会不知道。那么,如何来解释"山水之变"的"始"和"成"的关系呢? 王伯敏认为:

 张彦远的这段话是不成问题的。张之所说:"山水之变,始于吴",乃是指"始于"吴道子于蜀道写貌山水之时。这时吴虽年轻,而李思训还健在,还有李之子李昭道也在。小李与吴年纪相近,当吴"创山水之体"时,正是"小李画山水得力"之时,则山水画的变革之"成于二李",于情于理都还可以说得通,何况吴道子中年之后,尽管画山水不辍,然而他的主要精力,毕竟放在人物画的创作上,而不是始终专攻山水画。二李始终画山水影响更大。故谓"成于二李",事实如此。(《吴道子》第30页)

王伯敏的分析,由于没有从山水画二种风格的"始"和"成"这个背景上来把握张彦远这句话的实质,因此,有点差强人意。

我们知道,吴道子曾两次入蜀。第一次是作为韦嗣立的幕僚同行,时在神龙年间(705~707 年)。此时吴道子二十出头,虽然他"年未弱冠,穷丹青之妙",但是一个二十来岁的青年,在山水画驻足不前的情况下,即要创格"自成一家",脱颖而出,尚为时过早。吴道子第二次入蜀是在天宝年间(747~753 年),归来后画大同殿壁。史书载:"明皇天宝中忽思蜀道嘉陵江水,遂假吴生驿驷,令往写貌。及回日,帝问其状,奏曰:'臣无粉本,并记在心。'后宣令于大同殿图之,嘉陵江三百余里山水,一日而毕。"(朱景玄《唐朝名画录》)吴道子二次旅蜀,先后相去四十余年,后一次入蜀,他已六十多岁,此时他已具有丰富的创作经验和娴熟的技巧。在这四十多年里,他曾学书于张旭、贺知章,并观得裴旻舞剑,形成他那种笔飞墨驰、倏然而成的创作方法,此时开创他的"疏体"山水画风格是有根有基的。

因此，我们认为，吴道子的"变"与二李的"成"，不应当完全将二者理解为因果的关系。二李是继承六朝以来的山水画传统技法，他们的"成"，在于青绿山水画技巧的进展，写实能力的提高，是完成山水画的"高古式"青绿形式的最主要的原因；而吴道子的"变"，则从另一个技巧和画风的角度，改变了整个六朝以来的山水画传统，它不同于二李那重彩、带有装饰趣味的青绿形式，代之以起的是以线条为主，施以淡彩或淡墨的画法。所以，张彦远所说的"变"与"成"的关系，显然是一种并列的关系。即都是"变"的内容。

这样，张彦远的这一重要论断，就昭示了那时以二李和吴道子分别为代表，山水画出现了两种不同的画体：密体与疏体。当然，吴道子崭新的画风，其技巧上的成就，也可能影响了在传统画法中发展出的二李。所以，"始"和"成"的关系，具体说来，是微妙而复杂的了。随着水墨技巧的飞速发展和被广泛接受，青绿山水画法逐渐被异化，确是不容改变的事实。

张彦远说吴道子在佛寺壁间作山水画："怪石崩滩，若可扪酌。"（《历代名画记》卷一）这可能是吴道子画山水的唯一文字记载，吴道子的山水画十分壮观，而且也相当逼真，造型的正确，得力于他在用笔上的深厚功力，也正因为他的才情在线条上的发挥特别淋漓尽致，才创立山水画的"疏体"。

吴道子的用笔："古今独步，前不见顾、陆，后无来者，授笔法于张旭，此又知书画用笔同矣。……神假天造，英灵不穷，众皆密于盼际，我则离披其点画，众皆谨于象似，我则脱落其凡俗，弯弧挺刃，植柱构梁，不假界笔直尺。""合造化之功、假吴生之笔，向所谓意存笔先，画尽意在也。"（张彦远《历代名画记》卷二）"绝笔绝踪，皆磊落逸势……只以墨踪为之，近代莫能加其彩绘。"（朱景玄《唐朝名画录》）

从上面的文字里，可以归纳吴道子的用笔特点如下：一、"古今独步"，创造性地发展了张僧繇的笔路，自成一家。二、其运笔得之于书法，"离披其点画""磊落逸势"，气壮势润，具有很大的流动性的线条中充满着情绪的力量。三、不仅于形似，且达到了"意存笔先"。这种新的用笔方法，同旧有的传统相比，是一反顾恺之陆探微以来的"笔迹周密"的画法，"笔才一二，像已应焉，离披点画，时见缺落，此虽笔不周，意周也。若知画有疏密二体，方可议乎画。"（张彦远《历代名画记》卷二）

吴道子的"疏体"画法，在人物画上开出一代新风，同时，也因此而"始创山水之体"；以线为主的画风。张彦远已经清楚地看到，要保留以至突出这个特点的关键力量在于：用笔。他说："夫象物必在于形似，形似须全其骨气，骨气形似，皆本于立意而归乎用笔。"（同上，卷一）他之所以特别推崇吴道子，是为吴道子的笔

力所倾倒,他认为:"具其彩色,则失其笔法,岂曰画也!"(同上)如果在他精彩飞扬的线条上施加重彩,必然会丧失其用笔的力量,这就促使淡渲和墨晕等技巧的应运而生,从而打开了水墨画的局面。这一新开拓的画风,是山水画的写实体制,是向成熟迈出的最重要的一步。

吴道子的这种"疏体"画法,以前的史书典籍上均无记载。但并不能由此而断定是空穴来风,凌虚蹈空而来,其实,这种"疏体"画法,在当时,乃至更早一些时候就已经有其端倪,只因其一直散存民间而未被官方史笔所录载。

1976年2月,在山东嘉祥英山发现的隋代开皇四年(584年)墓室壁画,补充了绘画史记载上的空白。

以敦煌现存的隋代壁画对照,如296窟南顶以及299窟窟顶等处的画树法与《游春图》中的画树法非常相似,都是"列植之状"和"刷脉镂叶"……而英山一号隋墓壁画却是别具风格。绘在屏风上的山水树木,敷彩设色近于浅绛,用墨后着色,这是过去画史里所未记载的。《天象图》月亮里的桂树,为落茄点或浓淡间用的水墨画法。

壁画里的山水未设独立画面,主要绘在屏风上及穿插在各画面间。屏风山水,多用横笔点树冠,树干用赭石,画树叶先着墨以落茄点和小米点画成,着墨之后再设色,这种画法颇近米氏笔法。(关天相《英山一号隋墓壁画及其在绘画史上的地位》,《文物》1981年第4期第34~35页)

这些绘画实物,说明了存在于吴道子之前的民间绘画,给宫廷绘画以至文人绘画提供了可资开发的技巧上的库藏。当时的绘画史家以及系统的绘画机构不予重视,只有像吴道子这样的大画家的发现和发挥,才会受到社会的重视,从而冠冕堂皇地走上画坛。

绘画中"疏体"和"密体"的形成,是技巧的进步使然,是"渐变所附"过程的彻底完成。从审美的角度看,是绘画融进画家个性和情感的端始。

"渐变所附"作为绘画史上的一段事实,真实地反映了经宗炳、谢赫对绘画本体意义的开掘和在"六法"规导下绘画实践走向自觉的渐变过程。因此"渐变所附"的意义并不仅限于揭示山水画从人物画的背景点缀和楼台宫观的依附中独立为一新的画系。通过对这段史实的梳理,更重要的是使我们看到绘画审美观念的发展:即纯审美性的获得。在以真为基础的前提下,技巧沿着表现和追求审美的道路而摆脱依附走向独立,即在没有改变原先的审美对象的大前提下,把技法也作为绘画审美的重要因素和对象。

所以,中国绘画史上"渐变所附"的这一史实,是在以宗炳、谢赫为代表的中

国绘画理论范式对中国绘画本质深刻揭示的基础上,中国绘画从观念礼教中逐渐摆脱出来切入绘画审美性的一个关键。是完成六朝的"知"(丹青之妙)到隋唐的"合"(造化之功)的契机。

尽管"错彩镂金,雕馈满眼"的审美取向和"初发芙蓉"的审美取向早在中国文化的"轴心时代"——先秦就彪炳昭然了,但是这种审美心理上的分野在绘画实践中的体现,不是在人物画中,而是在"疏体""密体"的出现为代表的山水画中。虽然此时的山水画的总体审美语境没有越出"真"的范畴,但"疏""密"二体的划分由于是落实在技法之中的,因此,山水画所代表的审美心理不仅已经从人物画的社会伦理中渐变出来,而且,这一渐变得以完成的根本力量却不是来自作为理论的概念与逻辑,而是由技法的全面成熟所催发的。

综上所言,"渐变所附",除了从观念的依赖中解放出来和山水画逐步从人物画中渐变出来这些史实因素外,在审美心理上的重要意义在于把审美的观点从自然物象中超脱了出来,逐渐转移到了绘画本体因素上:形象的审美特征的开掘,如"疏""密"二体,及塑造形象的技法审美价值的发掘。这些都表明中国绘画的本体审美心理已经从先行的观念结构中渐变而出,并开始形成了绘画的审美。

第十一节 移动造化

如果说知丹青之妙在于心源的认识,那么,合造化之功就在于技巧的表现了。作为造化与心源的联结中介,技巧的发展即心源对绘画本体的规定的具体展示。在"畅神""六法"的绘画审美理性范导下的绘画,通过"渐变所附"的历史性演化,把对绘画本体的规定具体地落实到了用笔之上。用笔,既是外师造化的手段,又是心源之所得的表现载体。

尽管人物画的源起和自觉要比山水画早得多,但是从成熟的速度和效率来看,山水画却比人物画要快得多;并且中国绘画技巧的全面开掘也不在成熟了的人物画,而是在晚起的山水画中。

六朝开始勃兴的山水诗在文学上为山水作为绘画的表现对象敞开了大门。盛唐抒情诗的发达,在表现山水风情上的得心应手,对山水画意境的早熟更是起了推波助澜的作用。到了诗人兼画家的王维手里,诗境和画境几乎是同步发展了。对于刚刚开始探索独立的技巧的山水画来说,有了领先于技巧的绘画意境——绘画审美心理的高级形式,技巧自然会急起直追,何况开拓伊始,可供驰骋的疆域十分宽广。所以,到了中、晚唐,山水画以极快的速度发展起来,风格也

丰富多样,呈现出一派发展初期的兴盛局面。

山水画的真正独立,表现在两个方面:一、从画面上看,其形象必须完全脱离人物或事件的陪衬,以单纯的山水的意境独占画面;二、是完全摆脱对人物画技巧的依赖,开始具备自己独立的形式语言——山水画的技法。前者可以展子虔的《游春图》作为时间标志,后者则以李思训、李昭道和吴道子为代表。因此,从严格的意义上讲,山水画的真正独立,应当在盛唐。

唐以前的绘画品录,不分门类,事实上,彼时除人物画外,也无其他门类可分。朱景玄的《唐朝名画录》,虽然记载了许多山水画家,但他依然按照先前的那种品录体例,不作门类区分。可见,山水画即使在将臻成熟之时,尚不为史家所承认,更何况在其早期。只有张彦远清醒地看到了这一点,在《历代名画记》专辟《论画山水树石》专篇,全面地论述了山水树石的发展情况,成为绘画史上最早的山水画史论的专论。

前面我们已经论及,盛唐是依靠人物画技巧发展起来的"高古式"的青绿山水画的顶峰,同时,也是山水画寻找自己独立的形式语言的开始。这是山水画发展的两条线,一条是六朝遗风的发展结果,人物画技巧的附属;另一条因吴道子在人物画技巧的变革中诞生,却成为山水画技巧独立的起点。

因此,吴道子以前,没有专门的山水画家,《历代名画记》卷九所载的唐代画家,吴道子前25人,除与吴道子同时的王陁子外,几乎无人专攻山水画,而在吴道子之后的71人中,画山水的,占13人;卷十,共载画家73人,擅长山水画的竟有38人之多,是该卷所载画家人数的一半以上。由此,我们可以看出,唐代开元前后,是山水画真正独立的起点,并且出现了专攻山水的画家。整个中、晚唐是山水画成熟的初期,也是山水画第一次显示其自身光辉的百花齐放的时期。

从人物画技巧中脱颖而出的山水画,其势头很猛烈,进步也很快,正走着自己坚实的发展道路,这是一条追求和探索的路,为五代及宋初山水画的全面成熟奠定了基础。

山水画是在它对真实的不倦追求和在神采气韵方面卓然自立之后才被人们认识到其魅力之所在,从而得到社会的重视和宠爱。

唐代画家把对"造化"的形似看得很重,张彦远引陆机的话说:"宣物莫大于言,存形莫善于画。"又说:"知丹青之妙,合造化之功。"(均见《历代名画记》卷一)然而,绘画形象的真实并不是对于对象作简单化、概念化的外貌描绘,必须把握对象的精神特征、风貌。因此,张彦远又说:"……移其形似,而尚其骨气,以形似之外求其画。""以气韵求其画,则形似在其间矣。"(同上)他所谓的"骨气""气韵"

以及形似之外的追求,和形似之内的气韵,是得之于画家从"造化"中感受来的"心想",亦即"心源"。"造化"和"心源",是相辅相成的关系,不以"造化"为本,便不可能产生作品中的山川形象,不通过"心源"的锤炼,其作品也不可能产生艺术魅力。

当人们第一次表现山水树石时,已经在描绘的形象上深深地打下了"造化"的烙印。表现能力低下之时,画家的眼睛始终盯住"造化","造化"是唯一可供描状的最佳范本,因此,需要全力锻炼的是画家的心识,而表现力的进步,也要归于"造化"的慷慨赐予。一代一代画家的潜心观察,努力描摹,进行技巧的积累。

至中、晚唐,山水画一方面有了"高古式"青绿山水画技巧的借鉴,另一方面,在借用人物画语言说话时,感到不甚自然,依着它本身形式发展的需要,产生了它自己的技巧,以合于"造化"之真实形象,也可以说,这种技巧的产生也是"造化"的功劳。因此,盛唐山水画新法在发蒙时,"造化"成为画家的莫逆之交,是十分自然的,也是必然的。

以真实地描摹自然为目的表现技巧的全力发展,在技巧的发展中灌注以"心源"之所得,在这一绘画审美心态下画家在其创作中展示的绘画审美意识就是"物趣",它是"真趣"的发展顶峰,又是"理趣"的前提;它是一个中介,一种过渡。是绘画本身形式发展所使然,是画家"心源"表达要求所使然。它立足于技巧,全力追求"造化"。因此,可以说"物趣"审美,是以技巧追求"造化"真实的美作为审美对象的绘画审美意识。

吴道子创山水画之体,是因为他两次入蜀,受蜀道山水的陶冶和启迪。因此,唯有有了描写"造化"的手段以后,表现真实的技巧愈熟练、愈丰富,其创作才能为时尚审美心态的社会所接受,而画家的"心源"也方能得以畅驰。故尔,在"造化"之形似尚未得心应手的时候,画家是全力追求"造化"的,"心源"只能居其次。晚唐,技巧有了长足的进步,于是张璪的那句"外师造化,中得心源"的至理名言油然而生,当是顺理成章的事。以"取象"而著名于世的刘商,得到张璪的指点之后,"自造真为意",说明画家们是不断从"造化"中采撷描写"造化"的技巧的。

"外师造化,中得心源",这种由外而入内的创作意识,体现了唐代画家的写实追真的审美心理。先是因为"造化"而引起的创作感受,然后有描写"造化"的技巧。感觉与技巧的结合,产生了动人的艺术效果。"师造化"带来了山水画的成熟,成为上升时期绘画的最基本要素,也是"物趣"绘画审美赖以驻足的基础。

"物趣"审美心态中的唐代山水画画家的创作态度是严谨的。他们处处动

用匠心,把自然界的景色,用最大的努力使之真实地呈现于观赏者的面前。画家的激情,又使画中的景色,蒙上了浓郁的诗情诗意的光彩,让人如临其境。

我们从唐代大诗人的歌咏中,便可知其一斑:

> 昔游三峡见巫山,见画巫山宛相似。
> 疑是天边十二峰,飞入君家彩屏里。
> 寒松萧飒如有声,阳台微茫如有情。
>
> <div align="right">李白《观元丹丘坐巫山屏风》</div>

> 名工绎思挥彩笔,驱山走海置眼前,
> 满堂空翠如可扫,赤城霞气苍梧烟。
>
> <div align="right">李白《当涂赵炎少府粉图山水歌》</div>

> 沱水流中座,岷山到此堂,
> 白波吹粉壁,青嶂插雕梁;
> 直讶杉松冷,兼疑菱荇香。
>
> <div align="right">杜甫《奉观严郑公厅事岷山沱江画图十韵》</div>

> 忆昔咸阳都市合,山水之图张卖时。
> 巫峡曾经宝屏见,楚宫犹对碧峰疑。
>
> <div align="right">杜甫《夔州歌十绝句之八》</div>

> 绝笔长风起纤末,满堂动色嗟神妙。
> 两株惨裂苔藓皮,屈铁交错回高枝。
>
> <div align="right">杜甫《戏为韦偃双松图歌》</div>

> 堂上不合生枫树,怪底江山起烟雾。
> 闻君扫却赤县图,乘兴遣画沧州趣。
>
> <div align="right">杜甫《奉先刘少府新画山水障歌》</div>

> 能令堂上客,见尽湖南山。
> 青翠数千仞,飞来方丈间。
>
> <div align="right">刘长卿《会稽王处士草堂壁画衡霍诸山》</div>

似出栋梁里,如和风雨飞,

揽曹有时不敢归,谓言雨过湿人衣。

<div align="right">岑参《题李士曹厅壁画度雨云歌》</div>

从这些诗作的题名上来看,如"巫山屏风""岷山沱江画图""壁画衡霍"等等,都是名川大山的真实写照,可见当时的画家,非但一石一树追随"造化",而且描写真山真水也蔚然成风气。

诗歌写得如此出色、感人,是因为唐诗已攀上了中国文学史上诗歌的顶巅;画大概未必相应地出色,因为山水画正处在成熟的初期。诗人的诗作,用生动形象的诗歌语言来赞叹绘画,难免夸张、溢美。我们现在还不能想象,那时的山水画竟会有如此巨大的感染力,它的写真技巧能近似逼真到如此程度?但有一点是可以肯定的,这些诗句,都是诗人在观画时感觉的艺术流露,那些画的确让诗人动真情。让诗人动情的,正是山水画一反六朝以来的呆滞刻板,一种生气勃勃地追求"造化"真实的新技巧。因而,能把真实的"造化"摄入画面。画松,"萧飒如有声";画雨景,真有"雨过湿人衣"的感觉;"碧峰疑""松杉冷""菱行香",处处有自然感人的气息。

艺术给人的感受是同样的,类似诗人的这种感受,在专家的著述中也不少见,如张彦远说韦偃画松"咫尺千寻,骈柯攒影,烟霞翳薄,风雨飕飕";朱审的山水画"深沉瑰壮,险峻磊落,湍濑激人";吴道子"往往于佛寺画壁,纵以怪石崩滩,若可扪酌"(《历代名画记》卷十);朱景玄记杨炎贞画"松石云物、移动造化,观者皆谓之神异";王宰则"若移造化风候云物,八节四时于一座之内,妙之至极也";张璪"其山水之状,则高低秀丽,咫尺重深,石尖欲落,泉喷如吼。其近也若逼人而寒,其远也若极天之尽。"(《唐朝名画录》)

另外,此时的山水画多画在壁间或屏障,是以巨大的画面见长的,这样,须有充足的气势才能称善。因此,"满堂动色嗟神妙"的效果,首先是气势压人,从上面摘引的诗句及画评中,可知当时人们往往是为这些画的气势所感染。

对"造化"真实描写的追求,一开始不可能尽善尽美,山水画在走向成熟的道路上,每迈进一步,都要付出艰辛的代价。正在探索之中的写实技巧与所要追求达到的真实之间存着一定的距离,只有随着技巧的日积月累,这一距离也越来越小。

同样,气势和神采与写实技巧之间,虽然也存在着距离,不过有一点却值得注意,山水画有其得天独厚的地方,那就是与诗结为联盟。从盛唐开始的山水画,一方面顽强地探索写实技巧;另一方面,又张开了情怀的翅膀,试图以气

势和神采征服观众,试图以诗情去开拓画意。这样做,恰好为技巧的成熟找到了一条捷径。在"意"和"法"双向并进的开拓中,山水画的成熟获得了沃土,同时,又受到了阳光和甘霖的惠顾。

六朝的山水画,就是在写实不能如意的情况下,追求细节上的"似",结果反而"状石则务雕透","绘树刷脉镂叶",弄得"功倍愈拙,不胜其色"。

吴道子的出现,给山水画带来了新的生机,这种运用快疾笔势的所谓"疏体"的新风格,打破了六朝以来的传统画法,可以说,从吴道子开始,山水画开始了一种新的传统。使山水画在寻找自己的基本语言——皴法中,渐渐活跃起来;"疏体"为山水画赢得了新的美学趣味,提供了可资开发的巨大潜力,是山水画日后变幻升腾的源头。在当时,"疏体"为气势和神采的抒发拨开了机窍,给诗意的表现以更宽广的天地,从而摈去了琐碎的描写,终于使"功倍愈拙,不胜其色"的状况成为历史陈迹。

唐代山水画的两大成就:(一)继承六朝传统而成熟的"高古式"青绿山水,在李思训、李昭道父子手里,已经在顶峰上览胜了;(二)吴道子创立的"疏体"新法,正汗水淋淋地在攀登中领略上升的乐趣。

"密体"与"疏体",两种风格在当时是共存并荣的,而且,互相影响。"疏体"画法"随意纵横,应手间出","野逸不群,高情迈俗","一点一划,便成其象",以意取胜。吴道子大去大来的快速运笔造型,其"一日之迹",能和李思训"数月之功"同样地"极其妙"。"疏体"才崭露头角,便与发展了数百年而臻成熟的"密体",分庭抗礼了。

因此,在以吴道子和李思训、李昭道为代表的山水画之"疏""密"两极出现以后,在这两极张力的鼓荡中,多彩多样的山水画风格纷呈迭现,如王维的"重深"、杨炎的"奇瞻"、朱审的"浓秀"、王宰的"巧密"、刘商的"取象"、郑町的"淡雅"、梁洽的"美秀"、项容的"顽涩"、吴恬的"险巧",等等,这种种风格的形成,是技巧探索的成果,也是画家个人技巧成熟的标志。

令人振奋的是,唐代山水画表现出异常大胆的对技巧探索的精神,如:张璪用秃笔锋作画,且能双管齐下,有时还以手摸色;王洽的泼墨,兴之所至,手足并用,"倏若造化";还有人试做竹笔,"一划如剑";也有口吹轻粉,"谓之吹云"。这些尝试,对于探索中的画家来说,并不是为了标新立异,取悦观众。彼时,在写实技巧尚未完备的情况下,尤其是力求忠实于"造化"的审美心态,使画家以各种方式,从各个不同的角度,进行实验,因而,探索的成功与失败具有同样重要的意义。张彦远告诫这些尝试"不堪仿效"(《历代名画记》卷二),可

知有些探索没有获得成功,按照绘画发展的正常规律,此后,也没有人去继承这些不成功的探索和追求的尝试。但是,不拘一格的探索精神,说明了技巧的探索和追求,在当时确已蔚成风气了。大胆的探索倘若没有强大的心理承受力是无法进行的,张璪、王洽的尝试尽管落实在技法领域内,但其反映体现的却是更为深层的心理趋向,这就是赋予技法以相对独立的审美意义,使审美的心理活动与创作的行为过程——动作相统一。用心理学术语来讲就是赋予手觉的独立的审美意义,手觉的审美意义在中国画的术语中常常为"用笔"一词所包含。

技巧的探索和追求,使绘画形象的真实度得到极大的提高。张彦远在比较古今绘画时说:

> 古之画,或能移其形似,而尚其骨气,以形似之外求其画,此难可与俗人道也;今之画,纵得形似,而气韵不生,以气韵求其画,则形似在其间矣。上古之画,迹简意淡而雅正,顾、陆之流是也;中古之画,细密精致而臻丽,展、郑之流是也;近代之画,焕烂而求备;今人之画,错乱而无旨,众工之迹是也。(《历代名画记》卷一)

从字面上看,张彦远似有厚古薄今之偏执,这可能与中国文人向来一贯的由孔子而来的崇古贬今的潜意识有关,但是,如果我们能找到张彦远品画的根本依据,那么,一切都将迎刃而解。张彦远接着说了一段极为重要而切中肯綮的话:"夫象物必在于形似,形似须全其骨气,骨气形似,皆本于立意而归乎用笔,故工画者多善书。"(同上)可见,张彦远是立足于用笔而品评古今绘画的。这与谢赫有别,张彦远、李嗣真、张怀瓘等人频频为顾恺之翻案,实际上是绘画自觉的一个标志。谢赫品定,以"气韵""骨气"为重,张彦远等人则以"用笔"为基础。

因此,谢赫是从画外求之画内,张彦远则是从画内求之画外。前者是技巧不高所使然,后者则是发达的技巧所使然。

张彦远正告用笔之外的一切技法都"不堪仿效",与他说:"骨气形似,皆本于立意而归乎用笔"是一脉相承的。"骨气""形似"是绘画的内外两个方面。将"形似"立为品画的前提,是以唐代绘画实践中追真写实的总体特征为基础的,也只有绘画能做到了形象的真实,才能言谈"骨气"之类画外的东西。张彦远说"今人之画,错乱而无旨",是"众工之迹",是指摘当时绘画中缺少"骨气",徒得"形似",这与盛唐一代追真写实风尚是相合的。

张彦远的言论揭示了绘画审美对象的转换,即技巧的美被提到了首位。

张彦远在这方面的努力是全方位的,其一是在对"六法"的全面阐述中,把"骨气形似""归乎用笔";其二是独辟《论顾、陆、张、吴用笔》一篇专论各家用笔特色、审美旨趣;其三,是以用笔为基准全面校正前人各家品评不妥之处。

绘画是诉诸感觉的艺术,以表现人的心思情感为本,因此,对表现技巧的重视,就是对绘画本体的关注。技巧是模移"造化"之形似,抒写"心源"之神韵的手段。技巧把人与自然联系在一起,因此,通由对技巧的揭示,人与自然的关系也就得到了揭示,绘画的本质规定性也同时得到了揭示。

将"造化"移入"心源",将"心源"投合"造化",其程度均以技巧所能抵达的真实程度为限止,追真求实,立足于"移动造化"的技巧锤炼,其功用就在于使"心源"与"造化"相通达。这就是为什么张彦远以前的绘画史家、理论家只能品出画家间的优劣高低,而张彦远却能在品评优劣高低的同时概括出画家的个人风格。"浓秀"也好,"巧密"也罢,都只有基立在对技巧的深刻体会之上才能得出。倘绘画只处在"水不容泛""人大于山";"状石则务于雕透""绘树则刷脉镂叶"的阶段,那么,任何个人风格都无从谈起。

风格的形成,以技巧为基础;技巧的成熟,又以表现的真实为标准,因此,立足于技巧的审美心态,是"真趣"的顶峰,是"理趣"的序幕。

以技巧为对象的"物趣"审美意识,既是解除锢锁绘画表现自由的枷锁的钥匙,又为"情趣""人趣"进入绘画洞开大门。

以真为现实目标,通由技巧的发达而移造化入纸素的"真趣"审美的确立与发展,标志着中国绘画审美心理范式的建构完成,其后的发展,则在技巧的完善过程中,审美心理从"形"与"神"两极开拓中融汇。

第四章　理趣审美

在中国传统文化中,社会的观念往往以伦理学上"理"的形式表现出来,早期绘画的宣教功能即基于此。从表面上看伦理学的"理"与审美中的"美"似乎是不相契合的,但,深究之下我们不难发现两者在最根本的层次——关于人的生存的层次上都是不相悖的。

自然的生存规律,即物理,和社会的和谐秩序,即伦理,虽然分属两个不同的范畴,但是,立足于关系人的生存的这根本基点上,"伦理"与"物理"是关联而共通的。宋代思想家们的一大功绩就是将"物理""伦理"的共同互通之处汇融为人的生存哲理加以显扬,从而形成"理学";而唐宋的画家们,则是在这一强大的文化观念下,借助于已经发达起来的绘画技巧,从"理"中拓展"趣"的内含。因此,对"理"的全力追求,是中国绘画向绘画艺术本体迈进的巨大一步,也是中国绘画审美心理最强大最典型的表现。至于一些画家、理论家不惜走向极端,"狂怪求理",大抵也是基于这强大的支援意识中的。

第十二节　物理与伦理

绘画的宣教作用伴随了中国绘画从草创到成熟的全过程。

如《左传·宣公三年》载:"昔夏之方有德也,远方图物,贡金九牧,铸鼎象物,百物而为之备,使民知神奸。"这可以看作是最早的有关造型艺术的记述。造型艺术和音乐一样,从其产生之时起,就与社会宣教相关联,是宣教的一种有效途径。

尽管孔子说过"绘事后素"(《论语·八佾》)之类直入绘画根本的话,但他对绘画的看法,与他对音乐所持的态度相差无几,《孔子家语·观周》载:

> 孔子观乎明堂,睹四门墉,有尧舜之容,桀纣之像,而各有善恶之状,兴废之诫焉。又有周公相成王,抱之负斧扆南面以朝诸侯之图焉。孔子徘徊而望之,谓从者曰:此周之所以盛也。夫明镜所以察形,往古者所以知今。

王延寿《鲁灵光殿赋》云:

> 图画天地,品类群生,……贤愚成败,靡不载叙。恶以诫世,善以示后。

如果说以上绘画的宣教功能都是由画外人士引伸或赋予的,那么,谢赫在《古画品录》里所说的:"图绘者,莫不明劝戒、著升沉,千载寂寥,披图可鉴。"就可谓第一次由画家道出绘画的宣教功能。

"使民知神奸""明镜察形""恶以诫世,善以示后""明劝戒"等等均是绘画的社会宣教功能,以至于有的评论家把它与"史"作等量齐观。绘画一方面为社会所用,是社会使役的工具;另一方面,绘画在以形象的魅力表明社会的善恶观念中,锻炼了自己的羽翼,提高了自身的地位。换言之,绘画把它的功能奉献给社会的同时,又利用了社会给予的支持来壮大绘画本体的力量。

严格地讲,绘画本体的形成之日,不一定就是绘画的独立之时。只有当绘画独立地成为审美对象时,绘画才真正独立。但是,审美作为人的一种心理活动,是人的思维的一种形态,它离不开一定的观念。就像人离不开一定的社会一样。

将绘画视为纯粹的审美对象,规定绘画的唯一功能就是展示"美"。这是现代人的艺术观。在中国传统绘画观念中,绘画的功能始终具有两面性,即一方面是以伦理的善为目的劝戒作用,一方面是以审美的"趣"为目的的修养作用。从绘画史的角度看,越往前,伦理的功能越强大;越往后,则审美的功能越强大。决定这绘画功能发生演变的因素,一方面是绘画本体的发展,一方面是审美的不断自觉。绘画本体的发展依赖于绘画技巧的成熟,而审美的发展又与绘画技巧的进步大抵同步。因此,绘画的功能在不同阶段的侧重与绘画技巧的高下直接关联。

早期绘画因其技巧低下,在强大的社会伦理观念面前,绘画本体的审美性软弱无力,处于极端被动的地位,因而其功能整个地为社会所利用,是社会使役的工具,别无选择的绘画只能依着功能树起"成教化,助人伦"的旗帜。这一点上,中国绘画与西方绘画是相似的。因而,无论中国绘画还是西方绘画,率先发达的都是人物画。

人物画的社会伦理目的,以人和事为具体指向,即把明确的政治观念、人伦

教化,放在善与恶的社会天平上来加以衡量,用绘画形象来图示善恶的概念。这样,绘画在没有过细地分工的情况下,笼统地以社会伦理的善恶作为内容,表明绘画只停留在善恶之类概念化的形象上,绘画审美心理,也相对地在单纯的美——善、恶——丑的轨道上游弋。

由于人物形象具有明确的社会伦理目的,中国绘画的人物画,始终无法彻底摆脱宣教的桎梏,即便在人物画发展到极其成熟的时候,它可以随着时代审美的发展而融入诗境,达到抒情表意的地步;可以反映社会的风情时尚,但仍然不能成为画家自我人格完善的"适情"和"达性"的手段。

吴道子的《地狱变相图》,能使屠夫放下宰割猪羊的刀,却无法使画家自身进入自我陶醉的境界;张萱的《虢国夫人游春图》《捣练图》、周昉的《簪花仕女图》,能取悦于宫廷,却无法表现他们自己的情怀;韩滉的《文苑图》、孙位的《高逸图》、李公麟的《西园雅集图》,图写高人胜士,甚至把自己的形象也画入图中,仍不能改"成人伦、助教化"的初衷;李唐的《伯夷叔齐采薇图》、萧照的《中兴瑞应图》,意在抨击时政,感化当局;张择端的《清明上河图》、马远的《踏歌图》,歌颂升平的社会,为统治者的脸上涂脂抹粉;贯休的《罗汉图》、石恪的《二祖调心图》、梁楷的《泼墨仙人图》《布袋和尚图》等,激情漾然,不入俗流,却难离佛教的宣扬;唐寅的《秋风纨扇图》,可以说是他自己审美心理的化身,但美人本身的形象和画面上的题诗所反映的唐寅创作此画的真实意图却是一个落魄文人的牢骚而已。可见,一个画家无法离开其身处其中的社会,和社会赋予的各种伦理观念的制约。换言之,画家的审美心理总在一定的社会环境中形成的,而善恶作为构成社会秩序的最根本的原则,必然会对同时作为社会一分子的画家产生难以回避的作用。因此像这种借助绘画形象喻示画家的社会伦理观念,溯其渊源,仍不外于以孔子为代表的儒家诗教传统。

诗,可以兴,可以观,可以群,可以怨,迩之事父,远之事君,多识于鸟兽草木之名。(《论语·阳货》)

孔子对诗的作用分析,也可移作绘画。"兴""观""群""怨"都是其社会作用。其中"兴"所揭示的审美意义,在中国美学史上标志包含着对艺术形象的个别与普遍、有限与无限的理解,对想象、联想、情感认识诸因素在艺术中作用的探索,对审美和艺术欣赏过程中发挥主体的能动性的重要意义的理解。它所播下的是一颗有着极大发展可能性的种子,后世中国美学关于艺术特征的理论是从这颗种子逐步生长起来的参天大树。"兴",是中国传统艺术思维的一个极为重要的特征。"兴",孔安国注解为:"引譬连类",通过"譬"来联系"类",它成为绘画"助人

伦,成教化"的宣教作用的根基,也可以从宣教作用引伸出一个更深的审美层次:述理。"譬"作为事物的个别性,能够表达"类"的整体性,在为宣教服务的绘画功能上,"譬"用个人的"善"的形象,来树立社会的榜样。这是社会的伦理观念对绘画的要求,当山水画、花鸟画挤进画坛时,"譬"则是以物的形象,来联系人及社会"善"的"类",绘画审美就更充实、更丰富。当朱熹把"兴"注解为"感发志意",便给了画家更多的表现社会伦理观念的自主权。

孔子说:

> 智者乐水,仁者乐山。智者动,仁者静;智者乐,仁者寿。(《论语·雍也》)

又曰:

> 逝者如斯夫,不舍昼夜。(《论语·子罕》)

董仲舒进一步发挥:

> 水则源泉混混沄沄,昼夜不竭,既似力者;盈科后行,既似持平者;循微赴下,不遗小间,既似察者;循溪谷不迷,或奏万里而必至,既似知者;障防山而能清净,既似知命者;不清而入,洁清而出,既似善化者;赴千仞之壑,入而不疑,既似勇者;物皆因于火,而水独胜之,既似武者;咸得之而生,失之而死,既似有德者。(《春秋繁露·山川颂》)

"水","Water"所指称的是无色、无味、无嗅的透明液体,是人们给自然物的名称、符号,一个氧两个氢结合而成的 H_2O 这种东西,其为液体,是因为分子间的距离较大;往低处流是因为地球引力所致……这些水在认识中确定的概念和实质,均成认识论范围的水的内容。而它的"似力者""似持平者""似察者""似知者""似知命者""似善化者""似勇者""似武者""似有德者",则是人们用社会伦理的观念在水的自然属性中找到的"善"的意义,是自然性和社会性的结合。

唐宋两代对绘画的宣教作用作了进一步明确和发挥。裴孝源《贞观公私画史》云:"叙曰:伏牺氏受龙图之后,史为掌图之官,有体物之作,盖以照远显幽,侔列群象。自玄黄萌始,方图辩正。有形可明之事,前贤成建之迹,遂追而写之。至虞、夏、殷、周及秦汉之代,皆有史掌。虽遭艰播散,而终有所归,及吴魏、晋、宋,世多奇人,皆心目相授,斯道始兴。其于忠臣孝子,贤愚美恶,莫不图之屋壁,以训将来。或想功烈于千年,聆英威于百代。乃心存懿迹,默匠仪形。其余风化幽微,感而遂至。飞游腾窜,验之目前,皆可图画。"张彦远《历代名画记》卷一《叙画之源流》道:"夫画者,成教化,助人伦,穷神变,测幽微,与六籍同功,四时并运,发于天然……以忠以孝,尽在于云台,有烈有勋,皆登于麟阁。见善足以戒恶,见恶

足以思贤，留乎形容，式昭盛德之事，具其成败，以传既往之踪。"郭若虚《图画见闻志》卷一《叙自古规鉴》言："尝考前贤画论，首称像人，不独神气、骨法、衣纹、向背为难，盖古人必以圣贤形象，往昔事实，含毫命素，制为图画者，要在指鉴贤愚，发明治乱，故鲁殿记兴废之事，麟阁会勋业之臣，迹旷代之幽潜，托无穷炳焕。"

　　社会的伦理观念既然能在自然物的属性中找到相应的"譬"，那么，艺术地引譬，也必然能够连其"类"，这就是所谓的"缘理"。《韩诗外传》卷三云："夫水者，缘理而行，不遗小间，似有智者；动而下之，似有礼者；蹈深不疑，似有勇者；障防而清，似知命者；历险致远，卒成不毁，似有德者。""缘理"，就是依造化之"物理"，展现社会之"伦理"，将造化物社会化、人格化。在哲学上是以物明理，在文学上是感物言情，在绘画上是借物表意。

　　苏轼说：

　　　　余尝论画，以为人禽、宫室、器用皆有常形，至于山石、竹木、水波、烟云，虽无常形而有常理。常形之失，人皆知之；常理之不当，虽晓画者有不知。故凡可以欺世而取名者，必托于无常形者也。虽然，常形之失，止于所失而不能病其全，若常理之不当，则举废之矣。以其形之无常，是以其理不可不谨也。世之工人或能曲尽其形，而至于其理，非高人逸才不能辨。与可之于竹石枯木，真可谓得其理者矣。如是而生，如是而死，如是而挛拳瘠蹙，如是而条达遂茂。根茎节叶，牙角脉缕，千变万化，未始相袭，而各当其处，合于天造，厌于人意。盖达士之所寓也欤。（《净因院画记》，《东坡集》卷三十一）

　　这里首先必须明确的是，无常形之物，并不是无形可寻，它有着自身的生存规律，只不过其形是随着自然生态的变化而发生变化而已。但是，再大的变化也不会改变其基本形态，更不会离开其本质。竹与笋有形之别，但笋终不会长成木。所谓的"合于天造"，是认识论的"真趣"绘画审美意识，是"理趣"绘画审美意识的绘画性基础，它防止"欺世而取名者"用低劣的技巧，打着无常形而有常理的旗号来混世欺人。但"能曲尽其形"，而不能达到述"理"的境界，则又是"世之工人"之所作。因此，苏轼把"合于天造"的"物理"和"厌于人意"的"伦理"糅合起来，将画家的理念寄于绘画性的造型上，完整地表述了"理趣"绘画审美意识的内涵。

　　依照"理趣"审美要求塑造绘画形象时，画家便需从社会伦理的观念上去作艺术的思考。黄庭坚在《题徐巨鱼》中道：

　　　　徐生作鱼，庖中物耳。虽复妙于形似，亦何所赏，但令馋獠生涎耳。向若能作底柱折城，龙门发业，惊涛险壮，使王鲔赤鲩之流，仰波而上泝，

或其瑰怪雄杰,乘风霆而龙飞,彼或不自料其能薄,乘时射势不至乎中流,折角点额,穷其变态,亦可以为天下壮观也。(《山谷集》卷二十七)

鱼既可为庖中之美味,也可有龙门腾跃之壮举。庖中之物,是鱼的实用性,龙门之跃则同人的社会性发生了联系。黄庭坚不屑于画家表现庖中之物,在于庖中之物无所赏。在"亦何所赏"的诘难之后,提出了自然物性所涉及的社会伦理观念的"理趣"审美意识的绘画功能问题。所以,如何处理被描绘的对象,如何将对象的自然属性的"真",上升到社会属性的"善",如何在两者之间融入画家的情意,就全仰仗于画家的思致,画家审美心理的把握。

把鱼画成庖中之物的是画家,因为画家对鱼的审美心理只把握在实用性上;把鱼画成"仰波而上泝""瑰怪雄杰,乘风霆而龙飞"的也是画家,因为画家对鱼的审美心理进入了社会伦理的范围。就画鱼本身而言,两者都没有违反鱼的"常理",但从鱼的形象中释放出来的意义却是大相径庭的。

可见,画家对"理"的体认,反映了绘画审美心理的素质。庖中之物与龙门之跃两幅鱼图,且不论其水平孰高孰低,也不计技巧的精粗,单就各自抒发的情意而言,是观赏者一目了然的。庖中之物和龙门之跃之间的选择,代表了画家的社会伦理观念。"但令馋獠生涎"的庖中之物,并非不美,也非不真,但产生这种美和真的基础是人的欲望的功利性。"可以为天下壮观"的龙门之跃,是用鱼来象征人的不畏艰险,激流勇进,在鱼的自然属性中体现出人的人格、意志等社会伦理观念。

因此,在"理趣"的审美意识上,要评定画家和作品的优劣,多取决于造化物在和画家人格的接合时所显示的社会伦理观念把握深浅的程度。

文同画的墨竹,之所以会得到苏轼的激赏,是因为

> 与可画竹时,见竹不见人。岂独不见人,嗒然遗其身。其身与竹化,无穷出清新。庄周世无有,谁知此凝神。(《东坡集》前集卷十六)

通过竹的形象也表现画家自己,当然不是画家本人的形象与竹的形象存在相似之处,而是画家的人格、意志、情操等社会伦理与竹的自然属性相接合,寓伦理于物理之中,视物理为伦理之表。

苏轼在为文同所作的《墨君堂记》中,将上述关系作了明确阐述。

> 与可之为人也,端静而文,明哲而忠,士之脩洁博习,朝夕磨治洗濯,以求交于与可者,非一人也,而独厚君(竹)如此。君(竹)又疏简抗劲,无声色臭味,可以娱悦人之耳目鼻口,则与可之厚君(竹)也,其必有以贤君(竹)矣。世之能寒燠人者,其气焰亦未至若雪霜风雨于切肌肤也,而士鲜

不以为欣戚丧其所守。自植物而言之,四时之变亦大矣,而君(竹)独不顾。虽微与可,天下其孰不贤之?然与可独得君(竹)之深,而知君(竹)之所以贤。雍容谈笑,挥洒奋迅,而尽君(竹)之德。稚壮枯老之容,披折偃仰之势,风雪凌厉以观其操,崖石荦确以致其节。得志遂茂而不骄,不得志瘁瘠而不辱。群居不倚,独立不惧。与可之于君(竹),可谓得其情而尽其性矣。(《经进东坡文集事略》卷五十二)

从这段文字里,我们可以看到,竹之节操和文同的品行合二而一,竹由文同而为人所识,文同由竹而为人所见。庄周化蝶,是以物观物;文同化竹,是以我观物。前者意在确立人的自然属性,后者意在确立人的社会属性,故而前者落实在认识论的"真",后者落实在伦理学的"善"。

认识论的"真"与伦理学的"善"在绘画中统一为"理",其根本的依据是对生存的体悟。从原始绘画起就奠定的绘画作为人类的一种生存方式的原生性观念,使中国绘画始终在为"真实地表现生存,有益于生存"这一终极目标而努力。

人类的生存包括两个方面:一是人与自然的关系;一是人与人的关系。前者表现为认识论,后者表现为伦理学,而这两者又同时是人的具体生存的不可或缺的组成部分。以"真"为目标的认识论是人与自然和谐共生并有利于人的生存的必要前提,以"善"为目标的伦理学是人与人和睦共存的必要前提,因此,在有益于生存这一终极目标的导引下,真实地揭示自然的生长、存在规律和建立和谐有序的社会秩序的"物理"与"伦理"也就必然地成为以"真实地表现生存,有益于生存"为存在基础的绘画的过程追求。因此,对"理"的追求和表现就是对生存规律(生存之理)的追求和表现。

认识论的"真"与伦理学的"善"之所以能共同建构绘画的审美,在于绘画诉诸人的感觉,展示人的生存这一根本特性,在于中国传统文化中"物我合一"的根本观念。

因此,"理趣"的"理"尽管落实在艺术之外的社会伦理中,但由于中国传统文化从其源起之时就以畅达人生为根本职能,因而,对"理"追求就自然地拥有了艺术的人生的审美意味。在技法获得独立的审美意义时,"物我合一"的古老审美心理在绘画中找到了切实施展的天地。

中国诗歌中的感物咏情,中国绘画上的借物表意,都是在"物我合一"思想下形成的审美原则——"理趣"。它的审美心理构成是:物(形)和我(意)在社会伦理观念上的统一,在生存境次上的统一。

第十三节　求理与理趣

伦理学观念是"理趣"审美的硬核。它一手拉住认识作为绘画形象的语言，一手拉住画家在社会伦理观念上的自我表现，把"理"诉诸艺。尽管绘画的自主权交给了画家，从画家自我表现中，反映出个人的社会伦理观念，但绘画依然在社会意识的统治之下，依然摆脱不了社会性，还是屈从于表现社会伦理"善"的目的的手段。

但是，由于立足于"理"，因此，为述"理"可以安排画面，组织造化。在创作上，画家就赢得了一片可以依心而造、随心而游的有限的自由天地。比起"真趣"审美意识的亦步亦趋地追求造化之"真"来，要自由得多。

居于"理趣"审美心态中的画家，他们与造化是平等的，可以自由地交往，甚至可以在不违反常理的情况下，随意安排造化。有时甚至达到了"狂怪求理"的地步，只要"通情达理"，允许画家不妨去进行任何主观的追求。因而"狂怪求理"就可以看作是"理趣"的极端典型表现。

沈括说：

> 书画之妙，当以神会，难可以形器求也。世之观画者，多能指摘其间形象、位置、彩色瑕疵而已，至于奥理冥造者，罕见其人。如彦远《画评》言：王维画物，多不问四时，如画花往往以桃、杏、芙蓉、莲花同画一景。余家所藏摩诘画《袁安卧雪图》，有雪中芭蕉，此乃得心应手，意到便成，故造理入神，迥得天意，此难可与俗人论也。谢赫云："卫协之画，虽不该备形妙，而有气韵，凌跨群雄，旷代绝笔。"又欧阳文忠《盘车图》诗云："古画画意不画形，梅诗咏物无隐情。忘形得意知者寡，不若见诗如见画。"此真为识画也。（《梦溪笔谈》卷十七《书画》）

被称为 11 世纪的"大百科全书"的沈括当然是位识画、懂画的人。有诗人之情怀，又有科学家的严谨，他的五百六十五言《图画歌》将各家画派种类的特征一一涉及，并自称"子家所有将盈车，高下百品难俱书。相传好古雅君子，觏书观画言无虚"。

然而，恰恰是这位博大精深的全才，成为"狂怪求理"的典型代表。他认为王维把芭蕉置于雪中，将四季花卉集于一图，并非荒诞不经。桃、杏争艳之时，芙蓉、莲花尚未吐蕾；而芙蓉、莲花盛开之际，桃、杏早已果实满枝了。芭蕉春日抽芽，夏季茂盛，秋时枯谢，绝不能与雪景相配。这些常理作为一个大科学家不会不知。

他说王维将桃、杏、芙蓉、莲花,同画一景,并且画物"多不问四时",是借张彦远的记载说的,但据张彦远的文字,却无此记载,姑且暂将此置而不论。

至于"雪中芭蕉",除上述沈括提及外,赵殿成《王右丞集注》卷末引陈继儒《眉公秘笈》云:"王维《雪蕉》曾在清闷阁,杨廉夫题以短歌。"不论"雪中芭蕉"是《袁安卧雪图》中景的部分,还是王维另作过《雪蕉》图,王维将芭蕉与雪景同置一图是无疑的。而沈括又是第一个为"雪中芭蕉"奠定理论基础的人。沈括以后的许多关于"雪中芭蕉"的评论,差不多完全承袭了《梦溪笔谈》的看法。

因此,有必要追溯一下王维"雪中芭蕉"的真实思想内容,才能看出沈括的"再创造"。

关于"雪中芭蕉"的寓意,王维曾有过直接的解说,《王右丞集注》卷二十四,有《大唐大安国寺故大德净觉师碑铭》一文,记载了僧人净觉修行佛道的行状。其中有一段说:

> 大师乃脱履户前,抠衣座下。天资义性,半字敌于多闻;宿植圣胎,一瞬超于累劫。九次第定,乘风云而不留;三解脱门,揭日月而常照。雪山童子,不顾芭蕉之身;云地比丘,欲成甘蔗之种。

这"雪山童子,不顾芭蕉之身",不是正与"雪中芭蕉"相呼应?

雪山童子,据《涅槃经》卷十四《圣行品》讲述:释迦牟尼在过去世修行菩萨道时,于雪山苦行,遇罗刹,为求半偈而舍身投崖,谓之"雪山大士"或"雪山童子"。

芭蕉之身,赵殿成注云:"《涅槃经》:是身不坚,犹如芦苇、伊兰、水沫、芭蕉之树。又云:譬如芭蕉,生实则枯,一切众生身亦如是。"此外,《涅槃经》卷二《寿命品》有"当观是身,犹如芭蕉,热时之焰,水沫幻化"。卷九《如来性品》云:"喻身不坚,如芭蕉树。"卷三十一《师子吼菩萨品》云:"亦如芭蕉,内无坚实,一切众生身亦如是。"可见,"芭蕉之身"即"空虚之身"。

王维对此当是悟得三昧的,《维摩诘经》卷一《方便品》云:

> 维摩诘因以身疾,广为说法:诸仁者,是身无常无强,无力无坚,速朽之法,不可信也。为苦为恼,众病所集。诸仁者,如此身,明智者所不怙。是身如聚沫,不可撮摩。是身如泡,不得久立。是身如焰,从渴爱生。是身如芭蕉,中无有坚。是身如……

把"是身"比作芭蕉,是这著名的"十譬喻"之一。诗文中类似的运用也不少见,如刘禹锡诗云:"身是芭蕉喻,行须�竹扶。"(《刘禹锡集》卷二十二《病中一二禅客见问因以谢之》)王安石诗云:"但当观此身,不实如芭蕉。"(《王文公文集》卷四十三《赠约之》)苏辙诗云:"毕竟空心何所有,欹倾大叶不胜肥。……堂上幽人

观幻久,逢人指示此身非。"(《新种芭蕉》)

由此可见,"雪山童子"是形容坚定地修行佛道;"不顾芭蕉之身",是指断然地舍弃自己的"空虚之身"。这与王维"居常蔬食,不茹荤血。晚年长斋,不衣文采"的生活十分契合。

但是,袁安卧雪的史迹,与佛教本无牵连。《后汉书·袁安传》李贤注,其引《汝南先贤传》云:

> 时大雪,积地丈余。洛阳令身出案行,见人家皆除雪出,有乞食者。至袁安门,无有行路,谓安已死。令人除雪入户,见安僵卧。问何以不出,安曰:"大雪人皆饿,不宜干人。"令以为贤,举为孝廉也。

王维对此作了他佛化的理解,《袁安卧雪图》也就成为王维理想的生活方式的写照。《王右丞集注》卷十八《与魏居士书》曰:

> 柴门闭于积雪,藜床穿而未起。……虽方丈盈前,而蔬食菜羹;虽高门甲第,而毕竟空寂。人莫不相爱,而观身如聚沫;人莫不自厚,而视财若浮云……

这里所谓的"柴门闭于积雪,藜床穿而未起",大抵就是王维所理解的"袁安卧雪"的那种生活方式。(参见陈允吉《唐音佛教辨思录》上海古籍出版社 1988年版)

因此,王维作《袁安卧雪图》是寄托了他深厚的生活理想,故置芭蕉于图中绝不会是兴致神来之笔。这里所表现的画家心理是借自然之理喻比人性之理,由此而托出物我合一的审美心理。

我们不知沈括是否也了解王维作此画的真实意图,但照常理都不可能得出现在这样的结论。如果知道,则不会不点出;如果不知道,则必指出。

可是,沈括却是说了一番令人无以应对的话,称"雪中芭蕉"是"得心应手,意到便成,故造理入神,迥得天意,此难可与俗人论也",看来不仅书可以"误读",画也可以"误赏",而沈括的"误赏",恰好说明了"理趣"审美心理在宋代的深入人心,是当时审美的一种集体意识。沈括认为王维是能"奥理冥造"的"罕见"之人,而"雪中芭蕉"正是"造理入神"的典型代表。这就是沈括对王维《袁安卧雪图》的"再创造"。

如果说王维在雪中画上芭蕉,绝不是偶然灵机一动的神来之笔,而是深深刻上了他自身的思想烙印;那么,沈括盛赞王维的冥造奥理,也绝不是随意的空泛之说,而是一个时代的审美心理的突出写照。

沈括在谈到李成的山水画时说:

又李成画山上亭馆及楼塔之类,皆仰画飞檐,其说以谓自下望上,如人平地望塔檐间,见其榱桷。此论非也。大都山水之法,盖以大观小,如人观假山耳。若同真山之法,以下望上,只合见一重山,岂可重重悉见,兼不应见其溪谷间事。又如屋舍,亦不应见其中庭及后巷中事。若人在东立,则山西便合是远境;人在西立,则山东却合是远境。似此如何成画?李君盖不知以大观小之法,其间折高、折远,自有妙理,岂在掀屋角也。(《梦溪笔谈》卷十七)

仰画飞檐是中国绘画画房屋的程式,自初唐起,所有建筑物都是如此。从科学的角度出发,指摘其不知透视法,自然无可非议。但问题在于沈括明知这一层,却又给出"以大观小法",为山水画的不合透视法作辩解。绝对正确的科学原理,在他"如观假山"的轻轻一转之下,即刻成为随意心造的主观原理。所谓"以大观小法",只不过是以科学作为靠山的主观之法罢了。而这种主观经验透视法之所以为沈括所看重,倒不是因为他为现成的山水画作圆场,而是认为此中"自有妙理"。

在当时看来科学原理在艺术的社会伦理面前,并不是神圣不可侵犯的,只要合于"理",不仅可以通融权变,而且是必须的。

如果说沈括是立足于科学而对艺术中出现的悖于造化规律的现象加以圆场,那么,苏轼的行径就更豁达无羁。

米芾《画史》载:"苏轼子瞻,作墨竹从地一直起至顶。余问:何不逐节分?曰:竹生时,何尝逐节分?"苏轼一反当时画竹自上而下的程式,自下而上,一笔到顶,既不节节而为之,叶叶而累之,亦不拘于一家一学之私法,而是缘理而造。

又传苏轼在试院曾以朱砂画竹,人问:"世间岂有红竹?"答曰:"世间岂有墨竹?"

可见,苏轼对"常理"的把握,是造化本然之"真"与"心源"所追之"理"相糅合的,这与苏轼把"出世"和"入世"两重人格纳于一身是相吻合的。

雪中芭蕉、仰画飞檐、以朱画竹,虽违背造化之常理,却通达心源之情理。以情理为基准,则见怪不怪,狂怪求理反而获得冥造奥理的殊荣。

求理并不违背"真"的前提,倘若我们仅把"真"界定在眼见为实的范围里,则"理"有悖于"真",倘若我们不否认"心识"之事物的生存规律同样是"真"的,那么,"理"就无悖于"真",反而是对"真"的认识的深化。因此,这些极端的"狂怪求理"实质上是心与眼合和汇通的典型表现,是"心"的追求的典型化。

当然,沈括、苏轼等人的狂怪求理,只是"理趣"审美心态下的极端例子。然

而观此典型的一斑，却为我们睹见"理趣"审美意识的全豹提供了基点，违反造化之常理，不是画家见不到造化之常理，也不是不愿遵循它，而是为更好地映衬出人格、人情、人意，反映画家心中的"理"。不合理之"理"，是经过画家艺术处理的人化造化。依照"理趣"审美，通情方能达理。相形之下，沈括更多地立足于理，苏轼则已体现出较浓的"趣"的意味。

但无论怎样，狂怪求理，并不等于强词夺理。强词夺理，是背理而去，在任何前提下都能要赖；狂怪求理，是依理而求，它需要有理本身的宽允度作为前提。

狂怪求理之为当时及后人所承认、所赏识，也正说明了狂怪是求理的别一样式，而达理又是最基本的也是唯一的要求。

第十四节　物　我　合　一

宋代绘画是中国绘画在技巧上全面成熟及由成熟向精微细致发展的阶段，在绘画审美上，从"理"中拓展"趣"的内涵，同时，又十分注重画面与诗意的融洽，建立了以理念为指归，以诗意为情怀的绘画审美体系。

技巧的精微发展和"理趣"审美的建立，都以"物我合一"作为最基本的前提。

艺术是时代最敏锐的触角，宋代以物我合一为核心的理学思潮，最先在艺术中呈示出来。当李成（919～967 年）和范宽（950～1032 年）将山水画推向情、理、技合一的境地时，理学先驱"宋初三先生"胡瑗（993～1059 年）、孙复（992～1057 年）、石介（1005～1045 年）尚未出生。当文同（1018～1079 年）和苏轼（1037～1101 年）将中国绘画的"理趣"审美意识从实践到理论都阐发无遗时，理学的体系才在开山祖师周敦颐（1017～1073 年）和奠基者程颢（1032～1085 年）、程颐（1033～1107 年）的手中构建而成。

这里我们无意抬升绘画，也不是要抹去理学对绘画的巨大影响。而是依据人类认识和思维发展的一般特征，揭示绘画自身发展的规律性。

中国绘画早期发展一直借助于伦理观念宣教的支援和保护，绘画的宣教功能始终是早期绘画的主要功能之一。绘画在努力完成宣教任务的同时，提高了绘画的技巧，以形象作为存身立命之本的绘画，只有凭藉真实的形象才能打动人，真正发挥宣教的作用，因此，追真求实既合乎社会伦理对绘画的要求，也顺应绘画本体的发展要求。而绘画的审美功能，又是伴随着绘画本体的发展而逐渐获得独立的，因此，在绘画从草创到成熟的整个发展历程中，开掘技巧也就成为社会和绘画本体全方位的努力核心。

宣教功能随技巧的成熟而充分发挥,审美功能亦随着技巧的成熟而不断强化。因此,技巧的成熟又是绘画自觉的标志,绘画审美心理发生的契机。

而技巧的成熟又以技巧的个性化程度为标志,所谓个性化,即将言辞所难表达的个人的情感、个性、人格等融汇于技巧之中。

所以,绘画技巧的成熟,是人的生存水准提高的一种展示,诚如绘画作为人的生存方式而得以被创造一样,绘画的宣教功能所起的完善社会秩序、净化社会风尚的作用,从最根本的意义上也是为了人类更好地生存。在这一点上,社会伦理和艺术审美是相合不悖的,即立足并且统一于生存这根本的基础之上,审美也好,伦理也好,都是为人更好地生存而服务的。伦理宣教是从类的角度对绘画提出要求,以宣教为主要目的,绘画展示的也是类的生存方式;艺术审美是从个的角度对绘画提出的要求,以审美为主要目的,绘画展示的也是个的生存方式。因此,厚古薄今者,注重于类,崇今贬古者,注重于个。"理趣"阶段的绘画,是中国绘画由类走向个的整合阶段,其厚古但不薄今,崇今却不贬古,在理论上,郭若虚说"古不及今""今不及古"就是这种整合意识的具体体现;在实践中,山水、花鸟、人物各科间技法的相互取用,又是这一整合意识的具体体现。

立足于合于生存这一根本之合,宋代绘画在史观上古今并重,在技巧上相互取用,既依"造化",又应"心源",在写真中寓情,在求真中悟理。用哲学命题来概括就是物我合一。

"合"是整个宋朝的集体心理取向。宋代理学在中国思想史上的最大贡献就是彻底完成了天道与人道的相合,完成了儒、释、道诸家学说的相合,万物合于一理,以理求诸万物。

犹如山水画提携人物画发展一样在成熟以后的理学思想,不仅明确了早已蕴藉于绘画实践中的"理趣",而且为绘画的进一步开掘,提供了强大而坚实的理论背景。

如宋初理学家邵雍说:

"夫所以谓之观物者,非以目观之也,非观之以目,而观之以心也,非观之以心,而观之以理也。天下之物莫不有理焉,……所以谓之理者,穷之而后可知也。"(《皇极经世全书解》《观物篇·内篇十二》)又说:"以物观物,性也;以我观物,情也。"(同上《观物篇·外篇十》)

又程颢说:

理则天下只是一个理,故推之四海而准,须是质诸天地,考诸三王不易之理。(《遗书》卷第二)

如果我们撇开他们主观唯心说,心、物、理三者,实际上在绘画审美中就是"造化"与"心源"的关系,物感心,心造理,理又控制心去造绘画的心物合一的心理。

在二程看来理既是研究物理而获得的关事物的知识,又是社会伦理之理,程颐说:

> 凡一物上有一理,须是穷致其理。穷理亦多端,或读书讲明义理;或论古今人物,别其是非;或应接事物而处其当,皆穷理也。(见朱熹《近思录》卷三)

穷理途径的众多,穷理方法的不拘,既说明理是普遍的,又说明在理的层次上,万物是相通的。因此,当有人问二程理属心还是属物时,二程回答说:

> 不拘。凡眼前无非是物,物皆有理。如火之所以热,水之所以寒,至于君臣父子间,皆是理。又问:只穷一物,见此一物,还便见得诸理否?曰:须是遍求。虽颜子亦只能闻一知十,若到后来达理了,虽亿万亦可通。(《遗书》卷第十九)

从认知的角度、从哲学的高度阐明人与物的相通只在理的境次里,所以苏轼在《墨君堂记》中人、竹不分,皆呼之为"君",依二程之言,则文同是格物穷理而后"达理"之士。二程解释"格物穷理"时说:

> 格物穷理,非是要穷尽天下之物,但于一事上穷尽,其他可以类推。……如一事上穷不得,且别穷一事,或先其易者,或先事难者,各随人深浅,如千蹊万径,皆可适国,但得一道入得便可。所以能穷者,只为万物皆是一理。至如一物一事,虽小,皆有是理。(《遗书》卷第十五)

这种于一事一物之中穷理的精神正是宋代精微工致的哲学概括。出现易元吉之类的"格物"者,也是理所当然;而春时日中月季、正午牡丹等"致知"者的品味也在情理之中。

然而,更为重要的是,从理论的明确上阐明了心与物、"心源"与"造化"的平等齐观,这种物与我的平等,是自由交往的前提,也是明察深究而不为前识所锢囿的关键。沈括之流的"狂怪求理""变异求理",在于他深知"真"与"善"、"物"与"我"在"理"的境次里是可以依理而汇通的。

也是一位"百科全书"式的人物,被恩格斯赞誉为为真理和正义的热诚"而献出了整个生命"(《马克思恩格斯选集》第四卷,第228页)的18世纪法国启蒙思想家狄德罗,他的绘画观与沈括这位11世纪中国的"百科全书"式的人物的绘画观颇有几分神似之处。狄德罗说:"真、善、美是些十分相近的品质。在前面的品质

之上加一些难得而出色的情状,其就显得美,善也显得美。"(《绘画论》,载《文艺理论译丛》1958 年第四期第 70 页)沈括从李成山水画中见到的"妙理",大概就是狄德罗在讲的那种"难得而出色的情状",不过,11 世纪的中国画家不像狄德罗那样严格地区分"真""善""美",他们是把"真""善""美"三者视为本然一体的东西——"理",而加以追求的。顺便说一句,沈括和狄德罗一样,都是处于美学思想发展的过渡时期,与沈括差不多同时的理学家二程,完成了物理、伦理及两者的统一关系的揭示,以后由朱熹集为大成,与狄德罗差不多同时的哲学家康德,也以著名的三《批判》(即《纯粹理性批判》《实践理性批判》和《判断力的批判》)完成了自然秩序、道德秩序和两者间相互协调的关系的揭示,以后由黑格尔集为大成。

中国绘画的"理趣"审美意识,概括地说,是表现自我的"造化"。这个自我的审美心理根基便是社会伦理。"心源"尺度落到社会伦理的"理"字上,尽管"造化"的形状没有丝毫改变,但"心源"的地盘却得到了扩大。"造化"和"心源"的关系,从"真"上升到"善"。"外师造化",在取"真"的同时,又多了一层"善"的意义,而"中得心源",也相应在滋润"真"的心田的同时,插上了"善"的翅膀,翱翔在自然与社会的天地中。

"理"的思想观念,用"趣"的绘画手段来表现,便成为以"趣"达"理"的绘画审美观念。哲学家对自然、社会、人生的看法,用其娓娓动听的言语,构成了一个深入浅出的哲学天地;画家也有与哲学相同的或相似的看法,一旦由形象真实的手段表现出来,就是一个难以言表的绘画天地。

前面我们从社会伦理的角度出发,提出了"理趣"审美观的两个层次。第一个层次,直接表现社会伦理,用明确的人和事来扬"善"弃"恶",严格地说,它还达不到"趣"的高度。因为"趣"说到底,就是"美"的人性化,多少要有点自我在内的表现,多少要带点人性的色彩。从这一角度看,在刻实肖真的"真"追求中也无多少"趣"可图。而"理趣"的第二个层次,即寓情于物,用象征、喻示的手段来表现画家的理念,恰好已经开始涉及"趣"的真谛了。即便它还不能表现彻底的"美"的人性化,但是,这种将"真""善"与"美"会同一体的努力追求,大抵还是应当用上"趣"这一概念的。

第五章　外师造化，中得心源

　　绘画以技巧为标志的巨大进步，为画家摆脱礼教人伦的依附后的自由表现提供了物态基础，但是，画家是一个社会的人，不可能具有完全背弃社会观念的自由表现。因此，当画家获得相对的自由表现时，社会的观念就成为画家自由心态的制约，而且，技巧愈发达，自由表现的天地愈宽阔，这种心态的制约也就显得愈强烈。中国绘画中的这一发展悖论，因其是生存的表现而不可避免，又因其表现生存而得到整合。

　　"理趣"作为这一发展悖论的整合的产物，包含两个层次：一是以社会的"善"的观念为先导的宣教作用；一是以画家的"善"的观念为归依的述理作用。两者都把伦理学的"善"作为目的。前者"成教化，助人伦"，净化社会风尚，完善社会秩序；后者寓情于物，写物表意，净化自我灵魂，完善自我人格。前者明了直接；后者曲折隐晦。前者如宣言，后者似诗词。前者以人的直接形象来表现；后者用非人的形象作喻示。

　　当然，宣教作用与述理作用并不是泾渭分明，绝不相干的。对于具体画家来说，一幅具体的作品可能会有所侧重，但"理趣"作为一种审美观念其作用却是构筑、甚至决定画家的创作心态。因为，任何一种绘画审美心态的形成都与社会的时尚观和绘画的技巧发展密切关联。如唐人尚武，绘画则擅写势，画亦多作壁屏；宋人崇文，绘画则善表意，画亦多作于绢纸。技巧上，唐代主要还在勾勒填色的范畴中发展线条；宋代则勾皴渲染并用，更讲究个性化的用笔。

　　"理趣"，用中国古代绘画理论的术语来，概括就是"外师造化，中得心源"。

　　"外师造化，中得心源"，这深刻揭示了中国绘画从获得美感到创造出绘画美

的全过程,亦即画家通过造化物来表现自己的审美意趣的全过程;是在造化中寻找到与画家自身统一的美,把自然属性的美变为社会属性的美,表现自己社会观念的有目的审美心理活动的深刻揭示。

由于"理趣"审美意识是中国绘画史上意蕴最为丰厚、反映最为全面的一种时代审美心理,而"理趣"产生的历史时代——两宋,又是中国绘画全方位进入鼎盛的辉煌时期,因此,对"理趣"在绘画中的具体表现,我们将从人物画、山水画和花鸟画三个方面分别论述。

第十五节　情、理、技合一:人物

狂怪求理,毕竟是极少数突出者,就绘画本身而言,其发展还是立足于绘画发展规律的。亦即以技巧的全面成熟及精善为前提,将情、理通过技巧而统一在画面上。

宋代是中国绘画在技巧上全面成熟以及由成熟向精微细致发展的阶段,宋代绘画继承了唐代孜孜以求而未能完备,经五代画家的努力已臻成熟的写实传统,因此,宋代绘画给人最深刻的印象,便是周密不苟的写实作风。

在中国绘画从草创到成熟的发展过程中,人物画是最为发达的一系,它在六朝已经相当成熟了,但这种成熟仅在于对人的一般描写上。从现存顾恺之的作品来看,虽然生动,却仍未脱去汉代画像砖所反映出来的概念化、程式化的习气。姚最《续古画品录》论及谢赫肖像画的技艺,可以认为是一种从概念到具体的巨大突破,故谢赫本人能总结出"六法",而张僧繇所作的划时代的突变,则使唐代能够把六朝肖像画上获得的对具体细节描绘的技巧,转而发展到其他人物画的描写上。从广到深,再把深置于广。因此,从绘画史的角度看,毫无疑问,唐代自阎立本起,经吴道子,到周昉、张萱、孙位,使人物画达到了一个空前的高度。

宋代,对于前辈的人物画,怀着极大的敬意,并深叹不如。郭若虚《图画见闻志》卷一《论古今优劣》云:

> 且顾、陆、张、吴,中及二阎,皆纯重雅正,性出天然。吴生之作,为万世法,号曰画圣,不亦宜哉,张、周、韩、戴,气韵骨法,皆出意表。后之学者,终莫能到,故曰:近不及古。

郭若虚的断言,是有感而发的,他认为人物画"近不及古"的同时,却自豪地断言:山水画和花鸟画则"古不及近"。因为,山水画和花鸟画,在宋初,正处于蓬勃发展的势头上,名家迭出,流派横生,所以,人物画的衰微,是相对生机益然的

山水画、花鸟画而言的。

《图画见闻志》卷三所列的宋代画家中，擅人物画者六十余人，而其中不少其实是五代的画家。著名的如王齐翰、周文矩、厉昭庆、顾德谦、石恪等。五代人物画的触角，伸展到了北宋画坛，换句话说，宋初的人物画和五代一样，无法摆脱盛唐的影响。在这六十余位人物画家中，工画佛道人物的三十八人，善画肖像的十一人，擅长故事人物的四人，画田家风俗的三人，另外，明确记载学吴道子画风的九人，学阎立本和周昉的各一人。

从以上统计的数字可以看出，宋初的人物画，在题材方面仍是宣教作用的占主流，佛道、肖像占三分之二左右，在技法上，吴道子的画风正日益深入人心。这种结构，酝酿了宋初人物画的一个趋势，即晚唐宫廷人物画艳丽精细的画风，在粗犷豪拓、讲究情势的吴道子传统和佛、道情味的冲击下，综合成较为温和的以线为主体的不失精巧写实的格调。

从记载中看，宋初的宫廷画家，除了为帝王显宦画肖像外，描写皇家宫廷生活的作品并不多，画家的主要任务是在寺院道观作宗教壁画，为统治者的信仰和爱好服务，且这些宗教壁画的规模巨大。刘道醇《圣朝名画评》卷一载："景德末，章圣营玉清昭应宫，募天下画流逾三千数，中程者不减一百人。"

唐会昌灭佛，一度曾导致宗教壁画的衰落和吴道子画派的隐退，民间画工人数剧减；五代又兴佛道，其中以西蜀为最盛，宗教壁画在民间和宫廷同时"热"了起来；到宋初则出现一募应者三千数的局面，可见宗教壁画创作是何等的活跃。

于是，吴道子画派又重新被抬举到一统天下的地位。学吴道子在当时蔚成风气，如王瓘"深得吴法，世谓之小吴生"，孙梦卿"亦专吴学"，侯翼"凤振吴风，穷乎奥旨"，张昉"笔专吴体，尝画玉清昭应宫奏乐天女，高丈余，掇笔而成"，孙怀悦"学吴生为得法"，李元济"精于吴笔"（均见郭若虚《图画见闻志》卷三）。在"得吴法"的众多画家之中，最出色的当推武宗元。

武宗元的写实能力相当高超，曾画宋太宗像，宋真宗见了，为之动容，叹其画笔之神。而对吴道子画风的追求，简直达到了神形俱妙的地步：

> 上清宫即唐玄元皇帝庙，旧有吴道子画《五圣图》，杜甫诗称："五圣联龙衮，千官列雁行"是也。后因广增庭庑，画壁遂废，宗元复运神踪，高绍前哲。……宗元又尝于广爱寺见吴生画文殊普贤大像，因杜绝人事旬余，刻意临仿，蹙成二小帧，其骨法停分，神观气格，与夫天衣缨络，乘跨部从，较之大像，不差毫厘，自非灵心妙悟感而遂通者，孰能与于此哉！（同上）

武宗元把吴道子的壁画移入纸素，虽说"骨法停分，神观气格""不差毫厘"，

却只是临摹上的功夫。

那么,唐代画风,确切地说是唐代吴道子的画风,在宋初,也确切地说是在宋初的武宗元手里,究竟被演绎成何等样式呢?吴道子的画迹已绝,武宗元的画亦仅见一二本,历来认为武宗元是"宋之吴生也,画人物,行笔如流水,神采活动"(汤垕《画鉴》)。由此可见,他和吴道子的联系,是画法"行笔如流水",和画面形象"神采活动"上的一致,这实在是笼统之说,无法看出武宗元对吴道子的继承和发展。倒是刘道醇的一句评语,道明了吴、武之间的差异,也总结了盛唐和宋初人物画的差异,说:"武员外学吴生笔,得其闲丽之态,可谓睹其奥矣。"(《圣朝名画评》卷一)一个人学什么,并不说明什么,关键在于学了之后,得到的是什么。刘道醇的中肯之处,在于不仅看见了武宗元学什么,而且指出了他的学之所得:"闲丽之态。"

以武宗元的闲丽之态,来阐发吴道子的艺术奥妙,似乎是鼓没敲打在点上。但从审美心理的演化来看,盛唐瑰玮壮阔、情势浑沦的气质,可谓称雄于一时、睥睨于百代,中、晚唐及不上它,五代更不能望其项背。宋初纵要强造声势,当强弩之末,又有何光彩?武宗元可以"乘兴挥写,无毫发遗痕",可以"画十太一,皆丈余"(同上)。可以画得"出世真人气雍穆,入藩老释面清癯"(苏辙《栾城集》后集卷三),可以"尽一匹绢作五帝朝元,人物仙仗,背项相倚,大抵如写草书"(汤垕《画鉴》)。然而,何曾见得有吴道子这般"神假天造,英灵不穷","离披其点画","脱落其凡俗,弯弧挺刃,植柱构梁,不假界笔直尺,虬须云鬓,数尽飞动,毛根出肉,力健有余"(张彦远《历代名画记》卷二),以至于苏轼慨然断言:"诗至于杜子美,文至于韩退之,画至于吴道子,书至于颜鲁公,而古今之变,天下之能事尽矣。"(《苏东坡集》前集卷二十三)如果说,吴道子是所向披靡地开拓了绘画形式的疆土的话,那么,武宗元就是吴道子在建立绘画形式王国里的守法臣民,兢兢业业恪守吴法。

武宗元的臣服,正说明了由于绘画发展规律对宋初绘画的制约,在技巧完全成熟的人物画上,至高无上的道的准则早已确立,法度也难再超越。而所谓的武宗元得吴道子"闲丽之态",正是借助于这美轮美奂的技巧对理所作的随机依时的新发挥,是宋代讲究情和趣的审美心理的表现。

唐代尚武功,理多偏向于势和意;宋代重文治,理多偏向于情和趣,故处于文治社会中的翰林图画院,必直接受到影响。据《宋史》载,当时画院"以《说文》《尔雅》《方言》《释名》教授,《说文》则令书篆字,著音训,余书皆设问答,以所解义,观其能通画意否。仍分士流、杂流,别其斋以居之。士流兼习一大经或一小经,杂流则诵小经或读律。考画之等,以不仿前人,而物之情态形色俱若自然,笔韵

高简为工"(卷一百五十七)。如果说诵经读律,是从体制上为绘画追求表现"理趣"作出了规定,提供了必备的前提,那么,对物之情态的肖实要求,则是从审美心理上对绘画的意趣追求作了导向。

随着宋代重文治倾向的深入,理的发挥更进一步朝着情趣表现上迈进。终因情而开出"文人画"的奇葩,因趣而结出刻实肖真的异果。在这一点上,不但于人物画是如此,在山水画和花鸟画上也是如此。

刻实肖真的追求,是宋代绘画的基调,"文人画"意识的兴起,则是宋代文治的产物。虽然,人物、山水、花鸟这三者发展的历程不相平衡。但是,"文人画"意识的介入,使这三个画科同时受到影响;也正是由于这三个画科的不平衡,它们所受到的影响也就各不相同。

对"文人画"的评价,历来众说纷纭,褒贬不一。我们认为,"文人画"在中国绘画史上有着极其重要的地位,其意义在于强化了绘画性,为画家"心源"的思致和情感的寄托,开辟了一个新的天地,是绘画自由王国的乐土。它的出现和兴盛,是绘画步入升华阶段的标志。

北宋的山水画和花鸟画,尚处在成熟期的拓放阶段,而对人物画来说,成熟拓放阶段是属于唐代的,因此"文人画"意识率先进入北宋中期的人物画,无疑是绘画升华的一个信号。

郭若虚之叹息人物画"近不及古",实在是因无缘看到经"文人画"意识陶冶而升华的人物画。李公麟的出现及其成就,更不是郭若虚所能逆料的。诚如邓椿之所言:"郭若虚谓吴道子画,今古一人而已,以予观之,伯时既出,道子讵容独步耶。"(《画继》卷三)

无论从何种角度讲,李公麟在北宋的人物画坛,都是当之无愧的盟主和中流砥柱式的人物。他没有以绘画服务于宫廷,不是一个专业画家,却有着精深的绘画技艺。出身于书香门第,本人"第进士,历南康、长垣尉,泗州录事参军。用陆佃荐,为中书门下后省删定官、御史检法。好古博学,长于诗,多识奇字"(《宋史》卷四百四十四)。他有着典型的文人情趣:

> 作真书,有晋宋楷法风格……仕宦居京师十年,不游权贵门,得休沐,遇佳时,则载酒出城,拉同志二三人,访名园荫林,坐石临水,儵然终日。当时富贵人欲得其笔迹者,往往执礼愿交,而公麟靳固不答,至名人胜士,则虽昧平生,相与追逐不厌,乘兴落笔,了无难色。……从仕三十年,未尝一日忘山林。(《宣和画谱》卷七)

他与苏轼、黄庭坚、王诜等文人名士有着密切的交往,因而受到"文人画"意

识的影响。由于身兼画家,手握绝技,有着实践"文人画"的深厚资本,故能独树一帜,在人物画上为"文人画"定下格调,成为后世的楷模。

作为一个画家,天资颖悟,固然十分重要,狂怪求理,也只是少数天性独高之人的不得已而为之,更为基本的前提是必须具备娴熟的技巧法度;况且,宋代绘画,技巧本身就是一重大的评判准则。这种立足于绘画本体的时风是难以违拗的。李公麟当然不能例外。他"始画学顾、陆与僧繇、道玄及前世名手佳本,至盘礴胸臆者甚富,乃集众所善,以为己有,更自立意,专为一家。若不蹈袭前人,而实阴法其要。凡古今名画,得之则必摹临……"(同前)可见他的技巧法度,是由对前人传统的刻意追求中得来,所以他在创作时便可游刃有余,随心所欲。他画人物"能分别状貌","动作态度,颦伸俯仰,大小美恶,与夫东西南北之人才分点,画尊卑贵贱,咸有区别"(同前)。可以说他在写实上无处不是至妙甚极的。

> 元祐间,黄、秦诸君子在馆。暇日观画,山谷出李龙眠所作《贤已图》,博弈、樗蒲之俦者咸列焉,博者六七人,方据一局,投迸盆中,五皆卢,而一犹旋转不已,一人俯盆疾呼,旁观者皆变色起立,纤秾态度,曲尽其妙。相与叹赏,以为卓绝。适东坡从外来,睨之曰:"李龙眠天下士,顾乃效闽人语耶!"众咸怪,请其故。东坡曰:"四海语音言六皆合口,惟闽音则张口,今盆中皆六,一犹未定,法当呼六,而疾呼者乃张口,何也?"龙眠闻之,亦笑而服。(岳珂《桯史》卷二)

这幅画是相当精彩的,博弈场面的紧张,赌徒忘乎所以的神情,一一如生,更妙的是李公麟用张口的形象处理来增加博弈场面的气氛,这和古希腊雕塑"拉奥孔"用闭嘴来作痛苦挣扎的美感表现原则,有异曲同工之妙。李公麟设计成闽人口语是颇具匠心的,可见他熟识各地方言,更可见他对事物、人情的观察是深刻而广泛的。从一般的审美眼光来看,张口仅仅是基于更好地反映画面气氛的需要,但在具有特殊审美力的人的眼中,另一层更深刻的趣味便油然而生,宋代所谓的"理趣",在物,更在人。发掘"理趣",首先在于对被描绘对象的认识上,美恶贵贱尚易画,而《宣和画谱》所称李公麟的画能分辨出东西南北之人,实在不是溢美之词。这个例证,只说明了李公麟在"理趣"表述上运用生活中的知识来为作品生辉,更深的层次则是他主观意识的施展。"龙眠居士李公麟画观音像,跏趺合爪,而具自在之相,曰:'世以趺坐为自在,自在在心不在相也。'"(陈师道《后山先生集》卷十七)"尝作长带观音,其绅甚长,过一身有半;又为吕吉甫作石上卧观音,盖前此所未见者。"(邓椿《画继》卷三)李公麟一反佛像画常规,自出新意,所依据的是他自己的主观心想,故"心通意彻,直造玄妙","其佛像每务出奇立异,使世

俗惊惑,而不失其胜绝处",而这是因为他"学佛悟道,深得微旨"(同上)。

学识使李公麟的画高人一筹,不同凡响,这是文人意识介入绘画带来的好处。同样,晋唐的文人而兼画家,也受惠于学识,但是,晋唐这类绘画的学识是在不自觉中渗入绘画的,而李公麟则是自觉地使用学识。他曾说过:"吾为画,如骚人赋诗,吟咏性情而已。"(《宣和画谱》卷七)"如骚人赋诗",是在画里追求诗的意境;"吟咏性情",是借画抒写情感。所以,他在画上的表现"深得杜甫作诗体制,而移于画,如甫作《缚鸡行》,不在鸡虫之得失,乃在于'注目寒江倚山阁'之时,公麟画《陶潜归去来兮图》,不在于田园松菊,乃在于临清流处;甫作《茅屋为秋所拔叹》,虽衾破屋漏非所恤,而欲'大庇天下寒士俱欢颜',公麟作《阳关图》以离别惨恨为人之常情,而设钓者于水滨,忘形块坐,哀乐不关其意"(同上)。黄庭坚说:"凡书画当观韵,往时李伯时为余作李广夺胡儿马,挟门南驰,取胡儿弓,引满以拟追骑,观箭锋所直,发之人马皆应弦也。伯时笑曰:'使俗子为之,当作中箭追骑矣。余因此深悟画格,此与文章同一关钮,但难到人入神会耳。"(《豫章黄先生文集》卷二十七)

诗与画,均为形象思维的艺术形式,虽然一以文字塑造形象,一以色线组成形象,但同样存在对意的发掘。发掘的深浅,除诗人和画家的造型功力以外,学养和情操所陶铸的绘画审美心理境次和对绘画的理解力也是非常重要的。绘画与诗歌结盟,就是为了寻找深掘意境的力量。李公麟画《陶潜归去来兮图》选择"临清流"作为意境的深掘点,一方面避免了"田园松菊"被用熟的概念模式,换一个角度去探寻意境,使作品别具情趣;另一方面是真正理解了陶渊明的精神,并在此中注入自己的理想,用自己的审美意趣作出个性化的展示。黄庭坚从李公麟的画中悟出绘画与文章同一关钮,更说明了李公麟用形象言事达情,曲折含蓄,让人在回想中感悟,更体现了绘画的魅力,同时也表明他们所居的审美心理境次是相同的。

这种心手并用,思和技结合的创作,可以说是在宋代才真正树立起来的成功的风范。如果说吴道子的"六法俱全,万象必尽,神人假手,穷极造化"(张彦远《历代名画记》卷一)是法度和造化关系的完善的话,那么,李公麟的"博学精识,用意至深,凡目所睹,即领其要"(《宣和画谱》卷七)则是在"撼前辈精绝处"上建立起画家自身和造化的关系。

前面谈到的李公麟在传统的佛教题材上独自出新意,是出于当时文人对佛的认识。从他的不少描写历史人物的作品,如《写羲之书扇图》《写王维看云图》《写王维归嵩图》《写王维像》《写卢鸿草堂图》《严子陵钓滩图》《归去来辞图》等,不

难看出他的精神所寄。另外，他对于现代题材及自己生活圈子的描写，也有着浓厚的兴趣。他曾画过《王荆公游钟山图》和《王荆公骑驴图》，用艺术手法记录了王安石的风采胜事，并说："此胜事不可以无传也。"（黄庭坚《豫章黄先生文集》卷二十七）他又作《西园雅集图》，朋友们聚会时的情景，被他精妙的画笔表现得栩栩如生，其中有苏轼、苏辙兄弟、王诜、黄庭坚、张耒、秦观、晁补之、米芾等，均为一时名流；还将自己也画进画里，"幅巾野褐、据横卷画渊明归去来者，为李伯时"（米芾《宝晋英光集》补遗）。此图"人物秀发，各肖其形，自有林下风味，无一点尘埃气，不为凡笔也"（同前）。李公麟把自己画成"幅巾野褐"，且用陶渊明来衬托自己的情操，整个画面的"林下风味"，体现了李公麟所崇尚的雅逸趣味。

由"理趣"的发掘、诗意的追求，到题材内容反映的审美理想，作为文人而兼画家的李公麟，他正竭力用绘画来表现文人的思想、文人的情操和文人的审美心理，竭力想树立一个文人的绘画风格。因此，他在前人的基础上作了文人性质的"雅化"处理。"白描"，便是他突破性的进展。刘克庄说：

> 前世名画如顾、陆、吴道子辈，皆不能不着色，故例以丹青二字目画家。至龙眠始扫去粉黛，淡毫轻墨，高雅超诣，譬如幽人胜士褐衣草履，居然简远，固不假冤绣蝉冕为重也。于乎，亦可谓天下之绝艺矣。（《后村先生大全集》卷九十九）

对顾恺之和吴道子的区别，张彦远早有论断：即顾密吴疏。疏、密二体相比较，疏体更能发挥笔的特长。疏体的出现和发展，标志着笔的独立，亦即线造型的成熟。原先线和色不可分离的画体，由于吴道子的努力，成为线为主而色退居辅助地位，因此，从人物画演变的历史来看，从顾恺之到吴道子，是线逐步解放的一个过程。李公麟的"始扫去粉黛，淡墨轻毫，高雅超诣"，则表明了他是把线推向彻底解放的第一位画家。历史将这份荣誉给了李公麟，而李公麟的才情，又似乎是完成历史使命的最好人选。他创造的"白描"人物画法，不仅不假彩色，纯以线来作表现手段，而且还简化了以往的线描程式。简，在于以一当十，洗去繁缛达到精炼，在于概括的造型能力和更具魅力的线的艺术性。这样，诗歌的言简意赅，书法的笔动情生，均被请进了绘画。"文人"和画工之间的沟壑由于技法被赋予了直接的审美意义而被加深。《宣和画谱》卷七称："大抵公麟以立意为先，布置缘饰为次，其成染精致，俗工或可学焉，至率略简易处，则终不近也。"可以这样认为，线的位置被李公麟抬高、突出后，技巧和性情的距离由此而贴近，物理和画趣也由此而紧密，对技巧的要求更由此而愈高。李公麟的"白描"人物画，从技巧上说，是删繁就简的锤炼，是吴道子传统的发展和净化。从绘画审美意义上看，

这种锤炼的熔炉，是其学识、情操构成的胸臆。吴道子传统的净化结果，实质上是把人物画纳入"文人画"的轨迹，为后世树立了"文人画"的风范。元代赵孟頫的"复古"，便是从疏浚李公麟开设的线传统的航道开始的。

情、理、技三者合一是宋代"文人画"的特点。将绘画作为娱乐、遣兴的做法，在北宋还尚未成风。纵然偶尔乘兴点染，作为情绪的宣泄，在竹石枯木之类的题材上犹可，但对人物画来讲，无技巧无功力的涂抹是行不通的。米芾说：

> 李公麟病右手三年，余始画，以李尝师吴生，终不能去其气，余乃取顾高古，不使一笔入吴生。又李笔神采不高，余为目睛，面文骨木，自是天性，非师而能，以俟识者，唯作古惠贤象也。（《画史》）

米芾的贬吴褒顾，不是别出心裁，他的绘画审美心理，已经完全沉浸在"文人画"的另一个层次，即娱乐、遣兴式的纯自我领域，吴道子熟练的用笔和准确的造型，这些扎根于功力的画格，在他眼里便有匠气之嫌，顾恺之古朴生拙的用笔和未脱去概念化的形象却值得他效法。而米芾"非师而能"的观点，已经把技巧置于脑后。须知情、理、技三者合一非但是宋代"文人画"的特点，也是为以后的"文人画"所沿袭继承的要旨，即便偏重点各有不同，但三者的联系还是相当密切的。技是宣情述理的基础，和著文作诗的文字功力一样，纵有再多的情再高深的理，没有技便一筹莫展。米芾的"非师而能"，关键在于这个"能"的程度。现在我们无法知道他有多大的"能"，但有一点是清楚的，那就是他的人物画对后世没有产生丝毫影响，倒是被他批评为"神采不高"的李公麟，却标程百代，余绪不绝。米芾也曾赞扬过李公麟的画"绝妙动人"，"无一点尘埃气，不为非笔也。"（《宝晋英光集》补遗）如何又说他"神采不高"，究竟哪一为正经？哪一为儿戏？米芾到底是为了自我标榜，还是另有玄妙的含义？这只有他自己明白。

显然，对于从传统中获得技巧的中国绘画来说，"非师而能"是不能滋生、繁衍的。"文人画"借技巧来表现文人的审美情趣，技巧若有不周，尚可以在情和理上得到补偿；但非文人的画家，则完全要依仗技巧来立足，其情和理，是应建立在实实在在的技巧上的。

> 徽宗自画《梦游化城图》，人物如半小指，累数千人，城郭、宫室、麾幢、钟鼓、仙嫔、真宰、云霞、霄汉、禽畜、龙马，凡天地间所有之物，色色具备，为工甚至，观之令人起神游八极之想，不复知有人间世，奇物也。（汤垕《画鉴》）

上有所好，下必为之。画院中"笔墨精微"者，更能将弃掷的果皮、鸭脚、荔枝、胡桃、榧、栗、榛、芡之类画得一一如实。（见邓椿《画继》卷十）可见，绘画之情趣的体现，离开了精妙的技巧，显然是不行的。更何况皇帝本人的倡导并不是

"好细腰"的病态审美趣味,而是完全依循绘画规律的孜孜追求。因此,画风的日趋精致、细微,是上下协力,遵循绘画规律对技巧锲而不舍地追求的结果。

李公麟的"白描"画法的正式出现,似乎标识了中国绘画两大风格开始相对形成。即一种是简略的"文人画",另一种是工致的宫廷画。当然,简略的作品也有出自宫廷画家之手的,工致的风格也常为文人画家取用。而多数的文人画家往往都兼有简略和工致这两手。任何事物,在它的早期总是混沌难分的。"文人画"也一样,它的成型定格的独特性,要随着内核的稳定、外延的扩大而逐步明显。早期的"文人画"实际上与以后相对立的院体画的区别甚微。北宋的文人画家如李公麟,因为有画精微工致的本钱,故可放逸为简略,当是顺理成章的事。但是,当一种新风格出现,并被时代认可后,对另一种旧有的风格来说,无疑是个冲击。在人物画上,李公麟的"白描"画法以简略高雅的写实作风震撼北宋中叶画坛之后,传统的工致写实作风,就开始考虑与之抗衡,实际上是谋求如何继续生存下去的办法。不待说,它不可能转向"白描"式的新写实画风,被其同化、吞没;因此,必然要施展自己的长处,朝着更工致、更精细的方向发展,于是,出现了两宋之交的那种周密不苟的写实风气。张择端著名的《清明上河图》,便是这一时期的产物。另外,还影响到山水画和花鸟画,同样因为李唐的简阔造成如王希孟的《千里江山图》及赵伯驹、赵伯骕、刘松年等人精工复杂的山水画。因为崔白、吴元瑜的简洁和文同、华光等的写意画而使宣和、绍兴画院的花鸟画出现前所未有的精细作风。

由于绘画的时代审美还在以形象的满足为基本出发点上,技巧的位置仍然是不可动摇的。院体画拥有技巧的优势,正是因为重视技巧的缘故。李公麟的"白描"画法,很快被纳入院体规范。李唐亦擅人物画,一手而能展开两种风格。他的《晋文公复国图》效法顾恺之,《伯夷叔齐采薇图》则是从李公麟法度中变化来的,经他的变化,竟成为一种崭新的格调,开创了南宋人物画简阔的画风。

李公麟的"白描"画法,用笔轻盈,线条疏朗简洁,秀美文雅的气息漾溢其间。李唐取其疏朗简洁,强调顿挫,富有起伏感。他抹去了李公麟的轻盈,突出了流动的情势。他的顿挫用笔,是从他山水画的斧劈皴里移入人物线描的,是斧劈皴的收敛形态。以后的梁楷,其《泼墨仙人图》的衣服画法,则完全借用成熟的斧劈皴技法,是斧劈皴的放浪形态。在这之前,吴道子用人物画的技法来为水墨山水画打下基础;此时,却出现了山水画提携人物画的现象。李唐、梁楷都是全能的画家,在他们手里各科之间技法的互相参透、互相补益,促进了绘画的发展。

技巧的变化带来了风格的变化。李唐变李公麟而成为南宋院体的正统画

格。风格是改变了,但是,李公麟的简略却被保留下来,并且,在继续演进,到了梁楷的"减笔",可以说是宋代人物画简略的极致。

和李公麟、李唐一样,梁楷也具备简、繁两种风格。夏文彦《图绘宝鉴》卷四称:

> 梁楷,东平相义之后,善画人物、山水、道释、鬼神。师贾师古,描写飘逸,青过于蓝。嘉泰年画院待诏,赐金带,楷不受,挂于院内,嗜酒自乐,号曰梁风子。院人见其精妙之笔,无不敬伏,但传于世者皆草草,谓之减笔。

画院敬重精妙之笔,梁楷也许是因为精妙之笔才得以进入画院。从他的个性及生活中的举止情态来看,草草的减笔才同其人格相近,使感觉、感情、思致与作品的联系处于最佳状态。减笔,是技巧过度成熟的时代产物,梁楷的减笔作品,如《泼墨仙人图》《太白行吟图》,一直被看成是系无旁出的特殊例子,其实是有其时代依据的。前面已经谈过,《泼墨仙人图》的衣服画法是移用山水画斧劈皴的技巧。另外,受禅宗影响的一些画家,也不同程度地删繁就简。法常(牧溪)的画"皆随笔点墨而成,意思简当,不费妆缀"(吴太素《松斋梅谱》卷十四)。若芬(玉涧)也以水墨简淡著称于世。楼钥《书老牛智融事》云:

> 淳熙七八年间,始闻雪窦山有僧智融者,善画而绝不以与人。一日,见其画,心甚敬之,曰:"此非画者,其殆有道之士乎!"往山中访之。融素严冷,不可挹酌,一见心许,气韵谈吐,果如所期。归,取匹纸寄之,久不见与,催以古风,有曰:"古人惜墨如惜金,老融惜墨如惜命。"又曰:"人非求似韵自足,物已忘形影犹映,地蒸宿雾日未高,雨带寒烟山欲暝。"融得之,喜,遂为余尽纸作岁寒三友,妙绝一时。尝问:"尚可作人物否?"曰:"老不能复作,盖目昏不能下两笔也。"问:"岂非阿堵中耶?"曰:"此虽古语,近之而非也。吾所谓两笔者,盖欲作人物,须先画目之上脸,此两笔如人意,则余皆随笔而成精神遂足。"只此一语,画家所未发也。自是数年间,时得其得意之笔,精深简妙,动入神品。(《攻媿集》卷七十九)

智融"两笔"说,同梁楷的减笔何其相似!然智融早于梁楷,是梁楷受其影响,还是这种简略的画法南渡后不久已蔚成风气?有待进一步研究。

总之,从李公麟的"白描"的简,到李唐的简,再到梁楷的简,是从"笔最胜"出发的强化线的地位开始,逐步走向"笔墨俱胜"的线和块并重的过程。标志着画家的造型能力、空间处理等写实手法,已走到了一个顶峰。

从对李公麟的技法梳理中,可以看到简略画法一直受到画家与观赏者的青睐,并不是因为简略的画法在技巧上更胜"繁复"的画法一筹,而是简略的画法在

审美要求上更印合于绘画审美心理注重宣情述理的时代要求。从绘画审美心理上讲,则是简略的画法更少地受制于外物的牵累,使技法的操作过程更多与心灵的情思相印合,即更能使运笔的动作过程成为心灵情思的物化过程。

宋代绘画以"述理"为追求目的,考察宋代绘画亦当从一个"理"字着手。但是,从对人物画的考察中,可以看到这一"理"字落实在"技"与"情"上。臻善的技巧是画家探究"物之微妙"——"物理"的唯一途径,如果画虎类犬,则物理之究也就无从谈起。另一方面,技巧的臻善,对于绘画来说,也是"画之微妙"——"画理"得以展示的唯一本己方式,以形象作为存身立命之本的绘画,技巧的成熟程度,直接影响到绘画的生存实力。同时,还必须看到,技巧的臻善标准往往是技巧的个性化程度。而个性化又总脱不了与"情"的干系。因此,李公麟与吴道子平分天下,不全在于他能胜一筹的技巧,而是还在于他技巧中表露出的个性,在于他学识修养对个性的陶冶。唯其如此,他笔下的人物形象才能"每务出奇立异,使世俗惊惑"(邓椿《画继》),而又不失形象之真,可以说他笔下的形象是经过"心源"陶铸的"造化"之形。

因此,技巧的精妙,既是画家表现"理趣"的手段,也是画家开掘"理趣"的利器。

基于此,我们可以认为,"简笔"人物画的出现,是人物画开始衰微的信号,它不仅是说明人物画自身技巧的枯竭,而更重要的则是失去了进一步开掘的利器。

第十六节　情、理、技合一:山水

山水画的技巧能充实人物画,这大抵是北宋以后的事,然山水画的成熟,却是由人物画提携而成的;从附着于人物画的衬景,渐变出山水画,完全是借助了人物画相对成熟的技巧而来的,从六朝至整个唐代都是如此。

"高古式"青绿山水画,所使用的技巧大抵还未脱六朝人物画的勾勒填色范畴。吴道子的"疏体",使山水画技巧低落人物画一尘的局面得以改观,可以说吴道子的"莼菜条"线条始为山水画自己的表述语言筹建雏形。而水墨技法的出现,笔墨俱重,则为山水画的独有语言——"皴"的产生创造了条件。当张彦远说"归乎用笔"时,线条在中国绘画中的须臾不可离的地位也就确定了。

山水画从晚唐到五代的迅猛发展,其实是就山水画技巧的迅速发展而言的。

实际上,从山水画史分期的总体出发,五代和宋初难以用王朝更迭来划分。被郭若虚推崇为"智妙入神,才高出类,三家鼎峙,百代标程"(《图画见闻志》卷一)

的三家山水——李成、关仝、范宽,其中李成和关仝是五代画家。而五代的董源,在山水画史上的地位,是可与李成、范宽并驾齐驱的,此后的发展证实了这一点,故元代的汤垕,把李成、董源、范宽列为"照耀古今,为百代师法"《画鉴》)的三家山水。郭若虚忽视董源,是因为其着眼点在于当时极其强盛的北方山水画派上,在宋初也许是普遍的看法。北方山水画的成就,确实令人瞩目,以至郭若虚在人物画上承认"近不如古"时,亦自豪地说:

> 若论山水林石、花竹禽鱼,则古不及近。……李与关、范之迹,徐暨二黄之踪,前不藉师资,后无复继踵,借使二李、三王之辈复起,边鸾、陈庶之伦再生,亦将何以措手于其间哉! 故曰:古不及近。(同前)

短短的文字里,竟两次用了"古不及近"的话,可见其心情之热烈。他的论断是以事实为根据的。

山水画在晚唐已出现渐趋成熟的势头,探索中的画家或独善一体,或各专一能。荆浩取众之所长,舍各家之所短,在已有的成绩上进行整理和改进,又数十年如一日地师法造化,终于把山水画推向成熟。李成、关仝、范宽又在荆浩的基础上更进一步。如果说唐代王维的重深,杨炎的奇澹,朱审的浓秀,王宰的巧密,是个人风格的表现的话,那么,这种风格仅仅发之于笼统地、概念地对山水的描述上,如果要衡量荆浩和李成、关仝、范宽的成就和意义的话,那么,荆浩把山水画推向成熟,而李成、关仝、范宽则用成熟的技巧,展示了山水画以区域为风格的更深的层次。它摆脱了笼统、概念的山水描述,开始了有造化特色的山水画。张璪提出"外师造化,中得心源"的理论,至此方才显露它深远的意义。

宋代山水画,一直在追随着造化,许多重大的技巧和画风的转变,均是"外师造化"的原则所致;又因为有了"中得心源"这个可以随机应变的审美的原则,所以,在追随造化的同时,宋代绘画意识中的理念和画家的情态得以伸张。

荆浩写太行山松,"凡数万本,方如其真"(荆浩《笔法记》)。到了宋代,这种师造化的方法有了改变,不再是苦行僧式的对着景物描摹形状。范宽说:"前人之法,未尝不近取诸物,吾与其师于人者,未若师诸物也,吾与其师于物者,未若师诸心。"(《宣和画谱》卷十一)驾驭了心源,师造化的意义也随之扩大,在心源上探山水的风韵。范宽的认天地为师是既虔诚又潇洒,他"居林间,常危坐终日,纵目四顾,以求其趣。虽雪月之际,必徘徊凝览,以发思虑"(刘道醇《圣朝名画评》卷二),"卜居于终南,太华岩隈林麓之间,而览其云烟惨淡、风月阴霁难状之景,默与神遇"(《宣和画谱》卷十一)。把身心融化在大自然之中,"神凝智解,得于心者,必发于外,则解衣磅礴,正与山林泉石相遇,……心放于造化炉锤者,遇物得之,此

其为真画者也"(董逌《广川画跋》卷六)。正因为如此,他的画,与他所处的造化——秦陕峻峭巍伟的山川,有着形象和意趣上的联系,他的画风也因而注入了雄强健劲的气势。

韩拙《山水纯全集》有一段耐人寻味的记载:

> (王晋卿)一日于赐书堂东挂李成,西挂范宽。先观李公之迹云:"李公家法,墨润而笔精,烟岚轻动而对面千里,秀气可掬。"次观范宽之作"如面前真列,峰峦浑厚,气壮雄逸,笔力老健。"此二画之迹,真一文一武也。

"武"是结实坚硬、讲求气势的风格,画面的布局,多高山大岭迎面压来,"山崇崇如恒岱,远山多正面,折落有势。……溪出深虚,水若有声"(米芾《画史》)。

因而感染力极强,"恍然如行山阴道中,虽盛暑中,凛凛然使人急欲挟纩也"(《宣和画谱》卷十一)。而李成"文"的风格,是表现了齐鲁一带的造化,"气象萧疏,烟林清旷,毫锋颖脱,墨粉精微"(郭若虚《图画见闻志》卷一),为李成的特点。还有一个因素,即从画家身份的角度讲,李成比范宽似乎有更多的"文"气,他的"祖、父皆以儒学史事闻于时",自己"志尚冲寂,高谢荣进,博涉经史"(同上),"善属文,气调不凡,而磊落有大志,因才命不偶,遂放意于诗酒之间,又寓兴于画"(《宣和画谱》卷十一)。

范宽的关陕气势,李成的齐鲁风情,一得势,一领情,同样的是师造化、得心源的结果,在北宋初的北方山水画派里,他们是鼎足而立的;但在北宋中叶,李成一派占了优势形成了一统天下的局面。学李成的画家"或有一体,或具体而微,或预造堂室,或各开户牖,皆可称尚"(郭若虚《图画见闻志》卷一)。这是李成画派在北宋的实际情况。

李成一派独领风骚在于他能将胸中之情理合于手下之形象,野逸高雅的情怀,简笔淡墨的画风,清旷萧疏的形象,在他"惜墨如金"的"蟹爪"作寒树、"卷云"皴山石的技巧中得到了出色的表现。以至于沈括在指摘其"不知以大观小之法"之后,不得不叹其"自有妙理"。由此,不难看到,宋代所追求的"理",是忠实描绘对象中情与技的完美结合。故以李成为师的不绝于后,亦自在情理之中。

李成的同乡后辈翟院深善于击鼓,是个富有节奏感的人,他酷爱山水画,并力师李成,"喜为峰峦之景"。一次郡守请客,翟院深奉命击鼓作乐。他见天上的云气聚起,好似山峰层层叠叠,望得出神,竟打错了鼓点。郡守责问时,他如实相告。第二天,郡守命他作画,见他的画身手不凡,便不再追查他的失职了。翟院深身为乐工,以画知名社会,是要经过一番刻苦力学的,从他望云峰的事可看出,他时时处处在留心山水。刘道醇说他"尤得风韵,盖有师法",他学李成画,往往

可以乱真，所以李成的后代李宥当开封府尹时，收购李成的画，"多误售院深之笔，以其风韵相近，不能辨尔"（刘道醇《圣朝名画评》）。他竟能达到乱真的地步，可见他学李成的功力之深。

许道宁同翟院深一样，也是个居于社会下层的人，在汴京端门前卖药为生，凡有买他药的，就赠他自己画的山水，得到画的人"无不称其精妙"，因此获得了声誉，进入上流社会，甚至连当时的宰相张文懿家的壁画和屏风上的画，都出自许道宁的手，而且深得张文懿的赏识。张有诗曰："李成谢世范宽死，唯有长安许道宁。"郭若虚在《图画见闻志》中称许道宁："工画山水，学李光丞，始尚矜谨，老年唯以笔简快为己任，故峰峦峭拔，林木劲硬，别成一家体。"晚年变格，自立门户，但从"矜谨"到"简快"，始终不离李成。与荆浩和关全比较，李成是一种简体，许道宁又在李成中以快为简，完全理解了李成的精义。"许道宁之格所长者有三：一林木，二平远，三野水，皆造其妙，而又命意狂逸，自成一家，颇有气焰，所得李成之气者也。"（刘道醇《圣朝名画评》）现存许道宁的《渔父图卷》，野水渔舟，群峰森严，用笔粗犷挺拔，与李成的"萧疏""清旷"相异趣。《墨缘汇观》卷二著录许道宁的《岚锁秋峰图》："水墨作奇峰峭壁，岚气如屏，树不为皴，枝似雀爪，加以泼墨大点为叶，皴法俱用焦墨直上，山头树木，有用焦墨不作枝干者，长短不一，直如柱，甚为奇绝。"与《渔父图卷》的画法当很相似。"举头直皴而下，是其得意也。"（汤垕《画鉴》）从画迹、著录和评论来看，直笔皴法是其简快的具体表现。

李成画派，到郭熙手里达到了鼎盛阶段，当时把郭熙的风格称为"官画"。郭熙也同样以简的画风来发展李成的传统。他在汴京作壁画及屏风"或大或小，不知其数"，在吴中复家"作省壁"，又应邵元生"作府厅六幅雪屏"，为张坚父亲的"故人画六幅松石屏"，为吴正宪作"厅壁风雪远景屏"，为陈正宪"作六幅风雨水石屏"，"又相国寺支元济西壁神后，作溪谷平远"，与艾宣、崔白、葛守昌同画紫宸殿屏，和符道隐、李宗成"同作小殿子屏"，"有旨作秋雨、冬雪之图，赐岐王，又作方丈围屏，又作御座屏二，又（作）秋景烟岚二，赐高丽，又作四时山水各二，又作春雨晴雾图屏，又作著色春山及冬阴雪密，又得百余，景灵宫十一殿，屏面大石，作十一板，其后零细大小，悉数不及。"（郭思《画记》）如此繁忙地作画，或许会迫使郭熙以简的画笔来应命。然而，简是发展的趋势，应命的和严肃的创作要区分开来看，郭熙说他作画有时"动经一二十日不向，再三体之"，有时"移时而就"（《林泉高致》），而且，郭熙也和许道宁一样，是晚年才变格的：

> 初以巧赡致工，既久又益精深，稍稍取李成之法，布置愈造妙处，然后多所自得。至摅发胸臆，则于高堂素壁放手作长松巨木，回溪断崖，岩岫巉绝，

峰峦秀起,云烟变灭,晻霭之间,千态万状,论者谓熙独步一时,虽年老,落笔益壮,如随其年貌焉。(《宣和画谱》卷十一)

虽复学慕营丘,亦能自放胸臆,巨障高壁,多多益壮,今之世为独绝矣。(郭若虚《图画见闻志》卷四)

郭熙的"多所自得","自放胸臆",和"稍稍取法李成""学慕营丘"的关系,是师承与自放的关系;而他的自放所形成的风格,是在晚年。《早春图》和《关山春雪图》同作于熙宁五年壬子(1072年),《窠石平远图》作于元丰元年戊午(1078年),从这些郭熙的存世名作中,可以看出,郭熙的简和许道宁的简不同,郭熙精严,笔力壮实而内蕴,许道宁草率,笔迹快捷而外露;郭熙取意,许道宁取势,李成画派缔造于李成,成熟于郭熙。郭熙不仅在技巧和风格上超过翟院深、许道宁诸人,而且,他的画论著作——《林泉高致》,系统地总结了这一画派的创作实践,使他和李成并驾齐驱,在画史上以"李郭"并称。

郭熙以后的王诜,用他特有的情调,为李成画派增添了光彩。米芾说:"王诜学李成皴法,以金碌为之,似古今观音宝陀山状。作小景,亦墨作平远,皆李成法也。"(《画史》)汤垕《画鉴》也称:"王诜……学李成山水,清润可爱,又作著色山水,师唐李将军,不古不今,自成一家。"王诜兼长青绿和水墨两种画法,而且,这两种画法,似乎是时而互相交混的。米芾没有说王诜的著色山水是从李思训那里来的,他认为王诜的画"皆李成法",但王诜的"以金碌为之",显然超出了李成的范围,而著色山水未必是直接受李思训的影响。李思训的画法,经过后人的变化、发展,又受到水墨画的渗透,其表现力在北宋时期已经相当成熟。而王诜的着色山水,正是水墨和青绿结合的面目。《墨缘汇观》卷三著录王诜《梦游瀛山图卷》:

"青绿山水,大著色,山头多宗李成落墨法,唐人树勾,以青绿填染。复用重色细皴……凡林居多作木栅屋舍,窗牖墙壁,皆以粉染。"又《烟江叠嶂图卷》:"青绿山水,画重山大岭,陡壁层岩,山多平顶,全以花青运墨点苔,甚为奇古,有深厚天真之妙,虽其发源李成……实自成一家。"

用落墨法、用空勾、用色染、用色皴,这是很新鲜的画法,其面貌,早已脱离了李思训、李昭道的模型,也不是李成的样子。王诜是借色当墨、以墨辅色,在勾、皴和染的技巧上着力,完全是从水墨画中变换过来的,这样,就不会有刻板的感觉,画面一片空灵。正如董其昌所谓的"自然脱去画史习气"。王诜的《烟江叠峰图卷》,色彩体态清秀,烟岚飞动,泉石潺湲,树的画法很精致,没有刻画的痕迹,山峰和石块,有勾有皴,与燕文贵的画有相通的地方,中段空白,与整体构成一个极疏、极密的对比,确是大家手笔,同唐人的青绿山水殊相异趣。

《渔村小雪图卷》，是王诜水墨画的代表作。他大胆地用了铅粉以示雪飘，在树头和芦苇上还略略染上金粉，使寒冷的景色中，带着古艳的气息。可见他对待水墨和着色的态度都是一样的——不为既有成法所囿。而无论何种画法，都和李成有着一定的联系。他用笔尖峭，施墨清润，在这点上，他比郭熙更加接近李成。我们可以说，郭熙变李成的用笔，树立起他壮润的风格，而王诜则不改李成"毫锋颖脱"的笔路，只是更加娴熟，他对李成画派的贡献，在于色和墨的相合，在于饴粉、泥金的点缀，在于将金碧青绿山水的装饰风味融入水墨画。他对水墨画技巧的探索，以他"驸马都尉"的富贵身份，来描写渔村江浦、雪树黄林的野逸景致，显得那么生动，那么入情入理，除了从他的前辈的画面所取所得外，还应当说，是大自然给他的感染。楼钥曾一针见血地指出："若丹青，非亲见景物，则难为工。晋卿……不有南州之行，宁能画写浩然词意耶？"（《攻媿集》）

如果说，在北宋，一统山水画天下的是李成一派的话，那么，在两宋之交，完成山水画变格的关键人物就是李唐。李唐和李公麟、梁楷等人一样是多面手，不过他的变化是以南渡作为标界的。因而，也可以说他是南宋山水画派的鼻祖。如果我们把研究的焦点集中在李唐的手卷作品《清溪渔隐图》《伯夷、叔齐采薇图》中山石树木的画法和大幅立轴《万壑松风图》上，那么，这一历史性的转变也就一览无余了。

《万壑松风图》是李唐的存世名作，此图山势峥嵘，石骨嶙峋，远峰尖峭突兀，白云在山腰出没，两侧瀑布飞湍，万松苍翠。坡石和松林是近景，紧贴着上面的主峰，将近景的平视角度和中景的仰视角度连成一气。真有范宽正面大山压来的咄咄逼人气势。虽然已经打破了先前全景式的构图法则，但其气息依然属于北方山水画派。山石的皴法，也可见其从范宽钉头皴中演变的痕迹。由于景物集中而在大幅上要使笔墨不虚空，就必须用壮实简阔的画法，所以，钉头皴被扩大了，化竖为横，顿处着力，斫处放逸，前重后轻，前湿后干，前实后虚，形成了斧劈皴的雏形。石体凹凸坚硬的质感，明确地表现出来了，再不是范宽那种土石不分的混沌面貌，松树的树身，勾勒比较湿润，线条粗细不一，松鳞皮用墨圈后稍加烘染，已开南宋树法的端倪。

《万壑松风图》是李唐南渡前在宣和画院里的作品，处于两宋之交，已经显示一种风格向另一种风格过渡的迹象。他这一时期的画，是"其虽变于古而不远于古，似去古而不弱于繁"（宋杞之《读书画题跋记》）。斧劈皴，作为南宋山水画的最重要特征，在《万壑松风图》里，只是小试锋芒，虽然有雄阔的气势，与南渡后真正成形的斧劈皴相比，还显得有几分拘谨。

李唐的画风,在宋室南渡以后,有了新的变化和发展,这种变化和发展,是更加深刻的南宋化。他的晚年,用笔老健、奔放、壮阔、水墨淋漓,极其爽利畅达,愈趋简炼,有一股豪迈的气概。《格古要论》说他:

> ……其后变化,愈觉清新,多善作大图大障,其石大斧劈皴,水不用鱼鳞縠纹,有盘涡动荡之势,观者神惊目眩,此其妙也。

吴其贞《书画记》称李唐:

> 画法高简,树木特胜,墨色淋漓,气韵浑厚。

南渡后的李唐,明显的特征是"高简"和"清新"的格调。《采薇图卷》和《清溪渔隐图卷》,是他这个时期的代表作品。

《采薇图卷》中,"树石皆湿笔,甚简。松身之鳞,略圈数笔,即以墨水晕染浅深,上缠古藤,其条下垂,用笔极细,若断若续,双钩藤叶,疏疏落落,妙在用笔极粗而与细条自和,后幅枯枝下拂,沙水纵横,相间而不相犯,气味清古,景象萧瑟……"(张庚《图画精意识》)

画树用湿笔,在《采薇图卷》中,松树和另一棵双钩夹叶的树,都以流畅的线条勾出,复笔和烘染都很湿润,用笔、用墨都在饱满中见精神。《清溪渔隐图》的树法,比《采薇图》的树法更湿、更润、更简,树干用较浓的湿墨勾后,加水晕开,雨后树干粗壮圆滑的感觉被表现得惟妙惟肖,树叶不用双勾,也以墨和水,边点边晕,自然生动,苍翠欲滴,这是描写南方的阔叶树在雨后的情景。南渡后,南方的自然景色在李唐眼中,和他长期生活的北方景色是迥然不同的。优秀的画家在造化面前,是诚实的学生。根据南方山水的特色,李唐寻找适合表现南方山水的技巧:"画不难于色泽,而难于格制,格制不老,终是脆弱之病,次则变异又须合理,理若得之,则运用自然,心手互应矣;李晞古风度种种奇脱,故其画自有一种不可及处。"(《梦园书画录》)

李唐的变异,完全是师造化的结果,他无论在北方或到了南方,都是紧随造化的。他改变了画树的方法,也改变了画山石的方法,甚至改变了画水的方法。他的全部用意,是增强线条的水墨性,扩大线条的面和加重整个画面的墨的分量。和米友仁的用积墨来突出墨的作法不同,他的斧劈皴是有力的阔笔刷刷,一锤定音。果断的用笔就是明确、肯定的表现力。"皴法有抹断而无皱纹"(张宁《方洲集》),大片水滩往往铺设大块没有深浅变化的淡墨,但在画面上却是相当紧要的衬托。米友仁迷蒙的画风是见于墨法的功力,李唐清刚的画风,也同样是如此。如果说米友仁是用墨掩藏笔迹,以似隐而露的隽永情调取胜的话,那么,李唐则是以墨来显示笔的力量见长,是一种明来明去、磊落大度的爽朗气质。

李唐的山水画,风格多样,以南渡前的《万壑松风图》为代表,是他北方生活所攫取的自然景色,虽带有北方山水画派的遗绪,但他的创新倾向还是十分明显的,无论从构图和笔墨,都正在摆脱旧的程式。从《万壑松风图》来看,他的创作手法已经可称是推陈出新的了。此后,他来到南方,创新变革更加急遽,变成彻头彻尾的南宋山水风格了。因此,可以认为,李唐一生的创新过程,正是山水画从北宋过渡到南宋的一个过程。

李唐发展范宽一系的技法,成为北宋晚期北方山水画派的中流砥柱,他在南渡之前的成就,为北宋的北方山水画派增添了光彩,成为北宋北方山水画派的一支强大的殿军。同时,李唐又是江南山水画派南宋风格的创始人。他的变格,可能吸取过江南山水画派的某些技法,但总的来说,他的根基是深深扎在北方山水画派里的,因此,以江南造化为本的南宋山水画派,其渊源却在北方山水画派。由此可知,表现方法可以互相渗透,因地制宜,因时而发。在传统中创新,并不是人人能像李唐那样开一代新风的,它有着天时和地利的原因。应当说,在宣和时代就酝酿着时风的变迁,以北宋的北方山水画派的传统来造就南宋风格,是必然的,而南渡后画家在江南造化的感召下也不会手执北方山水画的程式依然故我。

李唐走在前面,就成为领路人。他在垂暮之年,风尘仆仆来到江南,江南的山水风情给他一种新鲜感,因此,他变厚重壮实而为清新秀润,是由新鲜感引起的深刻认识。画家对造化认识得愈深,对时代审美把握得愈透,对传统改造、融通就愈彻底,创新也就顺乎自然了。

毫无疑问,李唐是南宋院体山水画的缔造者。这种画风统领了一百五十多年的南宋画坛。其间,最出色的是马远和夏圭。

曹昭《格古要论》称:

> 马远师李唐,下笔严整,用焦墨作树石,枝叶夹笔,石皆方硬。以大斧劈带水墨皴。其作全境不多,其小幅或峰峭直立而不见其顶,或绝壁直下而不见其脚,或近树参天而远树低,或孤舟泛月而一人独,此边角之景也。

马远的笔墨,以硬和劲见长,他用大劈斧皴画山石,是出于李唐《清溪渔隐图卷》中的皴法,粗视可以说波澜莫二,但细细品来,却有差别,李唐用水多,笔致厚,取韵丰腴;马远略躁,见棱见角,得瘦硬之趣,他的山石轮廓十分明确,皴笔也十分明确、果断。画树木用双钩,少事烘染,笔墨俱见,树的姿态变化很多。《西湖志余》说:"马远树多斜科偃塞,至今园丁结法,犹称马远云。"马远画面上的树木形象,还被作为园林的范本,其影响之大,亦可想见。他画松树,多作横斜偃仰状,

"松是车轮蝴蝶"（《七修类稿》），"松多作瘦硬，如屈铁状，间作破笔，最有丰致，古气蔚然"（《南宋院画录》），这种松树的画法，从形态到表现方法，都是独特的创造。他有时画松多直干，在分枝上，用细点，直如万千松针。虽简化了笔墨，但仍然是严整的画法。

"全境不多"，这是马远在李唐的构图上进行深化创造的一大成果。"峭峰直立而不见其顶"，画高山，不露顶不见峰，让观者自己去想象山的高，"绝壁直下而不见其脚"，画深谷，不出现底端，让观者自己去揣度谷的深，这种把欣赏权交给观者的手法，实在是为了更好地表达意境而设的新手法。因为高、大、深、远、全景，在它的表现方法走到了极限的时候，新的、灵活的表现方法便应运而生。打破了全景的框框，可以集中，也可以放开，把集中和放开结合在一起，天地大自然，在艺术家手中，便是个有情有物的无限广大的整体，情和物在他的集中表现的边角之中，而无限大的空间则在观者的心中、眼里。饶自然说："人谓马远全事边角，乃见未多也。江浙间有其峭壁大障，则主峰屹立，浦溆萦迴，长林瀑布，互相掩映，且如远山低平处，略见水口，苍茫外微露塔尖，此全境也。"（《山水家法》）这种"全境"，同五代、北宋的全景相比，要简单得多。边角之景，宜于小幅，如移到大幛巨幅上，便见空旷。

马远也画大幅作品，但也与边角之景有着联系。他的《踏歌图》，画近景田埂、大石、流水、庄稼、人物，右出一株老柳树，双钩竹丛有远近之分，两块大石间的竹丛中，老梅树一株；中景危峰耸立，长松成林、宫阙隐现；远景是几抹淡淡的山峰。这样的构图，设置在大幅上，仍是典型的南宋风格，因为画面的近景突出在前，不像北宋的全景式，近景与观者有一定的距离，地头的余地很大。《踏歌图》的老柳树，是支撑整个全局的主角之一，它不是从地上着根起来，却从右侧旁出主干，倾斜而上，其长度，跨整个画面的三分之一。这些都是边角之景的表现方法。南宋画家对于北宋的全景，有剪裁、熔铸的本领，边角之景作为南宋画的特点，无论在小幅或是大幅上，都深深地烙上时代的印记。

马远纸本作品《雪景图卷》的丛树，一用粗壮有力的双钩画出树身，介字点作叶，疏疏落落；一用单线画松树干，焦墨点作松针；一用焦墨直干，大横点作叶，又干点湿叶层层点去，树丛簇楼阁。这三组树丛，各具特色，在漫不经心的用笔中，让人体会写意的情趣。远山用劲道的细笔勾出轮廓，有浓墨皴痕，体格清逸，境界空灵；通卷的水墨渲染，或深或淡。深者，冰雪凛凛，寒气直逼人面；淡者，莽莽苍苍。云、雾气、山峰、积雪、江水等，都在水墨渲染中表现出来。马远在纸本上施用焦墨阔笔，草草写来，精神十足。粗率和工细结合、对比，粗率在浓重的用笔

上，工细在轻淡的渲染里，再加上飞鸟、行船这些动态，更增强了画面静的感觉，在一个冷漠寂寥的世界里，绽露着生机。这种虚和实的对立，是虚实之所以存在的根本，也是马远画的最大特点。

夏圭与马远一样，脱胎于李唐的笔墨，他的画风，表现了用墨的更趋精熟和用笔的更趋拓放。"夏圭的山水画较马远笔法更苍老而倾向于墨化，所谓'墨汁淋漓'的作风便为夏氏所完成"（童书业《唐宋绘画谈丛》，第93页，中国古典艺术出版社1958年版）。他用笔具有极重的写意趣味，"其意尚苍古而简淡，喜用秃笔，树叶间有夹笔，楼阁不用尺界，信手画成……"（曹昭《格古要论》）"笔简而意殊远"（詹景凤《东图玄览》）。这是尚意的用笔，爽朗快疾，但又不失之于轻浮急躁。线条的节奏性十分强烈，那些似不经意的秃笔、散笔和迷茫的水墨浑成一体。王履说他的用笔"粗也而不失于俗，细也不流于媚，有清旷超凡之远韵，无猥暗蒙尘之鄙格，图不盈尺而穷幽极遐之胜"（《画楷叙》）。

夏圭写意式的用笔方法，是和他扩大墨的功能、强化墨的地位的总体风格相一致的。先前的墨往往表现在笔的使用上，而烘染仅仅是补偿笔的不足，李唐、马远的斧劈皴，也只是用笔上取阔。而夏圭的笔法，则反过来为墨服务，他创立的拖泥带水皴，是有意将墨和水混成于笔中，他最高的成就，是完善了用墨的各式技巧，历来对他的赞赏，也正是他出色的墨法："酝酿墨色，丽如染傅，笔法苍老，墨汁淋漓"（《西湖志余》），"气韵但用水墨，而神采灿烂，如五色庄严""墨气明润，点染烟岚，恍若欲雨，树石浓淡，遐迩分明，盖院中之首也，……自李唐之后，艺林可当独前矣"（高士奇《江村销夏录》），"苍洁旷迥，令人舍形而悦影"（徐渭《徐文长集》），"从王洽淘洗而出，云气淋漓，树影苍郁，使人欲就阴焉"（陈若《大江草堂集》）。因此，董其昌认为："夏圭师李唐而更加简率，如塑工所谓减塑者，其意欲尽去模拟蹊径，而若灭若没，寓二米墨戏于笔端，他人破觚为圆，此则琢圆为觚耳。"（《画旨》）夏圭的简率，除了"意欲尽去模拟蹊径"外，更重要的是"若灭若没""舍形而悦影"的墨色作用。

水墨山水画是在发挥线条的作用中诞生的，随着线条技巧的成熟，出现了以皴法特点为基准，以造化情调为风格的区域性流派。南渡后，北方的金朝，仍然盛行着李成、郭熙画派，而南宋，则从线逐渐开始朝墨化的方向发展。从重笔到重墨的过程，是山水画发展过程的必然，笔和墨都是构成山水画程式的重要因素，而夏圭把墨的程式推向极致。山水画程式至此可以说已经完备。夏圭以后，墨化的倾向更甚，譬如有的作品，几乎通幅是水墨，几不见笔。因此，山水画至南宋晚期，由于过度地使用墨色，使笔的地位伤失殆尽，以致元代画要收拾这副墨

色泛滥的局面,只好亮出"复古"的牌子,从五代、北宋这个线条的黄金时代来复兴和重建笔的乐园。

李成、范宽,一文一武,一个有齐鲁风韵,一个有关陕气概,是人情,是画风,是地理,是技巧,是情、理、技的合一。依倚"心源",忠实"造化",是"心源"陶铸了的"造化",是"造化"陶冶了的"心源",是物与我的合一。

如果说李成、范宽是相对固定时空中,实现了"物我合一",那么,李唐则实践了因时因地因情的"物我合一"。他忠实于"造化",面对不同的自然景色,一如其真地表现;他依倚"心源",不同的情致以不同的手法一如其真地表现。

从李成、范宽到马远、夏圭,除了已明确表现出来的构图、风格上的明显差异外,表现技法——"皴法"上的多样丰富也是这一时代的重要特征。与人物画相似的是在审美意趣上也倾向于简略,这是时代的审美心理所致,但与人物画不同的是技法的发展更趋丰富多样,山水物象比人物形象多样复杂固然是客观原因之一,追真求实的努力致使画家进一步依据现实生存环境而不断发明创造新的印合于造化风神的技法同样是重要的原因所在,但,我们不能忽视的另一个同样重要的原因是当技法本身成为审美对象时,当技法被视为画家情思心绪的物化媒介时,对技法的追求就不完全是被动的行为,而是自主、自觉的选择。

第十七节　情、理、技合一:花鸟

花鸟画和人物画、山水画在表现意识上有所不同。画人物从人物形象、身份以及题材上即可判明画家所要赞扬、抨击或喻示的内容;山水的形象,则往往随画家的情感而立。在重理念的宋代,人物画自不待言,山水画要以理来衡量,除了造化的理趣外,人为的理念成分,多半要牵强附会。如邓椿《画继》卷九云:

> 李营丘,多才足学之士也,少有大志,屡举不第,竟无所成,故放意于画,其所作寒林多在岩穴中,栽札俱露,以兴君子之在野也,自余窠植,尽生于平地,亦以兴小人在位,其意微矣。

而花鸟画以花鸟形象为绘画内容,它既不像人物画那样可以赋予明确的爱憎,也不能如山水画那样笼统地注入感情成分。但它却能得天独厚地发挥起宋代所崇尚的理念。同山水画表现造化的理趣一样,花鸟形象能够表现自然生物的理趣;同山水画家在山水形象中注入情感一样,花鸟画家能够根据花鸟的自然属性、生态规律,经过画家主观的认识和提炼,使其人格化,从而隐晦地表现出自己的爱憎。

这两种不同层次的理念的表现,决定了宋代花鸟画发展的方向,也是此后工笔和意笔花鸟画的源头。

花鸟画的独立成科,完全依赖于写实技巧的提高,而写实技巧,在唐代逐步建立起来,至五代开始成熟。西蜀的黄筌和南唐的徐熙,以写实形成各自的风格,即画史上所谓的"黄家富贵,徐熙野逸"。西蜀灭亡后,黄筌、黄居寀父子归宋,随即到了汴京,"黄家富贵"的画风,便入主中原,成为宋初画院里的标准格调,"筌、居寀画法,自祖宋以来,图画院为一时之标准,较艺者视黄氏体制为优劣去取"(《宣和画谱》卷十七)。宋初的花鸟画,继承五代的写实传统,确切地说,是继承五代西蜀的写实传统,这种富贵的情调,也许是出于新王朝的审美需要。五代的写实精神,在宋代全面展开、步步深入。赵昌以写生著名,有"写生赵昌"之称,易元吉为了观察鸟禽在自然条件下的生息状况,开圃凿池,种花植篁,蓄养鸟禽,以观其动静游息之态,"以资画笔之妙"(郭若虚《图画见闻志》卷四)。郭熙说:"学画花者,以一株花置深坑中,临其上而瞰之,则花之四面得矣。学画竹者,取一枝,因月夜照其影于素壁之上,则竹之真形出矣。"(《林泉高致》)凡此种种,都是以真实为本的竭力追求。

因此,写实技巧也令人瞩目。黄筌的《写生珍禽图》,虽为画稿,却一一逼真,简直如同现在生物学课堂里使用的鸟禽龟虫标本挂图;黄居寀的《山鹧棘雀图》,也似从标本中取得形象罗列于竹石草木中。此时的花鸟画尚阀于一鸟一禽的真实刻肖,只有写实技巧而缺乏画面的情态、意境。历载黄筌画艺,均称赞其能逼真:"蜀主命筌写鹤于偏殿之壁,惊露者,啄苔者,理毛者,整羽者,唳天者,翘足者,精彩态体,更愈于生,往往生鹤立于画侧。"(黄休复《益州名画录》卷上)"又画四时花鸟于八卦殿,鹰见画雉,连连掣臂。"(郭若虚《图画见闻志》卷二)

他能画逼真的技巧,是可信的,当时的审美眼光,也是以真实为准的的,因此"黄筌画鹤,薛稷减价"的话,说明了黄筌的写实能力更胜薛稷一筹,他画鹤的各种姿态,也是求真的结果,和后来的赵昌、易元吉等竭尽全力以描绘真实为能事的做法如出一辙。那些"生鹤立于画侧""鹰见画雉,连连掣臂"的传说,足见人们对于写实技巧是多么地神迷心醉。

刘道醇说黄筌:"尤好花竹翎毛,凡所操笔,皆迫于真。"又在评黄筌的人物画时说:"凡欲挥洒,必澄思虑,故其彩绘精致,形物伟廓。"(《圣朝名画评》卷一)一个是"皆迫于真"的画和真实的被动关系,一个是"澄思虑"式地发挥了主观意象的主动性,很明显,前者在先人未到处进行开拓,后者是在被先人开垦的土地上精耕细作。花鸟画写实技巧成于薛稷、边鸾,精于黄筌,黄筌传于其子居寀,黄居寀

把"其气骨意思,深有父风"(同上,卷三)的作风带进了宋初的画院,又蔚成时风。直到北宋中叶,经崔白、吴元瑜等人努力,才改变这种体格,使院体花鸟画出现了新的生机。

《宣和画谱》卷十八称:"祖宋以来,图画院之较艺者,必以黄筌父子笔法为程式,自白及吴元瑜出,其格遂变。"这种变格,并不意味着要摈弃写实的传统。崔白"工画花竹翎毛,体制清赡,作用疏通"(郭若虚《图画见闻志》卷四),"长于写生,极工于鹅。所画无不精绝,落笔运思即成,不假于绳尺,曲直方圆,皆中法度"(《宣和画谱》卷十八)。吴元瑜"师崔白,能变世俗之气所谓院体者,而素为院体之人,亦因元瑜革去故态,稍稍放笔墨以出胸臆"(同上,卷十九)。"描法纤细,傅染鲜润,大变唐五代宋国初之法,自成一家"(夏文彦《图绘宝鉴》卷三)。写实技法的提高,是变格的第一要素。宋体的花鸟画,始终体现了写实的精神,变格不是为了改变写实的路线,而是要发扬、深入写实的内含。因此,技巧的精熟使画家可以去芜存精,删繁就简,可以使用明确、生动的形象,可以造就简洁、洗练的画面,导致了新的风格。

其实,所谓的新风格,是一改"黄家富贵"而亮出"徐熙野逸"的体制。郭若虚《图画见闻志》卷一《论黄徐异体》中说黄家父子:

> "多写禁籞所有珍禽瑞鸟,奇花怪石。今传世桃花鹰鹘、纯白雉兔、金盆鹁鸽、孔雀龟鹤之类是也。又翎毛骨气尚丰满,而天水分色,徐熙江南处士,志节高迈,放达不羁,多状江湖所有汀花野竹、水鸟渊鱼,今传世凫雁鹭鸶、蒲藻虾鱼、丛艳折枝、园蔬药苗之类是也。又翎毛形骨贵轻秀,而天水通色","大抵江南之艺,骨气多不及蜀人,而潇洒过之也。"

用"轻秀"来取代"丰满",用"潇洒"来取代"骨气",无疑透露出北宋中叶花鸟画审美情趣变换的一个信号,即风格由华丽转向文秀,笔法由厚重转向轻盈,构图由满实转向疏朗,形象由繁缛转向简炼。

这一切,都是围绕着用墨技巧的深入而展开的,其根基,恰恰又扎在徐熙的传统里,史称徐熙"尤能设色""绝有生意"(刘道醇《圣朝名画评》卷三)。他的设色,先用墨作底,"必先以墨定其枝叶蕊萼等,而后傅之以色,故其气格前就,态度弥茂,与造化之工不甚远"(同上)。"徐铉云:'(徐熙)落墨为格,杂彩副之,迹与色不相隐映也。'又(徐)熙自撰《翠微堂记》云:'落笔之际,未尝以傅色晕淡细碎为功。'"(郭若虚《图画见闻志》卷四)徐熙的"落墨为格,杂彩副之",是在墨上加设重彩,从梅尧臣诗"年深粉剥见墨踪,描写工夫始惊俗"(《宛陵先生集》卷五十四)和苏轼诗"却因梅雨丹青暗,洗出徐熙落墨花"(《东坡后集》卷十)来看,因为徐熙的

画法是厚重的色彩掩盖在墨底之上，墨和色的关系虽是映衬、复合，并不是色墨相混，而是墨和色充分发挥了各自的职能。后人说他与"薄其彩绘以取形似"的画法不同，他自己则说"未尝以傅色晕淡细碎为功"，这都说明了徐熙的色彩没有高低深浅的晕染成分，而是用覆盖力强的粉质颜料为主，被覆盖处定是墨色最浓重的地方，未用色覆盖处则采用能表现墨的高低深浅的水墨画法。沈括认为："徐熙以墨笔画之，殊草草，略施丹粉而已，神气迥出，别有生动之意。"（《梦溪笔谈》卷十七）

由此可以认为，徐熙纵然"尤能设色"，而其总的格调不是绚丽，而在于他色的单纯和墨的丰富，故世称其为"野逸"。其画成后，"态度弥茂，与造化之功不甚远"；年久粉彩剥落时，人们更惊异地发现他水墨的光彩。他发挥了墨的功能，却又与时代的审美相一致。

崔白的《寒雀图卷》和黄居寀的《山鹧棘雀图》相比，鸟雀的写实形态，没有多大的差异。黄画刻实，色彩艳丽，崔画则以墨为主，兼用淡色，在表现鸟雀羽毛的质感上，更胜黄画一筹。黄画的竹、草用双钩，和棘丛的笔法一样遒劲而缺少变化；崔画枯树，勾皴兼用，干湿互参，笔法就显得松灵多变。黄画的山鹧和雀之间没有呼应，崔画用枯枝联系姿态各异的寒雀，生动、融洽、整体感极强，主题明确。黄画名为《山鹧棘雀图》，实是画中内容的罗列；崔画名《寒雀图》，枯树和鸟雀的情态则都反映出一种寒冬的意境。

我们可以认为，北宋初的黄家体系，是五代西蜀花鸟画的余绪，其写实倾向固可称道，但毕竟是一种初级状态。北宋中叶，以崔白为代表的花鸟画，摆脱了双钩填色的方法，墨的介入，起了一定的作用。轻墨淡彩的准水墨风格，将写实带进一个新的天地。用徐熙潇洒的江南情调来改造黄家尚骨气的画风，用徐、黄结合取长补短来变古创新，扫去五代的习气，具有宋代特色的花鸟画，是从崔白开始的，这时画家从用墨中找到了新方法，完善了花鸟画的空间处理，进入讲究情意、境界的阶段，标志着花鸟画的真正成熟。

这样，花鸟画的写实更趋精确，"理趣"更加入微。崔悫画兔，表现出真实的极细微处，"大抵四方之兔，赋形虽同，而毛色小异。山林原野所处不一，如山林间者，往往无毫而腹下不白，平原淡草，则毫多而腹白，大率如此相异也。白居易曾作《宣州笔》诗，谓'江南石上有老兔，食竹饮泉生紫毫'，此大不知物之理，闻江南之兔未尝有毫，宣州笔工，复取青、齐中山兔毫作笔耳。画家虽游艺，至于穷理处，当须知此"（《宣和画谱》卷十八）。追求理趣，只有熟识被描绘对象，才能知其生理、情理，只有在娴熟的写实技巧和对情意的主观和客观的统筹规划下，才能

"穷理",宋画的这个特点,在花鸟画中表现得尤为突出。

"鸟兽草木之赋状也,其在五方,自各不同,而观画者独以其方所见,论难形似之不同,以为或小或大,或长或短,或丰或瘠,互相讥笑,以为口实,非善观者也"(邓椿《画继》卷九)。评论家也以真实的生理为准的,可见"五方"的画家,是以各自所见,表达理之所在,确是蔚成风气。

在宣和画院中,由于徽宗皇帝赵佶本人是位行家,"春时日中月季""孔雀高升必先举左足"和画牡丹狸猫,以猫眼成线状示为正午牡丹,都说明了画家观察对象的深入和表现理趣的高明。"穷理"之风,可谓盛极一时。由于最高统治者的大力提倡,宣和画院时期的写实水平也是空前的,南渡后的画院,依然保持着对写实的追求,而且不厌其精。李迪、林椿、吴炳、李嵩的作品以及众多无名氏的小品,无不体现那种求精求细、穷理达意的精神。

崔白剔除了繁琐的画面,但在形象的描绘上是一丝不苟的,宣和画院的作风,也是如此。从崔白的《寒雀图》到赵佶的《蜡梅山禽图》《柳鸦图》,可以看出画面的简洁,正步步进展,形象描绘的精致、主题意境的锤炼也代代深入,和南宋李迪的《雪树寒禽图》《鸡雏图》、林椿的《果熟来禽图》、吴炳的《莲花图》等,共同勾出了宋代院体花鸟画成长的轨迹。过去的绘画史家,探讨崔白的变格,都语焉不详,殊不知崔白有着划时代的意义,是宋代花鸟画的转捩点。他不仅开宋代院体花鸟画的风气之先,而且还对文人花卉画的形成起了一定的作用。他的画,引起了此后文人们喝彩。文同诗云:"疏苇雨中老,乱荷霜外凋。多情惟白鸟,常此伴萧条。"(《丹渊集》卷十九)苏轼诗道:"人间刀尺不敢裁,丹青付与濠梁崔。"(《东坡集》卷十六)黄庭坚说:"近世崔白笔墨,几到古人不用心处,世人雷同赏之,但恐白未肯耳。"(《豫章黄先生文集》卷二十七)又说:"吾不能知画,而知吾事诗如画,欲命物之意审,以吾事言之,凡天下之名知白者,莫我若也。"(晁补之《鸡肋集》卷三十三)可见崔白为诗意进入画格,作出了榜样。

从徐熙到崔白,形成了一种介于色彩和水墨之间的准水墨画风,这路画法,给宣和画院和南宋画院的花鸟画,沟通了一条与现实更加贴近的道路,传至元代的王渊、张中、边鲁而变为纯水墨的风格。在宋代,虽然水墨写实的意识,成为时代审美的一部分,但在花鸟画上,纯水墨的画法,始终没在画院中站住脚,相反,却兴盛于画院之外,它首先在竹子的描写上展开其特有的风致。徐熙画竹"根干节叶皆用浓墨粗笔,其间栉比,略以青绿点拂,而其梢萧然有拂云之气"(李荐《德隅斋画品》)。黄筌"以墨染竹,独得意于寂寞间,顾彩绘皆外物,鄙而不施,其清姿瘦节,秋色野兴,具于纨素,洒然为真"(刘道醇《圣朝名画评》卷三)。徐熙的"浓墨

粗笔""略以青绿点拂",是符合其画格的,而黄筌这位专主色彩的画家,忽"以墨染竹""顾彩绘皆外物",似乎令人费解。黄筌画墨竹,可能是出于偶然,他既然要表现竹子,就必然要重视竹子的属性,而竹子的独特属性,它的素色清姿,难以施于斑斓的色彩。唐代就有人用一色画竹。画家对竹子的画面效果是有所考虑的,据说五代人就从月夜竹影中得到启示,创造了墨竹的画法。郭熙也提到过:"学画竹者,取一枝竹,因月夜照其影于素壁之上,则竹之真形出矣。"(《林泉高致》)以影取竹形,说明当时的墨竹已类似后来文同的那种画法,其源当与徐熙的"浓墨粗笔"相近;而黄筌的"以墨染竹",看来只是双钩后的墨色烘染,但不管怎样,在文同之前的画家,已用墨来画竹了。

文同的墨竹,法度迥然,"富潇洒之姿,逼檀栾之秀,疑风可动,不笋而成者也"(郭若虚《图画见闻志》卷三)。与宋画周密不苟的总特征是一致的。从他存世的作品中可以看出,竹节的长势,偃仰的姿态,竹叶向背明暗,一一如真,是实实在在的写实体制。他完全改变了双钩的画法,以墨笔分深淡,所谓的"风格简重""淡墨一扫",当是一种新的风格。真正的"文人画",即肇始于此。

首先,它是文人审美情趣的产物,为悦情式的绘画敞开了大门。苏轼说:"与可之文,其德之糟粕;与可之诗,其文之毫末;诗不能尽,溢而为书,变而为画,皆诗之余。"(《东坡集》卷二十)文人在诗、文不能尽兴的情况下,遂以书、画遣之。

其次,文同除了诗文的才能外,还"善篆隶行草飞白",因此,他的画,既漾溢着诗情,又将书法笔意融入其中。唐代就有"善画者必善书"的说法,但由于绘画发展的局限,书法和绘画在画家个性的熔铸上尚不显著,文人与画工的分野不明确。至北宋中叶,才将书法纳入绘画的做法与心源联系起来。郭若虚说:"夫画犹书也。扬子曰:言,心声也;书,心画也。声画形,君子小人见矣。"(《图画见闻志》卷一)文同的墨竹,充满着书法的笔意,是直系着情感的。黄庭坚认为:"韩退之论张长史喜草书,不治它技,所遇于世,存亡得丧,亡聊不平,有动于心,必发于书。所观于物,千变万化,可喜可愕,必寓于书,故张之书不可端倪,以此终其身而名后世。与可之竹,殆犹张之于书也。"(《豫章黄先生文集》卷十六)当然,文同的用笔与张旭的草书无甚大的关系,但他以及苏轼那种雍容迈逸、壮实厚重的书法笔致,就是"湖州墨竹"的基本笔墨。

书如其人,画亦然,文同的墨竹,成为画家本人的化身。"与可画竹时,见竹不见人。岂独不见人,嗒然遗其身。其身与竹化,无穷出清新。庄周世无有,谁知此疑神"(苏轼《东坡集》卷十六)。

文同的"其身与竹化",是在理解竹子的自然属性上所作的人格化处理。这

是宋画"穷理"的一个更深的层次，前面说的孔雀升墩、春时日中月季、正午牡丹等，都是表现自然属性、四时风候的"物理"，反映主客事物的趣味。而人格化的处理，则是在客观的基础上赋予主观的色彩。这种寓主观于客观之中，用心源去建设造化的意识，使画家与自然的关系，变被动为主动，他们可以观察、体会自然物，但不必拘于自然物。

苏轼说：

> 竹之始生，一寸之萌耳，而节叶具焉。自蜩腹蛇蚹以至剑拔十寻者，生而有之也。今画者乃节节而为之，叶叶而累之，岂复有竹乎！故画竹必先得成竹于胸中，执笔熟视，乃见其所欲画者，急起从之，振笔直遂以追其所见，如兔起鹘落，少纵则逝矣。与可之教予如此，予不能然也，而心识其所以然。夫既心识其所以然而不能然者，内外不一，心手不相应，不学之过也。故凡有见于中而操之不熟者，平居自视了然而临事忽焉丧之，岂独竹乎！（同上，卷三十二）

"成竹于胸"，是精于观察，周全物理；"心手相应"，是既要胸有成竹，又须具备表现手段。苏轼把理和法同等看待，他认为自己"岂独得其意，并得其法"（同上）。在不倦地追求写实的当时，是不可能遗弃法度的。苏轼的绘画技巧，与当时的专业画家相比，当有一定的距离，但他既然跻身于绘事，不管其出于何种目的，总摆脱不了时风的控制，总不能偏离形似的准则。因此，他取一些较易掌握形象的题材，如枯木竹石之类，不必精雕细琢，发挥其书法的特长可以"急起从之，振笔直遂以追其所见"，理、法兼有。所以，苏轼的画论，多发于墨竹，而这些发于墨竹的画论，集中表达了人格化理趣的内含，也正是"文人画"得以深入、繁衍的楔子。

文同墨竹的渊源，依黄庭坚所言，是出于"近世"。"往时天章阁待制燕肃始作生竹，超然免于流俗。近世集贤校理文同，遂能极其变态，其笔墨之运，疑鬼神也"（《豫章黄先生文集》卷十六）。文同亦兼擅山水，而另一位山水画家燕肃却兼画墨竹，两者的主次位置正巧相反，燕肃"胸次潇洒，每寄心于绘事，尤喜画山水寒林，与王维相上下，独不为设色"（《宣和画谱》卷十一），可知燕肃是以山水画的技巧来画墨竹的。从文同的"能极其变态"似可推断墨竹是水墨山水画的派生，它从水墨山水画的某些技巧中脱胎而来，加以扩大，经文同的努力，发展成"湖州墨竹画派"。

同样，以墨梅知名的北宋僧人仲仁（号华光，也称花光）"胸次有丘壑，故戏笔和墨，即江湖云石之趣，便是春色"（惠洪《石门文字禅》），是位水墨山水画的能手。

可见水墨山水画也深深地影响了北宋中晚期出现的墨梅画派。墨梅画派始于仲仁,成熟于南宋的扬补之、汤正仲。吴太素《松斋梅谱》卷一:

> 墨梅自华光始。华光者,乃故宋哲宗时人也。尝住持湖南潭州华光寺,人以华光而称之也。爱梅,静居丈室,植梅数本,每发花时,辄床其树下终日,人莫能知其意。值月夜见疏影横窗,疏淡可爱,遂以笔戏摹其状,视之殊有月夜之思,由是得其三昧,名播于世。山谷见而叹曰:"如嫩寒清晓行孤山篱落间,只欠香耳。"

墨梅和墨竹一样,是文人花卉画的一支。文同以身心和竹相印,仲仁爱梅入骨髓,文同在洋州筼筜谷构亭,朝夕与竹为伴;仲仁在静居丈室植梅数本,花发时坐卧其间,他们同被描绘对象的互相应感是一致的。有趣的是,画墨竹于月夜取影为本,画墨梅也是值月夜戏摹疏影,水墨的趣味,和月、和影是紧密相关的。由此可见,这种水墨花卉画是取自生活,源于自然,在当时被称为"墨戏",实在并非戏事,只不过在写实形态上以清淡疏简为归,与院体画的写实的区别,是程度的不同而已。拿扬补之的《四梅花图》和《雪梅图》,与马麟的《层叠冰绡图》相比,就足以说明问题了。这种水墨画的文人情调,是在对比于传统的色彩观念上确立的。宋濂认为:

> 唐人鲜有画梅者,至五代滕胜华始写《梅花白鹅图》,而宋赵士雷继之,又作《梅汀落雁图》,自时厥后,邱庆余、徐熙辈,或俪以山茶,或杂以双禽,皆傅五彩,当时观者辄称为逼真。夫梅负孤高伟特之操,而乃溷之于凡禽俗卉间,可不谓之一厄也哉。所幸仲仁师起于衡之花光山,怒而扫去之,以浓墨点滴成墨花,加以枝柯,俨如疏影横斜于明月之下。(《宋文宪公全集》卷三)

不唯是色彩和水墨的分野,花卉禽鸟的雅俗之分,纯系人为因素,这里也说明了文人的情调趣味,开始进入自然物中。

自然物人格化的结果,必然要影响到描绘方法上,仲仁的简,就在于创造了一套与所谓的"俗"不同的表现手法,即倾向于雅致的笔墨。仲仁浓墨成花,加以枝柯,与文同的撇墨成叶、墨写枝干的画法同是一种以墨色取形似的画法。黄庭坚有诗曰"更乞一枝洗烦恼""写尽南枝与北枝"(邓椿《画继》卷五),刘克庄则说他"直以矮纸稀笔作半枝数朵,而尽画梅之能事"(《后村先生大全集》卷一百七)。

仲仁的简在于画面,而梅花的形象,当如文同墨竹的形象一样,向背分明,深淡迥然。《云溪居士集》卷六《仲仁墨画梅花》诗云:"世人画梅赋丹粉,山僧画梅匀水墨。浅笼深染起高低,烟胶翻在瑶华色。寒枝鳞皴节目老,似战高风声淅沥。三苞两朵笔不烦,全开半函如向日。疏点粉黄危欲动,纵扫香须轻有力。不待孤

根暖气回,分明写出春消息。……禅家会见此中意,戏弄柔毫移白黑。"花朵的浅笼深染,枝干的鳞皴以及花蕊香须均有交代。梅花和竹子不同,竹子有深浅之墨以明向背,既见理又达情,而梅花的疏淡清雅,花朵用墨笼染,不免流于混浊。于是,"乃补之一出,变苦硬为秀润"(王恽《秋涧先生大全集》卷七十二)。

扬补之的墨梅学仲仁而有所发展,他把仲仁的点墨成花,变为白描圈线,把仲仁的鳞皴式的枝干,变为直率的或勾或扫,甚至时常带有飞白的用笔,一句话,是化墨为线。说来是有点特殊,因为那个时代的画风,是趋向于墨的泛滥。扬补之的墨梅,自然没有脱离墨的发展方向,因为白描圈线的花朵与浓墨枝干构成的黑白调子,正体现了墨化的时代精神。扬补之用笔的劲利、飞动、快疾和以势取韵本身,就是一种寓墨情于笔意的南宋作风,诚如刘克庄所述:"其枝干苍老如铁石,其葩菂芳敷如玉雪。"(《后村先生大全集》卷一百七)因此可以这样说,他的墨梅是李公麟的"白描"人物画和南宋水墨风格的结合。

前面我们曾提到,成熟的山水画技巧——斧劈皴曾对"简笔"人物画的产生起过提携的作用,其实,在中国绘画全面由成熟进入升华阶段后,各画科间技法的相互取用是不少见的。扬补之对仲仁的发展,一方面可能是受李公麟"白描"画法的启示,史载扬补之亦"长于水墨人物,祖伯时"(邓椿《画继》卷四),"水墨人物学李伯时,梅、竹、松、石、水仙,笔法清淡闲雅,为世一绝"(夏文彦《图绘宝鉴》卷四);再有一个更为直接的原因,即他精于书法,"小字尤清劲可爱"(陶宗仪《书史会要》卷六),"学欧阳率更楷书殆逼真,以其笔画劲利,故以之作梅"(赵希鹄《洞天清禄集》)。欧体字的清劲隽永,十分适宜用作表现梅花的清劲,故他改变仲仁的点墨法,是扬其所长的法门。种种因素使他创造了白描圈线式的花朵,看起来是表现方法上的一点小小的改进,然而就是这样一种小小的变化,对于仲仁创立的墨梅画派来说,无疑是有着重大的意义。因为画法上的变化,带来了情意理趣上的升华。其后,扬补之的外甥汤正仲,又在花朵的画法上作了些改进,谓之"倒晕素质",即将花朵留白。在四周用墨烘染,衬托花瓣的白。汤画现在已无从见,不过这种改进,也是冲淡了笔的情致,旨在发挥墨的特长,与南宋画风的联系就更为紧密了。

五代、北宋初期花鸟画在强大的人物画、山水画审美时尚的挟持下,也开始了"理趣"的追求,但是,受技巧和对象的双重制约,其"理趣"与其说是存在于画面上、形象中,毋宁说是存在于人的观念程式中。即停留在指物譬喻,借物起兴的"比""兴"阶段。对此,《宣和画谱》有坦率的解释:

"故诗人六义,多识于鸟兽草本之名,而律历四时,亦记其荣枯语默之

候。所以绘事之妙,多寄兴于此,与诗人相表里焉。故花之于牡丹芍药,禽之于鸾凤孔翠,必使之富贵;而松竹梅菊,鸥鹭雁兔,必见之幽闲。至于鹤之轩昂,鹰隼之击搏,杨柳梧桐之扶疏风流,乔松古柏之岁寒磊落,展张于图绘,有以兴起人之意者,率能夺造化而移精神,遐想若登临览物之有得也。"(卷十五)

"诗人多识草木虫鱼之性,而画者其所以豪夺造化,思入妙微,亦诗人之作也。若草虫者,凡见诸诗人之比兴,故因附于此。"(卷二十)

可见在"理趣"绘画审美心态中,花鸟画之被著录于典籍,是借了"善鸟香草,以配忠贞;恶禽臭物,以比谗佞"(王逸《离骚经序》)诗骚传统的光。就花鸟画本身而言,大抵还只处于"物趣"阶段。

但是,花鸟画比附于诗骚,使花鸟画在其发展过程中得到强大的支援,它可排去一切干扰而专注于刻实肖真的技巧开发,一旦技巧达到成熟的境地,则其发展就迅猛无比。且人物画、山水画的成熟技巧也就很快地被迻译成花鸟画自己的语言。而文同、仲仁之类高人雅士对具有象征意义的绘画对象的专力开掘,又使花鸟画成为表现"理趣"最直接的典范。

花鸟中的徐黄异体,尤其是水墨技法运用,在"理趣"绘画审美心态中,虽然不是十分全面的,却比人物、山水更具有明显的特征。

在"形似"原则的规范下,情、理、技在绘画形象中的合一,是中国绘画发展的鼎盛高峰,其中所展示出来的绘画审美心理成为中国绘画以后发展过程中画家所赖以支持的重要依据。

由于"理趣",是完全基立在形象之上的情、理、技汇通合一的审美意识,它既与造化相合,又与社会相通;既与人性相吻合,又与绘画的本然要求相一致。因此,"理趣"审美是在不背离绘画本然之情的基础上,使人之情性、社会伦理、造化精妙等各种相关因素获得的一个最佳的汇通结合点。

经由"真趣"升华而来的"理趣",以现实的人心作出发点,又以现实的人心作终结点,是"心"的绘画审美心理的典型代表。

| 下篇 |
性 论

　　"性"是比"心"更本然的人的存在层次。从认识论的角度看，"性"是认识的最高层次；从绘画或艺术的角度看，"性"又是其本源和归宿。

　　因此，本书所谓的"性"，是从广义的，人的生存本然层次上而言的，而不是狭义的"性欲"之"性"，它不是 sex 可以转译的，也不是 libido 所能涵覆的。

　　我们所说的"性"，是绘画在"心"的境次里，经过"真"与"善"锤炼之后，升华进入畅达人性的艺术境次。当然，它也始终并且只能坐实在绘画之"形"上。

　　中国绘画由"心"到"性"的发展，是一个由类到个、由表及里的过程。

　　"性"的层次，是作为人的生存方式的绘画在"生之谓""生之质"的层次上的本然发展。

第六章 审美心理范式的演化

"六法"作为绘画造型之法,必然要与绘画同生存共命运,随着绘画的不断发展,"六法"的内涵也相应地被不断更新,张彦远的集大成之论,使"六法"成为"理趣"审美意识的强大理论基石,带有强烈主观色彩的郭若虚的"气韵非师"论,则又不啻为是唤起绘画"天趣"审美的第一声响亮的报晓声。

中国绘画审美心理范式是在"形"与"神"的张力之中建构起来,当"形"的品评中产生"能""妙"之别和"神"的品评中别出"逸"格时,"形""神"的两极拓展,加强了"形""神"之间的固有张力,中国绘画的审美心理范式在这强大的张力激荡中,既巩固了在"心"的境次里的既有领地,又在"情"的广阔天地里扎营安寨,"逸"格的出现,是立足于绘画本体的审美心理的展示。

在"神""妙""能"基础上形成的"逸"格,与"气韵非师"论交相辉映,互为参解。从中国绘画演化的历史进程来看,"逸"的概念的出现,是中国绘画由成熟向升华过渡的一个明确信号,也是绘画由"心"的阶段进入"情"的阶段的一个信号。

但"逸"是从"神"中脱胎而来的,因此,"逸"的审美心理同样不离绘画"形似"的戒律。

"形似"原则也不是一成不变的,随着绘画审美心理的发展,对"形似"的要求也有层次上的差异。相对而言,在"心"的阶段,更多地侧重于"似",而在"情"的阶段,则更多地侧重于"形"。

偏重于"似",符合绘画技巧发展的需要,同时,也反映了与此相应的审美观念——"真趣""理趣";偏重于"形",是技巧臻善以后的趋向,与此相应的审美理想是"天趣"。

"形"是一个十分灵巧而富有宽容度的概念,它立足于真实,却不为真实所拘,"形"的概念的突出,标志着智慧性感觉的解放。

第十八节 "六法"的演化

"六法"作为对形的直接规范而存在,因此,它的作用的发挥一方面是促进了绘画技巧的发展,另一方面,技巧的发达,使依存技巧的形也得到相应的完善,同时,技巧与形的相成相长所导致的绘画审美心理的变化以及发展又必然反映到对"六法"的不同误解中去。如果说这也是一种"误读"的话,那么,其所误的程度正好就是技巧发达的程度和由此导致的绘画审美心态的发展程度。

从现存的文字资料来看,第一个全面论述"六法"的人,当推唐代的张彦远。

唐代是中国绘画全面发展的时期,人物画继六朝的灿烂成就之后,在壮大中更加丰富多姿,尤其是盛唐的吴道子,以其如椽之笔,激荡之情,使人耳目一新;山水画、花鸟画也正在探索中稳步前进。随着绘画创作的空前鼎盛,绘画审美观念也有了较大的变化。张彦远所论述的"六法",已渗入了自己的代表了时代的心理和观念,即渗入了渐趋独立完善的绘画的"理趣"审美心理。《历代名画记》卷一《论画六法》和《论山水树石》分篇而立,在谈到"六法"时,将"台阁、树石、车舆、器物"等归为"无生动之可拟,无气韵之可侔"之列,而与人物画有关的即使是"鬼神人物"也"有生动之可状,须神韵而后全"的。可见《论画六法》,与此时正在发展的山水画仍少有缘故,仍然是人物画的专论。

如果再联系顾恺之的一段话"凡画,人最难,次山水,次狗马,台榭一定器耳,难成而易好,不待迁想妙得也"(《历代名画记》卷五)和谢赫、姚最运用"六法"品藻时表露出来的重"气韵"倾向,我们看到了对绘画艺术性的深刻认识,即由概念性地表现造化与心源的合一,走向了把画家的心思既作为内容,又作为形式而加以艺术地表现。

张彦远说:"古之画,或能移其形似而尚其骨气,以形似之外求其画,此难可与俗人道也。"(同上,卷一)"难可与俗人道"一句话,轻轻地把"古之画"在写实上的不是掩饰了。同时,又另谋篇什大谈绘画师授和各家用笔,师授和笔法是最具艺术家个性的艺术表现,用黑格尔的话来说,就是已经认识到了绘画是"表现主体内在生活的几门艺术"(《美学》第三卷上册,第17页,朱光潜译,商务印书馆1982年版)之一。

"六法",讲究"气韵",但并不废弛形似。谢赫时代的绘画,虽有很高的写实

技巧,然终不如唐代,这是历史的局限和发展的必然。"六法"对形似的要求,代表了绘画在技巧上追求真实的一贯路线,正因为如此,经过数代画家的努力,才会有唐代的高超写实水平。"六法"的产生是为了调节和完善形神关系,而由于唐代在技巧上的空前成熟,对形神关系的立足点有所改变。张彦远认为:"夫象物必在于形似,形似须全其骨气,骨气形似,皆本于立意而归乎用笔,故工画者多善书。"(《历代名画记》卷一)这里,张彦远对"形似"注入了新的内容,提出了立意和用笔,并把这两者当成达到"形似"的必要手段,为画家主观意识的表达,争得了一席之地。所谓的"意存笔先""画尽意在",都是强调画家的主观意识在创作上的意义,张彦远多次把"气韵"和"笔力"相提并论,如"气韵不周,空陈形似;笔力未遒,空善赋彩","粗善写貌,得其形似,则无其气韵;具其色彩,则失其笔法"。将"气韵"放在形似之前,把"笔力"置于赋彩之上,这是唐代的绘画审美观。从绘画的审美心理看,显然已经把落实在"用笔""笔力"中的手觉作为绘画审美因素加以独立出来,当然,这种独立性还主要表现在理论之中,实践上的全面自觉的追求,则是在绘画技法全面精擅后的事。

张彦远称吴道子的画"气韵雄壮",早已超出了谢赫"六法"中"气韵"的原意了,他以作品中显示出来的气势作为品画的首要标准,而气势的形成又全归于用笔。"工画者多善书",唐代恣意汪洋的草书艺术,对于作者的主观意识——情绪的抒发是极为直率而彻底的。书法的力量开拓了绘画新的审美心理境界,因此,张彦远有理由作厚今薄古论。他说:"六法,自古画人,罕能兼之",这种厚今薄古论的基础是崭新的时代绘画风貌,他是用自己心中或者说是他自己时代的"六法"标准去度量的,他把吴道子的画当成"六法俱全"的典范大加颂扬。吴道子"授笔法于张旭",一改前人"密于盼际""谨于象似"的缺陷,发挥了势大气壮,"离披其点画""脱离其凡俗"的以表达情绪见长的书法笔性,这和唐代所开拓的绘画审美观是一致的,与谢赫"六法"中的"骨法用笔"的本义拉开了距离。

唐代如此看重书法笔性与绘画的关系,与以后的文人画中的书法性有何关联?在复杂的绘画史中整理出清晰的头绪来,既需要作一番艰苦仔细的探索和研究,更需要在澄清了绘画审美心理的变迁后才能完成。不过,历史上对"六法"不断更改看法,充实新见的过程,大概就是一条中国绘画审美心理和审美意识发展的脉络。

郭若虚《图画见闻志》,依照张彦远的写作体例而就,是继《历代名画记》之后的一部重要的断代绘画史著作,他对"六法",没有作全面的论述,而专以"气韵"为题,譬如《论气韵非师》章,他认为:

六法精论，万古不移，然而骨法用笔以下五法，可学。如其气韵，必在生知，固不可以巧密得，复不可以岁月到，默契神会，不知然而然也。（《图画见闻志》卷一）

这段"气韵非师"的论断，近年来，一直被当成唯心主义的论调而加以非难。其强调绘画创作主观情思的一面，是对"六法"的重要修正，问题不在于"非师"和"可师"，有了"默契神会"四个字，"不知然而然"就成为"知其然"了。郭若虚对"六法"的贡献，在于他把原先对法的追求，转为对理的把握，这是宋代绘画美学的一个重要特征。

郭若虚抬高"气韵"的位置，把"气韵"从"六法"中抽调出来成为绘画的最高原则，已脱离了法的范畴，进入了更高的绘画品评层次——意境。这样，就真正地给"六法"以"万古不移"的地位，创造了一个可以随机解释、为己所用的绘画创作和批评空间。

虽然张彦远提出了"善画者多善书"，但他对"气韵"的认识尚同法混为一谈，郭若虚却直接从"心源"——这个对人来说是最本质的东西出发，尽管他说得有点玄，但毕竟说透了书法和心源、书法与绘画以及绘画与心源的关系，他认为：

人品既已高矣，气韵不得不高，气韵既已高矣，生动不得不至，所谓神之又神，而能精焉。凡画必周气韵，方号世珍，不尔虽竭巧思，止同众工之事，虽曰画而非画，故扬氏不能授其师，轮扁不能传其子，系乎得自天机，出于灵府也。且如世之相押字之术，谓之心印，本自心源，想成形迹，迹与心合，是之谓印。矧乎书画发之于情思，契之于绪楮，则非印而何，押字且存诸贵贱祸福，书画岂逃乎气韵高卑，夫画犹书也。扬子曰：言，心声也；书，心画也。声画形，君子小人见矣。（《图画见闻志》卷一）

如果说，唐代是在笔力上开始发现了直写胸臆、抒发情绪的画家的自我意识的话，那么，这种自我意识在摆脱不了对真实的追求作风下，是不彻底的；又如果说，宋代真有目的地在主观意识的表达中构筑自己的时代的审美大厦的话，那么，唐代遗风的影响仍然是自我意识不能彻底在绘画中解放的一个重要原因，甚至中国绘画始终没有进入彻底表达自我意识的阶段。这一方面是由于被称为"心画"的书法，抢先夺去了这块地盘，另一方面，因为绘画的最高准则——"气韵"与人品、学养等"心"的因素结合起来后，画家便世代相守在"形"的领地里耕耘，因此，形神关系仍一直是中国绘画最重要的问题，有了"心源"作为可伸可缩的本源，形神关系的内含就丰富起来了，它攻守自如，进退由便，对"气韵"的理解，见智见仁，均可依"心"而立。

这确实是郭若虚的一大功绩，但纵观他的《图画见闻志》，其基本绘画观，还流连于抒情的写实体系之中，独在论"气韵"时，添上了一笔彻头彻尾的主观主义色彩。说他具有主观主义的色彩，是因为他把绘画的终极目标从客观事物的"真"，迁移到了人最本质的层次——"情"的层次上，也正因为如此，"气韵非师"论一出，就对以后的"六法"的审美意蕴的各种诠释起到了定调的功能，因此，不管此后的文人画，在主观意识上走到什么程度，郭若虚的"气韵"观，不啻是文人画理论的一声响亮的报晓之音。

事实上，郭若虚提出"气韵非师"论，在绘画史上是有因可寻的。

五代、宋初，山水、花鸟画兴盛，声势和成就远在唐代之上，郭若虚曾明确地指出，"若论山水，林石、花竹、禽鱼，则古不及近"。然而，山水、花鸟画的发展之势，正稳步于写实的轨道，尚未到达主观、个性的阶段，而人物画正出现不可挽势。这种蜕势，在张彦远所处的晚唐已经感觉到了，张彦远最称道的"近代之画，焕烂而求备"的吴道子之后，便发出了"今人之画，错乱而无旨"的情况中朝下滑行，求进无方，守成又难与古匹敌，所以，郭若虚才将"天机"和"灵府"、"形迹"和"心源"糅合起来，借"气韵"来强化"心源"在绘画上的至高地位。他膺服古人，又想在古人的空隙里找点生路，尤其在理论上，须先有一个蓝图，但他的"气韵"理论，于人物画收效甚微，倒给山水、花鸟画的发展，敞开了表达主观思致的大门。

在山水画上首先使用"气韵"概念的，是荆浩。《笔法记》评论王维时有"笔墨宛丽、气韵高清"之语，"气韵"已从人物画法则被移作山水画的评语了。

山水画经过唐代尤其是中晚唐画家的不懈努力，虽尚稚嫩，然而，成熟的趋势已见端倪，荆浩乘势促进山水画的成熟。他的创作实践将山水画带入了成熟的分水岭，同时又在理论上作了系统的整理，并试图在人物画的"六法"之外，设立山水画的法则，于是，他在《笔法记》中提出了气、韵、思、景、笔、墨的"六要"。

"六要"作为法则，它是针对山水画而言的，但后人并不给予多少青睐，而宁可在谢赫的"六法"中去做概念的移换，其实，荆浩的"六要"，本身也是移换了"六法"的"气韵"概念。

唐代对"气韵"的把握，是通过笔作为中介物，表现出人物画巅峰时代的高级审美心理，而唐代在山水画上的求"意"，则完全是技巧未完善时的一种初级审美心态。五代山水画已见成熟，合乎情理地开始了成熟期的审美体系——对"理"的发掘和追求。荆浩把反映在人物上的"气韵"移到山水上，是应了时代审美心理在山水画上的需求，去荆浩不远的张彦远还认为台阁、树石等"无生动之可拟"，而荆浩则已把人物画的第一法则移到山水之中，可见此时山水画的飞速发

展,到了几可与人物画相抗争的地步了。

必须指出,荆浩把他的"气",解释为"心"与"笔"的联姻,是从张彦远的"骨气形似,皆本于立意,而归乎用笔"的观点中来的,不过,荆浩的"心"之含义,比张彦远的"立意",有着更多更广的主观自由,但这更多更广的主观自由是有程度的,中国绘画在形神关系上始终保持着适度的分寸,因此,"心随笔运",心源有形象的照应才不会出格,形象只有通过心源的锤炼方得确立,荆浩所谓的"心随笔运"实在是画家对自然事物的理解,他从张璪名言"外师造化,中得心源"中提取了自己对"气"的要求,进一步向"理"的审美境界靠拢。

荆浩之后,无论山水画还是花鸟画,借助于技巧的成熟展开了以"理趣"为代表的绘画审美观,而宋代则是这种绘画审美的全盛时代。

宋代对"法"的关注,超过了任何时代,而在"法"的收获上也是相当丰盈的。所以,宋代将"气韵"作为"理"和"法"的体现。韩拙《山水纯全集》中《论用笔墨格法气韵之病》一章说:

> 夫画者笔也,斯乃心运也,索之于未状之前,得之于仪则之后,默契造化,与道同机,握管而潜万象,挥笔而扫千里,故笔以立其形质,墨以分其阴阳,山水悉从笔墨而成……要循乎规矩格法,本乎自然气韵,必全其生意……凡用笔,先求气韵……以气韵求其画,则刑似自得于其间矣。

在韩拙看来,"理"和"法"是一回事,"默契造化,与道同机"的"理"与"握管而潜万象、挥笔而扫千里"的"法",不可分离。他所谓的"自然气韵",存在于笔墨之间,而用笔先求"气韵"和"以气韵求画,则形似自得其间",反映了"理趣"为"气韵"的概念转译。

以写生著称的花鸟画家赵昌,却"不特取其形似,直与花鸟传神者也"(《宣和画谱》卷十八)。给花鸟传神与人物画的"传神论"有相似之处,但花鸟和人物对形的要求是不同的,花鸟画可以从花鸟形态的一般特征中掺入自己对花鸟乃至对整个自然界的理解,传花鸟之神可,借花鸟传画家之神也可,与人物画相比,花鸟、山水画就已经成为抒发理趣的自由王国了。

唐以后,人物画的衰退和山水、花鸟画的发达,是受制于中国文化影响下的中国绘画发展的必然。"气韵""神"等绘画的老术语,在新的审美心理场景中,也不断地更换和移换其内涵。

自郭若虚把"气韵"作为绘画的最高准则,"气韵"变成了绘画审美的代名词。明清画家对"气韵"的理解,如同当时的绘画一样,呈现出无序的状态,各执己见,自说为是,从中也可见明清绘画审美心理的多元、多层次性。

莫是龙认为："山水中当著意生云,不可用拘染,当以墨渍出。令如气薰,冉冉欲堕,乃可称生动之韵。"(《画说》)他把山水画中云雾之气的墨渍法看作能体现生动之韵的效果,从偏狭的某一技法上着眼,实在有点小看了"气韵"。

唐志契则云："气韵生动与烟润不同,世人妄指烟润为生动,殊为可笑。"(《绘事微言》)他具体的"气韵"观点是,"盖气者有笔气、有墨气、有色气,俱谓之气;而又有气势、有气度、有气机,此间即谓之韵,而生动处又非韵之可代矣。生者,生生不穷,深远难尽;动者,动而不板,活泼迎人,要皆可默会而不可名言。如刘褒画云汉图,见者觉热;又画北风图,见者觉寒;又如画猫绝鼠,画大士渡海而灭风,画龙点睛飞去,此之谓也"(同前)。他认为生动就是"气韵",是宋代画论的翻版。

再如："气韵有发于墨者,有发于笔者,有发于意者,有发于无意者"(张庚《浦山论画》)、"气韵由笔墨而生。"(唐岱《绘事发微》)等,均无新意。

董其昌和方薰的两种具有代表意义的"气韵"观,颇能代表性地反映清代的时代绘画审美意识。

董其昌说:

> 画家六法,一曰气韵生动,气韵不可学,此生而知之,自然天授,然亦有学得处。读万卷书,行万里路,胸中脱去尘浊,自然丘壑内营,成立鄞鄂,随手写出,皆为山水传神。(《画禅室随笔》)

郭若虚的"气韵非师"论,在董其昌的理论里,其实质不在于非师,而是可学,"读万卷书"和"行万里路",强调了增加学识和体察造化的结合,才有脱尘浊,营丘壑的可能,把画家的画外修养作为体现画中"气韵"的莫二要素,等于降技巧为次要因素。把外因列入绘画,这是明代,尤其是晚明绘画审美心理的重要特征,其标志了文人画的更纯粹的文人化。董其昌所揭示的就是绘画文人化中的审美心理的具体表现。尽管董其昌崇尚复古的名声卓著,但他在"气韵"上的独特见解,却为明末清初山水画的繁荣做出了贡献。

相反,方薰的理论,倒是十足的复古腔调,他在《山静居论画》中指出:

> 昔人谓气韵生动是天分,然思有利钝,觉有先后,未可概论之也。委心古人,学之而无外摹,久必有悟,悟后与生知者,殊途同归。

方薰承认"气韵生动"有生知者,但也有与生知者"殊途同归"的"后悟者",与董其昌的"学得处"不同的是,他只字不谈读万卷书和行万里路的先后修养,直以学古人为"后悟"的前提,而且,有一个相当严格的规定:"学之而无外摹",可谓纯正、彻底的复古论者之言。清初,摹古之风大兴,"四王"的山水画已登峰造极,"四王"之后又出现"小四王""后四王",摹古竟连代接宗地香火不断,"气韵"竟也随时

风,借方薰之口,说出了时状中炽热的摹古气息。

　　"六法",作为知丹青之妙的第一个系统理论体系对绘画的合造化起着不可或缺与不可替代的作用。"六法"在不同的时代中总是被"误读"的史实,再次昭示了"六法"对绘画本体的巨大涵盖性。无论是"复古"的雅韵,还是"趋时"的先声,他们所共同立足的基点是"六法"所蕴涵的绘画本体。因而自南齐迄清,及至现代的一千多年间,从人物画的法则,到山水、花鸟画以至整个绘画的通用法则,"气韵"从人物画的法则之一,上升到绘画的最高标准,这一演化过程,实际是中国绘画审美由"真趣"到"理趣",到"天趣"的历史演变过程。

第十九节　神与妙、能

　　在中国画史上,"神""妙""能"是第一次对绘画总体审美意蕴品评的专门术语。尽管他们没有逐条逐字地以"六法"作为绘画高下优劣裁定的标准,但其完全立足于绘画自身形象。因此,"六法"作为造型之法,在绘画形象塑造上所起的作用,不仅没有因此而削弱,相反得到了空前的重视和发展。这是因为把对绘画总体审美意蕴的品评与揭示落实在绘画形象中,本身就把"六法"安置在一个无可争议的位置上,即遵循"六法"而创造形象是一切品评的前提和基础。这就是为什么我们能通过对"神""妙""逸"的具体研究能充分展示"六法"作为造型之法所构筑的中国绘画的"形似"原则的具体运用及其演化过程,以及随着这一演化过程而展开的绘画审美意识不断本体化的心理历程。

　　每一个绘画形象都包含了三个组成要素:一是基本符号,即笔墨点划;二是由笔墨点划符号构成的形象;三是形象呈示的意义。

　　笔墨点划只有构成了形象,才表现出它是绘画而不是其他,假如用点划符号去组合中国文字,便成书法作品,因而笔墨点划只有在其构成形象时,才是绘画的语言;而形象又直接依赖于笔墨点划,形象与点划,犹如生活与生命,没有生命,生活无从谈起,生活则使生命丰富而多彩激发生命的活力。笔墨点划作为形象的构成元素,可以组合成无数复杂而多姿多彩的形象,就同砖瓦建筑大厦,石块垒成假山,文字组成诗文一样,点划符号组成了绘画形象。因此,笔墨点划和绘画形象是绘画最本质的物态基础。

　　绘画形象包含着一个完整的精神世界,"神"作为这个精神世界的集中反映,它被赋予双重使命——调节和统一笔墨点划和绘画形象,使之在意义的观照下取得作者所能认可的完美性,用意匠来加强意义的表露。意义对于形来说,执着

"神"的牛耳,成为绘画审美至高无上的准则之一,是中国绘画审美的心理基础。

绘画的物态基础,是技术的因素,是绘画的手段;而绘画的心理基础,却直接关系到绘画的目的,需要经思维来完成。创作之前的绘画审美心理活动,首先考虑的是意趣,然后才研究如何用笔墨点划符号去塑造形象,张彦远说:

> 守其神,专其一,合造化之功,假吴生之笔,向所谓意存笔先,画尽意在也。凡事之臻妙者,皆如是乎,岂止画也……夫用界笔直尺,是死画也;守其神,专其一,是真画也。死画满壁,曷如污墁;真画一划,见其生气……运思挥毫,意不在画,故得手于画矣。(《历代名画记》卷一)

"意存笔先"是中国绘画的一贯要求,是中国绘画创作的重要心理环节,既是获得意义,又是营度点划的过程。这一过程往往需要经历一个苦思冥想的心理过程后才能得以完成,中国画家称其为"妙悟"。苏轼曾记载:

> (孙)知微欲于大慈寺寿宁院壁作湖滩水石四堵,营度经岁,终不肯下笔。一日,仓皇入寺,索笔墨甚急,奋袂如风,须臾而成,作输泻跳蹙之势,汹汹欲崩屋也。(《东坡集》卷二十三)

正因有这样一个"营度经岁"后"妙悟"的过程,才:

> 古今画水,多作平远细皱,独有孙知微画活水,尽其变态。(《苏东坡全集·后集》卷八)

"守其神"的要旨在得意趣,有了意趣的"神",点划符号以及点划符号构成的形象才见生气。

形和神统一为形神兼备的绘画审美准则,实质上是对形而言的,不仅在创作上如此,在绘画品评上也是如此。

已经失传的张怀瓘《画品断》,把绘画作品分为"神""妙""能"三品。张彦远分出五等,"上品之上"的自然者、"上品之中"的神、"上品之下"的妙、"中品之上"的精、"中品之中"的谨而细,并说:"余只立此五等,以包六法,以贯众妙。"(《历代名画记》卷二)他保留了张怀瓘的"神"和"妙",舍去了"能",加上了"自然""精""谨而细",假如张怀瓘的"能"是指技巧性的话,那么,张彦远的"精"和"谨而细",是对"能"的更细致具体的把握,说明了技巧的进步。

朱景玄以为"神""妙""能"三品"其外有不拘常法"者,定名为"逸品"。其后,诸家品评,不外于"神""妙""能""逸"。

从品评地位的历史演变和各品的不同解释中,可以看到"形似"完整的历史内涵和"逸格"的审美心理。

朱景玄认为:"夫画者,以人物居先,禽兽次之,山水次之,楼殿屋木次之。"

（《唐朝名画录》）因为"皆以人物禽兽移生动质，变态不穷，凝神定照，固为难也。故陆探微画人物极其妙绝，至于山水草木，粗成而已"（同上）。他是依据绘画形象水平的高低来定的，晋唐的人物画到达了写实的高峰，而山水画才初出茅庐，写实能力还有待提高，所以，他在最高等级的"神品上"，只列吴道子一人，在"神品中"也只列周昉一人。

刘道醇《五代名画补遗》和《圣朝名画评》，在人物、山水、走兽、花竹翎毛、木屋等科目中皆分设"神""能""妙"三品，可见人物画之外的其他科目写实能力已迎头赶上，接近人物画的造型水平了。

黄休复《益州名画录》中的"逸""神""妙""能"，也都以"形似"做为品评的基准，如"逸"的"笔简形具，得之自然"；"神"的"应物象形""妙合化权"；"妙"的"自心付手，曲尽玄微"；"能"的"形象生动"。

邓椿说：

> 自古鉴赏家分品有三，曰：神；曰：妙；曰：能。独唐朱景玄撰《唐贤画录》，三品之外，更增逸品，其后，黄休复作《益州名画记》，乃以逸为先，而神、妙、能次之。景玄虽云逸格不拘常法，用表贤愚，然逸之高，岂得附于三品之末，未若休复首推之为当也。至徽宗皇帝，专尚法度，乃以神、逸、妙、能为次。（《画继》卷九）

名品的次序，是在对"形似"的不同要求下变换的。对"形似"的不同要求所反映都是深层的审美心理的变换。朱景玄抬出"逸品"，是为不拘常法的画家安排一个品评的位置，很难看出有自觉的别的用意；黄休复抬高"逸品"，表明了宋初已萌动着新的绘画审美意识对手觉的心理意义的审美挖掘，因而，是有意识的抬高。宋徽宗赵佶以"神品"居首，是出于他"理趣"的绘画审美心态；邓椿赞同黄休复，显然是受北宋中叶文人画思潮的影响，使萌发的新的绘画审美意识得到肯定。

赵孟潗把绘画减成二品："画谓之无声诗，乃贤哲寄兴，有神品，有能品。神者，才识清高，挥毫自逸，生而知之者也；能者，源流传授，下笔有法，学而知之者也。"（见都穆《铁网珊瑚》）他用"学而知之"，将绘画的情意和技巧分而品评。

情意和技巧的关系，正是在"心"的绘画阶段的各种要求下展开的。而明确情意与技巧的关系，不仅是"理趣"审美心态使然，而且也是绘画进入"情"的阶段的必经之路。

"神""妙""能""逸"四品，都是对形象"形似"的不同要求，那么，用西方的批评术语来看，总各家之说，可以划为三种：一是以形写形的自然主义；二是以形传神

的现实主义;三是以形寄兴的浪漫主义。这种对应虽不太确切,却可以见出中西文化的某些相通之处。以形写形虽是自然主义的态度,但经由画家之手而出的作品,毕竟不是经由照相机而出的图片,多少总灌注了人的成分,而多数画家不是不想取神,只是对传神的天赋欠佳,他们以技巧应对有余而意匠的运用不甚高明而已,所以,它和以形传神是同一条线上的短长区别,是以形传神的不太成熟的果子。这样就可以明确为"以形传神"和"以形寄兴"两种审美要求。

宋代以前,评品只有一个以形传神的标准,故以"神"居首,而"能""妙"各品则是次于"神"的等级。朱景玄以前,直以数序或高低来划分优劣。评论家对"神""妙""能"的概念,也没有一个明确的界定,除了朱景玄说"逸品"是"不拘常法"和张彦远那段"夫失于自然而后神,失于神而后妙,失于妙而后精,精之为病也,而成谨细"(《历代名画记》卷二)的语焉不详的话外,再未置一词。可能在他们眼里,"神""妙""能"与一二三、上中下一样是以形传神的不同层次。因此,只能归为"神"贯"形似"的审美要求。而将"逸"视为"不拘常法"而列于三品之外做为别格,真实地反映了在绘画"心"的阶段,只以以形传神为"常法"的审美心态。

自黄休复《益州名画录》,始对"逸""神""妙""能"作界定和解释,他将"逸"抬升到三品之上,则标志了绘画"常法"的扩展,即以形寄兴不做为特出者而别列于"常法"之外,不仅如此,而且一跃而居首位。尽管他没有像元人那样专尚"逸",可是,这一抬升,参之以"气韵非师"论的时尚观念就在绘画审美上奠定了不可动摇的地位。此后出现的对"逸""神""妙""能"的各种解释,尽管说法不一,也总离不开以形传神和以形寄兴。

黄休复解释"妙"曰:"画之于人,各有本性,笔精墨妙,不知所然,若投刃于解牛,类运斤于斫鼻。自心付手,曲尽玄微。"解释"能"曰:"画有性周动植,学侔天功,乃至结岳融川,潜鳞翔羽,形象生动者。"(《益州名画录》)不难领会,黄休复的"妙"主技巧,夏文彦《图绘宝鉴》说:"笔墨超绝,傅染得宜,意趣有余者,谓之妙品。"唐志契也认为:"理与笔各尽所长,亦各谓之妙品。"(《绘事微言》)可见历来都把笔墨技巧方面的审美含义,归入"妙品"的范围;"能"主形象,夏文彦《图绘宝鉴》给"能品"下的定义是:"得其似而不失规矩者",较符合黄休复的说法,而盛大士的"得其者至能品"(《溪山卧游录》),和松年的"画工笔墨专工精细,处处到家,此谓之能品"(《颐园论画》),也是指技巧的精工者。当然,以法来分品,不免失偏,精细工致的作品也未尝不能达到"神"乃至于"逸"的品位。这是"理趣"审美心态下所难以避免的。

形象与技巧是不可分割的一个整体,黄休复列于"妙"和"能"之上的"神"和

"逸"就是对这不可分割的整体的肯定。黄休复之所以要把形象和技巧分开品评,是为了突出形象在绘画审美上的独立地位,用形象的独立性去联系自由运用"形似"原则的"逸"和"神"的审美要求,用独立性强调形象存在于绘画,绘画依赖于形象的绘画本质。

把形象的"能"置于末,未尝不可把它看作是基础,由此逐次加高审美要求的砝码。技巧的"妙"位列第三,是他看到了形象与趣味的中介体——技巧的特殊功能,它下与形象紧紧相依,上同趣味密切关联,是造化与心源的桥梁。

给形象和技巧予独立地位,是认识到绘画的具象本质和技巧的抽象能力;一个从本质上给绘画提供生存空间,一个在能力上为绘画创造生存自由的条件。

中国绘画史的事实告诉我们,在技巧低下时,造化束缚心源,因为绘画没有表现造化的自由,更不用说畅神达情,只好尽追随造化的责任。试想,当山水画"群峰之势,若钿饰犀栉,或水不容泛,或人大于山,率皆附以树石,映带其地,列植之状,则若伸臂布指……状石则务于雕透,如冰澌斧刃,绘树则刷脉镂叶,多栖梧苑柳,功倍愈拙,不胜其色"(张彦远《历代名画记》卷一)时,怎么能表达出"春山淡冶而如笑,夏山苍翠而欲滴,秋山明净而如妆,冬山惨淡而如睡"(郭熙《林泉高致》)呢? 又怎么能表达出文人啸傲山水的狂态和得乐于林泉的清致逸情呢? 只有在技巧游刃有余时,心源才获得自由,技巧是打开造化加枷在心源的锁链的钥匙。唯有如此,绘画表现造化的自由,追随造化的责任,才能为主动创造造化——平行于自然的第二自然的自由和责任所替代。技巧是审美进步的动力。技巧进一步,心源长一寸。

技巧作为绘画本体不可缺少的能力和手段,当然也不例外地成为社会伦理目的下的宣教的手段,它也可以超越目的空间,成为无目的的独立审美的手段,其条件是,绘画内容上的社会伦理观念,随着时代的变迁,或淡薄,或消亡,或变异时,技巧美才能推到绘画审美的主角位置。

但有一点必须注意,绘画由弱至强,由小到大,由依附到独立,是靠传播社会观念的功用,因为技巧使绘画形象深入人心,使之成为社会生活的一部分,画家用技巧来生活和扩大其社会影响,取得其社会地位。技巧,这种智能性的劳动,给社会带来了好处,又从社会中得到好处。

因此,技巧最复杂,最令人眼花缭乱的时代,正是以社会伦理为目的的"理趣"绘画审美的强盛时代,又因此,技巧的发展呈现为简——繁——简的过程,又正是绘画审美意识的心——物——心的过程。

原始绘画单纯、朴实,是原始初民心灵单纯、朴实的直接表露,简单易表心,

但就技巧而言,原始绘画是不足取的,我们欣赏原始绘画,不是被其技巧美所感动,而更多地是从它技巧的纯朴性来研究原始初民的审美心理,或者干脆从原始绘画形象上去研究原始社会的生活形态,即便原始绘画给你美感,这种美感也多半是出于它的时间价值及由时间而造就的历史价值。

由此,繁是技巧的进步,它为人们树立技巧的荣誉,使人们尊敬、崇拜、叹为观止,并给"形似"打下了牢固的不可移动的基桩。记载上,宋徽宗赵佶的《梦游化城图》:"人物如半小指,累数千人,城郭、宫室、麾幢、钟鼓、仙嫔、真宰、云霞、霄汉、禽畜、龙马,凡天地间所有之物,色色具备,为工甚至,观之令人起神游八极之想。"(汤垕《画鉴》)而张择端的《清明上河图》,简直是一部北宋宣和间汴梁城的纪录片,繁华的街市、热闹的水道,各色人物,衣饰打扮、神态动作;屋宇桥梁,舟船车马,以致砖瓦板钉,皆一一刻画如真,这样的画,是以其细腻、娴熟的写真技巧来使人叹服的。

界画,以其精确而博得人们的赏识。如郭忠恕"为屋木楼观,一时之绝也。上折下算,一斜百随,咸取砖木诸匠本法,略不相背"(刘道醇《圣朝名画评》卷三)。据说根据他的《雪霁江行图》中的船作图纸,可以复制出五代北宋间的船模来。

黄筌父子及两宋画院的花鸟,都有极其逼真的形象,可以毫不夸张地说,同西方的写实手段相比,当有过之而无不及。

由此可见,中国绘画有着深厚的写实功力,但在中国绘画审美意识中,技能为美和美的价值观,存在着时离时合的微妙关系。我们今天得以从这些绘画作品中来研究当时汴京的城市格局、科技水平、建筑式样、社会风俗等等,是因为绘画写实技巧的高超。界画的建筑物,能为今天研究和修复古建筑提供蓝图,也是因为高超的写实技巧。这些画家在创作意识上是执行着以真为美的原则,因此,在技能为美之中,有着"神""妙""能"的区分;状物能力的高下,又在"妙""能"之间作区分。在以"神"为指归的审美区域中,对象的"形真",是一大准则,对象的"形似",又是一大准则。以技能为美的审美尺度,随"形似"程度而移动,此中审美价值观的作用,成为至高无上的"神"的表现。在中国绘画中研究"神"的理论,对"神"的创作追求,都只有在以"形似"为砝码的天平上才能往"神"的高度节节上升。

有了技巧的"妙"和形象的"能",作为绘画审美,就有了以形写形,以技巧为美或技巧的趣味等不同的品鉴层次。以"形似"作为基础,可以在以形写形上灌注画家更多的主观色彩。在以技能为美的基础上,画家主观的因素愈多,技能性的趣味就愈浓重。不管是"神"还是"逸",总是以"形似"作为基础,从以表达"形

似"的技巧中获得的笔墨趣味,来打动观赏的心灵。所以,"神"和"逸",作为绘画"心"和"情"的最高审美层次,是因为它们从"形"和"技"中,触及了画家(人)和自然(天)的生存关系。

前面我们曾经粗略地从"形似"作为绘画戒律的角度讨论过"形"与"神"的问题(参见第四节),现在,既然我们已经认可了"形似"的重要性,那么,"神"所展示的绘画审美意义就是"形似"的技能美。

我国早期的画论,在提倡"形似"的前提下,竭力倡扬"神",他们从人物品藻里,将"神"请出,移入画评。顾恺之在《魏晋胜流赞》中,一面说:"有一毫小失,则神气与之俱变",一面又要求"悟对通神"(见张彦远《历代名画记》卷五),他把思致和技巧作为写"神"的两个要素。张怀瓘却认为"神":"不可以图画间求。"(同上)"形"虽无不包含着"神"成分,但在他们看来,"神"似乎是"形"以外的东西。如谢赫说张墨、荀勖的画是"风范气候,极妙参神,但取精灵,遗其骨法,若拘以体物,则未见精粹;若取之象外,方厌膏腴,可谓微妙也"(《古画品录》)。可见,"极妙参神"是在"遗其骨法"下"但取精灵","体物"的不"精粹",则可用"取之象外"来得到"微妙"。谢赫所说的"神",大约是一种内在的精神因素。在他看来,"形"和"神"是两个品评准则,他说"神韵气力,不逮前贤"的顾骏之,却在"精微谨细"方面,"有过往哲";说"略于形色"的晋明帝,却"颇得神气"(同上)。这样,我们从品评的分叉上,又可得知"神"是不能以精细琐碎的画法来获得的,而是存在于象外的,是看不见但能感觉到的东西。从这一角度去看待"神",那么,这种内在的精神因素,既反映出被描绘对象的内在精神,又体现出画家的精神气质。

朱景玄曾提出"移神定质"的理论。他说:"移神定质,轻墨落素,有象因之以立,无形因之以生。"(《唐朝名画录》)"神"须通过"形"来反映,"轻墨落素"是"形"反映,是表现"神"的技巧中介。"神"又分成两个方面,一是存在于描绘对象形貌中的,即"有形"的,他说得很明确,要"因之以立";一是存在描绘对象形貌之外的,即"无形"的,也很明确,要"因之以生"。这"生"和"立"的关系,就是"形"和"神"的关系。毫无疑问,无形而应当反映出来的东西是神。在"心"的阶段,"神"是落实在外,在于画家自身的"造化"之中;而在"性"的阶段,同样运用"神"的概念,可它却主要落实在画家的"心源"之中。但这个无形而生的"神"总必须坐实在有形而立的"形"之中。说得实在也好,说得虚玄也好,归根到底不能跳出"形"的范围。因此可以说一切绘画审美心理、审美意识的发生都是根据绘画之形而源发产生的。

如果说魏晋时期,由于技巧的制约,对"形似"原则的把握能力还不能尽如人

意，因而不得不把"形""神"分割开来看待的话，那么，时至晚唐，随着绘画技巧的长足进步，对"形似"的把握能力已可以尽如人意地把"形""神"又归并起来。

黄休复说："大凡画艺，应物象形，其天机迥高，思与神合，创意立体，妙合化权，非谓无厨已去，拨壁而飞，故目之曰神格尔。"（《益州名画录》）黄休复在神格中仅列赵公祐和范琼二人。赵公祐"攻画人物，尤善佛像、天王、神鬼……公祐天资神用，笔夺化权，应变无涯，罔象莫测，名高当代，时无等伦。数刃之墙，用笔最尚，风神骨气，唯公祐得之，'六法'全矣"。范琼"善画人物，佛像、天王、罗汉、鬼神……其中《西方》一堵，甚著奇工，精妙之极也，《焉乌瑟磨像》两堵，设色未半，笔踪俨然，后之妙手，终莫能继"。朱景玄列"神品上"唯吴道子一人。黄休复"神格"中一人，都和吴道子有相似之处，尤其与张彦远描述的吴道子壁画的情形相似。可见，"神品"或"神格"，是极其娴熟、极其高超的"应物象形"的技巧。这就应了"妙格"中的"笔精墨妙，不知所然"。技巧到达了自由王国时，便"自心付手"地"妙合化权"了。

顾恺之还在谨慎地不能有小失，而吴道子已大去大来左右摆布，纵横淋漓，不计其心，但守其神，"神"的精神所自，当是精熟的技巧。至于"天机迥高，思与神合"，是绘画才能方面的天赋和"迁想妙得"的意匠、灵感上的出类拔萃者。

所谓的"无形因之以生"，正如一个人的肉体与灵魂一样，绘画的象外趣，是在形象中得到的。"无形"除了形象表示的特定意义外，画家的情兴所在，观者的审美眼光落在绘画上的首先是技巧造就的形象，而形象所表示的特定意义，或来自认识论，或来自伦理学，但都会因时代变迁而削弱、湮没，唯有技巧，才是不朽的。

所以，"神""妙""能"三品构成一个"以形传神"的绘画审美体系，分开来看，是形象为"能"，技巧为"妙"，其佳者为"神"。"能"依"妙"而生，"妙"因能而立，"神"基于"能"，"神"又基于"妙"。这些"形似"的自由运用，都基于一个强有力的绘画语言——技巧。

第二十节　逸　与　形　似

在中国绘画美学中，"逸"，是个特殊的概念。它的形成和成熟，表明了中国绘画和其他艺术样式一样，殊途同归地走着一条不断文化化的路线。即由民间的和宫廷贵族的审美心态，演化为知识分子的审美心态。

《辞源》对"逸"的解释有多种，谓"失也""奔也""纵也""隐遁也""不徇流俗者

谓之逸""安乐也"。而绘画审美的"逸品"观念,也是从失之于常法的"奔""纵"开始,逐渐定格为"隐遁"和"不徇俗流者"的寄兴寓乐的艺术观念。

朱景玄首立"逸品",他在"神""妙""能"三品之外,因为考虑到"其格有不拘常法"者,所以,附在最末。被朱景玄定为"逸品"的有王墨、李灵省和张志和三人。

王墨者,不知何许人,亦不知其名,善泼墨画山水,时人故谓之王墨。多游江湖间,常画山水、松石、杂树。性多疏野。好酒,凡欲画图障,先饮,醺酣之后,即以墨泼,或笑或吟,脚蹙手抹,或挥或扫,或淡或浓,随其形状,为山为石,为云为水,应手随意,倏若造化。图出云霞,染成风雨,宛若神巧,俯观不见其墨污之迹,皆谓奇异也。

李灵省,落托不拘检,长爱画山水。每图一障,非其所欲,不即强为也。但以酒生思,傲然自得,不知王公之尊重。若画山水、竹树,皆一点一抹,便得其象,物势皆出自然。或为峰岑云际,或为岛屿江边,得非常之体,符造化之功,不拘于品格,自得其趣尔。

张志和,或号曰烟波子,常渔钓于洞庭湖。初颜鲁公典吴兴,知其高节,以渔歌五首赠之,张乃为卷轴,随句赋象,人物、舟船、鸟兽、烟波、风月,皆依其文曲尽其妙,为世之雅律,深得其态。(以上均见《唐朝名画录》)

从绘画的法度来讲,这"逸品"的三人中,王墨的泼墨山水,是在当时正常法度之外的,张彦远批评这种泼墨,告诫后人"不堪仿效";李灵省的"一点一抹"画法,大概是相当简单的勾描。王墨的泼墨和李灵省的简笔,在当时被视为别调,但到了元以后,被当作至难的法度而孜孜以求的恰恰就是这泼墨和简笔。因此,"逸"在刚刚被知为格品的时候,就已显示出它与后世密切的渊源关系了。

从创作的情态来讲,王墨是"先饮,醺酣之后,即以墨泼",李灵省亦是"但以酒生思"。酒,在中国艺术史上的地位自无须赘言,酒对人的作用,中国古代医家有其独到的认识。李时珍《本草纲目·酒》引王好古的话说:"酒能引诸经,不止与附子相同……用为导引,可以通行一身之表,至极高之分。"他本人在总结了历代观点后也认为:"酒,天之美禄也,麴蘖之酒,少饮则和血行气,壮神御寒,消愁遣兴。……邵尧夫诗云:美酒饮教微醉后。此得饮酒之妙,所谓醉中趣、壶中天者也。"酒固然是一种兴奋剂,但酒更有导引经脉,和血行气的功能。经脉的通顺无碍和血气的运行畅达,是机体生存的最佳状态,也就是一般所说的放松状态,这种状态据现代心理学测定是发挥人的潜能的最佳状态,甚至有人把它称之为创造状态。因此,微醉醺酣中即兴创作,常常比拈断几根须的搜肠刮肚更具有人性之真美。也是因为这种醺酣朦胧的状态,使人可以"忘却"许多前识

条框，而依性情创造。故王墨、李灵省的这种微醉的朦胧状态下的宣泄式创作，可以说是人性快感的抒发。这与他们"非其所欲，不即强为"的明确意识是完全相一致的。因此，这里又有一个寓乐于画的渊源关系。

从画家的个性、情操来看，"多游江湖间"的王墨"性多疏野"；"落托不拘检"的李灵省则"傲然自得，不知王公之尊重"；张志和同样是"性高迈，不拘检"（张彦远《历代名画录》卷十）的高逸之士。在人性与社会性之间，他们是人性多于社会性。从社会性的角度去品视，那么，他们必然是"不拘常法"的别调人物。从这一侧面也反证了朱景玄、张彦远的时代，是"理趣"占主导统治地位的时代，而"理趣"阶段的绘画"常法"是依社会伦理观念而定立的约定俗成。立足更本然的人性，则只能将社会性的品格置之度外而"自得其趣"。张志和虽然在"肃宗朝官至右金吾卫，录事参军"（《历代名画记》卷十），又与颜真卿有交往，但人们直把他当成渔隐之祖而传颂千古，他那首"西塞山前白鹭飞，桃花流水鳜鱼肥。青箬笠，绿蓑衣，斜风细雨不须归"。也一直被认为是"逸思"之作。这些"疏野""傲然自得""高迈不拘检"以及官隐两者互通的个性和情操，与后世的尚"逸"者无不契合。

"逸"的绘画审美观念，一开始便坐实在创作情态和画家的个性、情操上，虽然技法上的随意不拘和笔致上的简炼单纯，被列在正宗之外，但就是这些对"逸"的粗略的概括，像一颗胚芽俱全的种子，在中国文化的土壤里，很快就生长成壮实的大树。这未必是朱景玄所能逆料的。去朱景玄不远的黄休复，对"逸"的总结，修正了视"逸"的法度为外道的观点，"逸"的身价由此而得以升腾。在朱景玄手里还是列于末端的附产品，到黄休复那里，却成了至高无上的品格。

黄休复说："画之逸格，最难其俦。拙规矩于方圆，鄙精研于彩绘，笔简形具，得之自然，莫可楷模，出于意表，故目之曰逸格尔。"（《益州名画录》）"精研彩绘""规矩方圆"大抵是当时"常法"最基本的部分，而"逸格"的"拙规矩于方圆，鄙精研于彩绘"，显然已经从技巧的评品上纳入另一个绘画审美层次。这个层次，和"神"是等量齐观的。

如果说，"神"是"妙""能"各品的最高审美心理层次的集中体现，那么，"逸"同样也要靠"妙"和"能"来体现。前者是在"神"的统摄下的"妙"的娴熟精巧和"能"的准确生动；后者是在"逸"的观照下的"妙"的简炼有趣和"能"的自然天真。

黄休复对"逸"中的"妙"与"能"的解释是："笔简形具，得之自然，莫可楷模，出于意表。"既要"笔简"，又要"形具"，确乎"最难其俦"，这种简炼的技巧不是娴熟精巧的功力的简括，而是"得之自然"。"得之自然"——笔依心而运，简炼而不造作，是心迹的自然流露，易于直诉心源，直抒情感；"得之自然"——既不失自然之

态,又得画家坦荡清正的自然之情。可见,中国绘画的"形似"原则已经从完全偏向于似,转变为形与似并重的全面认识。

应当指出,黄休复对其"逸格"的定义,只是他一种理想化的审美观念的体现。考察当时的绘画,并没有出现"拙规矩于方圆,鄙精研于彩绘"的作品,"笔简形具"尚未到炉火纯青的地步,真正的"得之自然"仍殊难企及,"莫可楷模"亦只能权当虚谈,比较他对"逸格"的定义和他品定为"逸格"的画家和作品就一目了然了。

经黄休复的严格淘洗,配得上"逸格"品位的只有孙位一人。黄休复这样记载孙位,说他:

> 性情疏野,襟抱超然,虽好饮酒,未尝沉酩。禅僧道士,常与往还;豪贵相请,礼有少慢,纵赠千金,难留一笔,唯好事者时得其画焉。光启年,应天寺无智禅师请画《山石》两堵、《龙水》两堵、寺门东畔画《东方天王及部徒》两堵;昭觉寺休梦长老请画《浮沤先生、松石墨竹》一堵、仿润州高座寺张僧繇《战胜》一堵。两寺天王部众,人鬼相杂,矛戟鼓吹,纵横驰突,交加戛击,欲有声响。鹰犬之类,皆三五笔而成。弓弦斧柄之属,并掇笔而描,如从绳而正矣。其有龙拿水汹,千状万态,势欲飞动。松石墨竹,笔精墨妙,雄壮气象,莫可记述。非天纵其能,情高格逸,其孰能与于此邪?(《益州名画录》)

从记载中看,孙位的性情与"逸"有较紧密的联系,但他的画,除了鹰犬之类的配景之物是三五笔而成的"笔简形具"之外,倒与他的"神格"的诸要求十分吻合,现藏上海博物馆的孙位的《高逸图》,倒是完全可以用上"应物象形,其天机迥高,思与神合,创意立体,妙合化权"的品语。是笔精墨妙,形象生动,由"妙""能"而入"神"的佳作。

黄休复对"逸格"的实际运用,固然有所不当,但"逸格"作为他审美的理想,却恰当地给出了绘画发展的明确指向。

黄休复对"逸格"的理想,通过北宋中叶以后文人化理论洗礼后,到元代已经蔚成风气。文人画的宗旨,在于绘画的文人化,用文化素质去渗透绘画,用人的性情去贯通绘画,因而"逸"也就成了他们追求的理想画格。

理论的超前,是使"逸格"壮大的根本点,立足在技巧的进步上。"逸"之所以在宋以后,得到空前大规模的追求,与宋代技巧的巨大进步不无关联。

元以后的画家们已不再为绘画的"形似"而去苦苦求索于技巧,可以放开情去自由地运用"形似"的原则了。不然,吴镇如何会把绘画作为词翰之余的消遣呢?倪瓒又怎么会冲口而出:不求形似,聊写胸中逸气的呢?技巧的精工娴熟,

形象的刻实肖真,"能"与"妙"的过饱和使绘画几乎走到了科学的领地,"神"的统摄力也已发挥到了极致。他们看到了这一点,想避开这一滑坡,超越这一困境,但又无法背离绘画的本体,于是,借助于强大的文化背景,开掘出新的绘画审美观念,也就势在迫然。因此,吴镇、倪瓒持有这种绘画审美心态是十分自然的。

一个审美观念达到它的最佳点后,另一个审美观念便油然而生。"逸"的审美观念,怀胎于"神"的审美观念之中。"神"的审美观念一俟精熟,瓜熟蒂落、水到渠成般地生了"逸"的审美观念。两者同样是绘画"形似"原则的产物,然而在对"形似"原则的自由运用上却是居于两个不同的层次,故"神"与"逸"也是同中有异的不同观念的审美心态。

"神"对"形似"的要求是达到技巧的精熟,形象的生动正确,心匠思致的奇巧,重在"形"。诚如松年所说:"如画仙佛现诸法相,鬼神施诸灵异,山水造出奇境天开,皆人不可思议之景。画史心运巧思,纤细精到,栩栩欲活,此谓之神品。"(《颐园论画》)它有着形刻实肖真上的极限,又有着心匠思致上的无限。故可以和"逸"长期共存,成为统治中国绘画审美的两大观念。

"逸"对"形似"的要求,不仅是技巧的精熟,而是要从精熟的技巧中提炼出人性化的因素,并经美的融化而萃取天趣真情。因此,它"纯是天真,非拟议可到,乃为逸品。当其驰毫点墨,曲折生趣百变,千古不能加,即万壑千崖,穷工极妍,有所不屑,此正倪迂所谓写胸中逸气也"(恽寿平《南田画跋》)。"逸"不废弃形象的生动正确,但是,它以自然生趣即存在于自然形象中的人趣的生动性为主旨,正确性在其后,"正如真仙古佛,佛容道貌,多从千修百炼得来,方是真实相"(方薰《山静居画论》)。它是画家心理锤炼的形象。"逸"不着力于心匠思致的奇巧,而是致力于画家胸臆情感的自然流露。画家的满腹诗书,便是思致的强大后盾,在不经意之中有无穷的意思。正如唐志契所言:"逸虽近于奇,而实非有意为奇;虽不离乎韵,而更有迈于韵。其笔墨之正行忽止,其丘壑之如常少异,令观者冷然别有意会,悠然自动欣赏,此固从来作者都想慕之而不可得入手,信难言哉。"(《绘事微言》)。它不是苦思冥想的产物,而是厚积薄发的结晶。

因此,"逸"在"形似"原则中没有绝对的标准,它只划了一个天真自然的范围圈,只要符合天真自然,画得周密不苟,毫发不爽也无人指责;寥寥数笔,简到极点也受人称颂。董其昌说:"李成惜墨如金,王洽泼墨成画,夫学画者每念惜墨泼墨四字,于六法三品,思过半矣。"(《画禅室随笔》)"逸"的心匠思致,不像"神"那样是以物为中心,而是以画家、以心为中心。立足点由"造化"进到了"心源",在"形似"原则上开发了"形"的自由领地,又不放弃"似"的坚固城堡。

所以"神"代表了"理趣"的审美意识,发扬着伦理观念的社会性;"逸"代表了"天趣"的审美意识,拓展了自在自为自乐的人性。

"逸"的审美观念,将绘画推进到表现人性的境地,画家可以在绘画中自我陶醉。但这种自我陶醉,总须在绘画本体的允许范围内,即在"形"的范围中。

绘画表真述理的功能固不待言,它的悦性功能也有着传播的作用。观众的审美心态,社会对绘画的要求,画家是不能视而不见的。因此,中国绘画为何始终不放弃对"形似"的追求,一个间接的原因是中国是一个以农业经济为主体的"治水民族",安居乐业,求静不思动的农耕生活方式;令行禁止,体制严格的治水亦治人的社会生活方式,造就了中华民族强大的社会顺应心理和集体意识,由此而造就的求真务实的民族性格,和由此生成的习惯审美心理无形地制约着画家。

孤芳自赏总有限的,不计他人的评论,总也要自己通得过。因为是绘画,所以自我陶醉也好,自我欣赏也好,作为受感染的陶醉者和欣赏者,就把自我放在观者的位置上了。作者站在一个观者的立场上对自己画也会有一番讨论。况且大多数画家,都是被社会认可的,拥有包括自己在内的一批观众。

作为观众,对绘画第一判断是"似"和不"似",性情的表现是基立在"形似"的基础上的。

谢肇淛说:

> 作画如作诗文,少不检点,便有纰缪。如王右丞雪中芭蕉,虽闽广有之,然右丞关中极寒之地,岂容有此耶。画昭君而有帷帽,画二疏而有芒蹻,画陶母剪发而手戴金钏,画汉高祖过沛而有僧,画斗牛而尾举,画飞雁而头足俱展,画掷骰而张口呼六,皆为识者指摘,终为白璧之瑕。(《文海披沙》卷三)

观者的眼光多半是出于对"形似"的要求,而观者中的"识者"成分就较复杂。有对物体物性的熟识者,如指摘雪中芭蕉、斗牛尾举、飞雁头足俱展;有对风土人情的熟识者,如指摘掷骰张口呼六;有对历史故实的熟识者,如指摘昭君有帷帽等,这些都是对形的"似"和不"似",也就是真和非真,或真有缺憾的判断。

只有在"似"的基础上,性情的表现才成为评判画作优劣的重要依据。朱景玄《唐朝名画录》记载,韩幹、周昉分别为赵纵画像,为何众人不能分出高低,连赵纵的岳翁也未能定其优劣,最后赵纵之妻却能分出高低。画家周昉对赵纵的了解当远不及其妻,为什么他能表现只有妻子才能了解的"性情言笑"呢?肖像画还是静止的图像,又怎么会出现"性情言笑"呢?周昉画出来的,还是赵夫人从欣赏中得来的呢?这里除了画家审美的敏感和洞察力的深邃外,还存在着观者

的审美感悟程度。

一幅画的优劣,自有它艺术上的标准,但艺术标准是专门家的事,作为欣赏心理活动的审美感悟,不必经过特殊的专业训练。嵇康《琴赋》云:

> 若论其体势,详其风声,器和故响逸,张急故声清,间辽故音痹,弦张故徽鸣。性洁静以端理,含至德之和平,诚可感荡心志,而发泄幽情矣。是故怀戚者闻之,莫不憯懔惨凄,愀怆伤心,含哀懊咿,不能自禁;其康乐者闻之,则欷愉欢释,抃舞踊溢,留连澜漫,嗢噱终日;若和平者听之,则怡养悦愉,淑穆玄真,恬虚乐古,弃事遗身。(《嵇康集》)

嵇康认为,音乐能够"感荡心志""发泄幽情",但这是与乐曲的内容和情调不相干的,听者的心理感悟,仅仅因为乐声,"触类而长"的只是听者各自不同的心理感悟,心境、情绪的反映,这种看法是否失之偏颇,尚不敢断言,然而,我们认为:欣赏者心中蕴藏的情感,只有在有内容、情感表现十分明朗的艺术感染力的诱发中,才形成审美感悟。绘画首先抓住观者的是形象,周昉笔下的赵纵,在形象的刻划上,一定表现了赵纵"性情言笑"的特征,而韩幹写赵纵之真,既然"众称其善",也一定在形象的刻划上表现出赵纵的特征,也许是官场中的仪态,总不会是家庭生活中的常态,更不会是只有妻子才能体会的"性情言笑"。史称韩幹"善写貌人物"(张彦远《历代名画记》卷九),想来他的肖像画,必不低于周昉,因为周昉画出了赵夫人所熟识的"性情言笑",才在两画中得到"尤佳"的评语。

作品在审美感悟中起着积极"打入"的作用,它以形象播散出画家的思维,这是画家和作品造成的美感的主动性,观者的审美感悟也是一种主动思维行为,对韩幹和周昉"两画皆似"的表现上的真实不持异议,是被动于画的"形似",而在周昉与韩幹之间作出能使人信服的优劣评价时,观者就是发挥了审美感悟的主动性。

应当指出,这种审美感悟,尽管可以施展观者的主动性,但毕竟只限于"形似"的标准,这一点尽管十分重要但又毕竟只适应于普遍的观众,而那些特殊的观者,其审美感悟,是从"形似"上升到绘画的艺术标准,也即专家的标准。王维的雪中芭蕉,得到的赞扬和遭受的非议,并不在"形似",而是对画理的审美感悟层次存在的差异的表现。然而"形似"的标准在普遍的观者审美心理扎下了不拔之基,使画家及评论家也难以违拗。深谙画理的苏轼,直言道出李公麟《贤己图》中博弈者张口呼六为闽语,是卖弄自己的学问呢?还是真识李公麟画的博弈者皆为闽人?或是李公麟的画失真于博弈者的籍贯?总之,可以肯定的是这种现象的出现是出于对形象真实的要求。

王维的雪中芭蕉，从真实的角度讲，虽然失真于时令，却未必失真于形象，当不至于把芭蕉画成梧桐。"形似"要画家认可，也要观者认可。画家为得"神似"，其实连"形似"也未达到，"神"由何而来？欺己尚无关紧要，欺人则一戳即穿。袁枚请罗聘为他画像，画成后，罗聘以为很像，而袁家上下都认为不像："两峰居士为我画像，两峰认为是我也，家人以为非我也，两争不决……家之人既以为非我矣，若藏于家，势必误认为灶下执炊之叟，门前卖浆之翁，且拉杂摧烧之矣……不敢自存，转托两峰代存。"（袁枚《小仓山房尺牍》卷五）可见连袁枚自己也不敢恭维，这和周昉、韩幹画赵纵是个相反的例子。看来，罗聘此图是"形""神"两失，不然，一代文豪、家资富足的袁枚怎会和厨工、摊贩、杂役同一眼光呢？

　　绘画可以自娱、适性，但必须是自娱、适性的绘画，画家达到自娱、适性的目的以后，还是希望有观众。这一点，中国的许多画家尽管清高，还不至于失去有乐同享的美德。没有形象的墨线墨团，如何让观众和社会承认它就是画？拙劣的形象，又如何让观众和社会去承认这就是佳作？还有什么资格配称得上是画家？又怎么确立作一个画家的社会地位呢？

　　画是人造的，既以绘画来表现人性，就必须服从绘画的规律，人性是自由的，绘画并不自由到无法无天的地步，自娱、适性的绘画审美心理是在不超越绘画本体之内的自由表性，而且，正是有了对"形似"表达的能力，才有能在绘画本体之内表性的自由。观者的审美感悟，观者挑剔的眼光，都在不自觉地维护着绘画本体。

　　向来被推为"逸"家之典范的倪瓒，只有欺世之言，而无欺世之画，他在画中直写胸中"逸气"，画竹号称不辨麻与芦，可是从现存的作品来看，在清逸旷疏之中却是法度井然，如现藏于美国华盛顿佛瑞尔艺术馆的《竹枝图册》，除了竹竿分笔不勾节外，竹叶全用娴熟的"个"字程式写出，无论如何都不会让人当作麻芦来看待。

　　立足于形，也就是立足了绘画本体，在绘画中表现性情只能在绘画的本体允许范围内，越出这一范围，也就越出了绘画。

第七章 人性与社会性

前面我们曾说过，人类之所以不遗余力地将自身的精力投之绘画创作之中，并且给予充分的重视，是因为绘画形象——二维空间之形具有一种将人从三维空间的恐惧中拯救出来的特殊的心理功能，它既使绘画与人的最本质的层次——人性获得了天然的血缘联系；又使绘画成为人性宣泄的一方平安天地。

人作为一种群居动物，具有需要结成社会团体，并从中获取生存的力量和保护的心理，同时，人的自私的基因又使人具有超脱社会制约与束缚，展开人性自由的心理。

人性挣脱社会束缚的努力，是社会的人向社会的挑战。它的自觉性来自于认识到社会对人性自由的束缚，是从社会性上作出的对人性自由的反思；它的不自觉性是人对人性自由的向往在人性和社会性的碰撞中左右摇摆。前者如孤云野鹤，优哉游哉地自由生活；后者的进退则由成败来决定。对于绘画来说，无论前者，还是后者，都可以从中休养生息，得乐人生，是满足人性的一方洞天乐地。

为了取得这样一方天地，绘画也是从人性和社会性的选择中，经过漫长岁月的努力而来的。

中国绘画，率先发达的是人物画，它的社会性是毋庸置疑的。之后出现的山水、花鸟画，其社会性就相对减弱。宋以后，山水、花鸟画以绝对优势压倒了人物画。而且，随着技巧的愈趋成熟，意笔又以绝对优势压倒了工笔。从这两方面看，就不难发现一条绘画审美心理发展的轨迹——绘画从满足社会功利的审美心理到满足人性自由的审美心理的发展过程。这种走向人性的表现，是技巧的逐步精约化、书法化，形象的逐步象征化、程式化。但是，一旦社会功利的社会伦

理性质转向社会功利的社会商品性质,人性的表现被商品意识侵犯、利用,人性的表现又被社会功利同化,不仅仅是简捷的技巧能获得更多的财富,观念和程式的人性表现又为商品化的绘画提供了极大的方便。

常常听到这样的抱怨,中国画家对社会生活态度冷漠,表现社会生活题材的作品与山水、花鸟题材的作品极不相称,中国的人物画过早衰弱,并羡慕西方画家对社会生活的干预。

这种心情是可以理解的。但要明确的是中国以人为中心的哲学,其实质是从我,确切地说是从人心展开的对世界的理解。绘画也如此,它对世界的关心,是把握在以我为中心的主观圈子里的。它的社会性,从人物画的社会功利作用,很快就会转到人和物联姻的理念范围中,建立了一个牢固的以表现为目的的审美体系。因此,绘画的社会性,在直接表现上,以宗教、历史、社会风俗为题材,或扬善戒恶,或以史明鉴,或粉饰太平,而更多的则是间接地表现,以绘画形象的象征性来表现人的社会性心理。同样,以表现为目的的审美体系,从绘画形象的象征性所具有的社会性中,表现的原则不变,依据这个原则,提纯为人性的表现,它力图废黜社会性。

但是,由于绘画是造型艺术,它即使能够提供画家悦性乐情、游戏人生的地盘,却无法超越自己的本体,即绘画的具象性质。而且,这种具象的性质,是受制于社会性的审美观念。因此,它无法超越本体的具象性质本身,便表明了它无法彻底废黜社会性。

第二十一节　人品与画品

人,是自然的人,又是社会的人。

人的审美意识,是认识论和伦理学的反映。

人的审美心理活动,当受着认识论和伦理学的双重控制时,美感,也因此而附着在认识论和伦理学上。

那么,是否存在着纯粹的美和独立的审美呢?

纯粹的美,只有在以美为目的的前提下才能成立;同样,独立的审美,也只有在以审美为目的前提才能成立。认识论和伦理学,作为独立的思维形式,都具有鲜明的目的性。认识论的目的是掌握、揭示自然规律,进而利用自然,改造自然,主宰自然;伦理学的目的是维护社会秩序,巩固和完善人治的社会。认识论的目的和伦理学的目的表现在绘画上,前者通过还原自然的真实面貌,来标榜对自然

的认识程度和表现手段；后者以前者的认识程度和表现手段来阐明画家对社会的态度。前者是对自然秩序的顺从；后者是对社会秩序的顺从。纯粹的美的目的，是愉悦畅达人性，比认识论和伦理学的目的更本然，更具个体的游动性和不可规整性，因而，独立的审美，也是超越认识论和伦理学目的的自由美感意识。所以，以美为目的纯粹的美、以审美为目的独立审美，在认识论和伦理学面前，是无目的的，出自人的本性的愉悦和快感。

因为人是自然的人，他有着人的自然本性的一面；又因为人是社会的人，他的自然本性，在长期的社会生活过程中很难脱离社会秩序的轨道而不同程度地社会化。纯粹的美和独立的审美，作为人性的愉悦和快感，是人们难以达到却又时时渴望求得的最高境界。所以，在探讨"天趣"这一审美心理层次时，必须首先谈及人性和社会性的关系，研究有目的社会伦理和无目的独立审美间的冲突和调和。

《论语·先进》云：

> 子路、曾皙、冉有、公西华侍坐。子曰："以吾一日长乎尔，毋吾以也。居则曰：不吾知也。如或知尔，则何以哉？"子路率尔而对曰："千乘之国，摄乎大国之间，加之以师旅，因下以饥馑，由也为之，比及三年，可使有勇，且知方也。"夫子哂之。"求，尔何如？"对曰："方六七十，如五六十，求也为之，比及三年，可使足民。如其礼乐，其俟君子。""赤，尔何如？"对曰："非曰能之，愿学焉。宗庙之事，如会同，端章甫，愿为小相焉。""点，尔何如？"鼓瑟希，铿尔，舍瑟而作，对曰："异乎三子者撰。"子曰："何伤乎？亦各言其志也。"曰："暮春者，春服既成，冠者五六人，童子六七人，浴（钱锺书认为："按李习之《论语笔解》谓：'浴'当改作'沿'，周三月，夏正月，安有浴理；盖隐本《论衡·明雩》篇之说。窃谓傥改作'沿'，愈得游观赏心之趣矣。"见《谈艺录》补订本第237页，中华书局1984年版）乎沂，风乎舞雩，咏而归。"夫子喟然叹曰："吾与点也。"

点的回答，得到孔子的赞同，可见，我国封建社会伦理秩序的缔造者，也倾心于这种人生的境界，这种超越功利的审美境界。这不足为怪，人的追求，有近有远，近取诸物，并不代表长远的理想，做有目的、含功利的事，也并不说明不向往人性的愉悦。

古代社会中的士大夫们往往以社会的目的作为人生进取的目标，只有在遭受挫折和极不得意时，才收敛起他的社会性，躲避社会。或在山林隐居而善终，或把隐居作为调节身心，等待时机，寻求东山再起的"终南捷径"。荀爽说自己

"知直道不容于时"，才"悦山乐水"；仲长统为了"不受时责"，而"使居有良田广宅，背山临流"。陶潜"不为五斗米而折腰"，终于去官，隐迹山林，自耕自足。"五斗米"的代价和扭曲人性的"折腰"，使陶潜作出了退出官场的抉择，到大自然中寻求人生人性愉悦的满足。"采菊东篱下，悠然见南山。"是多么旷逸的风致，多么洒脱的情调，多么深沉而轻快的人生美的感受。"渊明尝闻田水声，倚杖久听，叹曰：'秔稻已秀，翠色感人，时剖胸襟，一洗荆棘，此水过吾师丈人矣！'"大自然的一呼一息，都使他引发人性的感动。"王右军既去官，与东土人士营山水弋钓之乐，游名山，泛沧海，叹曰：'我卒当以乐死'！"(刘庆义《世说新语》)这种尝到人生愉悦快感的人，已界临最高的境界——感悟了美和展开了独立的审美的境界。

诚然，这种无拘无束的人性欢快是"美"，是"乐"，但是，人毕竟是社会的一员，人的社会性和人对社会的责任感，以及在社会中追求富贵，都是人之所欲，因为"贫与贱，是人之所恶也"(《论语·里仁》)。只有当追求富贵功名背离人性时才为人所唾弃。人的价值观也常常是以社会性为准则的。社会性立足于"类"的角度，往往要遏制作为"个"的人性的自由，这是人性与社会性的矛盾。因而，对人性"美""乐"的感悟，对于审美来说是最高境界，却未必符合社会性的人生价值准则。

画家在追求绘画审美的最高境界时，面对着人性和社会性的选择，他们往往处于爱此又难舍彼的两难境地中。

于是，一个从人的社会性出发的人生社会的价值标准，一个从人的自然本性出发的人生至高境界，铸就了中国画家有目的和无目的的双重人格。人的矛盾心理，也由此而展开。治水民族强大的社会性伦理和乐教民族深沉的人性审美，使中国绘画出现了相应的"人品"和"画品"的概念，并把"人品"和"画品"看成是一致的人的行为，以此来调和社会性与人性的矛盾。这就使我们在研究古代绘画史时，往往很难把握这种双重人格的矛盾心理。偏偏中国绘画又十分强调"人品"，所谓的"人品既高，画品不得不高"；"人品不高，则落墨无方"。更使绘画史笼罩了一层浓重的社会伦理迷雾。

因此，还"人品""画品"以本来面目，就成为中国绘画审美心理研究的重要一环。

被尊为"南宗"山水画之祖的王维，其画品备受文人们的推崇，可他却在安禄山陷长安后变节，肃宗光复后，他受到了惩罚。可谓"大逆不道"，然而，无论在当时还是以后的千余年历史中却没有人因他变节的"人品"，去指责他"清丽闲雅"的"画品"。李公麟以"高人胜士"的面目为画坛所重，"当东坡盛时，李公麟至为画

家庙像。后东坡南迁，公麟在京师，遇苏氏两院子弟于途，以扇障面不一揖，其薄如此"（邵伯温《邵氏闻见后录》卷二十七）。苏轼兄弟算得上是他艺术上的知己，可他怕遭党祸牵连，见苏氏门徒，掩面一溜了事，连招呼也不愿打一个。这种薄情的举动，是否也可列入高尚的"人品"呢？赵孟坚的画品素有"清而不凡，秀而雅淡"之誉（夏文彦《图绘宝鉴》卷四），但在他的文集——《彝斋文编》中的部分诗和状名里对权臣贾似道的阿谀奉承之词，是明明白白的白纸黑字的铁证，他是靠着贾似道的提拔援引才得以升迁的。但他自也说过"断不依阿事妩媚，亦不聚敛求封殖"（《彝斋文编》卷一），而且，也曾"排豪家之势，复两村占产而居之民；雪冤狱之诬，活数人枉戮而出之死"（同上，卷三），那么，赵孟坚的"人品"到底取其哪一面呢？"人品"与"画品"的联系又到底落实在哪一头呢？黄公望曾是张闾手下为虎作伥、收括民脂民膏的"黥吏"；王蒙笔下的高士隐人，与他自己投靠张士诚，最后又因胡惟庸的牵连入狱而亡的事实也大相径庭；董其昌一面谈禅论道，一面纵欲无度，并放任家人横行乡里，终于有"民抄董宦"的报应。诸如此类，不胜枚举。

所以，"人品"与"画品"间的不合，正说出了社会性和人性之间的矛盾。在中国绘画史上，简单地用"人品"去衡量"画品"只会把事情弄得更糊涂，面对历史上众多画家的"人品"和"画品"不相一致的问题，我们应当从社会性的角度，即从画家所处的社会现状，和他在社会伦理观念指导下的社会行为上去看待他们的"人品"；也应当从人性的角度，即画家的审美观念和艺术造诣上去看待他们的"画品"。王维的变节，与颜真卿相比，一个苟且偷安、屈辱保命，一个却是"杀身成仁，舍生取义"。但在历史上缴械投降与弃暗投明本来就难以明断，王维的错，在于他对形势估计的失误。李公麟的"薄情"，是惧于党祸，这样谨慎的处世态度，可以说他"薄情"，又何尝不能说他"洁身自好"呢？赵孟坚的贪缘，黄公望、王蒙的投身官僚，并不悖于他们自身在社会上的钻营、进取之道。

"人品"与"画品"有一定的联系，但这种联系是社会性的联系，我们应该看到，还有与社会性相矛盾的人性因素的同时存在。一方面对于一个富有进取心的人来说，社会是强大的磁场，功名富贵的吸引力，使人们自觉地投入社会；另一方面，在社会性的制约下，人性受到莫大的抑制，无法得到自由的满足，人性受社会性的抑制，即产生苦闷、彷徨的心理。因此，"身在魏阙，心存江湖"就成了人们调剂社会性与人性的矛盾，平衡心理的重要手段。所谓进而兼济天下，退而独善其身，之所以无论在官场得意之日，或受挫失势之时，都是十分灵验的心理调剂良药，在于它无悖于人的生存本能，因此，这并不是说中国文人处世泰然，或狡黠圆滑，而是在社会性的背后，有着人性愉悦这一立足于生存最本然层次的精神

靠山。

朱德润在元英宗死后失意归田，"杜门屏处，讨论经籍，增益学业，不求闻达，垂三十年，声誉弥著"（周伯琦《有元儒学提举朱府君墓志铭》，见《存复斋文集》附录）。不因政治上失意而灰心丧气，反是逍遥自在地赋闲自得，享受人性舒展之际的无穷乐趣。当统治者再度起用他时，他又会"慨然曰：'四方震扰若此，忍坐视乎！'遂出应命"（同上）。然而，政治上的或进或退，并没有影响他对绘画的态度，他始终如一地把画看作是"亦足以乐天真而适兴焉尔"（同上，卷四）的人性寄托。这是因为画品是由情感铸成的，这种情感又常常在社会性之外。故绘画作为艺术活动，作为审美观念的反映，一旦和人生愉悦结合在一起，便能接近画家的人性，同时也成为心理平衡的调节手段。这就是为什么"人品"与"画品"常常不能一致的原因。

赵孟頫以宋宗室而事元，官至翰林学士承旨，"荣际五朝，名满四海"，在极显赫的地位上，其内心深处却充满了苦闷，他吟道："在山为远志，出山为小草。"（《松雪斋文集》卷二），"重嗟出处寸心违"（同上，卷四）。因此，他把人性的一面寄托于书画。虽然，因其事元而备受后人的指责，甚至涉及到了他的书品、画品，但事实上，赵孟頫的书画成就，他在书画史上的不朽功绩和地位，又岂是那些"人品"的鼓噪所能撼动得了的呢？黄公望的画品，又岂是和贪官张闾的一些联系所能玷污的呢？张雨《戏题黄大痴小像》云："全真家数，禅和口鼓，贫子滑头，吏员脏腑"（《贞居先生诗集》卷七），说出了黄公望人格的两重性，又题他的山水画说："独得荆关法，金壶墨未多，异时传画谱，谁识病头陀？"（同上，卷四）多少道出了人性与社会性的差异。黄公望在社会上的失败，导致了他"弃人间事"而去独善其身，在山水中得乐，在笔墨里悦情。同样，从董其昌飘逸清润的山水画中，无论如何也看不出一副恶霸横行的嘴脸来（"民抄董宦"是因董其昌之起，还是因其子嗣而起，学术界有不同看法）。

社会性与人性，尽管两者总是牴牾矛盾，但总又落实在每一个具体的画家身上。一旦人们发现、意识到绘画可以作为畅达人性的一方天地，那么，就必然要竭力保持绘画的人性一面，排去社会性的一面，唯有如此，绘画才能不受社会的直接干预，而成为人性畅达的"乌托邦"。这也是对二维空间中的"形"的本然意义的占据和运用。

社会性从现实的人的角度看也可谓人性的一部分，但绘画的最终发展所表现出来的背弃，却是因为比社会性更为本然的人性使然，审美活动作为一种个体的心理活动是缘依个体的情性之好恶而展开的。社会性的"善"是以提高人类的

生存水准为目标的,个性的"美"则是以提高个人的生存水准为目的的,所以,以"美"为存在依据的绘画走向性情,走向个性是由绘画之性与人的本然之性共同决定的。

第二十二节 社会化与绘画审美心理

作为视觉艺术的绘画,其最大的特点是给人看,是用眼来消化,用眼享受的。绘画的这一性质决定了它离不开观众;这一点也是它最明确的社会性,尽管它有抒发个人人性的自由。

在古代社会中,最大的社会性干预因素恐怕要数皇室宫廷。画院历来都是皇家御用机构,在文人画家大量涌现之前,可以说整部中国绘画史就是画院绘画史,为皇室服务就成为绘画社会的主要途径,因此画家的绘画创作必然要受制于宫廷的好恶。因为皇室是当时社会的政治、经济、文化的中心,是绘画最重要、最主要的消费者和资助者。在文人画大量涌现的时代,由于文人画的作者——文人的平生抱负是:治国平天下,亦即出仕为官。文人仕途命运的绝对掌握者无疑是宫廷皇帝,因此,在仕途与艺术之间,画家的自主选择是不得不考虑皇室的意趣与忌讳的。如宋代无与伦比的写实风尚,就与宋徽宗的个人审美观念和爱好直接相关。

元朝的绘画获得了相对自由,极为难得,也极为短暂。朱明王朝初建时,皇帝又以自己的好恶,干涉着画像的创作,严重破坏了元代树立起的自由创作风气,以至画家不得不小心翼翼地侍奉着主子。周位在洪武初被征入宫廷,擅长山水画,是位作壁画的能手。"太祖一日命画《天下江山图》于便殿,元素(周位字元素)顿首曰:'臣粗能绘事,天下江山非臣所谙。陛下东征西伐,熟知险易,请陛下规模大势,臣从中润色之。'太祖即援笔左右挥洒,毕,顾元素成之。元素从殿下顿首贺曰:'陛下江山已定,臣无所措手矣。'太祖笑而颔之"(《玉堂漫笔摘抄》)。周位阿谀得很得体,可称机敏,但最终还是没有逃脱毒手。著名的山水画家赵原"应对失旨,坐法"(徐沁《明画录》卷二)。曾被朱元璋"赏遇"的盛著,是元代名画家盛懋的侄子,也因"画天界寺影壁,以水母乘龙背,不称旨,弃市"。徐贲犒军失误,"上以贲疏儒者,不即诛,下狱死"(《列朝诗集小传》甲集)。张羽"明初由太常丞兼翰林院,同掌文渊阁事。后窜岭表,中道召还,惧投龙江死"(徐沁《明画录》卷二)。再如王蒙、陈惟允等均死在朱元璋手里,还有被弄去充军,九死一生的王绂、夏昺、史谨等都是一时绘画名手。

对这些画家的迫害、谋杀，除了政治上的目的之外，是否还有艺术上的原因呢？如此大规模地残害画家，是不是对他们的艺术的反感呢？值得注意的是，这些画家都是元代文人画风的执着追求者，徐沁《明画录》载，徐贲"画法董源，其山水林石，遒丽清润，濯濯可爱"。张羽"所画山水法高、米二家，笔力苍秀"。赵源"初师董源、巨然及王右丞、高敬彦法，而得窅深穷邃之意"。陈惟允"画宗赵松雪，行笔清润"。盛著得盛懋的嫡传，王蒙为元画的殿军，王绂是王蒙的传人，夏昺"画水山法高敬彦"。这一群具有深厚元代绘画面目的画家，在新政权中要恪守家数，散播先朝的风气，朝廷会允许吗？朱元璋看到他们行的艺术之道，是否会认为怀有"胜国"之情呢！史籍没有告诉我们，但并不排除这种可能性。如果真是那样，则朱明王朝建国不久，就动用了行政手段来打击一种艺术风格，与此同时，又须招出南宋院体来抑制元代的文人画风。但是，马远、夏圭的流风也会受到皇帝的干涉。明成祖朱棣，这位不通文墨的暴君，却要对书画家发表"最高指示"。《水东日记》载："长陵于书独重云间沈度，于画最爱永嘉郭文通，以度书丰腴温润，郭山水布置茂密故也。"有言夏圭、马远者，辄斥之曰："是残山剩水，宋偏安之物也，何取也。"但明孝宗朱祐堂则极喜欢马远的画。

两个帝王，对于同一种艺术风格，持两种截然不同的态度，表明在明代宫廷并不存在着某种统一或专一的审美观。他们的审美心理既受他们个人好恶影响，又可能受政治的影响而摆动不定。画家为适从宫廷而今日河东、明日河西般地疲于应命，势必影响绘画的质量，阻碍绘画的发展。

当然，绘画并不仅为帝皇服务，绘画的观念也绝不限于皇帝宫廷，绘画的观众存在于整个社会的各个层次。不管他们以怎样的眼光和心态来观赏，对于绘画来说，它离不开观众。绘画离不开观众，这一绘画存在的根本规定性，给绘画打上了更为广泛意义上的社会性的烙印，同时，又打上了商品性的烙印；在社会承认其艺术级别的同时，也在无形中定出了价格等级。

《历代名画记》卷五引《京师寺记》云：

> 兴宁中，瓦棺寺初置，僧众设会，请朝贤鸣刹注疏，其时士大夫莫有过十万者。既至长康，直打刹注百万。长康素贫，众以为大言。后寺众请勾疏，长康曰："宜备一壁。"遂闭户往来一月余日，所画维摩诘一躯，工毕，将欲点眸子，乃谓寺僧曰："第一日观者请施十万；第二日可五万；第三日可任例责施。"及开户，光照一寺，施者填咽，俄而得百万钱。

顾恺之用自己的画，既作了佛教的宣传，又将观画的钱用来布施，使绘画的社会宣教功能和商品经济价值集于一身。顾恺之深知他的画的商品价值，借了

点宗教狂热,故得厚利。

> 王齐翰,建康人,事江南李后主为翰林待诏,工画佛道人物。开宝末,金陵城陷,有步卒李贵入佛寺中,得齐翰所画罗汉十六轴,寻为商贾刘元嗣以白金二百星购得之,赍入京师,复于一僧处质钱。后元嗣诣僧请赎,其僧以过期拒之,因成争讼。(郭若虚《图画见闻志》卷三)

> 筌以画得名,居寀遂能世其家,作花竹翎毛,妙得天真,写怪石山景,往往过其父远甚,见者皆争售之,唯恐后,居寀之画,得之者尤富。(《宣和画谱》卷十六)

> 忽一客携黄筌《黎花卧鹊图》求货,其画全株。卧二鹊于花中,敛羽合目,其态逼真,合用价数百缗。(文莹《玉壶清话》卷八)

绘画要适应众多层次的观众,并从观众的认可中获得生存的空间和权利,唯一的途径就是依循绘画的本体规定性,即以真实的形象呈现于人的视觉范围内,因而,绘画的社会性,又从绘画存在的最根本的层次上对绘画提出"形似"的要求。

顾恺之风流倜傥,以画、才、痴三绝享誉当时,人们到瓦棺寺去并慷慨解囊,不是去睹其风采,而是为了满足绘画审美的需求,是顾恺之所画的维摩诘形象吸引了观众,倘若顾恺之在瓦棺寺画符,会不会留下这千古佳话呢?王齐翰、黄筌、黄居寀均是以塑造形象的能力名世,他们用的"形似"准则符合了绘画发展规律,符合了社会审美要求,又符合了观众欣赏水平。王齐翰画《罗汉图》,是佛教宣传的需要,不达到"形似",没有生动感,怎么会使人心动而生皈依佛门之念呢?步卒李贵入寺盗画偏偏选中了王齐翰之作,除了王齐翰的画名能换钱之外,是否也有他自己对"形似"的审美要求呢?商贾刘元嗣,用白金二百两购画时想必也衡量过此画的艺术价值,而黄筌的《梨花卧鹊图》,因为"其态逼真"才"合用价数百缗"。

然而,文人的清高多视售画为耻辱,但一旦艺术作品在社会上流通,就能用金钱收买,无法制止它在社会上的流通,便无法取消它的金钱价值。李成坚决不为孙四皓画,而孙四皓却用重金从别处获得其画。李成的孙子当官后高价收购祖父的画,致使李画绝迹。

帮助绘画得到社会的承认,帮助画家得到社会地位,金钱的价值是个重要砝码。它有一个意外的好处是刺激画家多画,使画得以留传。许多文人画家因不为经济所困,为保持名节,不受铜臭污染,画流传亦少。宋道:"善画山山,闲淡简远,取重于时,但乘兴即寓意,非求售也,其画故传世者绝少。"(《宣和画谱》卷十二)

苏轼和顾恺之一样，深知自己笔下的经济价值，世传"东坡所作枯木竹石，万金争售"（费衮《梁谿漫志》卷七），苏轼却用它来行善。何薳《春渚纪闻》卷六记载了苏轼以判笔作行书、草书及枯木、竹石于团扇上，为天寒而滞销的制扇业主打开销路，以偿债务，好事者竟"争以千钱取一扇"。苏轼对自己所作的绘画作品的价格了如指掌。显然，当时以画易金是有固定行情的，可见风气之盛。苏轼的引善和顾恺之的布施，都是利用了画的商品价值而又都不失文人的清高。

文人画家的清高，一直保持到元代。元代的画坛，由文人主宰，但在文人画家中，很少有以卖画为生的。黄公望卖卜为生，却不用画牟利。史载吴镇与盛懋比邻卖画，是没有根据的。倪瓒散尽家资浪迹江湖多年也不曾出售一张画，这与凡·高想卖而无人购的情形不同。

明代宫廷不像宋代宫廷那样，可以如愿地以自己的审美心理去铸就自己的绘画风格，尽管明代皇室可以对院画实行强控制，但对日益扩大的绘画商品化、社会化却是难以遏制的。因此，明代的文人画家，在社会审美心理的召引下，都自觉地投入到卖画者的行列中去了，戴进、吴伟、仇英、蓝瑛、陈洪绶姑且不说，明代最负盛名的文人画家沈周、文徵明、唐寅、董其昌，都习以为常地收取润笔费，在应接不暇时，甚至不惜倩人代笔捉刀。到了清代用画换钱更是理所当然的事。郑燮毫无顾忌地说："送现银则中心喜乐，书画皆佳。"金农道："隶书三折波偃，墨竹一枝风斜，童子入市易米，姓名又落谁家。"（《题屋壁诗》）李方膺诗云："元章炊断古今夸，天道如亏到画家，我是无田常乞米，借园终日卖梅花。"（《题梅花图诗》）

石涛则更像位老做生意的行家，他在给买主的信中说：

> 先生向知弟画原不与众列，不当写屏。只因家口众，老病渐渐日深一日矣。……弟知诸公物力皆非从前顺手，以二十四金为一架。或有要通景者，此是架上棚上，伸手仰面以倚高高下下，通长或走成立等作画，故要五十两一架。……弟所立身立命者，在一管笔。（《石涛手札》现藏故宫博物院）

这是我国古时城市商业经济发达的结果，如明代的南京、苏州，清代中叶的扬州，清代末期的上海，画家汇集，是因为那里有画家赖以生存的买主、市场。

我们举这么多事例，旨在说明这样一个事实：宋以前的文人画家，不以卖画为生，按说卖主的尚好尚无左右这些画家的力量，但绘画"形似"的观念在他们身上并没有削弱，这是因为以被描绘的对象为主旨的"理趣"审美的强大之势和绘画处于追真求实的形式完善阶段，画家和观众处于这一相同的审美心理境次，元代在没有买方市场的情况下，绘画自觉地运用形式，并很快地完善了形式的升华。画家和观众是一种朋友关系、一种知己关系，观众的欣赏水平几乎和画家的

创作水平相一致。画家可以用"不求形似"这类话去说给观众听,画家的观念,在"形似"之中或在"形似"之外,观众是十分清楚的,故画家是真诚坦率的,他们不必用"不似"在不懂装懂、附庸风雅的人中间去兜售自己的画,也不必担心畅性情而伤"形似"的画会受到观众的冷遇。元以后,性情的表现愈盛,形象愈趋简率,但绘画仍不改"形似"原则,原因之一就是要满足买方的需要,拿去换钱的不能是一张花纸头,更不能是一张白纸,因为买主知道你卖的是画而不是别的。

绘画的商品化,画家直接参与卖画,从大众的意义上说,那是普及了绘画;从绘画审美价值上说,绘画从高雅走向世俗,从被文人因素的异化走向另一个被商业习气的异化。但无论是高雅的文人倾向,还是世俗的商业倾向,都没有改变绘画"形似"的原则。

只要绘画还被称作为绘画,它就要遵循"形似"的原则。

只要绘画还没有背离自己的本体,那么,以"形似"为基础的绘画审美心理就必须要对绘画的发展提出规劝。

绘画无法超越"形似"的原则,因为它是绘画,它的一切生存条件都是为这个原则服务的。

社会是人赖以生存的天地,是人为建造的自然,人对社会的依赖是由人作为群居动物这一生存本质特征所决定的。因此,人的社会性也可以说是人性的类的一面。但是,人性的另一个方面——个的一面,却又不时要冒出来同社会性产生摩擦。

从人性的个方面来看,绘画是游戏、悦情的人生和人性欢快的表露,从人性的类的方面来看,绘画又是一种有对象的(宣扬伦理、秩序)技术活动。平心而论,两者都是绘画的功能,可以各行其是,互不相犯。然而事实上"个"的自由和"类"的制约是同时并存的,是无法分而治之的,由此引起的矛盾也难以调和,这便给画家造成了一番苦恼。

其一是受制于人的苦闷。前面我们概述明代统治者对画家的强行干预,其实不仅如此,从人性的角度看,画家受制于人的情形是极常见的。如张彦远《历代名画记》卷九载:

> 太宗与侍臣泛游春苑,池中有奇鸟,随波容与,上爱玩不已,召侍从之臣歌咏之,急召立本写貌,阁内传呼画师阎立本,立本时已为主爵郎中,奔走流汗,俯伏池侧,手挥丹素,目瞻坐宾,不胜愧赧。退戒其子曰:"吾少好读书属词,今独以丹青见知,躬厮役之务,辱莫大焉,尔宜深戒,勿习此艺。"然性之所好,终不能舍。及为右相,与左相姜恪对掌枢务,恪曾立边功,立本唯善丹

青,时人谓千字文语曰:"左相宣威沙漠,右相驰誉丹青。"言并非宰相器。

阎立本身为高官,位极人臣,不能说不显赫。但他唯以丹青见知,皇帝要用其丹青时,他也只能与工匠差役同等,即便官居宰相,时人还是以丹青手目之。他本人也抱怨极深,可是从"性之所好,终不能舍"来看,他又有能在绘画中享受及悦情的一面,故怨气也平息得快。阎立本虽然读书属词,然在官场上的平步青云,很重要的因素是靠了绘画上的才能,朝廷曾称他为"丹青神化",曾受命写秦府十八学士,又奉诏画凌烟阁功臣二十四人图。这些大抵都是他的"政迹"。

当然并不是说,阎立本的绘画不受制皇室,就不会有苦闷了,社会是个复杂的综合体,除了受制于人之外,更多的是受制社会。因此,其二是画家受制社会的苦闷。

画,一小技也。文人学士们在社会上的经营,以出仕功名为正经,画虽为小技,却是他们在社会性和人性的心理平衡中的不可少的调节机制。一旦因此道而得名声,成为社会索取的对象时,便有碍于文人的清高。这种被视为与画工同伍的勾当,对文人学士的人性欢快,实在是如人同影子一般,对文人学士的社会地位来说,这个亲密无间的影子又像是徒长的尾巴一样讨厌。宋代的文人中,善画者几乎没有一个入画院的。

> 李成,营丘人,世业儒,为郡名族。成幼属文,能画山水林木,当时称为第一。开宝中,孙四皓者,延四方之士,知成妙手,不可遽得,以书招之。成曰:"吾儒者,粗识去就,性爱山水,弄笔自适耳,岂能奔走豪士之门与工技同处哉!"遂不应。孙甚衔之,遣人往营丘,以厚利啖当涂者,卒获数图。后成举进士,来集于春官,孙卑辞坚召,成不得已往之,见其数图,惊恚而去。(刘道醇《圣朝名画评》卷二)

李成的话,是切实的心理写照,他的志向在于儒业,而性爱山水,弄笔作画,完全是为了自适。自适的人性和以儒道自业的社会性,本可并行不悖,但要以儒者的身份,用本是人性自适的绘画去寄豪门之下与工技同处,简直是莫大的耻辱,所以李成见到孙四皓通过另外途径弄来了自己的画时,就"惊恚而去"。

"(文)与可画竹,初不自贵重。四方之人持缣素而请者,足相蹑于其门,与可厌之,投缣于地,骂曰:'吾将以为袜材。'"(《宋史》卷四百四十三)文同对画"初不自贵重",是因为尚未伤及大雅,及至画名远播,四方求者纷至沓来时,他才恼怒。"以学名世,操韵高洁"的文士,怎能与画工同伍呢?

李公麟"晚得痹疾,呻吟之余,犹仰手画被作落笔形势。家人戒之,笑曰:'余习未除,不觉至此。'其笃好如此。病少间,求画者尚不已,公麟叹曰:'吾为画,如

骚人赋诗,吟咏情性而已,奈何世人不察,徒欲供玩好耶!'"(《宣和画谱》卷七)李公麟在病中还不忘作画,可见是爱画已深入骨髓了,他对求画者不像文同那般恼怒,他是把画的功能和诗联系在一起,当(文人)画家争得与诗人一样的社会地位,无奈此时的"世人不察",终只是一厢情愿而已。

"宗室令穰大年善丹青,清润有奇趣。少年读书,慕唐王维、李思训、毕宏、韦偃皆以画得名,乃刻意学之,下笔便有自得,一时贤士大夫喜与之游,皆求其笔,亦颇厌其诛求,慨然叹曰:'怀素有云:无学书,终为人所使。'欲绝笔不为,但名已著,终不得已。"(张邦基《墨庄漫录》卷八)赵令穰是慕古人"以画得名",作为一名皇室贵族,不会迫于生计去学画,他初为画名,终却又累于画名,可见既得画名就无法摆脱他人和社会的干扰,成为有地位的画家的苦恼。

同样是受制于人或受制于社会的绘画,在形成了天趣审美意识以后,画家的心理状况不像先前那样了,以画为乐的人性满足同样能够称雄于社会,可用画来作恃才傲物的本钱。

以明代为例,吴伟是位宫廷画家,他却不仰仗贵胄的鼻息:

> 宪宗召授锦衣卫镇抚,侍诏仁智殿。(吴)伟好剧饮,命妓,值其饮或经旬不饭。人欲得伟画者,则载酒携妓往。一日被诏,正醉,中官扶掖入,踉跄行殿中,上命作《松泉图》,伟跪翻墨汁,信手涂成。上叹曰:真仙笔也。伟戆直,有气岸,非其人,虽笃请不应,即素昵,一言不合,辄投砚而起。其出入掖庭,奴视中贵,人求画,又多不与。于是中贵人数短之,居无何,放归南都。孝宗登极,复召见便殿,命画称旨,授锦衣百户,赐印章曰:画状元。伟思还楚,蒙恩祭扫武昌,数月还,次采石,有旨趣回京,赐第西街,逾二年称疾归,居金陵秦淮上,武宗即位,复使召之,未就道,中酒死。(何乔远《名山藏》)

这和阎立本应召作画"奔走流汗,俯伏池侧,手挥丹素,瞻望宾座,不胜愧赧"的情况相比,一个官居爵郎中,一个是宫廷画师,境遇却是天渊之别,前者把中贵当成画工,后者是画工奴视中贵。而且,吴伟如此狂肆不羁,傲慢无理,他屡归,宫廷还是屡召。这是绘画的社会性发生了变化,这种变化减弱了人性和社会性的矛盾。沈周终生不仕,闲居庭园,或以卖画维持生计,官宦士人还是趋之若鹜。他在城外置一行窝,常同"亲宾雅善者款语","每欲至窝,远近相传曰:'沈先生来矣。'候之者舟阗河干,屡满户外,乞诗乞画,随所欲应之,无不人人满意去"(姜绍书《无声诗史》卷二)。再看看文同欲把求画者的缣素为袜材的恼怒和李公麟谓世人不察其骚人吟咏的感叹,是多么强烈的对比。沈周把人性看作社会性。人性和社会性的矛盾,在他身上得到了比较彻底的调和。根本的原因,是人们对于

社会性的价值观念的改变,也改变了绘画的社会性的价值观念,这是文人画深入人心,在社会上给绘画争得文人的地位的结果;是绘画表现了人性,从而弘扬了画家自尊的结果。

第二十三节　隶行之分

正因为是出自人性的绘画,是可以免遭社会伦理直接干预,可以畅达人性的一块纯净绿洲。以画名世的"逸"家们,尽管十分明确地知道,绘画是他们畅情达性的一方天地,但又极为害怕被列入画家的行列;不画,又舍不得这块寄乐寓情的达性宝地。郑燮说:

> 终日作字作画,不得休息,便要骂人;三日不动笔,又想一幅纸来,以舒其沉闷之气。(《题画》)

这种复杂的心理状态,是文人画家的社会性和人性冲突的焦点的典型反映。表面上看来,在画家中区分出来"隶(利)家"与"行家"似乎是以一种掩耳盗铃的方式来圆解了社会性和人性的冲突。其实,在"隶(利)家"与"行家"的区分过程中,所真实反映的却是在人性的感召下的绘画审美心理的纯化过程。

绘画品鉴中"神""逸"格的定位所表征是技法在获得作为独立的审美对象的地位。技法之获得美的意蕴,并不在技法本身,如佝偻者虽有高超的承蜩技术,卖油翁虽有娴熟的灌油技巧,但对他们来讲,这种高技术只是他们果腹的纯功利手段,而不是超功利的畅神媒介,即他们只停留在"技"的层次,没有进入"道"的境次。同样,绘画中所体现的高度发达的技法本身也只是在"技"的层次进入"能""妙"之境而已,要充分展示绘画作为生存的有利样式,就必须使"技"成为入"道"的通途。因此,对"隶家"与"行家"的区别,实质上是对"技"能否成为悟道的媒介的划分。

"技"的锤炼需要人们花费极大的心血与精力,对生存来讲是一种违背。因此,在技法的苦练中不能获得"养生"的收益,就是一种无益的劳作,即落入"魔界"而成为工匠,亦即所谓的"行家";相反,能于"技"的运作过程中收到"养生"的效果,那么,技法的苦练就是有益于生存享受,即所谓的"隶家"。

因此,"行家"与"隶家"得以从审美的层次上加以区分,其审美心理上的依据是从人性这一根本点出发,赋予技法以人性——"道"的审美意蕴。

"隶(利)"与"行"的概念,源起于宋元之交,盛行于明清两代。《唐六如画谱·士夫画》载:"赵子昂问钱舜举曰:'如何是士夫画。'舜举答曰:'隶家画也。'子

昂口:'然,观之王维、李成、徐熙、李伯时皆上大之高尚,所画盖与物传神,尽其妙也,近世作士夫画者,其谬甚矣。'"这是借赵孟𫖯和钱选的对话,阐明对"隶(利)家"的看法,提出"士夫高尚画",以别"近世士夫画",并举王维、徐熙、李公麟为例。其绘画审美心理偏重"事物传神"中清洗疏练的一面,大抵可认为是合于传"神"所要求的"隶(利)家画"。叶焜认为:"画山水无出北宋内局诸大家,而工致亦非先后名笔可比。至元季始有谓之戾家者,盖以缙绅大夫高人硕士,无论形拘理胜,间或游情翰墨,约略点染,写出胸中丘壑,自是不凡。"(《乐志堂题跋》)这个"戾家"也就是"隶(利)家",不重"神",所谓"无论形拘理胜",纯是游情戏墨,聊发胸中之丘壑。两说的分歧在"神"与"逸"上,前者的审美心理在"理趣"层次上,后者已可纳入"天趣"的范围。

董其昌也以赵孟𫖯和钱选的对答来提出自己的看法:

> 赵文敏问画道于钱舜举,何以称士气? 钱曰:"隶体耳。画史能辨之,即可无翼而飞,不尔便入邪道,愈工愈远。然又有关捩,要得无求于世,不以赞毁挠怀。"吾尝举似画家,无不攒眉,谓此关难度,所以年年故步。(《容台集》见《佩文斋书画谱》)

"隶体"两字,有千钧的分量,得之,如插双翅,不然的话,纵然有再高的技巧也无补于事。然而,获得"隶体"的一大关捩是要"无求于世,不以赞毁挠怀"。这既可以看作是人生的态度,又可以看作是创作的态度,但无论如何都不是"画道"的直接内容,这一关捩实际上是从绘画的角度在人性与社会性的矛盾冲突中给出的,倘若真能做到无求于世,毁誉不挠怀的话,那么,画不画也就无所谓了,因为大抵上已经摆脱了社会性的干预,而进入艺术地生存的境界了。但这只是理想,所以,对于绝大部分人来讲是"此关难度"。另一方面,这一关捩又正是"逸"所要求的自在、自为、自乐的创作心态。由此可见,所谓"隶(利)家",其实是比照生活中的隐逸高士所作出的对画家的划分。

在方法论上,董其昌进一步用书法笔趣来体现这种自在、自为、自乐的人性宣泄,他说:"士人作画,当以草隶奇字之法为之。树如屈铁,山如画沙,绝去甜俗蹊径,乃为士气。不尔纵俨然及格,已落画师魔界,不复可救药矣。若能解脱绳束,便是透网鳞也。"(《画禅室随笔》)使书法与绘画结盟,除了方法论上的意义外,还是改变社会对绘画传习观念的重要手段。尽管书法晚生绘画,但自书法诞生之日起就向来被认为是高雅的,这与其说是书法借了文字、线条的光,不如说是知识使书法身价陡增,而使它一开始就与工匠相离。由于书法与知识结盟的缘故,故书法的崇高地位一直固若金汤。绘画自觉与书法联盟,就使绘画获得了

"绝去甜俗、蹊径"，不与工匠为伍的强大支援。将绘画权当作书法，虽有掩耳盗铃之嫌，但对平衡画家——文人画的心理却是至为紧要，且也是十分灵验的。

当然，仅仅依据人的一厢之愿，书法与绘画不可能真正相合，此中必有其内在的固有联系。这就是我们前面说过的，书法和绘画同是线形式的艺术。书法与绘画的结盟也以一线相牵连。

相对来说，书法易于表意，线的律动与人的性情相合；绘画拘于形象，因形而有伤性情的表露，故绘画不能彻底地畅达性情。为使绘画充分发挥畅达人性的功能，至少也要找到一种最佳的性情表露方式。于是，书法笔趣应招入画，"隶（利）""行"之说，最后也落到了书法身上。

王翚自跋画云："子昂尝询钱舜举曰：'如何为士夫画？'舜举曰：'隶法耳。'隶者以异于描，所谓'写画须令八法通'也。"钱杜道："子昂尝谓钱舜举曰：'如何为士夫画？'舜举曰：'隶法耳。'隶者有异于描，故书画皆曰写，本无二也。"（《松壶画忆》）王学浩说："有人问'如何是士大夫画？'曰：'只一写字尽之。'此语最为中肯，字要写，不要描，画亦如之，一入描，便为俗工矣。"（《山南论画》）写和描，是书法和绘画在运笔上的不同情态，绘画需要书法的运笔来为畅达画家的性情服务，这当然是画家的自由，问题是用写的情态去对付绘画形象，是否会真的"得意忘形"呢？

在这一问题上，董其昌是看得比较清楚的。他认为字可生，字须熟后生，这是书法避"行"的法门；认为画不可不熟，这是画入"行"的手段；又认为画须熟外熟，这是入"行"而达"隶（利）"的不二法门。书法的熟后生，是立足于书法作为纯线条的艺术而言，在娴熟地掌握了运笔法则和间架程式后，贯注以个人的性情，因每个人的性情不同而使点画结体各有特点。这种"生"是书法个性化、性情化的标志；绘画的熟外熟，是基立于绘画作为形象的艺术而言的，前一个"熟"字与书法的"熟"字所指标的内涵是一致的，后一个"熟"字大抵也与书法的"生"字相类，不同的是在于：绘画以形象为本体，如果只重线条笔致，将性情全贯注于此中，那么，就滑入了书法的范畴，失去了根本的基础——形。因此，既要在线条笔致中畅性，又要无背于绘画本体，那么，唯一的途径就是使形象烂熟于胸中，如庖丁目牛那样进入视而不见的境界，即在无论怎样的情况下都不离于"形似"的前提下，将个人的性情借助线条笔致畅达地表露出来。因为绘画不能离开"形似"。所以，有"形似"是绘画的基本保证，"熟外熟"，能传象外之意，而用"熟后生"的笔趣去谋求"熟外熟"的意趣，就使技巧和心灵同入自由王国。

董其昌所谓的"画须熟外熟"，已经说出了"隶（利）家"们所崇尚的"逸"的含

义的所在:即象外之趣正在形象之中。"形似为末","不以形似求之"等话,在明清画论里,比比皆是,但说这些话的人,几乎没有一个欣赏过无形象的画,他们所推崇的画家也没有一个成为蒙德里安或康定斯基,众多的文人画家——"隶(利)家",尽管将"逸"的观念推崇到无以复加的至上地位,也从未画出过一张无形象的"逸"气横溢的画来。评论家尽管虚玄之言连篇累牍,却个个都十分清醒地看到了"逸"之所自。

从朱景玄创"逸品"起,"逸"就始终没有偏离过"形似"这个绘画最基本的原则。而被列名于"逸品""逸格"的画家,也无不立足于形象。王墨虽然以狂态泼墨,笑吟间手足并用,挥扫相交,但"或淡或浓",都是"随其形状",因而"为山为石,为云为水,应手随意,倏若造化。图出云霞,染成风雨,宛若神巧"(《唐朝名画录》)。李灵省虽然简括到了仅一点一抹,但也能"得其象",并"物势皆出自然"。无论是峰峦山石,岛屿江渚,都能在一点一抹中"得非常之体,符造化之功"(同上)。张志和虽然随句赋象,但画中的"人物、舟船、鸟兽、烟波、风月,皆依其文,曲尽其妙"(同上)。孙位的壁画,更是用众多复杂的形象组成了热闹的场面,他长线条"并辍笔而描,不用界尺,如从绳而正矣"(黄休复《益州名画录》)。

苏轼"所作枯木,枝干虬屈无端倪,石皴亦奇怪,如其胸中盘郁也"(邓椿《画继》卷三)。再"无端倪"仍能被识得是虬屈的枯木枝干,再"奇怪"也被断定是"石皴",而他"胸中盘郁"也正是从这形象中来的。他所画的蟹"琐屑毛介,曲畏芒缕,无不备具"(同上)。

视关全、李成为俗笔,自称作画"不取工细"的米芾,作起画来却是"纸上横松梢,淡墨画成,针芒千万,攒错如铁"(同上)。

就连始创"隶体""隶法"的钱选,他的画也是"精巧工致,妙于形似"(朱同《覆瓿集》卷六),而有南宋院画的遗风。只是后来因"得酣于酒,手指颤掉",不得已才作水墨写意,澹古题他的《丛菊图》云:"世以为钱的图画工整,其实非也。"可见,钱选的向来面目是极为工整的。

其实,这些"隶(利)家"都是在"逸"的观念的导引下,追求"神"的画法,同时也说明了此时的"逸",尚在"神"的母胎中蠕动。作为审美观念,"逸"的表述是十分明确的,但"逸"的作品,从技巧到风格,依然十分模糊。"神"的法度,领导着时代的潮流,成为人们向往的最高法度目标。

苏轼作了一幅《寒林图》,大概是倾尽心思、使尽力气的,他得意之余写信告诉王定国说:"予近画得寒林,已入神品。"(《画继》卷三)邓椿认为:"是亦得从心不逾矩之道也。"(同上)真是一语中的,说出了"逸"人"隶(利)家"作"神格"的道理,

后世的"逸"人"隶（利）家"又何尝不是如此。

得心不逾矩，造趣不离形，"逸"作为"神"的升华，必须具备取"神"的手段。方薰说："逸品画从能、妙、神三品脱屣而出，故意简神清，空诸功力，不知六法者焉能造此？"（《山静居画论》）范玑说："夫逸者，放佚也。其超乎尘表之概，即三品中流出，实非别有一品也。即三品而求古人之逸正不少，离三品而学之，有是理乎？"（《过云庐论画》）李修易说："逸格之目，亦从能品中脱胎，故笔简意赅，令观者兴趣深远，若别开一境界。"（《小蓬莱阁画鉴》）无疑，"逸"在"形似"的范围之中，是人们能公认的。然而，"逸"与"神"是不同的审美层次，人们也没有抹去，故而对"形似"的要求也有所不同，一个以"似"为追求的绝对标准，一个追求的是自然天真中的"形"，这两种"形似"要求，实质是绘画风格在美学意义上的分野。"神"多得阳刚之美，情动气盛而有声势，一眼就能抓住观者，如浓醇烈酒，令人沉醉；"逸"多得阴柔之美，性平气和而见韵度，以其隽永的意趣打动观者的心，如清爽甘泉，回味无穷。

通过以上对"隶（利）家"的审美观念和实际创作的梳理，我们不难发现："隶（利）""行"的区分，实在不是对绘画的品第，而是对画家学养素质的判别。"隶（利）家"的倡导者之所以抓住形不放，抓住技法不松，一方面取决于绘画的本然要求；一方面决定于由"技"可以入"道"的传统心理。因此，"隶""行"是在绘画技法高度发达后出现的对技法审美上的一次规导。"隶（利）""行"的始作俑者赵孟頫和钱选，是以文人的雅逸借书法的笔趣在重振绘画的手段，而突出强调线条，又是对宋末绘画中墨的泛滥而提出的规导手段，由此而产生出"行家""隶（利）家"之分，主要还是基于社会性以新的面目和手段——商品化干预绘画的时状，出于维护绘画的纯真性，尤其是画家的纯真性，而创造的心理调节手段。

第八章 畅神与达性

乐志山林,畅性自然,是中国文士的"神圣传统"。它不仅是中国文人的唯一归宿,而且也是文人"兼济天下"的重要支援意识。

人类自有自我意识之时起,就将认识自身,创造顺乎人性的生活方式和生活秩序视为最根本的任务。一切认识论和伦理学的目标,都从这一最根本的任务中生出,并为完成这一根本的任务而探幽入微竭尽所能。作为自然的一员,认识自然是为了取用自然、改造自然,使自然顺乎人性,人性顺乎自然;作为群体的一员,建立相应的社会秩序,也是为了顺乎人性的发展。前者是人的自然属性,后者是人的社会属性;在绘画中前者是"真趣",后者是"理趣"。

但是,自然属性和社会属性又都是人的本然属性的不同反映,一旦画家的立足点转移到人的本然属性上,那么,绘画作为一种艺术样式也就成为人的本然的生存方式,在中国绘画审美心理上的表现就是"天趣"。

从六朝以来的"畅神"理想到宋元的"达性"追求,是蕴藏在中国传统美学思想中的"天趣"审美心理从不自觉到自觉的展开历程。

第二十四节 乐志山林

"天趣"绘画审美,是由文人参与绘画,并形成独特的"文人画"时才得以产生。"文人画"是文人心性修养的重要方式,也是文人对绘画的改造、升华的产物。

在中国绘画史上,文人介入绘画的历史由来已久,至少可以上溯到魏晋南北朝时期,甚至可以说中国绘画从草创进入成熟也是得力于文人对绘画的介入。

因为绘画在此时并没有具备从草创到成熟的全部变化条件,尤其是绘画技巧的生拙低下,并不足以使绘画迅即成熟,所以,一般都认为中国绘画的早熟,是观念先行的结果。但是,绘画进入成熟期以后,并不是循依文人的观念而继续发展,也没有为文人所一统天下,相反,绘画在步入成熟期以后,全部的努力却转向了技巧的开掘。宗炳、王微等人的观念也直接演绎成技巧法度的准则。

因此,我们认为,中国绘画的成熟,其主要受益的是强大的社会伦理观念,而中国绘画的升华,则是文人"神圣传统"在绘画中恢复落实的结果。

所谓中国文人的"神圣传统",其实就是孔子为代表的"素王"意识,以及在此意识下的举止行为。

中国人的"神圣传统",随着中国文人的产生而形成。

春秋战国,既是一个"礼崩乐坏"的时代,又是一个"百家争鸣"的时代。所谓"礼崩乐坏"是指"祀礼"不再出自天子,而是出自诸侯。诸侯争霸、礼崩乐坏,故孔子斥之为"天下无道"。因此,要使三代之治再世,其前提是必须复兴三代之礼。

诸侯争霸,礼崩乐坏,致使原始巫教社会中的大批"礼乐之官""失业",而"封建""世袭"的秩序又不可能吸纳他们,这一部分上不及王族,下不为百姓的"失业"的礼乐之官就成了一个特殊的社会阶层。据《周礼·春官》记载的"礼官之属",仅有明确数字记载的人员就有 3 673 人,这还不包括"无数"的男巫、女巫和神士,以及其他类似或相关的人员。这一特殊的社会阶层不仅具备了孕育文人(知识分子)的全部条件,而且应该说他们是知识分子的前身,或者说真正意义上的知识分子是从他们中间演化而来的。春秋晚期,以孔子为代表的儒家及诸子百家的形成,标志了中国历史上知识分子作为一个独立的社会阶层的正式形成。

据章太炎、余英时等人的考证,中国历史上最早的知识分子——文人与礼官、祭师和乐官及学师有着渊源的连续。但是,这仅仅表明了他们身份上或社会功能上的沿袭,文人与巫史之间更为深刻的变化则是表现在诸子百家学说中的对人的充分认识,即肯定人与天地并称三才。这才是诸子在完整意义上成为知识分子的根本条件。

对人的充分认识,在诸子学说中具体表现为由上古的"祀礼"到诸子的"士礼",即"礼"由祭天地祀鬼神变为人性的自我修养。尽管这一转变不是一朝一夕之事,但是这一转变趋向却是明显的,如公元前 523 年郑国的子产已明白地提出了"天道远,人道迩"的见解,然而我们依然能把这一转变的完成落实在诸子竞起的年代,或者更直接地落实在孔子所处的时代或就是孔子的身上。

将"复礼"视作孔子念念不忘、孜孜以求的理想目标固然不错,但将孔子所企

图复兴的"礼"直接等同于"礼崩乐坏"之前的"礼",却是有所偏颇的。孔子的"克己复礼"是在颜渊问"仁"时才说的。

> 颜渊问仁。子曰：克己复礼为仁，一日克己复礼天下归仁焉。为仁由己，而由人乎哉。颜渊曰：请问其目。子曰：非礼勿视，非礼勿听，非礼勿言，非礼勿动。颜渊曰：回虽不敏，请事斯语矣。(《论语·颜渊》)

对"克己"与"复礼"作过多的注释会有赋予微言大义的古代典籍过多意义的危险，但孔子所说的"克己"与"复礼"作为达到"仁"的境界的途径却是无疑的，"仁"向来被看作是个体的最高道德境界。除此之外，还当有形而上学的意义，而且，从形而上学的意义上说这个道德的精神或"仁"的精神按其本质说是等同于宇宙精神的。换言之，"仁"所代表的道德境界，并不局限于伦理的范围，也表达了宗教的意义。孔子不仅多次论及祭祀之事，而且(史传)他还述《易》，在这一方面，礼的含义与三代之礼有密切的连续，但同时，孔子也讲过"敬鬼神而远之"的观点。因此，与"克己"相连的"礼"是"士礼"之礼，即通过礼的操练，可以使个体的我——"己"进入仁的境界——"践仁"。"仁"所包蕴的宇宙精神就是以其宗教意义为母体而得以孕育的。其宗教意义主要有"践仁"的途径——"礼"来体现。从发生学的意义上看，礼介乎于人与超自然的存在的关系之间，其本来含义就是在一定的形式和步骤中遵循超自然存在的意旨，或者从这超自然的存在身上，引发出祈求得到的回答。从这一意义上看，执礼者并没有"自我"的意识，他们仅仅是一个传递往来信息的"信道"。这种专职的执礼者是为天子服务的，而"礼崩乐坏"之后，祀礼不再出自天子，而是出自诸侯时，执礼者也就失去了唯一的服务对象。但是超自然的存在却并不因此而同时消亡，亦即最终极的真理——"道"依然存在并且需要探究。因礼制秩序崩坏而"失业"的执礼者，在"封建"秩序中的立命立身之本就只有是穷"究天人之际"——"道"。因为，在各国争霸的局面下，王侯们除了需要知识分子的技术服务外，同时，更需要"道"对他们的"(权)势"加以精神上支持，建筑在赤裸裸的暴力基础上的"势"是不可能具有号召力的，政权多少总要具备某种"合道性"。

由此而形成的"势"对"道"的尊重和利用，就成了"失业"者们最坚实的存身立命之地。为能"为王者师"，持"道"者必须体道日勤、悟道弥深；另一方面，王所拥有的是"势"，而不是天子的"道"，王之所以争霸是为做天子。坐天子之位除了需要有足够强大的"势"之外，踞道内圣也是不可或失的。这需要有持道者的支援，而持道者要肩负此重任就必须首先自通"内圣"之幽径。

这"内圣"的境界就是孔子所说的"仁"。因此，由执"礼"者到持"道"者，标志

了"人"的自我发现和心性的自我修养得到确实。换言之,宗教的意义实质上已经为"内圣"提供了一切条件。从这一意义上,我们完全有理由说孔子是中国历史上第一位知识分子,是他完成了"礼"的人性化过程,即由"祀礼"到"士礼"的转变,由究"天"人之际到究天"人"之际的转变。

在上述这一点上,包括儒家在内的诸子百家之间并无根本的分歧。将儒、道视为互补的对立,大抵是受西学东渐的影响而强为的分门立户。从所谓的入世一面看,道家之宗师老子的入世欲并不亚于孔子,甚至比孔子更为显明;从出世的一面看,庄子的逍遥游与孔子的暮春三月之游亦相去无几;从自我修养上看孔子的仁知之乐(山水之乐)、孟子的养气说与庄子的心斋、坐忘的养生说亦可谓如出一辙,因此,儒道之间与其说是后成的互补,毋宁说是本然的互融。所以,诸子百家与儒家共同延续了一个共有的渊源,而不是儒家的一脉单传,由此,也揭示了中国文化发展上的一个重要特征:连续性。

在完成了"礼"的人性化过程之后,悟道,也就由向外在超自然存在的祈乞,转向了人性的自我修养。随着这一根本指向的改变,原先"祀礼"中的沟通天地的途径在得到连续的同时也随之而发生了变化,如以舞降神的"舞"被分而专用,一方面做为怡情悦性的舞蹈而得到发展,一方面作为导引之术得到强大,歌、乐则更不待言。这里,我们所需要特别强调的是:巫觋沟通天地的首先工具和方式——山林及临水登山,在文人身上,则成为养性悟道的重要方式。

山林,在巫觋看来是架设在天地之间的通道——"地柱(axis mundi)"。通过登攀这柱子,可以从一个世界进入另一个世界。《山海经》和《史记·封禅书》中对此有极为详尽的记载;然而在文人看来则是修心养性的最好场所,故孔子有"仁者乐山,智者乐水"之说,庄子有"齐物"之论。这里我们需要说明一点,长久以来对文人隐居山林,一直被看作是退世出尘的表现,尤其在社会动荡不安的历史背景下,这种观点是十分吸引人的。但,我们必须看到文人之所以安然隐居山林并不是山林具有抵御"势"的强大力量,因为隐居山林之中的文人们十分清楚,只要统治者们愿意,他们都难免有成为"足下"的可能。更何况藏身山林还有"终南捷径"可走。因而,文人的山水之志、林泉之心,都是他们修心养性以求悟道的"神圣传统"的有机组成部分。

乐志山林,功在修心养性,而修心养性又是为了更好地悟究"道",这是随着文人的产生而形成的,因此,乐志山林是"素王"意识指导下的有目的行为。

在文人看来山川乃是"道"融而成的,"嗟台岳之所奇挺,实神明之所扶持"。故山川可"应配天于唐典,齐峻极于周诗",原因还在于山川的"理无隐而不彰",故

"苟台岭之可攀亦何羡于层城？释城中之常恋，畅超然之高情"（孙绰《道贤论》见《全晋文》卷六十一）。从文人对山水的认识看，既有纵情寄乐成为名士的一面，也有人格超然绝俗实现人性自由的一面。因此，"以玄对山水"与其解释以玄佛之理应对山水，不如说是以山水涤除一切尘埃，直悟至高真理更为妥帖。换言之，文人的游乐山水与胡塞尔的"加括号法"具有异曲同工之妙。如"王司州至吴兴印诸中看，叹曰：非唯使人情开涤，亦觉日月清朗。""荀中郎在京口，登北固望海云：虽未睹三山，便自使人有凌云意。若秦汉之君，必当褰裳濡足"（《世说新语·言语》）。"郭景纯诗云：林无静树，川无停流。阮孚云：泓峥萧瑟，实不可言。每读此文，辄觉神超形越"（《文学》）。所以，文人由游山水而引发的慨叹就不仅是鬼斧神工的自然美景，更重要的是对宇宙天地的根本认识，如《庐山诸道人游石门诗序》云：

> 斯日也，众情奔悦，瞩览无厌。游观未久，而天气屡变。霄雾尘集，则万象隐形；流光回照，则众山倒影。开阖之际，状有灵焉，而不可测也。乃其将登，则翔禽拂翮，鸣猿厉响，归云回驾。想羽人之来仪，哀声相和，若玄音之有寄，虽仿佛犹闻，而神之所畅；虽乐不期欢，而欣以永日。当其冲豫自得，信有味焉，而未易言也。退而寻之，夫崖谷之间，会物无主，应不以情，而开兴引人，深至若此，岂不以虚明朗其照，闲邃笃其情邪！并三复斯谈，犹昧然未尽。俄而太阳告夕，所存已往，乃悟幽人之玄览，达恒物之大情，其为神趣，岂山水而已哉！于是徘徊崇岭，流目四瞩，九江如带，丘阜成垤，因此而推，形有巨细，智亦宜然。乃喟然叹，宇宙虽遐，古今一契。灵鹜邈矣，荒途日隔，不有哲人，风迹谁存。（《全晋文》卷一百六十七）

如果说这篇佚名的诗序重在"乃悟"山水所蕴之"道"，那么，孙绰的《道贤论》则带有浓重的原始巫教气息。其曰："恣心目之寥朗，任缓步之从容。苏萋萋之纤草，荫落落之长松。窥翔鸾之裔裔，听鸣凤之嗈嗈。过灵溪而一濯，疏烦想于心胸。荡遗尘于旋流，发五盖之游蒙。追羲农之绝轨，蹑二老之玄踪。""惠风仁芳于阳林，醴泉涌溜于阴渠。建木灭景于千寻，琪树璀璨而垂珠。王乔控鹤以冲天，应真飞锡以蹑虚。骋神辔之挥霍，忽出有而入无。""于是游览既周，体静心闲，害马已去，世事都捐。投刃皆虚，目牛无全。凝思幽岩，朗咏长川，尔乃羲和亭午，游气高褰。法鼓琅以震响，众香馥以扬烟。肆觐天宗，爰集通仙。挹以玄玉之膏，漱以华池之泉。散以象外之说，畅以天生之篇。悟遗有之不尽，觉涉无之有间。……浑万象以冥观，兀同体于自然。"山水除有"地柱"的巫教功用外，在文人看来是乐志修心养性的途径，游览山水可使体静心闲，故游山水与观庖丁解牛

几可同日而语,经游览而澄明心情,则可进入"肆觐天宗,爰集通仙"的境地。这种对有与无的悟觉就是对存在于天地之间的终极真理的悟觉。而一旦悟觉到这一终极真理,则一切门墙俱不复存在,人与天地相齐,浑然无须分析,亦即进入"浑万物以冥观,兀同体于自然"——不知庄周为蝴蝶还是蝴蝶为庄周的"齐物"境界,亦即所谓的"天人合一"的境界。

以乐志山林的方式进行修心养性,既是包括儒道在内的诸子百家的共同特征,又是中国艺术发展的一条"文脉"。中国绘画最初由人物作源起,最终以山水为归宿,不能不说与此密切关联。

基于此,我们也就寻绎到了文人之于绘画的原因和功绩。

文人对人物画的介入,主要是强化了人物画的社会伦理功能,同时,也间接地表达了文人的个体道德境界。而文人对山水画的创建和不懈努力,则全由文人的"神圣传统"使然。前面我们已经阐明山水画的成熟依赖于人物画技巧的支援,是从人物画中"渐变所附"而来的,但是就在人物画刚刚步入成熟期,总结出千古不移的"六法"时,山水画却从它稚嫩的芽枝上结出了标程百代的理论果实:"畅神"。如果说爱因斯坦曾为中国这个科学理论的侏儒竟然迈出巨人的技术步伐而惊叹不已的话,那么,他也应当同样为中国艺术理论对技巧的巨大超前量而感慨不已。山水画的"畅神"理想要在经历了差不多一千年的漫长的跋涉后才得以全方位的实现。

第二十五节　畅　神　理　想

魏晋南北朝是中国文化史上一段特殊的繁荣时期,也是文人隐居山林风气最盛的时期。

东汉末年社会的动荡不安,儒学结壳于"势",使文人处于一种"神圣传统"相脱序的困境之中。这是魏晋南北朝文士不肯专儒,博涉旁及,清谈玄理,心置于上古的内在原因;政治风云的变幻莫测,是文人远避朝政,苟且保命,隐形荒野,身置于山林的外在原因。两者合而成就魏晋南北朝注重心性自我修养的一代风尚。

宗炳的《画山水序》就是产生于这一时期的山水画的标程百代的宣言。

宗炳是较为典型的文人,他的尚平之志就是悟道。以悟道为理想目标,他拒绝出仕,始终以"澄怀观道"为平生之向。立足于道,则佛、道、儒皆可汇通。如他说:"孔氏之训,资释氏而通,可不曰玄极不易之道哉?"(《明佛论》,《全宋文》卷二

十一)然而,在清谈言理之外,更将登山临水作为心性修养的重要途径和"澄怀观道"的重要方法。

宗炳认为像"轩辕、尧、孔、广成、大隗、许由、孤竹之流"(《画山水序》见《历代名画记》卷六,以下凡不注明者均见此)圣人逸士,"必有崆峒、具茨、藐姑、箕、首、大蒙之游",是因为"山水以形媚道"。这里的"形"是"质有"的外在之符;"道"是"趋灵"的内在义。反复强调山水的"质有"——形,是宗炳在对山水的认识上高出一筹的关键,因而,也可以说是为山水画奠定了不可动摇的理论基石。而圣人与贤者之别,其实是经由山水陶冶而达到的两个不同层次的境界:"圣人含道映物"是由形而上契应于形而下;"贤者澄怀味象",则是由形而下通达于形而上。因人而异,无关于山水本身,故曰:"至于山水,质有而趋灵。"圣贤的"仁智之乐",其实是直接脉承孔子"仁者乐山,智者乐水"(《论语·雍也》)的观点。由此可以看到山水画在其萌芽之初,就与人物画的出发点有着天壤之别:前者用以"悟道""畅神";后者用以"人伦""劝戒"。前者是为同志,为自己而作;后者是为民众,为他人而作。这是山水画从一开始就具有不同凡响的崇高地位的缘由所在。

山水在宗炳看来只是获得"神理"的有效工具,所谓"理绝于中古之上者,可意求于千载之下;旨微于言象之外者,可心取于书策之内。况乎(山水是人)身所盘桓,目所绸缭",一旦从这"近取诸身"的山水中感获"神理",则无须复求"幽岩",因为"神本无端,栖形感类,理入影迹",盘桓于形迹,感超于神理,当得之于山水,又不为山水所累。所以,山水是一个初需得之、终复弃之的感悟神理的中介。故宗炳说:"夫以应目会心为理者,类之成巧,则目亦同应,心亦俱会。应会感神,神超理得,虽复虚求幽岩,何以加焉?"而"诚能妙写,亦诚尽矣"。对处在技巧低下的宗炳来说,这还是一种理想化的假设,但对后世来说,却有着很大的启迪和倡发意义。"诚尽",是人性的彻底畅发,是人性与物(山水)性融汇合一的别一境界,宗炳的这一理想化假设,随着绘画技巧的不断精深,到元明二代,就成为可以实现的有限目标了。

宗炳从登临山水,到图画山水,到面对山水画而"卧游",在这整个过程中,始终如一的目标是:悟究天地之至道。这也是他一生的追求。从西陟荆巫,南登衡岳,结宇庐山,栖丘饮壑三十年,到老病俱至,以疾还江陵,还将凡所游履,皆图之于室,以作卧游,孜孜以求的不过"畅神而已",亦即进入圣人的境界。也唯有如此,他才能依恃"素王"的支撑而敢与尘世的帝王相颉颃而辟之不起。

宗炳所认识的"圣人"是人性自然畅发的人,是"不违天励之蒙",可以"独应无人之野"的畅达之人。"于是闲居理气,拂觞鸣琴,披图幽对,坐究四荒",于"峰

岫峣嶷，云林森眇"中暎见绝代圣贤。

立足于悟究天地之至道的基点上，他认为"嵩、华之秀，玄、牝之灵，皆可得之于一图矣"，亦即物性与人性在"道"的层次上是同一汇通。宗炳自己观画畅神的过程，是将绘画用以心性修养"悟道"的典型表现。

总观宗炳的山水画理论，一个显著的特点是将山水画作为文人乐志的绝好场所。在光扬文人"神圣传统"的同时，一方面延续了山林作为"地柱""宇宙之树"的观念，一方面延续了先秦诸子山水之乐（又称仁智之乐）的传统，并以此作为强大的"支援意识"，通过自己的大力倡发和躬身实践，明确了山水画是文人心性修养的有效途径。

王微的《叙画》与宗炳的《画山水序》有异文同旨之妙。

王微借颜延之之言首先重申了绘画的地位："辱颜光禄书，以图画非止艺行，成当与《易》象同体。"（《叙画》见《历代名画记》卷六，以下不注明者皆见此）同时与早熟于绘画的书法并提，并力图揭示书画之间的异同，着重指出了书法的用笔对绘画的鼎力之助。在这一点上王微以其深厚的书法家学功底和"各体善能"（谢赫《古画品录》评王微语）的绘画技能弥补宗炳的不足。

宗炳说"嵩华之秀、玄牝之灵，皆可得之于一图"，王微则进一步概括为"以一管之笔，拟太虚之体"的千古绝唱。如果说宗炳更多地立足于绘画之形，把画面之形与自然之物作等量齐观，进而从中"畅神"的话，那么，王微则是立足在绘画创作的过程中，畅达性情。王微说："望秋云，神飞扬；临春风，思浩荡。虽有金石之乐，珪璋之琛，岂能仿佛之哉？披图按牒，效异山海，绿林扬风，白水激涧。呜呼！岂独运诸指掌，亦以明神降之。此画之情也。"

《画山水序》和《叙画》在山水画的演化历程中立下了标程百代的功业。宗、王的理论阐述和创作实践，不仅使山水画获得了与书法并位，与《易》象同体的地位，而且，从理论到实践两方面肯定了绘画同样是"通神明之德"（《易·系辞下》）的途径，亦即是能"进乎道"的"技之至"者。

绘画必须坐实于形，方能获得不可替代的存在地位，但仅有此，则绘画只能处于"技"的层次，而无法进乎道。因而，造型水准不甚高妙的宗炳对山水画的努力是从形而上推及形而下的，尽管他对具体的形的描绘方法也有所论及，但仍不免是粗率而笼统的。用现代的眼光来看，他所重视的只是物象的外形，而不是物形的精致真实。王微所说的"竟求容势而已"倒不啻为较确切的概括。细究起来，宗炳、王微都是将绘画（山水画）与老子庄周之道、松乔列真之术等而视之的，都是洗心养性的方法。所不同的是，宗炳是个真正懂山水的人，而王微则还是个

善画的人。

将绘画中的山水形象与自然的山水作等量齐观,将人与画的关系,转换成人与自然的关系。这一方面是山水入主绘画之初不可避免的,一方面也是对造型能力低下的扬长避短之策。"详古人之意,专在显其所长,而不守于俗变也"(《历代名画记·论画山水树石》),张彦远的这一评价是贴切而中肯的。

但是,也必须看到正是这一将人与画的关系,转换成人与自然的关系,才使乐志山林的文人传统观念顺顺当当地进入了绘画领域。从宗炳、王微的理论和实践中,我们可以看到,这一观念的进入并没有与绘画的本体要求相逆抗,相反,正是有效地借助了文人乐志山林的传统观念,才能使绘画避免了情节性的禁锢,使绘画作为艺术变得更为纯粹。王微对绘画运笔的论述,实在可以看作是后世文人画的始创者。张彦远评王微说:"图画者,所以鉴戒贤愚,悦怡情性。若非穷玄妙于意表,安能合神变乎天机。"(《历代名画记》卷六)"怡悦情性"是宗炳之所谓"畅神",是王微之所谓"明神降之"。

宗炳、王微所处的时代,绘画刚刚脱离草创进入成熟,而这时成熟的还仅是人物画,山水画尚在萌芽阶段,因此,立足于当时的绘画时状,是不可能有这样一种将绘画视为"怡悦情性"之径的理论和实践的。因此,对宗炳、王微在绘画史上的贡献就只能从绘画作为人的生存方式这一立场上去洞观。这就是说宗、王的绘画"畅神"理想是立足于人性的畅达这一根本层次上赋予绘画的理想。所以,张彦远说:"宗炳、王微皆拟迹巢由,放情林壑,与琴酒而俱适,纵烟霞而独往。各有画序,意远迹高,不知画者,难可与论,因著于篇,以俟知者。"(同上)

在"鉴戒贤愚"这一绘画社会伦理功能之外,着力倡发"怡悦情性"这一绘画人性条达功能,功在宗炳、王微的执着努力。

可以说,没有宗炳、王微对绘画"怡悦情性"这一人性条达功能的开掘,就很难断定绘画在两晋南北朝间进入成熟期。

乐志山林的生存观念和方式,在绘画中具体为艺术的体验和感悟,在绘画中修心养性,这是人性的新自觉。乐志山林的观念是随着人性的发现而奠定的,又随着人性的新自觉而发展、深刻,随着绘画技巧高度发达而全面实现。

在中外历史上人的自觉与自然的发现,总是相伴而来的,文艺复兴时期的意大利,由但丁发其端,彼特拉克继其后的临水登山亦蔚成风尚。其不同之处在于:对于西方知识分子来说,登山临水是为了寄情于自然,对于中国文人来说,登山临水则是他们生活的组成部分,并且还是不可或缺的"内圣""悟道"的途径。

孔子在自述其为学经历的境界时,曾说:"吾十有五而志于学,三十而立,四

十而不惑,五十而知天命,六十而耳顺,七十而从心所欲,不逾矩。"从十五到七十,孔子自谓经历了六个不同层次的人生境界,但仅依此简约之言,我们对他的每一个层次都难以索解。然倘若参之以夫子喟然而叹的暮春三月之游,大抵就可以获得一点人生至高境界:"从心所欲不逾矩"的信息了。倘若庄子以其《逍遥游》《养生主》言其志,也许夫子也会喟然叹:"吾亦与点也。"因为在孔子看来,"知之者不如好之者,好之者不如乐之者"(《论语·雍也》)。因此,不与自然相逆忤,而能与自然相融洽本身就是持获存于天人之际的道的表征。所谓"仁者乐山,知者乐水"(同上)是也,用庄子的术语来说就是"齐物"。而宗炳则用"畅神"来表述进入"齐物"境界后的审美感受,其实孔子对此也有专门的看法,即:"游于艺"而后有"乐"。

中国绘画美学中的"畅神"理想,是"游于艺"的至高境界,心性在这"游"的过程中得到澄明、畅达,因而,是人性的脱羁后的自由,是生存的最佳状态。

第二十六节　达 性 追 求

中国绘画美学中的"畅神"理想,虽然超越了绘画技巧的高度而卓然独立,但是,产生这理想的时代却无法在绘画中得到实现,心有余而技不足。尽管王微已经注意到了绘画应当重视笔法技巧,但在造型水准稚拙的六朝,即使有早熟的书法,再加上一批书画兼擅的文人的参与,仍然无法改变绘画本体的发展规律。尽管中国绘画从六朝起就决定了它不拘形的特征,但无法抛却坐实于形的绘画本体要求和前提。

所以,"畅神"的理想要实现在创作中,必须有技巧的长足进步,并且需要找到自己特定的语言。在中国绘画演化过程中,完成这一关键转折的关键人物是王维和张璪。

王维是唐代画家中的一个突出者,世称为隐于朝廷大隐者。王维的绘画艺术究竟是何种面目,历来众说纷纭,或者"一见定为学王维",或者"但以心想取之",雷声震耳,却不见雨滴。

由于王维留传的画迹稀少,所以,历来都只存在于人们的"心想"、"理想"之中。画家、收藏家,出于各自的目的,各说其是。米芾《画史》中关于王维作品的记载有:

> 唐张彦远《历代名画记》云:类道子。又云:云峰石色,绝迹天机,笔意纵横,参乎造化。孙氏图仅有之,余未见此趣。

王维画小辋川,摹本笔细,在长安李氏。人物好,此定是真。若比世俗所谓王维,全不类……

世俗以蜀中画骡纲图,剑门关图为王维者甚众。又多以江南人所画雪图,命为王维,但见笔清秀者即令之。

以七百金常卖处得《雪霁图》,破碎甚古,如世所谓王维者。……因众中展示。伯玉曰:此谁笔? 余曰:王维。

大概是王维诗风清丽的缘故,宋代把他看成是"笔清秀者"的代表,众多的伪作或者那些类似王维风格的五代及北宋作品被标上王维的名字,总还能依稀反映出王维的一点画风。米芾说他见过王维的画迹,似乎也有些漏洞。他认为自己所见到的王维画作没有张彦远评论的那种趣味。而他断言"此定是真"的王维《小辋川》又"全不类"世俗所谓的王维画;然而,对那幅《雪图》,他却道是"如世所谓王维者"。那么,倘使米芾所识不谬的话,可以推测,王维是具有多种画格的。米友仁说:"王维画见之极多,皆刻画,不足学。"(王琪《赵殿成笺注王右丞集序》)"既自悟丹青妙处,观其笔意,但付一笑耳"(都穆《铁网珊瑚》)。而米芾见各处收藏的王维画时却说:"谅非如是之众也。"(《画史》)那么,米友仁何以"见之极多",其中有多少是真正王维画的呢?

董其昌鼓吹王维,到了不遗余力的地步,但是真正在探寻王维画风时,却十分慎重,他见过许多摹本:

一、项元汴家王维的《雪江图》,"多不皴染,但有轮廓耳,及世所传摹本,若王叔明《剑阁图》,笔法大类李中舍,疑非右丞画格"。

二、在长安得到赵大年临右丞《林塘清夏图》,"亦不细皴","未尽右丞之致"而"大家神上品,必于皴妙法有奇。大年虽俊爽,不耐多皴。遂为无笔,此得右丞一体者也"。

三、郭忠恕《辋川粉本》"乃极细谨"。"既称摹写,当不甚远"。

四、赵子昂《雪图》小幅:"颇用金粉,闲远清润,迥异常作,余一见定为学王维","此图行笔,非僧繇、非思训、非洪谷、非关全,乃至董、巨、李、范皆所不摄。"

五、王维《江山雪霁图卷》,"宛然吴兴小帧笔意也"。(以上引文均见董其昌跋王维《江山雪霁图卷》,《珊瑚网》卷一)

董其昌把只有轮廓不见皴染的和同李昭道风格相似的"疑非右丞画格","不细皴"或"不耐多皴"的视为王维的一体。而"一见定为学王维"的赵孟頫本,在此之前,他没有见过王维的画,"但以心想取之"(同上),这个"心想",一方面是取之于史籍的记载,另一方面却是他自己理想中的画格。

明代晚期开始形成的一股王维热,把他奉为水墨画的世祖,萧散、简远风格的代表。董其昌分山水画为南北宗,推王维为南宗的开山:

> 南宗则王摩诘始用渲谈,一变勾斫之法。
>
> 右丞山水入神品……唐代一人而已。(《画禅室随笔》)
>
> 画家右丞,如书家右军。(《珊瑚网》卷一)
>
> 裁构高秀,出韵幽澹,为文人开山。(沈颢《画尘》)

抬高王维,其意在推行所谓的"南宗",尊王维为"南宗"之祖,是因为在唐代的山水画家中,王维的诗名最大,且通禅理。另外,在诗歌领域中的神韵和性灵之说弥漫的当时,王维在诗界和画界的地位也同时升高。

那么,王维的山水画艺术究竟是何种面目呢?

在对王维的评语中,当以朱景玄和张彦远的最为可信。《唐朝名画录》云:

> 其画山水松石,踪似吴生,而风致标格特出。……复画《辋川图》,山谷郁郁盘盘,云水飞动,意出尘外,怪生笔端。

《历代名画记》云:

> 工画山水,体涉古今。人家所蓄,多是右丞指挥工人布色,原野簇成,远树过于朴拙,复务细巧,翻更失真。清源寺壁上画辋川,笔力雄壮。……余曾见破墨山水,笔迹劲爽。

刘昫《旧唐书·王维传》也说王维:

> 书画特臻其妙,笔踪措思,参于造化。而创意经图,即有所缺,如山水平远云峰石色,绝迹天机,非绘者之所及也。

"创意经图,即有所缺"是"笔不周而意周"的疏体画法,说王维"笔力雄壮""笔迹劲爽""踪似吴生",看来他是受到吴道子的影响,而且,用笔很具特色。

吴道子的疏体山水画格创立伊始,作为一个新开拓的领域,可以发掘和充实的东西很多,当然也得由继承者个人具体的才情和发挥。吴道子嫡传弟子卢楞伽"才力有限",未能发展乃师的画法。而王维发展了吴道子的疏体,并使其深重,大概是墨彩的运用上有了进一步的提高。荆浩认为吴道子"笔胜于象""亦恨无墨"。吴道子只注重笔写的效果,他的疏体山水,以线条为能事,没有很好地顾及墨色烘染的效果,在荆浩的眼里,王维的画"笔墨宛丽,气韵高清"(《笔法记》),既不同于"恨无墨"的吴道子,也不同于"虽巧而华,大亏墨彩"的李思训,可见王维的画格在接近吴道子的画法里,又增强了墨彩的辅助。

说王维"体涉古今",是因为他的画格有"过于朴拙""细巧"的古体,也有"笔力雄壮""劲爽"的今体。其实,王维的意义在于充实和发展了"疏体"画法,同时,

又融通了疏、密的两种画法。因此，可以认为，他的画，不如吴道子的豪放，却发扬了清丽的一面，不如李思训父子色彩浓丽，却有墨色烘染的深重效果。

不论作何种体格的画，细密也好，雄壮也好，在唐代都是借形写神，首先是要求形象的真实。王维当然不会跳出时代的格局。他说过："传神写照，虽非巧心；审象求形，或皆暗识。"（《为画人谢赐表》）他的画能有"山谷郁郁盘盘，云水飞动"之势，就是写真追实的结果。皎然《观王右丞沧州图歌》云：

> 沧州误是真，萋萋忽盈视。便有春渚情，褰裳掇芳芷。飒然风至草不动，始悟丹青得如此。丹青变化不可寻，翻空作有移人心。犹言雨色斜拂座，乍似水凉来入襟。沧州说近三湘口，谁知卷得在君手。披图拥褐临水时，倏然不异沧洲叟。

写实而有情致，正是王维的特色。

当然王维的山水画，离不开山水画初创时期的那种状态，在当时人眼里是异常生动的，在后世人看来，除了古朴气质所造成的敬畏之外，其写实能力与五代及北宋相比，距离还是很远的。但是，他在新体山水画发展上的努力，是他对山水画史的重要贡献。

在弄清了王维的绘画基本面目后，我们也就不难揭示后人推崇王维的根由。

从张彦远、朱景玄的评论中，可以推见当时王维的诗名远在画名之上。而在王维的诗作中，最具特色并为他赢得诗名的是他的山水诗，尤其是他的一些五言诗，呈现出动极归静的空灵清净、静谧清新的气息。如《山居秋暝》《鹿柴》等。有人认为王维的山水诗，尤其是中晚期的山水诗与禅宗思想有密切的关联，说王维的诗体现了禅理，固然无疑，他不仅"居常蔬食，不茹荤血，晚年长斋，不衣文彩。……以玄谈为乐，斋中无所有，唯茶铛、药臼、经案、绳床而已。退朝之后，焚香独坐，以禅诵为事"（《旧唐书》卷一百九十），而且在诗坛中也有"诗佛"之雅号。但问题在于，为何通过参禅就能使人对自然有如此深切的体悟和认识。

禅宗作为大乘空宗的一支，在佛教初入中国时，就已为中国文人所吸纳。文人吸纳大乘（或者禅宗）是大乘对般若智慧的推崇与文人究天地之际的终极真理的契合。中国的传统观念认为天人合一，终极真理蕴含在日常生活中，如庖丁解牛、痀偻承蜩等，而佛学中也有一花一世界的说法。因此，以破斥妄想为特征的禅宗思维方式，就为中国文人们接受，并落实在日常生活中，以近取其身的方式进行心性的自我修养。这种心性的自我修养所达到的"平常心"的境界也就是能体悟至道的境界。王维只是此中的特出者而已。沈德潜说他"正从不着力处得之"（《唐诗别裁集》），当是切中之语。所谓"不着力处"，实质就是为一般所忽视的

日常生活,是人们熟视无睹、听而不闻的日常生活,即是人们生存的最根本的部分,是人性最充分体现的部分。因此,所谓悟道,就是从这人类生存的最根本层次上揭示生存的意义,并以此作为具体生存的指导。故悟道以后的生存更能顺乎人的生存要求,是通脱条畅的人性的自由。但是,人是社会的人,日常生活必受制于社会因素的制约,不可能像理想中的方式生活,因此,艺术就成了他们宣畅的重要场所。

由此观之,"宿世谬词客,前身应画师"并不是谵语,王维好画乃出于真意,当然好画并不代表他有高超的造型能力,也许造型能力的相对不足反而强化了他绘画的欲望。可以说,王维诗咏山水,图绘山水,都在表述他对蕴藉于山水之间的"道"的体悟,是他畅达人性的重要途径。也正因为他对人性的深切体悟,他才诗画兼长,达人所不能达的境界:即诗坛画祖,画坛诗佛。

苏轼说"味摩诘之诗,诗中有画;观摩诘之画,画中有诗"(《东坡题跋》卷五);乃深悟个中三昧之言。在这一点上《宣和画谱》的评析亦颇为中肯:

> 维善画,尤精山水。当时之画家者流,以谓天机所到,而所学者皆不及。后世称重,亦云维所画不下吴道玄也。观其思致高远,初未见于丹青,时时诗篇中已自有画意,由是知维之画出于天性,不必以画拘,盖生而知之者。故"落花寂寂啼山鸟,杨柳青青渡水人",与"行到水穷处,坐看云起时",及"白云回望合,青霭入看无"之类,以其句法,皆所画也。

可见,王维作诗绘画,都以参悟所得之"意"作为诗画谋篇布局的统领,亦即所谓"意存笔先"。如果说在魏晋南北朝之际,绘画还只仅在功能上与"六籍"齐肩,那么,王维的出现就标志了诗画合一的彻底完成。

稍稍注意一下中国画的演化历程就不难发现,王维之于山水画宛若宗炳之再世,在宗炳与王维之间,存在着许多共同之处,如皆好禅佛;性好山水;偏爱隐居生活;向往绘画,造型水准却不高;绘画之外别有名世之业:在宗炳是玄理;在王维是诗;都将山水作为心性修养的首选途径。前者在以人物画为霸主的绘画中为山水画争得一席之地,后者则在宫廷画独步的时状中为山水画的安营立寨提供了基地。宗炳以玄佛对山水,王维以诗对山水,玄、诗、山水画是他们心性自我修养的途径,并且都以对形而上的道的悟得作为先于并指导形而下的器的创作的"意"。用张璪的话来讲就是"外师道化,中得心源"。

王维萧散简远的诗格画风,是他对人性悟达的境界,诚如他的诗是从不着力处得之一样,他的画也是从不为人经意的边缘地带开掘出来的,他除了兼擅青绿和渲淡两种画风外,对水墨技巧的开掘也不遗余力。张彦远说"余曾见破墨山

水，笔迹劲爽"，当是坐实而可信的评语，以至于后人把"夫画道之中，水墨最为上，肇自然之性，成造化之功"的《山水诀》托名于王维。然而，不论怎样，王维曾以水墨且是破墨法画山水当是无疑的，这与他的个性及审美趣味和他将绘画视作达性的途径也是相合无间的。

其实水墨山水画，从盛唐开端，经过中唐许多画家的努力，至晚唐已显示出一片勃勃生机。这可以从两方面得到证实：一是在可靠的史料中已经有关于水墨画的直接文字记载，此外，从间接的文字资料中也可以进行佐证和作合理的逻辑推断；二是在零星的画迹里可以得到实物的证实。

张彦远《历代名画记》卷二《论画体工用拓写》，开首便道：

> 夫阴阳陶蒸，万象错布，玄化亡言，神工独运。草木敷荣，不待丹碌之采；云雪飘扬，不待铅粉而白。山不待空青而翠，凤不待五色而彩。是故运墨而五色具，谓之得意，意在五色，则物象乖矣。

这段话，非常明确地指出了在张彦远的时代，已经出现了水墨画，而且，水墨画技巧达到了相当的水平，对水墨形态有了很高的认识。

张彦远又说，"如山水家有泼墨，亦不谓之画，不堪仿效"，他不赞成没有线条作骨架的泼墨，纵使报以微词，也足见此时已有泼墨的画法。

中国绘画在文学和书法的夹缝里生长，又受着文学和书法成就的牵引向前发展。山水画"疏体"新法的确立，为水墨画的兴盛，开辟了一条平坦的路，而带有强烈的情绪波动的"疏体"用笔，正是出现在草书艺术成熟的盛唐。

"疏体"的画法，与勾勒填色不同，它的先期，如吴道子，当是以线描作为造型状物的主要手段，由于线条带有画家的情绪波动，它本身就富于表现力，因而成为艺术风格的象征和魅力的所在。因此，覆盖力强的重厚之色，与此不相匹配，于是出现相应的敷色技巧——轻染淡渲来加强这种线条的表现力，这就直接启迪了水墨渲染的技巧。

山水画在寻找自己独立的语言，摈弃装饰，走向写实。渲染技巧的出现，无疑是向成熟迈出了一大步，到"皴法"的出现和被广泛运用时，山水画的独立语言也就建构完成了。中、晚唐的水墨渲染技巧的发展十分可喜，《历代名画记》提到王维和张璪的"破墨"，就是水墨技巧最早的名称，破墨者，将水淡化浓墨，使墨分层次，荆浩认为"水晕墨章，兴吾唐代"(《笔法记》)，他是看到了这最初的成就的。

现存唐代韩滉的《文苑图》、孙位的《高逸图》，这些人物画背景中的树石，不仅透露了水墨技巧的信息，甚至山水画的"皴法"，也可略见端倪。《历代名画记》载殷闻礼之子仲容："工写貌及花鸟，妙得其真。或用墨色，如兼五彩。""萧悦，协

律郎,工竹一色,有雅趣。"用一色画竹,退一步说,如果不是墨色,而是其他的一种单纯的色彩的话,那么,至少说明这是得到水墨画的启发,或也可说由它启发了水墨画。

水墨画法出现在中、晚唐,它在山水画上的实践最多,这也是以后水墨山水画比其他画种的水墨画法盛行的原因之一。它加快了山水画走向成熟的步伐,为山水画的奋飞创造良好的条件,推动了五代、两宋山水画的繁荣。

中唐画家在技法上的探索,积累了可以产生突变的力量,当时最值得注意的画家,首推张璪。张彦远在论述"山水之变,始于吴,成于二李"之后,笔锋一转,道:"树石之状,妙于韦鸥,穷于张通(张璪也)。"他把"树石之状"与"山水之变"相接,实际上是把韦鸥和张璪对山水画的贡献,与二李及吴道子等同起来了。如果说吴道子始于变的话,那么,韦鸥是这个变革后成熟的体现,而张璪则使韦鸥体现的成熟推向更高的层次。

韦鸥的画:"笔力劲健,风格高举……咫只千寻,骈柯攒影,烟霞翳薄,风雨飕飗,轮囷尽偃盖之形,宛转极盘龙之状。"(《历代名画记》卷一)他已经能够运用自如地使笔墨为"造化"传神,可见吴道子一路新法写实的体制,此时已经具备一定的感染力,如比韦鸥略早的朱审,"工画山水,深沉环壮,险黑磊落,湍濑激人"(同上),"潭色若澄,石文似裂"(朱景玄《唐朝名画录》),具有质感的描写能力,确实是在这个时代以真实的写照来为山水画取得一席之地的手段。而且,画家们不为成法所拘,如毕宏的"树石擅名于代,树木改步变古"(《历代名画记》卷十)。大概毕宏的"变古",是对李思训一系的改革,他的"变古",似乎没有走得太远,依然顽强地走着写实的道路,探索的本身也是为能使画面更接近"造化"。因此,毕宏看到张璪的作品时,"一见惊叹之,异其唯用秃笔,或以手摸绢素,因问璪所受,璪曰:'外师造化,中得心源。'毕宏于是阁笔"(同上)。张璪是更胜一筹的,因为既懂得追求自然形态的重要,又强调内心抒发在此间的地位,所以,在技巧娴熟的基础上,可以借形言心,假笔达性,这是中国绘画最高的境界。

符载把观张璪作画比之于兰亭雅集,他在《江陵陆待御宅宴集观张员外画松石序》中记载的观画感受,倒不失为对张璪"外师造化,中得心源"这一名言极好的旁注:

> 观夫张公之艺,非画也,真道也。当其有事,已知夫遗去机巧,意冥玄化,而物在灵府,不在耳目,故得于心,应于手,孤姿绝状,触毫而出,气交冲漠,与神为徒。若忖短长于隘度,算妍蚩于陋目,凝觚舐墨,依违良久,乃绘物之赘疣也,宁置于齿牙间哉。(《唐文粹》卷九十七)

在符载看来,观张璪作画,几如观庖丁解牛,可以修心养性。

> 于戏！由基之弧矢,造父之车马,内史之笔札,员外之松石,使其术可授,虽执鞭之贱,吾亦师之。如不可求,从吾所学,则知夫道精艺极,当得之于玄悟,不得之于糟粕。众君子以为是事也,是会也,虽兰亭、金谷,不能尚此。(同上)

艺能否极妙,技巧是重要的因素,此外,对于道是否悟通,更是关键。心性修养的至高境界就是悟通道。进入悟道的境界,不仅提高、发掘了人的思维认知能力和心理健康水准,而且对人的生理功能,乃至于容貌都会发生作用,进而有所改变,当然,也就不可能不落实到绘画艺术上。所谓的画如其人的说法,也只有将绘画看作心性修养的途径时,才具其合理性。

张璪在当时就倍受珍爱,但没有作品留传下来,宋代记载张璪的画已是凤毛麟角,赵孟頫看到的《山堂琴会图》,题云:"张璪松,人间最少,此卷幽深平远,如行山阴道中,诚宝绘也。"(汤垕《画鉴》)张彦远所述张璪,字里行间,充溢赞美,但未作具体描写。朱景玄把张璪列入神品下,这于唐代山水画家是最高的礼遇了。

> 张璪员外,衣冠文学,时之名流,画松石、山水,当代擅价。惟松树特出古今,能用笔法。尝以手握双管,一时齐下,一为生枝,一为枯枝。气傲烟霞,势凌风雨。槎枒之形,鳞皴之状,随意纵横,应手间出。生枝则润含春泽,枯枝则惨同秋色。其山水之状,则高低秀丽,咫尺重深,石尖欲落,泉喷如吼。其近也若逼人而寒,其远也若极天之尽……(《唐朝名画录》)

参照张彦远所说的"唯用秃毫,或以手摸绢素",可知张璪的画风是豪放粗犷的,米芾《画史》载:"钱醇老收张璪松一株,下有流水涧,松下有八分诗一首,断句云:'近溪幽湿处,全藉墨烟浓。'又有璪答诗。"可见张璪作水墨画也当无疑。那么,朱景玄说张璪"随意纵横,应手间出",似乎与明清的写意画相近,唐代是否会有这样的画呢?

张彦远、朱景玄二人是见过张璪画作的,张彦远的上辈与张璪颇有些交往,张彦远应对张璪有更多的了解,偏偏《历代名画记》里没有朱景玄那种绘声绘色的描写。像"双管齐下"如此精彩的场面,他却未置一词。细细读来,张彦远是比较客观的,他说张璪用秃毫和以手摸绢素,并没有丝毫的"随意纵横,应手间出"的意思。从他在评论王墨的泼墨画时报以微辞来看,他有着极严格的评判标准。因此,我们认为尽管张璪喜用秃毫作画,有时也以手来参与画面的调整,都要弄清楚当时的所谓秃毫,是否与我们现在的理解一样,是不见毫尖的秃笔;以手摸绢素,是张璪的惯技呢? 还是偶一为之的尝试? 但是,不管如何,张璪绝不会是

大来大去的如明清这般狂肆写意的画风,可能与同时代的画家比较,由于他娴熟的技巧,造成了他相对的旷放画风,他的画讲究势态情致,也可能有对小节的忽略,这在吴道子和王维画里也时有所见。张璪在张彦远家的八幅山水幛,"破墨未了,值朱泚乱,京城骚扰,璪亦登时逃去"(《历代名画记》卷十),可见张璪作画并不是顷刻挥就的。

从张璪、王维身上我们可以看到,绘画尽管是他们畅情达性的途径,但他们并没有背离绘画的本体要求。同时,从他们的绘画风格和技巧取向上,又展示出中国绘画的发展趋向。这就是文人绘画始终都不是为纯粹的美的追求而存在的,形与色给人的感官刺激,必须有助于对形而上的道的体悟才有其生存的合理性。形与色的至高存在方式又是有助于"忘",也就是说其存在的本质意义是为了使人们通过对其存在的占有而进入消弭存在之间种种隔阂障碍的境界——"坐忘",亦即"天人合一"。

中国绘画在由草创到成熟的时期,形与色的发展轨迹是由简到繁,进入成熟期以后又呈现为由繁到简。尽管在求真务实的时尚感召下,绘画的造型技巧也达到了相当高的水准,但是,并没有进入毕肖无遗的境地。换言之,并没有像西方绘画在古典主义鼎盛时期那样走到写实的极限。成熟后的中国画在形与色的发展中开掘出趋向简约的水墨技巧,这是和中国画功能的充分发掘与利用相吻合的。经宗炳、王微、王维、张璪等人的大力阐发和躬身实践,绘画作为体悟至道的有效途径和畅情达性的最佳场所,已为文人所广泛接受和运用。染指丹青的文人体会固然深切,观赏绘画的文人同样感受匪浅。因此,从体悟至道和畅情达性必须无碍这一点出发,"十日画一水,五日画一石"(杜甫《戏题(王宰)画山水图歌》,《杜工部诗集》卷四)的谨细刻划,难免要为物形所累所碍,水墨画法的出现正是对金碧青绿这一类密体画法中使人为画所累所碍的反动,对色的简约或剔除,从客观上讲是缩减了绘画对感官的刺激量,这固然减轻了为画所累的可能程度,但更重要的是以墨代色突出和强调了绘画的线条作用,使书法与绘画结合得更为密切,同时,也使臻盛于六朝及盛唐代表当时文人对山水的认识和体悟水准的山水诗的意境与绘画相融合,因此,水墨画法在弱化绘画对感官刺激的同时,强化了绘画修心养性和畅情达性的功能。如果说水墨画法在创立过程中不免带有极大的偶然性,那么,"水晕墨章"的兴盛,却不能不说是文人依据其"神圣传统"而对绘画遴选的结果。

水墨技法从盛唐发端,至张彦远时代,在探索和积累的基础上走向了成熟,到五代有了更细致的系统研究。荆浩是一个关键人物。他对张僧繇、李思训、项

容、吴道子等一代大家都不无微词,唯独对王维、张璪尽赞美之辞,称王维是"笔墨宛丽,气韵高清,巧写象成,亦动真思",张璪则是"气韵俱盛,笔墨积微,真思卓然,不贵五彩,旷古绝今,未之有也"(《笔法记》)。尽管总体上荆浩还是继承了盛唐的求真务实风尚,但是他不遗余力地抬高水墨技法的理论地位的努力,却并未因此而有点滴的让步。荆浩不仅认为水墨技巧和金碧青绿可以相媲美,而且,在求真方面更高出一筹。

在荆浩的绘画"六要"中,"笔""墨"分占二要,与"气""韵"等而视之,认为笔墨与气韵密切相关,气韵当从笔墨中出。

从张彦远对用笔的重视和荆浩对笔墨的重视中,我们不难发现对绘画的优劣必须落实在个性上的观念得到了进一步肯定和明确,因而绘画中达性,其实质上也落实在画家的个性上,用笔、笔墨无不以个性的投入见长。

第九章 墨戏——达性的展示

在上一章中,我们粗略地揭示了中国绘画从"畅神"到"达性"的发展轨迹,但无论是宗炳、王微,还是王维、张璪,他们都不是完全立足于绘画去实现达性,亦即他们的"达性"是借助于"悟道"这一"神圣传统"的直接支撑,因此,所谓"达性"只是他们悟道的媒介。而真正非画不可,要在绘画中畅达人性的则是苏轼、米芾之流,尤其是米芾。

正由于这一原因,在米芾以后的千余年里,米芾一直被视为非凡的大画家。也许是因为米友仁的缘故,米家云山连同米芾、米友仁父子都受到历代画家和鉴赏家们的顶礼膜拜。

米芾传世的书迹、碑帖多的不可胜数,而其绘画作品却无一种得以留存。因此,米芾是不是画家? 米芾会不会作画? 米芾的画究竟是何种面目? 是否也该作"无米(芾)论"? 这些谜一般的问题,无法从实物中去弄清。但是,通过文字记载的史料,是可以使米芾绘画的面貌被勾出眉目的。弄清米芾的绘画面貌及其绘画美学观,不仅能更全面、更深入地了解文人画初期的一些情况,而且,能典型地揭示中国绘画审美的最高境界:"天趣"审美观的实质和内涵。

第二十七节 "无米论"析

米芾的绘画作品没有流传下来,但从历来的著录中看,大概可以开列一串长长的米芾画作的目录。当然,这些著录中的米芾画作,就文字记载而言,是难以判断其真伪的。即便如此,似乎也没有谁怀疑过米芾的作画能力,米家云山为米

芾、米友仁共创,也似乎是绘画史上的一个定论。

对米芾作画能力的怀疑,始于近代。启功《坚净居艺谈·米芾画》,是一篇真正的"无米(芾)画论"的文字,文不长,兹录如下:

> 米元章《珊瑚》《复官》二帖,为历来著录有名之迹。《快雪堂帖》曾入石,多年临玩,梦想真迹之妙,定有远胜石本者。继见《壮陶阁帖》,附刻珊瑚笔架之图及各家跋尾,始知《快雪》删削之失。盖笔架为珊瑚三枝,下承以金座,其状似三枝朱草出自金沙中,故题诗云:"三枝朱草出金沙",不见此图,诗句竟不可解。惟《壮陶》刻工,远逊《快雪》,于是向往真迹之心愈切。

> 近年获见真迹,不但笔势雄奇,其墨彩浓淡之际,更见挥洒淋漓之趣,石刻中固不能传,即珂罗版印本,其字迹浓淡差异较微处,亦不尽能传出,故每观墨迹,常徘徊不忍去。

> 米老号称能画,世又常认扁圆点一派山水画之创始人归之米老,自《芥子园画传》以大混点、小混点分属大小米,于是米老又与大混点牢不可分,而米老之冤,遂不可雪! 亦此老自诩画法有以自取也。何以言也?《画史》言尝于李伯时言分布次第,又言所画《子敬书练裙图》归于权要,宜若大有可观者,而进呈皇帝御览之作,却为儿子米友仁之《楚山清晓图》,已殊可异。世传所谓米画若干,可信为宋画者无几,可定为米氏者又无几,可定为大米者,竟无一焉。今此珊瑚笔架之图,应是今存米老画之确切真迹矣。但其行笔潦草,写笔架及插坐之形,并不能似,倘非依附帖文,殆不可识为何物。即其笔划起落处,亦缺交代,此虽戏作,而一脔知味,其画法技能,不难推测。《画史》所言:"山水古今相师,少有出尘之格者,因信笔作之"等语,但可作颠语观。再观其"树石不取细,意似便已"。云者,实自预为解嘲之地也。不作当当行画家,固无损于米老,而大混点竟得与米老长辞,亦自兹始! 讵非米老之幸也哉?(《启功丛稿》第288~289页)

启功此论,从五个方面否定了历来米芾能画的说法。第一方面,既然米芾自称能画,而且竟同有宋代画坛第一高手李公麟商讨如何作画,而他的画又被权要收藏,其画艺必然上乘,如何进呈御览之作不用自己的画而亮出儿子的作品。这个论据,并不令人信服。米芾与李公麟,是交往颇深的朋友,纵使米芾不会画或者其画与李公麟的造诣相去很远,也不会妨碍他可以和李公麟一起商讨创作上的事情。以米芾的才情、学识以及对古今绘画的鉴赏能力来看,与李公麟谈艺论画,是极平常的。周密《云烟过眼录》载:"李伯时《山阴图》:许玄度、王逸少、谢安石、支道林四像,并题小字,是米老书。缝有睿思东阁小玺,并朱印,上题:'南舒李

伯时为襄阳米元章作。'下用公麟小印,甚奇。尾有绍兴小玺。跋尾云:'米元章与伯时说:许玄度、王逸少、谢安石、支道林,当时同游适于山阴,南唐顾闳中遂画为《山阴图》,三吴老僧宝之,莫肯传借'。伯侍率然弄笔,随元章所说,想象作此,潇洒有山阴放浪之思。元丰壬戌正月二十五日与何益之、李公择、魏季通同观,李琮记。"

李公麟随米芾所说而创作《山阴图》,说明米芾除了绘画实践上的欠缺和造型能力上的稚弱之外,他对绘画审美的非凡才能及创作构思的精到完善,几乎是可以同李公麟相抗衡的。他甚至认为李公麟"李笔神彩不高",也是出于一个高层次的绘画审美——"天趣"的要求。米芾自己也曾作过同一题材的绘画,他说:"余又尝作支、许、王、谢于山水间行,自挂斋室。"(《画史》)可见这个题材是米芾酝酿已久的,不但借李公麟之笔去表现山阴雅会,而且还亲自动手,去尝作画的乐趣。我们无以想象该图米芾画得怎样,也许与李公麟相比只能当作儿童的涂鸦,但我们还是要由衷地钦佩米芾作画的勇气。当然,米芾自己也知道他的画只可供自玩自乐。所以,他老老实实地"自挂斋室"。《海岳遗事》称:"米芾自写真,世有数本,一本服古衣冠,曾入绍兴内府,有其子友仁审定,赞跋云:'先子昔手写晋、唐间忠臣义士像数十本,张于斋壁,一时好古博雅移摹流传甚多,至今尚有藏者。此卷自写真也。'一本苏养直题云:'米礼部人物潇散,有举扇西风之兴。'一本唐装据案执论《十七帖》者,上有篆书'淮阳外史米元章像'八字及元章自书'粜儿延毛子,明窗馆墨卿,功名皆一戏,未觉负平生'之句。"这类古代忠臣义士像,大抵与他《山阴图》一样,是兴之所至的涂抹,本不计工拙,寓兴寄情达性而已,至于他的自写真,也是出于这种目的。这些都说明米芾是能作画的。我们不能因为米芾是李公麟的朋友,经常在一起商量创作上的事,而用李公麟的标准去苛求他的画。另外,米芾用儿子米友仁的画进呈御览,老子提携儿子,希望儿子能得到皇帝的赏识而获取前程,也是合乎人情常理的,当时,米芾书名极盛,他不必舍长取短,用尚不能似的画去取悦皇帝。

第二方面是世传米画中无一是米芾真迹。无真迹传世,未必等于米芾不会作画。宋代能画而无真迹传世者,又岂止米芾一人。

第三方面,启功认为《珊瑚帖》中的珊瑚笔架图形,行笔潦草,形似亦不能做到,笔划起落处缺少交代,说:"此虽戏作,而一脔知味,其画法技能,不难推测。"此一点,仅在于米画法的技能,且这是夹在字里行间的不经意之作,与作画时的态度想必有所区别。即便由此而可以推出米芾造型的真实水准很低,也并不等于米芾不会作画。

第四方面,启功把米芾《画史》所言"山水古今相师,少有出尘格者,因信笔作之"等语作颠语观,不知有何指为颠语的证据。我们实在看不出米芾为何要在论及自己的画时作颠语。以米芾的大名,何必欺世盗名地硬要跻身画家的行列呢?(他的绘画审美观和创作上的关系究竟如何,我们将在下面详述)

第五方面,是紧接着上述"颠语"而来的,《画史》上云:"树石不取细意似便已。"此处,启功先生却不作颠语观了,而动用了句读上的手法。其断点在"细"字下,成为"树石不取细,意似便已"。这样一断,米芾作画不重形而以意为权衡的状态便成立了。为自供也好,自预为解嘲也罢,总之,这是米芾自己的话,而米芾的绘画水准也可见一斑了。即便如此,也还不能说明米芾不会作画,至多是画画的水平与专业相比要差得多。倘若我们也在句读上作点手脚呢?如在"意"字下断句,请看:"树石不取细意,似便已。"其意即为不在树石的细节末枝上斤斤计较,只要画像树、画像石就可以了,那么,就成为以形象的大致相似为前提的,同样是形似为原则的论点。当然,看米芾的本意,似还是以前面的句读为妥。其实,在句读上,仍大有商榷的余地,此话原文是:"又以山水古今相师,少有出尘格者,因信笔作之,多烟云掩映,树石不取细意似便已。"启功先生是在"掩映"下作一断句,要是在"树石"下断句,在文理上也是通的,那么,就是"多烟云掩映树石"。下面作"不取细,意似便已",或"不取细意,似便已"。两者的意思相去无几,因为画面上烟树无几,因为画面上烟树云山,当不取细,意似是矣;若不取细意,似在一片云烟迷濛景象,似亦无不可。

应当指出,米芾的画,作为绘画史上的一个谜,启功的论点,作为撩开"无米(芾画)论"面纱的一个开端,无疑是值得欢迎的。而且,透过启功"无米(芾画)论"所筑起的那道疏疏的论据篱笆,也可以得到米芾不是不会作画的粗略印象,然问题的症结在于,米芾绘画的水准究竟如何?

由于我们今天已经不可能见到米芾的画迹了,研究米芾的绘画问题,只能依靠文字资料,而最重要、最直接的资料,当首推米芾自撰的《画史》。

在《画史》中,米芾谈到自己作画的情况时说:"李公麟病右手三年,余始画。"这里米芾交代了他作画的时间。《宣和画谱》称李公麟"晚得痹疾",李公麟病右手,当在其晚年之时,《宋史》载:"元符三年,(李公麟)病痹",元符三年为 1100 年,时李公麟五十一岁,与他卒年相去六载,与《宣和画谱》"晚得"的说法相符。米芾说"李公麟病右手三年",则在崇宁二年,即 1103 年,李公麟五十四岁,而是年米芾五十二岁。米芾说:"李公麟病右手三年,余始画。"很明显,米芾是在崇宁二年,他五十二岁时开始作画的。米芾卒于大观元年,即 1107 年,这里,也很明确地反映

了米芾作画的历史，最多也只有短短的四年。

也许会有这样一个问题，《画史》中自述"李公麟病右手三年，余始画"条，观其全文，可认为米芾的"始画"，是专指人物画，而他画山水树石或早于此时。然而，不论早晚，当一个自称何时起作画时，总是对当时自己的画看得过去时才说，否则只会说从何时起开始学画。"作"与"学"当有别。

米芾作画的历史极短，应是事实。不论人物或者山水树石，当时就不多见。邓椿《画继》载：

> ……公（米芾）字札流传四方，独于丹青，诚为罕见。予止在利啐李骥元骏家见二画。其一纸上横松梢，淡墨画成，针芒千万，攒错如铁。今古画松，未见此制，题其后云：与大观学士步月湖上，各分韵赋诗，芾独赋无声之诗。盖与李大观诸人夜游颍昌西湖之上也。其一乃梅、松、兰、菊相因于一纸上，交柯互叶，而不相乱，以为繁则近简，以为简则不疏，太高太奇，实旷代之奇作也。

《画继》所载画家至南宋乾道三年即1167年，此书当成在此后不久，距米芾谢世六十年。邓椿潜心绘画，见多识广，独于米芾画仅见二本，这两本尚难说是真赝。因为此二画据邓椿所述，风格、画法均不类米芾，与米友仁的画风也毫无瓜葛而言，画上题跋，不足为凭，米字流传天下，学者甚众，作伪也不是难事，更重要的是邓椿除此之外没有见过米芾的画，如何一见此二画就断定为米芾所作呢？《画继》中关于米芾绘画方面的资料，除去邓椿本人所见到的二幅外，其余均从米芾《画史》中抄来。可见邓椿这样一位颇有造诣的绘画史家，对米芾绘画并不了解，他赞扬米芾的画实在是慕其名，人云亦云罢了。

张元幹在朋友家见到米芾的《下蜀江山图》，此后朱熹也见过数本《下蜀江山图》，流传至南宋的米芾画大概仅此而已了。陆游曾跋米芾画云："画自是妙迹，其为元章无疑者，但字却是元晖所作。观者乃并画疑之，可叹也。"（《渭南文集》卷二十九）说明米芾画在南宋已属凤毛麟角，极为罕见了，而且还往往把米友仁的画错认为米芾的。假如陆游眼力不错的话，那么，从"观者乃并画疑之"中可见大多数人对米芾的画没有认识。

米芾作画，并不像古人那样"十日画一水，五日画一石"的那样精工细作，而是挥洒点染顷刻而成的。他作画快疾而流传的画迹稀少，只能说明两个问题：一是不常作画，画作也不轻易送人；二是作画历史极短。

苏轼与米芾交往中，没有以米芾能画见诸文字。按说，苏轼与米芾同样爱好收藏和鉴赏书画，对于书画的审美具有比较一致的观念，又同样是文人画的倡导

者,而且,苏轼常与写实水平极高的李公麟合作作画。却不见苏轼的诗文有对米芾的画有过一点赞词或评价,更未闻他们在绘画上的合作之举。在以苏轼为师友的圈子里,一般都喜欢谈论绘画,尤其是对于带有文人格调的画家和作品,经常题咏赋文,借以发挥他们自己的绘画审美观。晁补之是崇尚写实工整的,姑且不谈,黄庭坚、陈师道、王诜等人的诗文中,也找不到涉及米芾作画的史料,这些都可以成为"无米(芾画)论"的有力证据。

现在,我们弄清了米芾于崇宁二年开始作画的事实后,这个问题便迎刃而解了。查苏轼卒于建中靖国元年(1101年),陈师道卒于崇宁元年(1102年),王诜卒于崇宁三年(1104年),黄庭坚卒于崇宁四年(1105年)。米芾开始作画时,他们或已谢世,或卒于当年,或未几便长辞人间,因此,他们不可能见到米芾的画作,对米芾的画根本没有认识。他们的诗文中没有关于米芾绘画的记录,恰恰证明了米芾自己所说"李公麟右手三年,余始画"的话,不是信口开河的"颠语",是值得重视的实话,他确是从崇宁二年五十四岁时开始作画,而且,包括人物、山水和树石。

接下来,我们再就启功"无米(芾)画论"的两个论据辩驳作些补充。

启功认为米芾"言所画《子敬书练裙图》,归于权要,宜若大有可观者,而进呈御览之作,却为儿子友仁的《楚山清晓图》。"米芾在崇宁三年(1104年)六月,复召入汴京,除书画学博士,宋徽宗赵佶赐对便殿,米芾进呈儿子友仁的《楚山清晓图》。他进呈画的目的当然是为了取悦皇帝,而此时,距他"始画"的时间大约一年,赵佶是位书画全能的风雅皇帝,他的画刻意求真,在真实的追求上是相当认真的,邓椿《画继》所载的"孔雀升墩"和"正午月季"等故事,足以说明他的绘画态度。在他领导下的宣和画院,写实是莫二的作风,从现存的赵佶画迹来看,也是相当写实、相当细腻和讲求功力的。可以说,他是当时院体画的代表人物。米芾若要拿出自己仅有一年绘画历史的画作来进呈皇帝,其后果,大概不仅仅是贻笑大方,而可能要落个欺君之罪名了。米芾再颠再狂,也不至于用他的生命和前程去开玩笑,何况佯颠佯狂是他外表,狡黠机敏才是他的内在心灵。再说,他的那幅《子敬书练裙图》归于权要,也未必一定要视为"大有可观"者,不管收藏者懂画与否,收藏有以画重(画的艺术水平和感染力),也有以人重的(不考虑画的艺术水平和感染力,而是从画画的人这个角度出发的),以米芾在当时的名声和他不常作画,画迹极其稀少这个原故,他的画,也许比他的字要珍贵得多。

第二是《珊瑚帖》上画的那株珊瑚架的问题。

《珊瑚帖》,行书:

> 收张僧繇天王,上有薛稷题;阎二物,乐老处元直取得。又收景温《问礼

图》,亦六朝画,珊瑚一枝（下墨画珊瑚笔架带座一枚,旁书"金座"两字）。
"三株朱草出金沙,来自天支节相家。当日蒙恩预名表,愧无五色笔头花"。
这是《珊瑚帖》中的原文。徐邦达考:

　　《珊瑚帖》所称"景温问礼图,应是谢景温所藏:'孔子问礼于老冉之
　　图',……并非景温所画。考谢景温字师直,元祐初曾官宝文阁直学士,传见
　　《宋史》卷二九五谢绛传后。米氏《书史》中,也有两处谈到'宝文谢景温'如
　　何,如何。'节相',应即节度使、使相的合称。考谢传:'(元祐)三年初置权六
　　曹尚书,以为刑部,刘安进复论之,改名郓州,永兴军',正合。因节度使,宋
　　初无所掌,其事务悉归本州知州,通判总之,所以称'权尚书出知州军事'的
　　人为节相,在当时的习尚是不以为僭的。此帖从称谢景温为节相这一点上
　　推测,应作于元祐三年戊辰(1088 年)后不久,米氏约四十左右,论书法亦尚
　　相合,但稍雄逸,和《苕溪诗》等又自不完全一样。书后附画珊瑚笔架一座,
　　可谓存世唯一米画真迹。蔡絛《铁围山丛谈》卷四一条记米氏给蔡京一帖,
　　因谈到坐的船大小,就画一小船在书中,和此事大致相同"(《古书画过眼要
　　录·晋隋唐五代宋书法》第 375～379 页)。

《珊瑚帖》虽无年款,但徐邦达考之甚详,因此,可以确认此帖是米芾四十岁
左右所书,那唯一米画真迹的珊瑚笔架图,毫无疑问也是米芾四十岁左右的"作
品"。启功先生说此图"并不能似","其笔划起落处,亦缺交代,此虽戏作,而一脔
知味,其画法技能,不难推测"。看过米芾的珊瑚笔架图,我们和启功先生的感觉
是一样的。作为一幅画来说,与当时高度成熟的院体画的写实能力相比,此图根
本不能列入绘画作品之列,只能当成兴之所至的信手抹涂来看。但是,我们所要
研究的是米芾画的画而不是他的字。从米芾画的画这个意义上来谈,才可纳入
米芾到底会不会作画以及米芾的画的真实面貌这一主题。

　　此图作于米芾四十岁左右,和他自己宣布"始画"之年至少相距十年。说明
米芾对作画的兴趣,并不在他"始画"的崇宁二年(1103 年)。米芾具有热烈奔放
的感情,在书写得意之时,往往不可遏制自己对绘画的兴趣,常常跃跃欲试,以画
代字,《珊瑚帖》中的珊瑚笔架和《铁围山丛谈》记载的他给蔡京书中所画的船,虽
被目为"颠",但却是小试画笔的例子。启功先生说这是"戏作",完全正确。"戏"
是米芾本人的人生写照,也是他书法和绘画的写照。

　　米芾的颠、痴、狂等视人生为戏的传闻轶事,在宋人笔记里,屡有记载,不管
其真实程度如何,他与众不同的个性和玩世不恭的人生态度,应是有源可寻的。
米芾的书法就很说明这一点。

赵构《翰墨志》云："米芾得能书之名,似无负于海内。芾于真楷、篆、隶不甚工,唯十行、草,诚入能品。"在存世的众多米芾书迹中,楷书甚少,即便在这甚少的楷书中,其点划并不十分工整,结体也有倾欹,一股不安分的气息透溢在笔墨间,好像威武的卫士,即便直立在哨位上也时时有跃跃欲试于战场的那种情状。米芾只有在行书、草书的表现里,才能充分发挥他包括个性在内的全部特长。苏轼认为米芾书法如"风樯阵马,沉着痛快,当与钟、王并行"(《雪堂书评》)。黄庭坚也说:"余尝评米元章书,如快剑斫阵,强弩射千里,所当穿彻,书家笔势,亦穷于此。然亦似仲由未见孔子时风气耳。"(《豫章黄先生文集》卷二十九)两宋士人评米芾书大抵如此。蔡絛《铁围山丛谈》说:"投笔能尽管城子,五指撮之,势翩然若飞,结字飘逸而少法度。"朱熹说:"米老书如天马脱衔,追风逐电,虽不可范以驰驱之节,要自不妨痛快。""米南宫跅弛不羁之士,喜为崖异卓鸷,惊世骇俗之行,故其书亦类其人,超轶绝尘,不践陈迹,每出新意于法度之中,而绝出笔墨畦径之外,真一代之奇迹也"(孙觌《鸿庆集》)。米芾的书法痛快淋漓,奔放不羁,正合他的个性。他以书法为戏,那种酣畅尽兴地挥洒风致,并不违背时代风尚,他的书法和个性的契合,正巧处在书法发展能得个性之便的最佳位置上。所以,米芾的书法艺术的成就,当时就倍受青睐,独树一帜,并形成很强大的流派。

但绘画却不是这样了,当时是院体画发展势头正盛之时,院外的文人学士也擅画,其画与院体画的写实在倾向上是一致的,因此,纵然出现了文人画的理论,也只是当时的文人对绘画审美的某种符合自己口味的要求,与米芾把绘画与书法一同用来为他游戏人生的人生目的服务,尚有很大的距离。米芾心里很清楚,绘画毕竟不是书法,他所画的,有多少人理解呢? 又有多少人会超然于时尚之上承认这是佳作呢? 包括米芾在内,都难以公然坦出。一部《画史》,米芾谈古论今,一副权威的样子,在谈到自己的画时,则语焉不详,遮遮盖盖的极不爽快,同他的书风和评价他人画作时的文风迥然相异。

第二十八节　墨戏的审美心理

被后世称之为北方山水画派的开创者和杰出的代表者——关仝、李成、范宽,在宋初是何等意气风发,他们几乎垄断了当时的山水画坛,史家们也被他们的成就所震动,断言当时山水画的优势和成就是前代无法比拟的。"画山水唯营丘李成、长安关仝、华原范宽,智妙入神,才高出类,三家鼎峙,百代标程。前古虽有传世可见者,如王维、李思训、荆浩之伦,岂能方驾!"(郭若虚《图画见闻志》

　　然在米芾眼中，关仝、李成、范宽三家，有值得称赞的地方，但也有不少缺陷。

　　米芾对关仝的评价不多，只是轻描淡写地说："关仝人物俗，石木出于毕宏，有枝无干。""关仝粗山、工关河之势，峰峦少秀气。"（《画史》）也认为："范宽山水，丛丛如恒岱。远山多正面，折落有势。山顶好作密林，水际作突兀大石，溪山深虚，水若有声。物象之幽雅，品固在李成上，本朝自无人出其右。晚年用墨太多，势虽雄杰，然深暗如暮夜晦暝，土石不分。"（同上）对李成，《画史》中多处谈及，但也不无遗憾地说："李成淡墨如梦雾中，石如飞动，多巧少真意。"米芾指摘关仝的"粗山"，"少秀气"；范宽的"用墨太多，土石不分"，"深暗如暮"；李成的"多巧少真意"等等，在他的不满意中，可以反映出他对山水画秀气、明朗、清新、率真的要求。至于赞扬"折落有势""溪山深虚、水若有声""雄杰""物象之幽雅""淡墨如梦雾中，石如飞动"等优点，也只是就北方山水画格而言的美辞，是站在当时一般人的审美立场上的评价。至于说范宽的画"本朝无出其右""品固在李成上"，也是出于上述的基点。

　　与此同时，米芾推出了被人们淡忘了的董源和巨然。在被后世称之为江南山水画派的开山者——董源、巨然身上，米芾找到了他所需要的东西，于是，他明显地在他们的山水画里着力地阐释自己的绘画审美观。他说：

　　　　董源平淡天真多。唐无此品，在毕宏上。近世神品，品格无与此也。峰峦出没，云雾显晦，不装巧趣，皆得天真。岚色郁苍，枝干劲挺，咸有生意。溪桥渔浦，洲渚掩映，一片江南也。

　　　　董源雾景横披全幅，山骨隐显，林梢出没，意趣高古。

　　　　巨然师董源，今世多有本。岚气清润，布景得天真多。巨然少年时多作矾头，老年平淡趣高。

　　　　巨然半幅横轴，一风雨景，一皖公山天柱峰图。清润秀拔，林路萦回，真佳制也。

　　　　巨然山水，平淡奇绝。（同上）

　　在这一连串不带任何遗憾的赞语中，我们不难看出米芾所需要的东西。米芾对意趣的要求是：平淡天真，不装巧趣；对风格的要求是：清润秀拔。这些都和北方山水是判若二体的。他喜欢若隐若现的山水形象，如"峰峦出没""林梢出没""洲渚掩映"，十分欣赏云雾迷茫的表现，如"云雾显晦""岚色郁苍""山骨隐显""岚气清润"，李成的"淡墨如梦雾中，石如飞云"，用如梦雾、飞云似的淡墨去表现形，而不是形象的云雾。

从米芾提倡平淡天真的绘画审美意趣和清润秀拔的绘画风格以及他对云雾景色的特殊爱好这三个方面来印证他对自己的山水画所说的那段话，便不难勾画出他的山水画的一些特征。

米芾说他"又以山水古今相师，少有出尘格者，因信笔作之，多烟云掩映，树石不取细，意似便已"（同上）。"山水古今相师"，表明米芾在古代和当时的山水画进行过孜孜的探索，这种探索，并不是说米芾花费了多大的功夫在笔墨上去学习古代和当代的山水画，而是更多地在观摹、研究上下功夫。这种观摹、研究并不限于他崇宁二年的"始画"至谢世的四年时间，应包括他一生对绘画孜孜以求的数十年的时间。一部《画史》，虽然是笔记式的零星记载，却漾溢着他对绘画的热爱，其中对古代及当时画家的风格、画法的分析精辟、中肯，确为行家里手。

所以，米芾自己颇为自负地说过，他的画是"非师而能"的。非师而能的本钱，在于他熟悉各家各派的风格和画法的优劣；在于他熟悉各家各派的优劣后，能够舍短取长地为自己而用；在于他不靠笔墨的写真能力而倚仗对绘画的深刻理解；在于他深厚广博的文化修养；在于他洒脱不羁、孤傲不群、狂颠机敏的个性和人格；在于他醇厚的书法功力和堪称大家的书法笔力。因此，他的"能"，不是"熟读唐诗三百首，不会作诗也能吟"的"能"，在他"古今相师"的一言之下，包括着精深博大的画外（绘画造型、笔墨程式方面）功夫，有了这些功夫，他才能在"古今相师、少有出尘格者"之后，转而"信笔作之"。米芾在苦苦地追求着自己的画格，这种画格，不是因袭古代的，也不是符合时尚的，究其原因，恐怕又要牵涉到米芾的"非师而能"了。

米芾想在绘画上舒展自己的情性，然绘画并非像书法那样具有强烈的表性功能，绘画有自身的形式规范和表现规律，尤其在当时，即北宋晚期，中国绘画处于写实的高度成熟时期，它有完美的表现功能，而表性功能尚未得到普遍的觉醒的全面开掘，在线条运用上，徘徊在描的阶段而尚未达到写的境地。米芾却想在画上直露情性，赋予"写"的表性功能。"平淡天真"是米芾对董源、巨然的画的阐释语，就董源、巨然的画而言，"平淡天真"，仅仅是画面情趣上的因素；"不装巧趣"，也是米芾的阐释语，因为，米芾追求的是不囿于形象之似的，是真正的写心达性的"平淡天真"，是真正的摆脱了过多绘画技巧的"不装巧趣"，这在当时，可谓真正的超前审美意识。

基于这种情况，要走"古今相师"的话，就难"有出尘格"的作品，于是，在表性心理的支援下，米芾抛开了"古今相师"的形式框架，干脆由自己来主宰，这便有了他"信笔作之"的大胆实践，勇敢地向着自己的理想——"天趣"，这一超前的审

美意识迈出了步伐。

正是由于米芾没有多少作画的实践，因此，他才能较顺利、较彻底地摆脱当时已经非常强大的绘画程式的禁锢，树立被誉为"一空依傍"的米家云山新画格。但是，任何一种新兴的艺术样式，新的画格，都不是空穴来风，从天而降的。米家云山的"一空依傍"，纵然指的是不蹈前人覆辙，以及与时尚的迥然不同，却不可能绝对与前人传统相脱序和丝毫不染时尚。米芾有"古今相师"的因，才有"信笔作之"的果。米芾特别欣赏董源、巨然的画，因董、巨对米芾和以后形成的米友仁为代表的米家云山有直接的渊源上的连续。

米芾对董、巨的取用，可以从以下两个方面找到原因之所在。

第一方面的原因是米芾喜欢云烟景象，那种似有似无、迷濛新清、水墨交融、浓淡相映的画面，很合他的审美口味，这是他对自然景色的一种特殊的偏爱，然而，这种偏爱又正是一个曾经体验过"达性"滋味的人生宇宙观念的艺术表现。在董、巨之流的画面中使他得到了某种满足，作为深受文人的"神圣传统"的潜意识支援的米芾必然难以抑制一吐为快的表现欲。

第二方面的原因是他限于自己有限的造型能力，力图寻找一种既易于掌握又善于表现，同时能淋漓尽致地畅舒胸臆的绘画题材。云烟景象，就是这一理想的题材。云烟景象，可以假云借烟隐去一部分或者大部分景色；可以藏短扬长；可以发挥自己所要发挥，而且是有能力发挥的东西；同时也可以掩盖本来应该出现在画面上的而实在是他所视为累赘或者是他所无力表现的东西。因此，选择云烟景象，真是高妙绝顶的战略，既符合了他自己的审美偏好，又为自己的短处作了冠冕堂皇的掩护。

从传统继承上来看，米芾取董源，也是一条既有他的传统渊源，又能于此护短陋、走捷径的两全其美的道路。

董源的山水画，其主要特征是披麻皴和细点苔，画树基本直挺，少屈曲，主干分枝，缀以细点为叶，远树为双线直干加细点，山顶小树直以细点铺设；山势较平伏，山峦变化很小，逶迤之势于简单中略见变化。这种树的画法宜于山峦岗阜，又宜以参差云烟。对于没有多少造型能力而又相当懂行的米芾来说，当然是再没有比董源这种山水体格更合适的最佳传统选择了。尽管米芾对自己师法董源，只字不提，但从他对董源、巨然的推崇看，"山水古今相师"之中，必有董源，而且董源的成分占有很大的比例。董其昌说："米家父子宗董、巨，删其繁复，独画云仍用李将军勾笔，如伯驹、伯骕辈。欲自成一家，不得随人弃取故也。""(董源)作小树，但只远望之似树，其实凭点缀以成形者，余谓此即米氏落茄点之源委"

《画禅室随笔》),道出了米芾所取的传统来源。

山东嘉祥英山隋墓壁画的山水树木画法中,就具有被后世目为米家"大混点""小混点"之类的横点子;敦煌壁画中的盛唐壁画,也有横点和董源式的细点,至于树木的单线勾描,在汉代壁画以及北朝的壁画里也是屡见不鲜的。这就说明了在不能尽如人意地来描摹自然真实的情况下,或者为了省时省力,树木的单线画法,树叶的横点、竖点,都既完成了象征性的表现概念,又在象征性中得到一种比较符合形象真实的自我认可。这种绘画或者山水画幼稚时期的表现心态和儿童戏画的表达形象的心态是一致的,推而广之,可以认为是所有不工于画道的人拿笔作画的心态。米芾正处于这种心态。首先,他没有过多的绘画实践经验,在院体画家面前,就绘画技巧水平而言,他只能是个信手涂鸦的孩童;其次,为了表情达性,游戏笔墨,那种畅开情怀乘兴式的作画情态,必然不计工拙,在精工细作和点缀勾划之间,当然要选择后者。米芾有时连竖点都嫌复杂滞碍,要求更简便快捷的画法,故多取横点。而且事实上后者更有利于掩饰他"形似"上的窘态。第三,儿童戏画的表达形象的心态,实际上是一种较彻底地表情达性、天真率意,完全把绘画当作游戏的心态,这与米芾游戏人生的一贯生存态度取向极为一致。由此看来,米芾取画董源、分析董源的画法,进而形成他自己的画风的过程中,以从简、从便,以能够突出书法上的长处为核心,对古今绘画语言经过他"戏"的筛子遴选后,融汇而成的独特风格。

点和线,是董源山水画的基本语汇,他画树用直线,山峦、皴法、水用曲线,叶和苔均用点。点和线又是中国书法的基本语汇,以米芾的书法造诣,在点和线的把握上是驾轻就熟的。前面启功说他见到米芾真迹时常有"徘徊不忍去"的感觉,说米芾的墨迹"不但笔势雄奇,其墨彩浓淡之际,更见挥洒淋漓之趣"。米芾的书法能有墨彩浓淡,想必将这浓淡的墨彩去赋予山峦树石、云烟雾霭的高低深浅,阴阳向背也同样可见挥洒淋漓之趣吧!

我们不妨再回过头看一下,启功是认为无法把握形似的米芾《珊瑚帖》里那座珊瑚笔架图。也许米芾画器物的本事并不高明(但并不是反衬说他画山水就一定很高明),但从这座珊瑚笔架图中,可以看出米芾山水画在他"始画"之前十年的一些信息。

笔架分上架和底架两部分。上架呈三岔形状,中间一条线联结这三股岔,好像烛台的插座。三枝岔条的笔法,假如用于画树杈,在大杈上加些小枝,就极酷似米友仁《潇湘奇观图卷》丛树的树干和枝杈,连着底座的上架底部,完全是米家云山"无根树"的画法;底座三个半椭圆形,两头略尖,向上偏右迭起,好似勾勒的

山形底座,比通常所见的米家山的山峦略平扁,当然米芾毕竟不是在画山,但假如这三迭长椭圆形再峭拔一些,勾勒上加皴条,并墨色烘染,以横点复其上,就是典型的米家云山山峦式样了。

不待说,这是用米芾的珊瑚笔架附会于米家山。但我们想在这样的附会中说明一个问题,即手觉,用西方绘画理论术语来说就类似原型。无论是西方画家,还是中国画家,凡有个性风格的画家都有其特定的由个性融铸成的基本表现语汇,一旦形成就极难改变。鉴赏家们之所以能甄别真伪也多据之于此。尤其是在信手随意之时,更是原形毕露,一览无余。瑞士心理认知学家皮亚杰在《生物学与认识》一书中全面阐述了认知与肢体动作之间的关系,认为一种相对恒定的肢体动作,在认知思维中就是构成思维的最基本层次——认知图式,而无意识的动作,又是人情最真实的表现。米芾在"始画"之前,早就书名极盛一时,亦即他书法的个性化早已确定不移。长时间的书写所形成的他的手觉也相对恒定,因此,我们作这样的附会解释:一方面是基于书法和绘画对米芾来说都是达性的艺术;一方面基于这珊瑚笔架与米家山的神似,也正因为手觉是中国书画艺术家由长久实践而形成的人性最真实的表露,因此,这座现今仅存的珊瑚笔架图对研究米家山有着弥足珍贵的地位。中国画家历来重视书法的画外修养也是因为艺术的感觉和经验告诉他们书法是形成线条语汇个性化的重要捷径,是纯粹手觉培养的最佳场所。因而,米家山树与米氏书法中铸就的运笔手感也难脱干系。

当然,珊瑚笔架是米芾在书写时兴之所至的不经意的涂抹。虽然也是信手而为,但不能和他有意识地作画时的"信手为之"等同视之。

米芾画山水,诚如他自己所言:"信手作之,多烟云掩映,树石不取细,意似便已。""信手作之",是他使绘画为表性式的游戏服务的写照;"多烟云掩映",是他选择的表现题材;"树石不取细",是也为自己解脱造型能力上的困境而提出的一个理论口号。山水画所要详细描绘的是树石,树和石这两个部分是山水画画面形象的最主要的组成部分,试想,树石不取细,那么,他的山水画还有什么着力描绘的东西呢? 在"不取细"的理论下,他可以不考虑精致真实的描写;"意似便已",也是他创造的和"不取细"相呼应的理论组成部分,即要求总体效果、情趣、意境同登临真山水大致相似。这种大致相似的总体效果、情趣、意境,除了画家心理上的认可外,还要观者在感官上的认可。因此,米家山水的真实面貌,大约是通身墨骨的树干上分布着枝枝杈杈的细枝,细枝上用或圆、或扁、或扁圆的点子作叶,浓浓淡淡,有干有湿地十分随意,山峦起伏重叠,皴少而墨多,淡墨滋润,浓墨略干燥,树和山峦间穿插烟云。烟云用细笔勾勒,线条则一如他那娟秀的小楷,勾

勒的线条外以水墨烘染。米芾的山水画完全借助书法线条,靠着他那书法线条的支撑,并加上他精于墨色变化,使浓淡干湿的墨,造成迷茫沉郁的树林,浑厚朴茂的山体,似动非动飘忽无定的烟云。我们的文字描述以及观者依据文字描述的想象,米芾的画一定相当出色。其实,就绘画而言,或者与当时的绘画相比而言,米芾的画是相当生拙的,除了老练有情势的笔力和富有变化的墨色之外,简直就再也没有什么东西了。

和米友仁差不多同时的南宋著名的文学家张元幹,南渡后不久在朋友家所见米芾《下蜀江山图》,跋曰:

> 绍兴八年季冬既望,赵无量会饭沧茗竟,出所藏米元章《下蜀江山》横卷。此老风流,晋、宋间人物也,故能发云烟杳霭之象于墨色浓淡之中。连峰修麓,浑然天开,有千里远而不见落笔处,讵可作画观耶!六朝兴亡,实同此叹。(《芦川归来集》卷九)

他的描述,与我们揣度的米芾山水画一样,是墨色浓淡之中的云烟杳霭景象,"不见落笔处",正是迷茫濛潼的一片水墨瀺灂,没有具体的树石形象的描绘,又印证了米芾自己所言"多烟云掩映,树石不取细,意似便已",张元幹说:"讵可作画观耶!"在褒奖米芾山水画天真率意的情趣之外,还有一层于不言之中可意会的将米芾画不与当时正常画格等同观的微词。因而可见米芾画给人天真率意的感觉与其说多来自画面形象,不如说是来自他那富有情势的线条。

米芾的画只撑得住小画面,因为他那种纯用单线、横点、墨色组成的小画面,一经放大,就显得空洞无物了,所以,他必须抬出与他的画相应配套的东西。他对画幅的改革,便是为了顺应他那种画才出现的。他说:"知音求者,只作三尺横挂。三尺轴唯宝晋斋中挂双幅成对,长不过三尺,褾出不及椅所映,人行过肩汗不著。更不作大图,无一笔李成、关仝俗气。"(《画史》)他的理由是"褾出不及椅及所映,人行过肩汗不著",为了保护画作,为了让画不受家具影响而妨碍了观赏。这是明显的,人人易懂的理由,但在这表象背后,却深藏着一个更为重要的理由,这便是,他的画以小胜,不能大。"更不作大图",是句大实话,"无一笔李成,关仝俗气",是句大话,是他无法像李成、关仝那般在巨幛大轴上施展身手。"知音求者",当然是深谙他画的个中滋味的人,也是为标明他的画幅改造能为社会所认同。赵希鹄认为:"古画多直幅,至有画身长八尺者。双幅亦然。横披始于米氏父子,非古制也。"(《洞天清录集》)据米芾《画史》所载,亦有不少横披、横挂的,可见并非米氏所制,但米芾提倡小幅,却在画幅形式上为文人画做了表率,对后世文人画的发展,起了一定的推波助澜的作用。

米友仁的画,应该比乃父更进一步。这一点,米芾也是承认的。米芾把米友仁的画是作为自己绘画艺术由他播种在儿子身上开花结果的一个成功范例。对于米友仁的画,米芾沾沾自喜,并常引以为自豪。他把米友仁的《楚山清晓图》进呈皇帝以供御览,已足见一斑了。当有人谈到一位叫陈叔达的画家"善作烟峦云岩之意"时,米芾不无得意地说:"吾子友仁亦能夺其善。"(见米芾手札墨迹)米芾处处不肯拿自己的画来示人,是苦于他自己也明白的那种不能称善的绘画功力,是苦于他不能用形似去服人。

从现存的米友仁画迹来看,米友仁也并不具有多少绘画功力,不过比起米芾所画的,大概可算作比较像样的绘画作品了。请看米友仁的《潇湘奇观图卷》,树木的形象只有大小远近的区别,而不像当时的正常画格那样,有着树种树形的绝妙组合,山峦一律作三角形,也只有高低远近的区别,只有连贯起伏之势态,而不作形象、骨架、质地的具体描写;《潇湘白云图卷》的丛树,几乎是一种样式、一种姿态、一种画法的重复;《远岫晴云图轴》,山峦峻峭的形象与《潇湘奇观图卷》和《潇湘白云图卷》略异,但画法类同,是比较单一的画法和形象的组合。米友仁在画上题曰:"元晖戏作",他也多次声称其画为"墨戏",是有意识地与当时的绘画潮流作一区别,而在当时人的眼里,这类画也不能列入真正的绘画行列。当时有人作诗讽刺米友仁云:"解作无根树,能描濛鸿云。如今供御也,不肯与闲人。"(见邓椿《画继》卷三)刘克庄说:"古画皆著色,墨画盛于本朝,始惟文与可、李伯时,后东坡、宝晋父子迭为之,廉宣仲、王清叔亦著名,然元晖千幅一律。世有'无根树,濛鸿云'之嘲,可谓善谑矣。叔党之才,百倍元晖,元晖至侍从,叔党死于小官,命也夫。"(《后村先生大全集》卷一百五)刘克庄根本没把米友仁的画放在眼里,借谈米友仁画而言及"墨画盛于朝"时,对米芾未置一词,又可见米芾画在当时人心目中是不以画来看待的,而米友仁的作品也勉强地作画看待,而且颇受轻慢。该诗意在嘲讽米友仁居官身贵后那种"一阔脸就变"的情态,从首二句"解作无根树,能描濛鸿云"来看,米友仁这类画,是受到轻视甚至戏谑的。

一般把米芾和米友仁父子俩视为一体的"米家云山",应该有一个程度上的区别。米芾的画,是纯表性游戏的,它不强调绘画功力,不讲究形似,而是一种率意任性的笔墨挥洒。它采取最简单的表现方式和表现易于表现的物象,是一种不是画家的画,因而是彻底的文人画。米友仁的画,基本上因袭了乃父的绘画路线,只是在形似上略进一筹,把不是画家画的彻底文人画变为文人画家画,这样就可能被后世所接受,也便于后世发挥。

第二十九节　达性：一端之学

中国哲学在先秦已自成格局，由于哲学思想的过早发达，各种美的观念也过早地在艺术领域扎下了根基。中国绘画理论的成熟，要先于绘画创作。一般来说，理论是创作实践的总结，理论指导创作。但早期中国绘画理论，并没有与其相应的绘画创作。它是理论家（多数是具有创作经验的理论家）把绘画作为自然之物来看待，因而论画像阐述自然之物一样，是哲学观在绘画上的发挥，这是中国绘画理论的最大特色。如宗炳《明佛论》云："若老子与庄周之道，松乔列真之术，信可以洗心养身。"因而就有他在绘画理论上的"澄怀味象"，"山水以形媚道"（《画山水序》）。他因老病俱至而画象布色、构兹云岭以作卧游，画是自然的再现，将画与自然同等观，画与人的关系，转换成自然与人的关系。而此时的绘画创作却仍处在连再现自然的能力也很低的阶段。

晚唐张璪"外师造化，中得心源"的理论，是在山水画再现自然能力在六朝和初唐进了一大步的情况下产生的，依当时的山水画水平看，"外师造化"是画家们全力追求的目标，也有较可观的成就，而"中得心源"，却实在还是画家们的理想。心的自由、自主，实际上是绘画要求更多的表现能力上的自主、自由。北宋中晚期，中国绘画的写实体制发展到了鼎盛阶段。心的自由，不仅可以在表现能力上得到自由如意的发挥，而且还可以达到表现画家的创作心态，表现画家情绪上的自由境地，"中得心源"不再是画家可望不可及的理想，它成为画家在"外师造化"范围之内的一个自由随意的创作原则。文人画理论和创作实践，就是在这块绘画成熟的土壤里滋生起来了。

如果说六朝的绘画理论是哲学观的反映的话，那么，北宋的文人画理论，则是在哲学观上又渗入了文学观。如果说六朝的绘画理论把画与人的关系转换成为人与自然的关系的话，那么，北宋的文人画理论，则是彻底的画与人的关系的体现，理论并不再如以前那种哲学观的表述，而是切切实实地把画作为人的表现和人怎样表现画的一种画的哲学。黄庭坚说："余未尝识画，然参禅而知无功之功；学道而知至道不烦。于是，观图画悉知其巧拙功楛，造微入妙。然此岂可为单闻寡闻者道哉。"（《豫章黄先生文集》卷二十七）"……余因此深悟画格，此与文章同一关钮。但难得人入神会耳。"（同上）以对哲学的体验和文学的体验来体会绘画，无意中使"文"介入于绘画之中，对绘画的要求，除了绘画自身的形象、表现方法等之外，又多了一层"文"的要求。"文"的要求，正是对画家"文"的修养的检

验。由于"文"的因素的介入，不仅使"心源"更加丰富，也充实了"心源"的内容。

因此，文人画的出现，必定是在绘画的写实表真能力达到一定高度的时代。北宋中期，出现了文人画理论；北宋晚期，出现了北宋文人画实践的萌芽。宫廷画形态中萌动着新绘画形态——文人画的胚芽，是中国绘画发展到了这样一个阶段，发出的革新求变的呼声。文人画正因其含蕴"文"的因素，才吸引大批文人乐此不倦，因而，也就不难理解当时的大文豪如欧阳修、苏轼、苏辙、黄庭坚等为何对绘画有如此大的兴趣，常常乐此不疲地论画、题画，甚至要亲手画上几笔。

种种迹象都在表明，五代、北宋时期山水、花鸟画的成熟，使中国绘画的表现力上升到了峰巅，中国绘画的发展却并不因此而停滞不前，它有着猛烈的发展势头，一是依着成熟力量的巨大惯性，向着技巧的更娴熟、更精致的方向挺进。北宋晚期及南宋的院体山水画、花鸟画，便是这种发展的成果；二是在成熟表象内部萌动着文人画的变革，和成熟的表象外部的文人画思潮和潜流。前者以李公麟为代表的人物画，它是成熟体制中的一种文人画的变异，后者则是以苏轼、米芾为代表的文人画的理论和实践。

苏轼是北宋文人画理论的代表者，虽然他没有专门的论画著作，但散见于《东坡集》中的零星画论却十分可观，而且持论严谨，自成体系。苏轼和米芾一样，对绘画有自己的心得。苏轼以诗人的眼光去看待绘画，他企图将诗境纳入绘画。按说绘画用形象构成意境，无须诗人去评说，它自有诗的意境，但意境却有高低的程度、文野的情趣、雅俗的格调。苏轼正是以自己衡量诗的标准，去衡量画的意境。认为画家只有具备了诗人所应有的文化素质和修养，绘画才有可能产生一种不囿于形象的象外之趣。因此，苏轼重视绘画形象，但更重视形象所表达出的诗意和形象之外的人格力量。他说："论画以形似，见与儿童邻。赋诗必此诗，定非知诗人。"绘画的目的不仅仅在于表现形象，如同写诗的目的并不在于诗歌本身一样。绘画必须透过形象，得到形象以外的更多东西。他比较王维与吴道子的画时说："道子实雄放，浩如海波翻。当其下手风雨快，笔所未到气已吞……吴生虽绝妙，犹以画工论。摩诘得之于象外，有如仙翮谢笼樊。吾观二子皆神俊，又于维也敛衽无间言。"苏轼认王维之所以胜吴道子一筹，是因为其画"得之于象外"，有一种不拘于形象的人的情性的自然流露，这又是因为"摩诘本诗老"，他的画"亦若其诗清且放"。在诗与画的关系上苏轼是直接继承了王维的观点，并阐发得更淋漓尽致。

米芾虽然能诗，但他的诗才远低于苏轼，他对绘画审美的要求，不像苏轼那样从文学的角度出发，除了收藏的原因之外，米芾是从画法的角度切入绘画审美

圈的。但在绘画的目的是什么问题上，米芾比苏轼来得更激烈。苏轼把绘画的目的看作是美的满足和从美中得到自我人格完善的表达，尚处在"绘画为什么"的表现阶段，基本上和当时的时代保持了一致；而米芾则把绘画审美的目的看作是人生愉悦的满足，人格的完善在自我表演式的创作过程中，已经进入了"绘画是什么"的达性阶段，超越了当时的时代审美范围。

确切地说，米芾是以书法的眼光去看待绘画的。米芾看画，很少以诗境取，更不以诗人的眼光去寻求画所反映的诗人气质，对于古画，除了个人的偏好之外，他把鉴古放在首位。他看王维的画，全然没有苏轼所发现的那种象外之趣。他说："王维画小辋川，摹本细笔，在长安李氏。人物好，此定是真，若比世俗所谓王维全不类。或传宜兴杨氏本上摹得。"又"文彦博太师小辋川，拆下唐跋，自连真还李氏。一日同出，坐客皆言大师者真。唐张彦远《名画记》云：类道子，又云：'云峰石色，绝迹天机，笔思纵横，参乎造化。'孙氏图仅有之，余未见此趣。"（《画史》）米芾客观地看待王维的画，未加个人审美色彩的渲染，史籍上记载王维画的文字，与真迹相比，他感到失望，并指出传世的"笔清秀者"的王维，不足信。

相反，米芾对吴道子的评价，同苏轼有点相似。苏轼论吴道子画云："诗至杜子美，文至韩退之，书至颜鲁公，画至吴道子，而古今之变，天下之能事毕矣。"（《经进东坡文集事略》卷六十）米芾也认为"唐人以吴集大成"（《画史》）。吴道子在画史上的地位，苏、米两人的看法是一致的。在吴道子娴熟的绘画技巧和高超的表现能力面前，苏、米两人也是一致倾倒的，苏轼说："道子画人物，如以灯取影，逆来顺往，旁见侧出，横斜平直，各相乘除。得自然之数不差毫末。出新意于法度之中，寄妙理于豪放之外，所谓游刃有余，运斤成风，盖古今一人而已。"（《经进东坡文集事略》卷六十）米芾说："苏轼子瞻家收吴道子画佛及侍者志公十余人，破碎甚，而当面一手，精彩动人。点不加墨口，浅深晕成，故最如活。""王防，字元规，家二天王，皆是吴之入神画。行笔磊落，挥霍如莼菜条，圆润折算，方圆凹凸，装色如新，与子瞻者一同。"（《画史》）但苏、米又两口一词地把吴道子目为画工，苏轼在"吴生虽绝妙"，下有一转语为"犹似画工论"；米芾说李公麟师吴道子而不能去其气，所以"神采不高"，其遗憾的也因为吴道子是画工。

苏轼和米芾对绘画既重功力，也就是绘画的技巧、表现能力的价值；又重视绘画的审美情趣，也就是绘画的审美价值。这种二元的审美观，是绘画审美的两个面，其实是北宋晚期文人画观念在古代绘画作品上的一种自我阐释。但当他们自己真正地进入画家的角色，拿起笔来在绘画的天地里遨游的时候，苏轼和米芾就各执一词，各有不同的倾向，尤其在"绘画为什么"和"绘画是什么"的问题上，

见解相异。这两个方面,是对绘画本体的开放程度的认识在文人画滥觞时期出现的两个理论基因,为后世成熟的文人画开垦了既可彼,亦可此,又可彼此相契合的一个理论、评价以及创作的较为宽松、宜人的土壤。

苏轼和米芾一样,懂画,但没有绘画技巧上的功力,却又捺不住要参与画事。苏轼说:"诗不能尽,溢而为书,变而为画,皆诗之余。"(《苏东坡全集》卷二十)又诗云:"空肠得酒芒角生,肝肺槎牙生竹石。森然欲作不可回,吐向君家雪色壁。"(《记评苏文忠公诗集》卷二十三)这代表了文人以画寄情的愿望,一种非画不可的强烈的表现欲望。这种表现欲望不在诗中倾吐,不在书法上表露,而偏偏要在自己并无多大能力的画上显示,说明了当时文人已经在绘画上发现了可以为他们所用的许多东西。由于书法与绘画不仅工具、材料相同,而且拥有一个共同的传统:线条。书法的表性功能固然强于绘画,但书法不能脱离文字而独立存在,而书法所依傍的文字,对于表性来讲是一个多余的迻译环节。尤其是对书法的大家高手来说更是如此。绘画虽然有形象能否如实一障,但在表性的要求中,却少了一尘心灵的转换,即心象可以直接地得到展示,能更好地使心、手、眼乃至整个机体都汇通无碍。因而像苏轼、米芾之流书家文人参与绘事,有着难以自制的必然性。如《毛诗正义·序》所云:"情动于中而形于言,言之不足,故嗟叹之;嗟叹之不足,故永歌之;永歌之不足,不知手之舞之,足之蹈之也。"于肢体的动作中领略性情畅达的美意快感是人之本性,借书法中锤炼而来的线条运作能力,运学养中陶冶而来的满目生机,大抵就是难以自制的冲动的源头。文人参与绘画,其结果是改造了绘画。历史上,诗歌与书法,均是由文人参与改造而蔚为壮观、形成潮流的。绘画稍有不同,诗歌和书法,是在文人的参与和改造下逐步完善其形式结构的,而绘画在当时,形式结构已基本完备,参与需要对这种形式结构的熟练把握,要能驾驭形式结构下的基本造型能力;改造,则又不能破坏业已形成的形式结构。因此,他们赞扬技巧、法度,同时又要避开自己在技巧、法度上的无能,于是就断然打开了绘画本体的大门,引进文学与书法。文学和书法虽然是非绘画的因素,但它们与绘画有着生存意义上的联系:文学可以使绘画意境纳入胸臆的表达,书法可以以点线的神采直接插入情性、心绪之中。绘画的成熟,写实技巧的高度发达,对文人画理论的产生和发展是个催生和促进的因素,但对于没有绘画能力的文人要直接参与绘画创作,却又成为一个沉重的包袱。

我们今天所能得到的苏轼和米芾绘画格局的印象大抵是:逸笔草草,造型幼稚生拙,朴实真率而天趣横溢。苏轼的绘画题材,仅限于怪石枯木和墨竹之类,米芾则多写云山景色。当时人以当时的绘画水准来看,只见其幼稚生拙,很少有

人能品出率意天真的趣味来,除非像黄庭坚那样的志同道合者,和对绘画寄予另一种审美观念的有着很高的文化修养的人。甚至连苏轼、米芾本人也因不能摆脱写实审美心态而对自己的画具有一种难以喻说的情感,这种情感是既尝到了绘画的乐趣、深谙个中滋味,又窘于不能用当时所认可的绘画表现力去撼动世人的心灵。因此,苏轼常常在酒后失态的情况下挥毫作画,黄庭坚说他"恢诡谲怪滑稽于子秋毫之颖,尤以酒而能神,故其觞次滴沥,醉余颦申,取诸造物之炉锤,尽用文章之斧斤。寒烟洗墨,权奇轮囷,挟风霜而不栗,吐万物之皆春"(《豫章黄先生文集》卷一)。那种"醉时吐出胸中墨"的情形,是苏轼将自己置于非画不可的地步,在常人不能达到的梦游似的境界中作画,此刻已抛开了盘桓于心目间的写实的绘画意识,把画作为一种宣泄的工具、得乐自娱的游戏、随心所欲的玩物。这样的宣泄,如此的自娱,当然是人人可为的,但宣泄、自娱而成画,却非人人可为。唯其是苏轼,有宋最杰出的文学家、诗人和大书法家,能"取诸造物之炉锤,尽用文章之斧斤",才能"吐万物之皆春"。而米芾,本以颠、痴名世,不必用醉来为自己不能形似的画作掩护,但他对自己的画闪烁其词实在不是颠、痴,而是苦于不能形似,而难以理直气壮地把他的画推向社会。

这里我们看到尽管像苏轼、米芾这样以达性为旨归的别出尘格者,也不能不受到社会性因素的制约。

苏轼的画固有造型能力上的障碍,所以,他尽量不去画复杂的东西,即便是简单的物象,也尽量选择能发挥书法长处的东西,如竹、水、石、松等,黄庭坚说:"东坡墨戏,水活石润,与今草书三昧,所谓闭户造车,出门合辙。"(《山谷题跋》卷一)水用曲线,善书为之似不难,对苏轼这样的大书家来说是绰绰有余的。他的书法线条足以将水画得活灵活现且大有韵味,又以苏轼特有的敦厚的书法线条和他对墨色的敏感在表现石的润滋明洁上,也是恰当的。水和石,除了各自的形象表现外,构成其形象的书法线条的表现,同样也显示了一种笔墨的美感。因此,书法家表现简单的又与书法相近的物象,有着得天独厚的便利,经过了在书法和诗歌中锤炼了的把握线条的高超技能——与心性之宣畅相契合的线条运作过程:手觉。黄庭坚说苏轼的画"闭户造车,出门合辙",是极妙极妥贴的比喻。

然而,这类简单的绘画表现,用当时的眼光衡量,总还嫌单薄一些。黄庭坚认为苏轼画的竹石"石润竹劲,佳笔也,恨不得李伯时发挥耳"(同上)。苏轼也常与李公麟合作,用李公麟的大手笔作苏轼这类简单竹石松木的补充,当然是美事,但在形似上的能和拙的距离就更大了。黄庭坚《题竹石牧中并引》云:"子瞻画丛竹怪石,伯时增前坡牧儿骑牛,甚有意态,戏咏:'野次小峥嵘,幽篁相倚绿。

阿童三尺棰，御此老觳觫。石吾甚爱之，勿遣牛砺角。牛砺角犹可，牛斗残我竹。'"（《山谷诗集注》卷九）诗虽没道出苏、李画的高低，却不难看出李公麟在表形能力上的优势，和黄庭坚借画意来隐喻自己对苏轼竹石的担忧。苏轼也知道他和李公麟之间在表现能力上的差距，他一方面在超越时代的审美理想中陶醉，另一方面又希望能像李公麟、王诜、赵令穰那样有驾驭形象的本事，当他画得稍稍入时时竟乐不可支地"以书告王定国曰：'予近画得寒林，已入神品。'"（《画继》卷三）在苏轼的绘画审美意识中，"理"的观念根深蒂固，这和他诗歌创作中对"理"的发掘的重视是分不开的。

从黄庭坚认为苏轼的画"恨不得李伯时发挥"，那种感叹造型能力的稚弱，耽心文人画这株弱苗难以抵御形似审美观的强有力的冲击来看，文人画初期的实践，虽然能够满足某些画外造诣极高的人的审美需求，但毕竟不可以无节制地走向极端。黄庭坚的这种耽心是不无道理的，文人画一旦走向极端，就等于消灭自己，因为文人画的出现是以非绘画的因素来强化绘画主体的表现性，非绘画因素只有寄身于绘画主体它才具有生命力。所以，苏轼、米芾的绘画，作为文人画实践的开端，宣告了一种新兴审美思潮在绘画中的正式挂牌，它引起了绘画发展的巨大变革，有其深远的意义和影响。

苏轼、米芾的绘画，由于过分推崇"意"，尽力体现人的主体性价值，而忽视了对绘画自律性图式重视，其实，他们并不是不重视绘画的自律性图式，而实在是无力去圆满它们，历史阴差阳错地让这两位大文人去作文人画实践的先锋，致使后人微词连连。如王世贞说："画家中目无前辈，高自标树，毋如米元章。此君虽有气韵，不过一端之学，半日之功耳。"（《艺苑卮言》）李日华认为"王摩诘、李营丘特妙山水，皆于位置、点染、渲皴尽力为之，年锻月炼，不得胜趣不轻下笔，不工不以视人也。五日一山，十日一水，诸家皆然，不独王宰而已。迨苏玉局、米南宫辈，以才豪挥霍，借翰墨为戏具，故于酒边谈次，率意为之而无不妙。然亦是天机变幻，终非画手"（《恬致堂集》）。恽向道："究米家学问，狂而非狷，故读书人偶尔为之，不敢沈沦于此也。"（见陈撰《玉几山房外录》）这些话讲得很有道理。正因为有众多的有识之士，才使文人画不在一端之学的偏颇下滑行。

苏轼的画，被后人目为不经意的墨竹、枯木、怪石的象征，但后人并没有把他作为取法的对象。而往往都是撇开苏轼，多从文同的法度中进行变化的。

同样，米芾及米友仁的米家云山，成为后世云山的典范格式，率意戏作的化身，然而其功力上的缺憾也是显而易见的。

高克恭早年专学米家云山，因乏笔力而遭到行家们的指责，之后他掺进董

源、巨然的传统,画风大为改观。李衎曾题他的《云横秀岭图》云:"予谓彦敬画山水秀润有余而颇笔力,常欲以此告之,宦游南北,不得会面者今十年矣。此轴树老石苍,明丽洒落,古所谓有笔有墨者,使人心降气下,无可议者。"(见安岐《墨缘汇观》)高克恭以董源、巨然参合米家墨戏,这种画法,才是后人认可的有笔有墨的云山墨戏的经典格式。董其昌对米芾、米友仁推崇备至,他认为迄今为止,没有习气的画家只有米芾、倪瓒二位,也是深知米家山水画以画为戏之真谛奥妙的人,可是在取法上,他却说:"余雅不学米画,恐流入率易。兹一戏伤之,犹不敢失董、巨意,善学下惠,颇不能当也。"又说:"近来俗子,点笔便自称米家山,深可笑也。元晖睥睨千古,不让右丞,可容易凑泊开后人护短径路耶。"(《画禅室随笔》)

苏轼、米芾的不可学,原因不是太难,而恰恰是太简率,但是,他们的"简"又以繁厚的书法功力和心性修养作为支撑,作画的目的又全是为从笔墨的运作过程中获得宣发性情的快感,因此,看不到这一层,而一味颠顸,那么,难免不落邪径。非师而能的苏、米绘画,虽然不可取法,但他们的出现,使宗炳、王维以来的传统得到空前的确立。绘画虽有其本体的要求,但绘画从根源上说是立足于人的生存为生存而服务的,因此,立足于对生存的体悟,不仅可以非师而能,而且可以相对地超越绘画的本体要求。苏、米的达性之举——墨戏,之所以成为一端之学,正是在绘画本体发展到极致的时候,给出了绘画审美上的另一极端,说苏、米"终非画手"是立足于绘画的"器",说他们是"天机变幻"是立足于绘画的"道",后世文人画的蓬勃发展,无不依赖这"道"与"器"所给出的必要的张力。

第十章 不可逆性

苏、米的一端之学和他们的"墨戏"绘画,在中国绘画发展的历程中,占据着极为重要的地位。这些并非画家中高手巨擘的人,竟然能给绘画的发展扳叉引路,实在是一个值得深思的问题。

苏、米之流成文人画家心目中的楷模,固然因其有独到的见解、大胆的创格和学养、书法上的深厚功力,但是,从绘画形与色的本体发展上看,又确确实实是一种削弱和缩减。要解开这一似乎相悖的谜一样的史实,还是不能离开绘画作为生存方式这一根本层次。传统中国文人始终以"体道悟性"作为自己存身立命的神圣传统,而"体道悟性"说实了,也就是对生存的体认。无论是先秦诸子百家的学说的"道",还是宋明理学的"理",所着力揭示的都是生存的不可逆性。这既是道之所在,又是人性自由的前提。苏、米的一端之学,就是因为他们能立足于"道"的境界而赢得生存的自由,才被明眼人归入不可学的行列。他们的"墨戏"绘画格式的创立也基于对不可逆性的认识,线条、水墨受到他们以及后世的文人画家的极端重视,并不遗余力地百般追求,就在于毛笔、墨、水、宣纸结合在一起所呈示的固有的不可逆性。

线条、水墨与造化相比,是纯粹的"心源"创造。人工性越大,则参加的人性因素也越多,因而也就越合乎"畅情达性"的需要,水墨、线条作为追求"天趣"的文人画的首选绘画形态,就在这一形态的固有特性与"道"在不可逆性上的暗合。因此,水墨形态较全面地揭示了中国绘画的思维性格。

"夫画者之中,水墨为最上,肇自然之性,成造化之功。"无论是王维所说,还是后人托名于王维,这是文人画家的自白之一。

第三十节 学养：生存之悟

前面我们详细论述了"神"和"逸"是不同的绘画审美情趣,又同居于"形似"范围之内。而对"形似"的评价,"美"是首当其冲的。尽管"美"是一个模糊极致而根本不可能界定确切的概念,但是,在绘画"形似"的范围之内,"美"是具体并且主要地落实在技巧上的。因为这是无须任何理性观念参与而由人的视知觉所直接给出的结论。既然"神"和"逸"都有"妙"与"能"作为基础和前提,那么,"神"和"逸"都是"形似"达到"美"的标准以上的审美情趣,这一点也就应不存疑问了。

我们认为,"神"作为绘画审美,"美"是首当其冲的,而"逸"作为绘画审美,首当其冲的则是"趣"。人性的抒发固然人人都可以尽自己的性,任何随性的涂抹从最宽泛、普遍、单一的意义上——生存的意义上都可以看作达性的行为,像杜桑、像波洛克、像劳申伯格,但是,"趣"却是在"美"的基础升华而来的,若不能达到"美"的境地,或者说跨越"美"这一层次,那么,任何所谓的"达性"活动,都只在原欲发泄的浅层上,即弗洛伊德所谓的利比多的释放。很难说是进入艺术的达性审美心态。所以,有了以"美"为基础的"趣"的观照,人性的抒发,就出现了深浅的程度,高低的层次,雅俗的标准。

因此,把人类的人性,分割成社会群体的人性,个人自我的人性;把单一的普遍人性,分为复杂、丰富、生动的特殊人性,"美"是个重要的、决定性的因素。"美"的人性化——"趣",是人性"美"的升华。绘画中的"趣",即美的人性化,是用绘画去发掘、提炼、纯化人性的"美"。因而,"逸"的绘画审美情趣,既有绘画特征的"形似",又有画家人性"美"的因素。

明清的一些评论家,把"逸"的"味外味",归于天籁和功力的统一。天籁是中国审美的一个特殊概念,从自然之音引申为不事雕琢,得自然朴实之趣,本当是人性的自然流露。这样,将绘画功力去作人性的自然流露,"逸趣"便唾手可得。可是这样一来问题是简单了,但没能解决,它依然回到了单一普遍的人性上来了。所以,我们提出的"美"的人性化是人性"美"的升华和绘画中"美"的人性化是用绘画去发掘、提炼、纯化人性的"美",这两个原则是可以适用于天籁和功力的统一的原则的。这样,作为绘画存在保证的绘画形式(技巧和功力)和作为绘画审美价值观层次的"逸""趣"的把握,组成了中国绘画独特的民族审美心理体系——文人观念的审美心理体系。

"美"的人性化有三个条件,一是从人性出发对自己的认识,二是从自我完善

中达到人性的自我化,三是这种自我完善的人性与"美"的结合。画家的自我修养、求画外的学养成分就是一种赖以自我认识,完善人性的重要途径。人性的复杂、丰富、生动正体现在修养学识之中。因此,所谓的文人画,实在是哲学化、文学化、书法化的绘画,也就是完美的人性化的绘画。

这里必须说明一点,文人画,只有在"天趣"审美心态得到充分施展时,才是表里一致、神貌相符的文人画。在此之前,从事绘画创作的文人的画,算不上够格的文人画。因为他们往往只具备了"美"的人性化三个条件中的前两个,没有彻底醒悟绘画为人性的纯审美功能,由于绘画发展的局限,中国绘画的形式尚未完善,画家和时代,全力倾注于形式的开拓和完善,绘画形式没有到达自觉地被画家人性所用的地步。文人画的人性表现,是中国绘画进入升华期以后的事。

宋以前的画论,多未提及画家学养与绘画的关系。在文人画理论始露头角的北宋中叶,才有画家学养与绘画相关的论述。黄庭坚为苏轼的《枯木道士》作赋云:"恢诡谲怪,滑稽于秋毫之颖,尤以酒而能神,故其筋次滴沥,醉余嚬呻,取诸造化之炉锤,尽用文章之斧斤。"(见邓椿《画继》卷三)又跋赵令穰画云:"更屏声色裘马,使胸中有数百卷书,当不愧文与可。"(同上,卷二)苏轼的那幅画究竟是何等模样,已不可知,按黄庭坚所说的"恢诡谲怪""滑稽"当与功力深厚的院画画家在"形式"能力上相去甚远,他以酒助力,正是人性酣畅的最佳状态,又具有文章学养之功,兴来涂上几笔,如游戏一般,好不快活。这只是"美"的人性化的开始,中国绘画形式尚未完善之时,苏轼已经利用了形式,尽管有人认为他不会画画,但这种超时代的行为,恰恰成了后世"天趣"审美心态中的正果。文同的文学造诣很高,书法根底也相当深厚,是黄庭坚心目中的理想的画家,他对赵令穰的笔墨造型能力,没有贬义,没有用对苏轼的"诡""怪"等评语,但总觉得缺少点什么,故告诫若"胸中有数百卷书",便能和文同并驾齐驱了。

黄庭坚的审美心理,代表了那个时代的文人对绘画的审美心理。这种心理要求,不仅仅是针对文人身份的画家而言的,宫廷画院也不允许徒有技巧而目不识丁,或者腹中没有多少文墨的画家进入,当时的画院,"以《说文》《尔雅》《方言》《释名》教授,《说文》则令书篆字、著字训,余书皆设问答,以所解艺观其能通画意与否。仍分士流、杂流,别其斋以居之。士流兼习一大经或一小经,杂流则诵小经或读律。考画之等,以不仿前人而物之情态形色俱若自然,笔韵高简为工"(《宋史》卷一百五十七)。

当然,画院只是在画家"能通画意与否"之间选择,并不像文人画那样用学养来体验人性。赵希鹄说:"近世画手绝无,南渡尚有赵千里、萧照、李唐、李迪、李安

忠、粟起、吴泽数手，今名画工绝无，写形状略无精神。士夫以此为贱者之事，皆不屑为。殊不知胸中有万卷书，目饱前代奇迹，又车辙、马迹半天下，方可下笔，此岂贱者之事哉？"（《洞天清录集》）他提出在"胸中有万卷书"之外，还要饱看前代名迹，周游天下。读书游历，可以陶冶性情，增加识具，而学问入画则能沟通人性和"美"，实际上已提出了一个运用形式的问题。所以，董其昌要集古之大成而"自出机轴"，而"自出机轴"的"气韵"所自，又是"读万卷书，行万里路"。

中国艺术，可以直表心绪，直露性情的，唯有书画，张式道："言，身之文；画，心之文也。学画当先修身，身修则心气和平，能应万物。未有心不和平而能书画者！读书以养性，书画以养心，不读书而臻绝品者，未之见也。"（《画谭》）盛大士说："古人读书破万卷，下笔如有神，谓之诗有别肠，非关学问可乎？若夫挥毫弄墨，霞想云思，兴会标举，真宰上诉，则似有妙悟焉。然其所以悟者，亦有书卷之味，沉浸于胸，偶一操翰，汩乎其来，沛然而莫可御，不论诗文书画，望而知为读书人手笔，若胸无根柢，而徒得其迹象，虽悟而犹未悟也。"（《溪山卧游录》）

赵希鹄、董其昌、张式、盛大士等人，虽没有立足绘画作过多的阐发，但是，从他们对学养的竭力推崇中，已经间接地暗示我们，绘画对于文人来说，是一种真实的生存方式，因此，对生存的体悟的程度，决定了绘画的存在价值。而画外的学养功夫，从其实质上说，就是对人的认识、对人性的认识、对生存的体悟。而绘画对学养的依傍，在画家们在绘画中深切认识到绘画在体悟生存、人性的过程中，受到绘画戒律"形似"的制约，尽管立足于形也可以体道悟性，获得对生存的体悟，但是，以"形似"为途径的这种方式，必须以精致的技巧为前提，而技巧的锤炼又往往易于使人陷入"技"的层次，为技所锢囿，而难以清醒地自觉追求道的境界。立足于形而不为形所累的中国绘画，在这两难境地中，自觉地打开胸怀，借助画外功夫以学养标准来圆解这两难也就十分自然了。因此，学养对于绘画来说，是由"技"进乎"道"的催化力量。

既然，学养是对生存体悟程度的表现，而绘画又是生存方式，那么，学养的高低，也就直接决定了绘画所能达到的境地，甚至可以说，能决定画家水平的高低。戴进和沈周同是明代画坛高手，但论者若以书卷气的眼光来衡量，戴进就在学养方面露出他的缺憾，吴宽说："近时画家可以及此（沈周）者，惟钱塘戴文进一人。然文进之能止于画耳！若夫吹墨之余，缀以短句，随物赋形，各极其趣，则翁当独步于今日也。"（郑秉珊《沈石田》，第 14 页）唐寅的老师周臣，以为不如自己的学生，他耿耿于怀的，正是少了"唐生数千卷书耳"。

读书，学识的积累，是一个文人立身处世的基本条件，文人画借用了这个条

件,使画家要冠以文人的名称,必须具备深厚的学力,这些看似与绘画无关的画外修养,实则与绘画有着难以分离的联系,中国绘画的写心达性,成为一种全方位人化的艺术形式。技巧和画家的关系,不仅仅是熟练、正确的造型能力和造型关系,而是技巧和画家人心、人性、人格的关系,所谓的"笔随心运""心手如一","形从手出、韵自心出"是也。顾恺之的"妙悟",也是他的学力使之,悟他,是对被描绘对象的理解;悟我,是画家和被绘画对象的沟通。这是"理趣"审美悟道得理、以画悟道的原则。"天趣"审美,把被描绘的对象从绘画中心位置移到了画家人性的表现,它有着悟道得趣、以道悟画的原则。

所以,能否悟道,怎样悟道,对道领悟的程度,对画家来说是至关重要的。道和画居于同一层次,前者在体道中得性,后者在体性中得道。

如果我们认识到,将绘画视为生存方式,视为修心养性的途径是文人画家们类似于集体无意识的共同取向,那么,我们也就可以理解,为什么学养高深的文人能在绘画中恣性纵情,并且还被敬崇为大家巨擘。

画家数十年的画外学历,不是如行云流水般地不可捉摸的,它"养兵千日,用在一时","积习既多,自然醒悟。其始固须用力;及其得之也,又却不假用力"(《朱子语类》卷十八)。袁宏道认为:"古之为文者,刊华而求质,敝精神而学之,唯恐真之不及也。博学而详说,吾已大其蓄矣,然犹未能会诸心也。久而胸中涣然,若有所释焉,如醉之忽醒,而涨水之思决也。虽然试诸手犹若掣也。一变而去辞,再变而去理,三变而吾为文之意勿尽,如水之极于淡,而芭蕉极于空,机境偶触,文忽生焉。"(《行素园存稿引》)积蓄学力并不是以多以广以博来作炫耀的,"不假用力",是积学至深无不自如的表现,中国学问由博至约达到最高的悟道境界,中国绘画由繁归简,由华返朴达到最高的体性境界。绘画能从工技之流进入士夫文人阶层,能以技艺与道同处,是技艺在学养的引导下的人性娱乐。天籁和功力的统一,其意是天籁统一的功力。

文人画的功力,是学力和技巧功力的组合。有学力而无技巧功力,尚不够称之为画;有技巧功力而无学力,则能称画,却不是文人画。但是,两者可以调剂,关键在于学力对道的悟和画对性的悟的一致,加之书法的特殊造诣。苏轼的画,大概就是这样,他在北宋算不上大家,也许在明清,便可算得上品高迹清的大画家。

金农五十岁以后方才拿起画笔,他一步入画坛,就声名鹊起,他那几笔,不外乎梅兰竹草蔬果之类。郑燮除了兰竹之外,一无所长,但他们堂而皇之地负起了画名。吴昌硕晚年开始弄笔作画,却令苦心经营绘画一辈子的任颐倾倒。金农、

郑燮、吴昌硕都有深厚的学力,而且,他们书法的特殊造诣,开辟了和他们书法风格相一致的画风,这是个性利用学力的阶梯的诸例。他们又善于藏拙,把书法笔性易表达的形象用书法特殊技能来尽力地美化,这是他们悟到体性之道的成功。他们的绘画技巧是有限的,但有时也不自量力地超出他们的有限的绘画技巧所触及的范围,郑燮画松菊就如散了架的箩筐;吴昌硕画山水,霸悍之气叫人难以入目;金农极有自知之明,人物非其所长,他偶一为之,以拙应拙,人们捧腹之余,也还当作文人清玩。

以上的例子说明了有限的(不是很深厚)绘画功力被深厚的学力所用,学力好比舟,绘画功力好比水,他们几位确是浅水行舟的能手。如果既有深厚的绘画功力,又有深厚的学力,那么,深水汪洋,大船巨舟,蔚为壮观。何良俊说文征明:"学赵集贤设色与李唐山水小幅皆臻妙,盖利家而未尝不行者也。"(《四友斋丛说》)学力加上绘画功力,似虎添翼,中国绘画史上,凡真正称得上大画家的,首先都具有深厚绘画功力。

董其昌一生只画山水,他的山水画的笔墨功力寓拙于秀,在明清堪称一流,他注重学力,同时也注重绘画功力,他要求画能古淡天真,更要求配得上古淡天真的绘画功力,他把简洁飘逸的画格视为最高的画格,又担心没有绘画功力的简易者混杂其中,他说:"云林山皆依侧边起势,不用两边合成,此人所不晓。近来俗子点笔自称米家山,深可笑也。元晖睥睨千古,不让右丞,可容易凑泊开后人护短迳路耶。""唐人画法,至宋乃畅,至米家又一变耳。余雅不学米画,恐流入率易,兹一戏仿之,犹不敢失董巨意。""画家以神品为宗极,又有以逸品加于神品之上者,曰出于自然而后神也。此试笃论,恐护短者窜入其中。士大夫当穷工极研,师友造化,能为摩诘而后为王洽之泼墨,能为营丘而后为二米之云山,乃足关画师之口,而供赏声之耳也。"(《画禅室随笔》)

"穷工极研",得王维法方能化为王洽泼墨,有李成的功力作后盾,才可成米家云烟腾幻的云山。化境来自功力层层积累。陈寿老云:"悟道者以真见,体道者以真力。力之至而见不与俱,是有四肢而无目也;见之至而力为之怠,是有目而无四肢也。夫真力养于百年者也,真见发于一朝者也。岂惟一朝,虽一嘘吸之间可也。岂惟百年,虽与天地相终可也。世人知悟道之难而不知体道之不易。"(《筼窗集》)积学体道的真力是为了悟道的真见,没有真力,无从出真见。金农等辈缺少绘画的真力,却有学养的真见,他们是从学力的真见中悟到绘画的真见,故犹有可观处。但是,缺少绘画真力这一环,等于削弱绘画本为"形似"建立的防线,使这条防线收缩到最小的范围,性情得到舒畅所付出的代价,竟是绘画本体

的严重异化。因此,在绘画达到纯审美的人性目的时,便是绘画本体所能容忍的最大极限了。多走一步,就开始异化。幸而中国绘画"形似"观念已深入人心,又幸而有了一块可以用笔墨表现人性之"美"而不需要绘画形象的地盘——书法。画家们迈了几步异化绘画的步子后便自觉地止步了,因为要尽性,完全可以到书法的乐园里去发挥。

所以,中国绘画用绘画功力紧紧抓住"形似"不放,基于画家的学力,它又用哲学、文学、书法来体性悟道,它比西方绘画要宽放自如得多,因为它的哲学性、文学性、书法性,贯注于人性而熔铸在"形似"之中,唯其如此,故而能始终如一中和平稳地自行其是,于绘画中自得其乐,"过犹不及"的原则又使它在"形似"上不走极端,不说安分守己,至少不会离矩出规。它追真求实,却不像西方绘画那样用光色来酷肖真实,它表现观念,形象依然生动可爱,却不像西方为观念而取消形象。

第三十一节 线:不可逆性

生存之悟,是人的根本认识。对人的根本认识坐实于对生命的认识。然而,所有的对人的深刻的认识,都以死亡作为极限,并以这一极限作为对生存体悟的起点和切入口。生存的价值、生存的意义、生存的方式,都只有在与死亡这一极限照面时,才会得到真正、真实的显示。死亡是一把梳子,纷乱纽杂的生存,通过它可以变得有条理;死亡是一面镜子,浑噩懵懂的生存,面对它可以变得清晰明朗。死亡作为一生命的终端,它赋予生存以价值和意义。死亡之所以具有如此的作用和功能,是由生命本身的不可逆性赋予的。所以,从本质上说,对生存的深刻体悟就是对不可逆性的深切认识。

当人们意识到生命的不可逆,不可逆的生命又义无反顾地走向自己的终结时,人也就获得了自觉的开端。人可以漠视自己的日常生存,但绝不可能面对死亡而无动于衷。

以意识到死亡作为人自觉的标识,在这一点上,中外都是相同的,但是,自觉的人在对待死亡的态度上,中外则有别。西方把死亡交给上帝处理,这是他们宗教异常发达的本源,中国人则由自己承负起死亡的恐惧,这是中国没有统一的宗教的本源。承负着死亡的生存是沉重的生存,因而也是深刻的生存。所以,有的学者指出中国文化的深层意识是"忧患意识",是不无见地的。

"天将降大任于斯人也,必先苦其心志,劳其筋骨,饿其体肤,空乏其身,行拂

乱其所为,所以动心忍性,曾(增)益其所不能。人恒过,而后能改;困于心,衡于虑,而后作;征于色,发于声,而后喻。入则无法家拂土,出则无敌国患者,国恒亡。然后知生于忧患,死于安乐也。"(《孟子·告子下》)这是从死亡的必然性中反身而出的对生存的或然性的肯定和投入,因而这种肯定和投入是能动的、积极的,具有责任感的,对人的尊重和人的自尊也产生于此。孔子所谓"三军可夺帅也,匹夫不可夺志也";孟子所谓"富贵不能淫,贫贱不能移,威武不能屈";老子所谓"自知不自见,自爱不自贵";庄子所谓"举世誉之而不加劝,举世非之而不加沮",这种不卑不亢的"寂兮寥兮,独立而不改"的伟大的人格力量是中国哲学的特性,也是中国艺术的特性的总根由。

这种浩大的深沉的忧患意识,使中国人把对死亡的超越落实为积极进取的日常生存。他们承认死亡这一极限的存在,也正视生命的不可逆,这种智慧是内省的智慧,因而也是最高的智慧。

不可逆性,是忧患意识的源始因素,是人的自觉的催发力量,是艺术的内在动力,因此,对不可逆的表现,不仅是中国文化的主流,也是历来最为人们所推崇的。这种不可逆性首先在舞蹈、音乐、诗歌中得表现和充分的认识。《乐记》所谓"情动于中,故形于声",《毛诗正义·序》所谓"在心为志,发言为诗。情动于中而形于言;言之不足故嗟叹之;嗟叹之不足故永歌之;永歌之不足,不知手之舞之,足之蹈之也"。然而,最具中国民族特色的表现,还是中国艺术中的无声的音乐和诗歌:书法和绘画。

中国绘画之所以能成为一方写心达性的乐土,线条,这一中国绘画的造型之本起着关键性作用。

绘画作为艺术,有其工艺的一面,但"工艺学会揭示出人类对自然的能动关系"(马克思《资本论》第一卷。见列宁《卡尔·马克思》载《马克思恩格斯选集》第一卷第 10 页,人民出版社 1973 年版)。恩格斯在《自然辩证法》中作了更进一步地阐发"劳动创造了人本身"(同上书,第三卷第 508 页)。手和脚的分工"完成了从猿转变到人的具有决定意义的一步"(同上)。使"手变得自由了,能够不断地获得新的技巧,而这样获得的较大的灵活性便遗传下来,一代一代地增加着"。"在这个基础上它才能仿佛凭着魔力似地产生了拉斐尔的绘画、托尔瓦德森的雕刻以及帕格尼尼的音乐"(同上第 509~510 页)。自由的手为人创造工具、利用工具提供了必要的前提,工具作为手的延伸,是人类进化的重要标志,工艺之所以能揭示人与自然的关系,在于工艺是手、工具与自然造化的统一活动。因此,对工具的认识某种意义上就是对人、对造化、对人与造化的关系的认识。黑格尔曾

这样说过,对于成熟的人来说,"手段是比外在的合目的性的有限目的更高的东西——锄头比锄头造成的作为目的的、直接的享受更尊贵些"(转引自列宁《哲学笔记》第202页)。

笔作为绘画的工具,中西绘画皆然。但西方绘画却是直到19世纪后期才幡然醒悟,意识到笔的重要性。中国画家却早在一千年前就对中国绘画的工具——毛笔,有了深刻的认识。"以一管之笔,拟太虚之体"(王微《叙画》见张彦远《历代名画记》)。在绘画尚未完全成熟之时,对工具就有如此精深的认识,不能不让人绝倒。

中国绘画的工具——毛笔,它的作用的确是神奇的,小小的一管毛笔,竟能将大千世界的千状万物表现出来。其实,整个中国画的形式体系,也是依着毛笔的性能功用建立起来的,当然,中国终未弃毛笔,可能有很多原因,但重要的一条是因毛笔最能表现中国文化精神,最终发挥和满足中国文化精神在绘画上的审美情趣。

毛笔是用柔软的富有弹性的毛制成的,尽管多种多样,如弹性好的鼠须、狼毫,柔软的羊毫,及兼此两者的兼毫,又有长锋、短锋等,但它们的基本形状都是上大下小的锥体形,由锋、腰(肚)、根组成,而锋几乎都是尖的,正是这个小小的尖头,与西方绘画工具——平扁的刷子,拉开了各自的距离,扮演起各自绘画舞台的主角。

毛笔有锋尖,可以随心所欲地画出各种粗、细、长、短的线条,也可以有效地控制水分,自如地画出润、枯、浓、淡的线条,可以或竖或横地安排各式点子,尖锋以下的部分也可以造成各种阔线以代面,更可以蘸饱水墨作烘染、设色。总之,它的功能齐全,而最主要的是它能够完成复杂的线的使命。

在中国画漫长的历史里程中,笔的表现力一直是占统治地位的正宗表现手法。离开了笔便被视为背离道的行为,而不入鉴赏之列。从烈裔"口含丹墨,喷壁成龙兽"(张彦远《历代名画记》卷四),到王墨"脚蹙手抹,或挥或扫"(朱景玄《唐朝名画录》)的泼墨,从唐代的以口吹云,到元代王蒙和陈汝言的以弹笑弹雪,笔以外的技法尝试屡有发生,一划如剑的竹笔曾为人使用过,米芾也时"不专用笔,或以纸筋,或以蔗滓,或以莲房,皆可为画"(赵希鹄《洞天清录集》)。他们可能是出于好奇而偶一为之,也可能为一种特殊效果而兴奋不已,以为找到了比毛笔更好的绘画工具。但毕竟不能持久,不能广传,终于被时间岁月所封存汰洗。

指画,这种非毛笔表现手法,在《历代名画记》中就有了"有人好手画人"的记载,以后也时有画家以此寄兴,其有较完备的法度则是自清代高其佩始,近人潘

天寿也乐于此道,但指画的法度全依照毛笔的法度,他们懂得"须指知笔互相因,公(指高其佩)于唐宋元明朝诸大家中钻研探讨,集其大成,复将诸大家之用意用法归于指"(高秉《指头画说》)的道理,以指代笔,追求的是笔的效果,纵然有奇趣,也终为旁门左道。况且高其佩是在"八龄学画,遇稿辄抚,积十余年,盈二簏,弱冠即恨不能自成一家"(高秉《指头画说》)的情况下才兴指动手的,这是中国绘画式微期的一种现象:欲自成一家,又无法在先贤时杰的光彩中出人头地。于是,就专攻旁门,故而是不得已而为之的事。

中国画的笔法,由双重功能组合而成,一是表现自然物象外形的写实手段,二是表现画家心理状况的情感表述符号,一实一虚,实可描绘千状万态的自然形象,虚能把复杂的情、理意识充分地显露出来,后者作为符号、抽象需要借前者的形象才能存在于绘画之中,前者的形象因为有后者的情感因素的参与、介入而斑斓可爱。二者相辅相成,缺一不可。

中国绘画的基本语言是:线。以线表现自然物象的外形,必然是十分肯定而明确的。落在纸素上一是一,二是二,断然不得悔改。这对画家提出两方面的要求:一是落笔之前必须具有十分把握,因此,优秀的中国画家无不下笔肯定、果敢,线条成形具体而明确;二是必须对被表现物体有深刻的认识,而不仅仅是细致的观察,因为任何造化物本身并不存在线条,线条是认知的结晶,而不是观察的产物。观察的结晶是光——面,认知才见形——线。面所展示的是物象,线所揭示的是物性。故西方绘画表现树叶,只用与自然树叶色相近的色彩块面,分出明暗远近;而中国绘画则以用线组合成的众多的树叶形式加以表现,如茄叶的个字、介字组合(分单线与双勾)。点是叶,圈也是叶;三角勾是叶,胡椒点也是叶;横点是叶,横线也是叶;竖点是叶,短竖线也可是叶。可以用一种笔法表现若干种相类的树叶,也可以是一种树叶有若干种笔法程式,如松针就有勾、点、攒、斫等笔法程式。由许多点或线的笔法程式,组成丛叶丛树。

再如水的表现,西方绘画中表现水,也是以色块的面来完成,中国绘画则用线作程式表现,如漩涡、波轮等。水是无定形、无定色之物,写实的西方绘画,作了无定形、无定色处理,严型按照环境物、环境色,撷取其自然形态,达到了艺术表现的真实效果;而写实不那么科学的中国绘画,却作了定其形、定其色的处理,依照水的根本习性作程式规范表现,同样达到了艺术表现的真实效果。水,作为一种客观存在物存在是有,但西方绘画却不以直接表现的方式加以描摹(因为根本无法用形与色加以表现)。因此,观赏在西方绘画的画面中并不能"看"见水,所谓看见,其实是"想"见。因此,它虽然符合光学等科学原理,却直接从画面上

抹杀了水的客观存在。中国绘画以直接的方式加以表现，肯定了水作为客观存在物的存在，虽不尽合科学原理，却承认水的真实存在。因此，在中国绘画中观者是可以直接看见水，而不须"想"见的。至于以不着一笔的空白来表现的存在则当别论。因此，前者以无表现有，后者以有表现无。不同的观察认识方式，不同的手段表现，却同样达到艺术的真情实景。

看来中国绘画的主观因素远多于西方绘画，因为它用笔——线所建构的自然物象是一个人为的、以观念为主导的、由真正的绘画语言组合的艺术物象。它对自然物象的理解，除了观念的内涵之外，便存在于线的运用上。因此，西方绘画有写实的自由，却被固定的自然物象所限制；而中国绘画，虽然不能（相对）自由地写实，却打破了固定的自然物象的限制。

作为绘画语言的笔墨程式，虽不能包容大自然万物万态，却能尽如人意地表现心态。线一旦成为画家情感流露时的载体，程式规范就不再是绘画表现性的障碍了，因为情感对于大自然造化来说，是一种存在的方式。这种方式只有在人和物的关系上才能确立，而绘画诉诸情感，其存在方式超出了人和物的关系，而进入了人和绘画的关系。吕凤子说："凡属表示愉快感情的线，无论其状是方、圆、粗、细，其迹是燥、湿、浓、淡，总是一往流利，不作顿挫，转折也不露圭角的；凡属表示不愉快感情的线条就一往停顿，呈现一种艰涩状态，停顿过甚就显示焦灼和忧郁感。有时纵笔如'风趋电疾'，如'兔起鹘落'，纵横挥斫，锋芒毕露，就构成表示某种激情或热爱、或绝忿的线条。"（《中国画法研究》第 4 页）他又说："成画一定要用熟练的勾线技巧，组成画以后一定要看不见勾线技巧，要只看见具有某种意义的整个形象。不然的话，画便成为炫耀勾技巧的东西了。"（同上第 6 页）

线一方面表现情感，一方面又为形象的塑造服务，这是一个体的两个方面。中国绘画以笔立形，以笔抒情。中国绘画线造型程式规范的逐步形成，并不是从纯粹的抒情目的开始的，相反，是来自形象的表现。

顾恺之说："若轻物宜利其笔，重宜陈其迹，各以全其想。譬如画山，迹利则想动，伤其所以嶷。用笔或好婉，则于折楞不隽；或多曲取，则于婉者增折。不兼之累，难以言悉，轮扁之已矣。"（《魏晋胜流赞》见张彦远《历代名画记》卷五）尽管顾恺之认为用笔是难以言传，当用意会的；但意会本身，就是一种由表物心态引起的经验。所谓的表物心态，简言之，就是画家对自然物象的感觉生成的表现心理。这种表现心理，直接影响到线的技巧程式。如顾恺之所说的"轻物宜利其笔，重宜陈其迹"那样，画纱质的衣服时，必然会轻描淡写；画布质的衣服，用笔就稍重些，于是描法就会有十八种之多。画土山，使笔轻软，皱纹多曲，作丝麻状，

故有"披麻皴"的名目;画硬石,则笔硬如刮铁、斧劈,故有"刮铁皴""斧劈皴"之类的名目。阔袍大袖,衣裙飘飘若举,笔如莼菜条,"吴带当风",画家和观者都有舒爽酣畅的感觉;衣纹垂贴,线条劲紧,"曹衣出水",便充满瘦硬的感觉。

有人会说,这是中国绘画重视质感的表现。不错,要描写真实,必然会重视质感。表现出造化物的质感,是绘画形象真实的重要条件。但中国画中的"质感"与西方绘画所表现的质感不同。西方绘画用技巧去表现外部形象,重要的是技巧;中国绘画则是用心理感觉去表现物性。线条作为重要的媒介,它是从物性的角度去看待物的外部形状,故从写实开始,就在物象中努力寻找物性,也就是说,它早就从外部形象的描写中摸到了物象的内在规律,全凭借着一支笔,去掌握被描绘对象的内在规律,并把这些规律分解,落实为概念和程式。因此,中国绘画的主要表现手法是描,描的绘画语汇就是线。

然而,中国绘画的描,除了是状物表形的手段之外,在提取物性,使之程式化、规范化的背后,还深藏着画家自身情性的内含成分。有时候,画家的表现物态物性,仅仅因为是作画而不得不遵守绘画法则,但更多的是为了情性表露的欢快,他在画面的意境之外,完成了自己对人生境界的追求和人生愉悦的满足。所以,真正的文人画家不愿把线说成是描的技巧,而用一个与书法完全相同的术语——"写"来表述。

元代引进了书法用笔,发掘了书法用笔的潜力,画家的情感从被描绘的对象身上转移到画家自己的天性上,社会性的框架被拆散了,画家性情自由自在地抒发,个人风格就如同画家个性一般生动而多采。

墨竹是最具有书法笔性的,虽仅用简单的叶、枝、竿组成,运笔也很简纯,却能辨别出画家的不同风格。如李衎的秀挺,赵孟頫的健朗,高克恭的敦实,柯九思的厚重,直如他们各自的书法。我们可以看出,这些得宠于朝廷的官僚,在他们的社会性里隐藏着人性人格的生动性:张彦辅的爽利,吴镇的豪放,顾安的峭拔,倪瓒的秀逸,各具特色,风格迥然。明代的王绂、夏昶、沈周、文徵明、陈淳、徐渭、孙克弘,清代的八大山人、石涛、金农、李方膺、郑燮所画的墨竹虽在结构及形态上大同小异,却无一例外地在用笔上体现了各自的风格。众多不同的风格,又造成了各自强调的时代风格。

人物画相对花卉画来说,书法笔性要单调得多,社会性功能又多于人性的抒发。但是,绘画审美一旦进入自我的领域,即便是社会性的功能,也会不自觉地纳入自我的领域。元初的龚开、钱选、赵孟頫、任仁发四位画家的人物画,就已具明显的个人风格上的差异;在张渥、卫九鼎、王绎纯粹的线描中也有一种个人风

格存在;明代沈周、周臣、文徵明、唐寅、仇英同处一地,又有着师生朋友的密切关系,所作的人物画亦不相同。即便是以南宋宫廷模式的师承对象的戴进、吴伟的风格也不相混淆。

应当看到,中国绘画的线形式的变化,代表着中国绘画审美观念的变化。自草创到成熟这一较长的阶段里,几乎是描的历史。汉代的绘画给我们留下了线描高度状物写实的范例,晋唐的人物画技巧亦以描为主,衣褶之外,须眉、眼、嘴、鼻等均是线勾勒而就的。六朝至初唐的山水画,线描是唯一的法则,无论树木、山石、云水、建筑,都是单线勾勒,那时的花鸟走兽,也是如此。人物画在吴道子以前,线条的变化很小,基本上是以游丝描一类粗细如一的线条,在腕力使用平均的情状中创作的,故难以体现画家在作画时的情绪。张僧繇开始,用笔有点讲究点曳斫拂,腕力运用有所起落。线条的顿挫,给人一种节律感,一根线条里,就有轻重不等的分量,粗细不同的形状。吴道子是位将中国绘画的线描推向高峰的大师,他的莼菜条式的线描更强调了点曳斫拂,顿、挫、转、折更加强烈,它能在笔的节律中助造画面的气势。线的变化丰富了,表现能力从外形的把握和画家情性的显露这两个方面都得到了增强。

线条中节律感的出现,是以线为主要技巧的中国绘画形式的一个巨大的突破。吴道子在人物上的用笔成就,给山水画带来了生机,并最终导致山水画技巧的成熟和形式的完善;而山水画的成熟技巧又反过来给予人物画更丰富的表现力,同时也促进了花鸟画的成熟。

山水画亦是如此,它是中国绘画中技巧最复杂、最丰富,程式多样的一个科目。因此,山水画的用笔,最具有中国绘画的特性,无论简繁,都是画家情性的最佳场所,画家可以从中找到表达观念的形象的最佳结合点。而且,意境的深邃,又是其他画科所难以企及的,故最受文人画家的青睐。荆浩对笔的解释是:"虽依法则,运转变通,不质不形,如飞如动。"并提出"凡笔有四势,谓筋、肉、骨、气。笔绝而不断,谓之筋;起伏成实,谓之肉;生死刚正,谓之骨;迹画不败,谓之气"(《笔法记》)。用笔是中国绘画造型的手段,但是,脱开形象来看,用笔本身具有一种十分强烈的想象美。荆浩把笔单独列为画之一要,而笔的"四势"更是在形象下的线条抽象象征美。"笔绝而不断"的"筋",完全是线条与画家情绪连结的单纯的画家心意所在;"起伏成实"的"肉",是用笔的功力和画家情绪连结的节律感觉;"生死刚正"的"骨"和"迹画不败"的"气",也是线条所呈示的内含和存在于画家心性之中的意。董其昌说"古人论画有云:'下笔便有凹凸之形。'此最悬解,吾以此悟高出历代处。"(《画禅室随笔》)这个"悟"字当是线条既为技巧功力的体现,

又是画家情性所致的抽象感觉。

抽象的因素，能够唤起情感因素，线条的短长、阔狭、重轻、干湿、起伏、露藏，可以引起愉快、激动、沮丧、平和等精神或情绪上的感觉，这些短长、阔狭、轻重、干湿、起伏、露藏的线条互相结合、参差、并连、交错的丰富性，同样可以引起丰富的精神、情绪上的感觉，正如七个音符得以组成优美的小调、雄浑壮阔的交响曲，甚至整个音乐世界一样，如果我们不以形象去衡量线条的作用，那么，它本身就是一种表情的美妙的抽象符号。

中国绘画从描到写，从线的意义上说，它经历了一个由具象到抽象的过程，它是在具象性的实践中，在具象性的表现上游刃有余的前提下，展开了抽象性的表现，抽象需要更多能唤起情感思维的线形式。于是在形的关照下，众多抽象的线条形式成为画家情性的安抚，就某种程度而言，元以后，中国绘画的形只是躯壳而已，笔墨的表现性占据上风。谢稚柳在论黄公望名作《富春山居图》时说：

> 对于山的内容描绘是相当抽象的，试以富春江上，泛舟上溯，两岸的山色，很难寻得与他画笔的体制有契合之点，既然富春是他（黄公望）的旧识，这就说明他铸造自己的风貌不是在此（真山水的形象）而在彼（笔的表露），是有意向这样一种意境中去，对艺术的描绘是这样一种企图。（《水墨画》第25页，上海人民美术出版社1957年版）

这是一种怎样的企图呢？从这里，我们更进一步认识到倪瓒"逸笔草草""不求形式，聊表胸中逸气"的论点，是因为在形象躯壳后面，还蕴藏着单纯笔性也即抽象线条对情性表现的欢快。这样一种意境，完全是个人的理想追求。画家走笔挥毫时，所寄托的那种与人性之悟相契合而赢获的不可名状的欢快。赵孟頫说："余与息斋道人同寓都城张氏园林，日以绘事相订，信人间之至乐也。"（汪珂玉《珊瑚网书录》卷九）

如果说宗炳画了满壁山水，恐老病俱至，卧游其间，只是性爱山水的话，那么，绘画也只是爱山水的一种媒介，而元代开始寄乐于画，山水形象反倒成了他们所津津乐道、孜孜以求的笔性的媒介了。从元代初期，抛弃南宋墨色氤氲的风格，独尚用笔，我们就不难看到，线条的抽象性与画家情性的关系：既是表现力，又具表现性。

线条一旦脱离了它的状物性的描而进入表性性的写时，中国绘画史在元代的意义就突出了。从绘画审美心理上看，以画面的山水形象，取代自然的真山实水，是审美对象的变换，这一对象的变换所寓意的更为深刻的审美心理的变化是：突出强调了人性之美。自然山水固然可以陶冶心性，但不是人性中的理想之

境;山水形象,作为经过人性之美陶铸而就的山水,更印合于文人的"神圣传统"支援下的审美心理要求。山水形象的塑造来自于可"拟太虚之体"的一管小小笔,因在表性心态下的笔的性质对画家来说,起了根本的变化,它堂而皇之地把中国绘画带进升华的殿堂。又因为开辟使用形式的先例,而导致明清的式微。但是,处于式微的中国绘画其颓势并不明显,因为有了表性的线的抽象美作支柱,才使个人风格活跃起来。

五代两宋山水画家的用笔,主表现力,故景从真实,境也是真实的意象化。自元代始,在不削弱表现力的前提下,笔的表现性开拓、更新了绘画审美。景的从真只是一种外表现象,而这种外表现象也浸透着笔的表现性,境便成表现性的意向化。恽向认为:"山水至子久而尽峦嶂波澜之变,亦尽笔内笔外起伏升降之变,盖其设境也,随笔而转,而构思随笔而曲,而气韵行于其间。或曰:'子久画少气韵。'不知气韵即在笔不在墨也。"(见陈撰《玉几山房画外录》)形象和意境,全被笔的表现性占领。

李成清旷萧疏,范宽壮实冷峻,董源朴茂深秀,这些画迎面而来的是一股真切的自然气息,即便明知是人工人力所为,却自有不可抵御的自然情趣;而黄公望的逸迈,吴镇的清润,倪瓒的萧散,王蒙的跌宕,给人的感觉却是柔切的人的气息,画面上树石峰峦的形象——在目,让人难忘的却是人的情趣。恽寿平说:"笔墨本无情,不可使运笔墨者无情,作画在摄情,不可使鉴画者不生情。"(《南田论画》)元以前的画家也是有情的运笔墨者,他们的情的焦点在吐露对真实自然的感觉,元代画家的情的焦点移到了画家自己身上。黄公望《富春山居图》中的线皴,很明显是来自董源和巨然。董源的线皴更多的是对自然真实的描摹;黄公望的线皴则是情感自然流露的表现,当然它的渊源是表现力,而在黄公望手中,一方面保留了作为绘画必不可少的表现力的形态,另一方面深入了自己心灵的表现性形态。同样,倪瓒轻笔简皴,枯枯淡淡是他心绪的自然流露,他造就的形象清冷和荒率寂寥的意境,正是他的线条表现性所熔铸的独特风格。这恰恰成为他情性的最贴切的写照。王蒙的繁笔皴,如牛毛似绳索,密密匝匝,也是在山水形象中,淋漓尽致地突出线条的表现性。而无论疏和简,都在静的意境中,倪瓒以静的线表现静,王蒙以闹的线表现静,然在线的表现性和线组成的意境上是一致的。

由于中国绘画不能离开形象,又由于中国绘画的用笔的抽象因素,所以,中国绘画一方面依据中国历来的根深蒂固的习惯性审美不能够改变造型这一基本法则;另一方面,中国绘画的用笔的抽象性又给予画家和观者情性感觉上的满

足。因此,它更没有必要在两全其美的形式中去改换门庭,走西方绘画极端写实和无度抽象的两极分化的路。

既然中国画家们对于"用笔""运笔"不愿用"描"字来指称,而宁可用"写"字来指称,那么,在谈到笔与线的时候,就不能不涉及书法与绘画的关系,更何况"书画同源"之说向来就是人们的口头禅。

中国绘画与书法的关系,实际上是同一用笔方法作为联系纽带——线的表现性上的一致,所谓"书画同源",是由绘画产生文字,文字产生书法,书法用笔的成熟又先于绘画,书法用笔促进了绘画线形式的表现性。宋濂说:"书者所以济画之不足者也。使画可尽,则无事乎书矣。"(《画源》)中国的表现艺术中,唯一的抽象形式就是书法,但书法与文字结缘,故其表现性不是不假他物、无依无傍的纯抽象线条组合,至少在识中国文字的人眼里是这样的,然而和绘画相比,它不受形象束缚,少了一个框框,也少了一层表现的丰富性,因而相对完全是自由的表现性。

与绘画发展相同的是,书法同样无法摆脱程式的框架,同样经历过一个以描到写的过程。

可以说,中国绘画的用笔方法,对线的理解和使用,受到书法的影响。通常是使得书法每取得极大成功的那些用笔方法,隔了相当一段时间,才转借于绘画的。中国绘画早期的线描,多半与篆书相同,以后逐渐参入隶、楷的笔法,最后才以行、草入画。萌动文人画观念的人,均以诗书见长。除要求绘画走诗化路线之外,同时隐隐约约地感到书法的表现性的魅力可为绘画所用,而把文人画推向高峰的那些人,恰恰是从书法用笔着手,变描为写。

这里所要指出的书法的抽象性用笔,给予具象的绘画以一种怎样的启示?书法家早就得到的表现性快感,在身兼画家和书法家的文人身上是否早已有体验?他在绘画处于描的阶段时,是无法力挽狂澜而标新立异的。张彦远说善画者必善书,只是针对书法和绘画的描的笔法出发的。他说吴道子悟画于张旭草书,是和悟画于公孙大娘舞剑一样,是从书法、武术和绘画的情势角度出发。郭若虚的"气韵非师"说,把书法和绘画归结到人的心性,无疑是绘画理论上的一线曙光,但这种论断要在二百年后方能兑现。米友仁承袭郭若虚的论点说,"子云以字为心画,非穷理者,其语不能至是。画之为说,亦心画也。上古莫非一世之英,乃悉为此,岂市井庸工所能晓?"(见朱存理《铁网珊瑚》)他体会到的是书法的表现性,但当时不可能有表现性的绘画。他因能书而画也有别于"市井庸工"。他以自己擅长的书法入画并不是一种自觉的表现性行为,而是书法中的用笔手

觉不自觉地在绘画的线条上运用，因而是不自觉地将书法用笔来丰富绘画的表现力。现有米友仁的作品，如《潇湘白云图》《云山墨戏图》等，露笔处能见到书法性的毕竟不多，但已经构成表现力的因素，如枯树干的勾描斫写颇具魅力。可见书法用笔对绘画，不仅是表现性的扩大，而且成全了表现力。

这种情况，即便是元和元以后的画家，莫不如此。王概说：

> 鹿柴氏曰：云林之仿关仝，不用正锋，乃更秀润，关仝实正锋也。李伯时书法极精，山谷谓其画之关钮，透入书中，则书亦透入画中矣。钱叔宝游文太史之门，日见其搦管作书，而其画益妙。夏㫤与陈嗣初、王孟端相友善，每于临文，见草，而竹法愈超。与文士熏陶，实资笔力不少。又欧阳文忠公用尖笔干墨，作为阔字，神采秀发，观之如见其清眸丰颊，进趋晔如。徐文长醉后拈写字败笔，作拭桐美人，即以笔染两颊，而丰姿绝代，转觉世间铅粉为垢。此无他盖其妙笔也。用笔至此，可谓珠撒掌中，神游化外，书与画均无歧致。（《芥子园画谱》初集卷一）

可见写不仅有情性发现性的功能，也有表现物象的能力。

应该说，书法用笔入画首先是由于表现力的技法需要，而又因为其中包含着表现性的能量，故在表现力完全成熟后，表现性的笔法就受到极大的重视，尤其是擅长书法的画家，把他们积累的书法功力不期成了一块绘画的新大陆。

书法的不自觉入画丰富了绘画表现力，即当绘画在真实地描写自然时，其描写手法得到了丰富——可选择性及选择余地都扩大了，使真实的形象更富有自然物的神韵气度。书法的自觉入画，则是绘画审美心理领地扩大，即从对自然的性爱心赏，开始转入对艺术形象本身的关注，即无须像宗炳一样只能身置真山实水才能畅神，而是在运笔用墨的挥洒过程中，就能将心性之赏得以畅发，得以落实，即通过书法的用法，使艺术形象本身也具有修心养性功能。

中国的书法艺术以线条为主，这已无须赘言，但是，中国绘画之所以最终也走向了线条，不能不说与线条本身所蕴藉的不可逆性相关联。

书法不仅锤炼、纯化了线条，而且赋予了线条生命的象征意义，骨、筋、肉、气、血是直接的比附，"屋漏痕""锥画沙""折钗股""棉里针""纯棉裹铁"等，所有这明喻、暗喻，都有一个共同的指向，那就是毛笔的运行不是羸弱的滑过，而是要表现逆境中的艰涩的前进。书法中以一个"力"来概括是妥帖的。这力是笔力、是骨力，更是人的生命之力。"所以中国人这支笔，开始于一画，界破了虚空，留下了笔迹，既流出人心之美，也流出万象之美"（宗白华《美学散步》第143页）。

孙过庭《书谱》云："羲之写《乐毅》则情多怫郁；书《画赞》则意涉瑰奇；《黄庭

经》则怡怿虚无；《太师箴》则纵横争折。暨乎兰亭兴集，思逸神超，私门诚誓，情拘志惨。所谓涉乐方笑，言哀已叹。"韩愈《送高闲上人序》说："张旭善草书，不治他技，喜怒窘穷，忧悲、愉佚、怨恨、思慕、酣醉、无聊、不平，有动于心，必于草书焉发之。观于物，见山水崖谷，鸟兽虫鱼，草木之花实，日月列星，风雨水火，雷霆霹雳，歌舞战斗，天地事物之变，可喜可愕，一寓于书。"如此包揽无遗的表现力，来自线条与生命的耦合。

绘画与书法结盟以线条为实践纽带，绘画一旦立足于线条，就不仅表明了绘画的成熟，同时也是绘画个性化、风格化的开始，顾恺之、陆探微、张僧繇的画风差异，不在形似，而在于用笔，在于线条；吴道子独步盛唐的也是线条。等到"皴法"的出现和完备，中国绘画的线条基础就达到了坚不可摧的境地。

从画史上看，中国绘画的写心达性的功用，是随着线条在绘画中的不断自觉、加强而逐步充分发挥的。因而可以说，是线条的表性性使绘画逐渐摆脱了对被描绘对象的依附而走上了彻底的达性之径。苏轼、米芾之流，之所以能在绘画领域中别创一格——墨戏，当然是基于他们深厚的书法功力，但更基于他们对线条的生存意义的深切体悟。他们的画不可学，倒不是因为他们的形象有多么复杂繁巧，恰恰是他们疏简的形象中所透露出的对生存深切体悟后的那种摆脱羁绊、洒脱自由的性情条畅之趣。

写心达性是文人从事绘画的主要动机和绘画心态，而要写心达性，首先必须对心性有所体悟和认识，而这就是所谓的功力，借助学养体悟生存，并将这体悟融化进线条的表现之中。人对生存的体悟，虽然会受到众多因素的影响，但是，起决定性作用的是人的个性，因为，唯有这一部分才是现象学所谓的"剩余者"，这个"剩余者"是永远也不能用括号"括出去"的，因为这是人真实的本质。

个性之所以不能被"括出去"，之所以成为对生存的体悟起决定性作用，在于人的生存，是由于性的"自由决断"所建构，在不可逆的现实生存中，具体的个人每时每刻都面临各种各样的选择；尽管，选择时可以审情度势，权衡利弊，顾及事件的前因后果，但并不能等到穷尽这一切之后才作出十全十美、毫无遗憾的选择。现实生活总是充实而繁杂的，其中极大部分的选择并不是依据理性或知识而作出的，而是凭依着人的个性而"自由决断"的。理性、知识的涵养是以其潜移默化的方式陶冶个人的性情。人依其个性而生存，在生存中展示个性，是人之成为具体个人的前提。因此，生存就是必然的不可逆和自由决断的统一过程。进入以"天趣"为审美理想的绘画，侧重于这必然性中的自由。

对生存的体悟，就是对不可逆的体悟，再简单一点说就是对时间性的认识。

中国绘画的线条，直接受惠于书法艺术。它在时间与空间的关系上，表现为与时间密切关联。尽管每一根线条都固定在一定的空间范围内，但并不能改变线条与时间的关系超过了它与空间的关系这一事实。

时间最本质的特点，是它的不可逆性。构成中国书画艺术的线条的最本质的特点也是它的不可逆性。爱因斯坦的相对论已证实了时间和空间本身在实际上是不可分割的，但从书画创作中的线条的不可重复性和不可修改性看，是偏重于时间一面的。尽管绘画的线条没有书法线条的那种严格的，甚至是带有强迫性的时间的序列性。从具体形象的塑造来看，可以有众多线条构成，甚至可以叠加，但叠加与悔改有着本质的区别，如山水画中的"皴"，可以一遍，也可多遍，但每一笔、每一根线条都必须是对形象的肯定和丰满，是形象的组成部分。一幅画可以画几天，也可以画上几十年，如王澍《虚舟题跋》卷十说董其昌临黄公望的《富春卷》前后用了四十年的时间才完成一本，这种创作上的超时间性，与线条的不可修改性丝毫没有关系。

中国绘画（当然包括书法）线条的不可逆性，即不可重复性和不可修改，固然与中国绘画所使用的材料有关；但材料的使用，也是人（画家）选择的结果。因此，在线条特点与材料的关系上，与其说是材料造就了线条的特征，不如说是画家对线条特征的深刻认识选定了绘画的材料。因此，中国绘画所选用的特殊材料，客观上是巩固、强化了线条的不可逆性，从材料上杜绝了一切可修改性和重复性的可能。

歌德说"风格即人"。中国绘画的风格，则是人性化（或者确切地说是个性化）的线条铸就的，而与程式不甚相干。一种"披麻皴"从赵孟頫起，经黄公望、吴镇、倪瓒、王蒙，传至王绂、杜琼、刘珏、沈周而文徵明及文徵明的后辈和众多的弟子，继董其昌又有"四王""吴恽""四僧"、龚贤、查士标、程邃、戴本孝，又有"小四王""后四王"，以至戴熙、汤贻汾余绪不绝，竟历五百余年。然而，这期间的画家却各有各的风格，即便是常为今人所非议的"四王"，也各有各的眉目，并非四人一面。既然是在同一种画法程式的运用中产生了不同风格的绘画，那么，我们完全可以断言，所谓的风格，就是个性化的线条，从赵孟頫到汤贻汾只有画法程式上的师承，而根本不存在风格上的沿袭。因为绘画是以生存的本来样式反映生存，即按活的（具体现实）生存的本来面目把人的创造活动存留下来，因而任何个性上的细微差异，都将在线条的运用中得到放大而毕现无遗。

画家用线条创造形象，并在线条和形象中表达性情，因此，在绘画中体悟生存，体悟道，也意味着"创造你自己"。创造与认识并不相悖，认识是创造的前提，

创造是最深刻的认识。艺术之所以成为创造的代名词,同样是由人们对不可逆的认识而约定的。创造与制造的区别就在于前者的不可逆和后者的可逆性。人们之所以不看重赝品,并不全在于赝品的拙劣,有些赝品事实上在技巧等方面并不亚于真品,是因为赝品从根本上违反了、取消了艺术的原则之一:不可重复性,人们不仅不允许他人重复,甚至反对艺术家(画家)自己的重复,因为重复是对不可逆的否定,也是对生存的否定,是对人性的本质否定。

以"畅情达性"为唯一任务的绘画审美观念:"天趣",其根本立足点就是不可逆性。立足于不可逆性这一人的生存的本质规定的体悟和认识,亦即对人性的体悟和认识,是一些画家按捺不住非画不可的心态的产生基地,因为不可逆性是理性逻辑知识所无法括出去的"剩余部分",是人性的本源,唯有借助艺术的手段和形式才能表达这一"剩余部分",然而在艺术中的这种表达又不是简单的复述,人们之所以要借助艺术的手段和形式,是因为艺术的表达本身就是创造。在本书开头部分我们曾明言:绘画是人的生存方式,就是基于此而提出的。从事艺术的创造是对生存的肯定和本质的占有,也正因为如此,艺术才最真实表达了人性所抵达的境界,是人的本质的写照。

在绘画中充分肯定线条的功用和竭力推崇线条的地位,是对艺术的不可逆性原则的强化和巩固。这也只有在绘画得到充分发展的基础上才有可能形成的一种不可逆的认知,只有极少数对人性有深切体悟的人才能真正付诸实践,落实在绘画之中。

中国绘画把不可逆性这根本原则集中地落实在线条上,形成了中国绘画的线传统。任何对线条的背离或否定都被视为对绘画本身的否定,是绘画的式微。赵孟𫖯和董其昌的二次"复古",从其实质上看都是对绘画偏离"线"传统的矫正。

所以,所谓的"美"的人性化,就是技巧所创造的线条能在体悟、认识人性的同时顺乎人性,"畅情达性"就是积极、主动的顺应,因而,在中国绘画审美中"畅情达性"的"天趣"审美,占据不可撼动的最高位置。

第三十二节　水　墨　心　理

中国绘画推崇线条,画家们也在线条的运用中获得人性畅达的满足。线条作为支撑中国绘画的栋梁,对绘画的本体是一种强大的支援。画者,形与色也。纯炼娴熟的个性化线条是对形的强化,然而,文人画的水墨化,却不能不说是对绘画本体的一种削弱。无论墨色怎样丰富,总是单一色彩,与五彩纷呈的造化相

比,其缺憾是不言自明的。

但是,需要明确的一点是中国绘画的水墨化,是画家们的自觉追求,从中国绘画对线的认识程度和中国绘画千年不移的"形似"戒律的长久效用上看,却很难说对"色"的弱化,是由于对绘画形与色的本体的认识不足而导致的一种偏执。既然,中国绘画的水墨化是在中国绘画发展到成熟之巅以后,绘画的线传统已牢固确立,对绘画的认识也早已立足在本体的根本层次上,那么,冒着削弱绘画本体的巨大风险,在危崖险径上攀援,就决不是一种盲目的行为,个中必有其缘由。因此,要展示中国绘画的水墨心理,首先必须考察中国绘画的色彩审美心理。

中国绘画的色彩审美心理,交杂着画家对造化的追求、心源对造化的熔铸,交杂着认识和伦理。《周礼·冬官考工记》载:"画缋之事,杂五色,东方谓之青,南方谓之赤,西方谓之白,北方谓之黑,天谓之玄,地谓之黄。青与白相次,赤与黑相次,玄与黄相次也。青与赤谓之文,赤与白谓之章,白与黑谓之黼,黑与青谓之黻,五采备谓之绣。"这充满着观念和伦理。而宗炳所说的"以色貌色"(《画山水序》,见张彦远《历代名画记》卷六),又几乎是对造化的全面追求。色彩是人们感觉美的要素之一,据科学分析,不同的色彩能引起人们不同的情绪,对色彩的象征性观念,也基于此。如红色,它是火和血的代表色,使人亢奋、激动,因而象征热情;绿色,它是植物的代表色,令人添增勇气和信心,因而象征生命力;蓝色,它是天空和海洋的代表色,让人心旷神怡,因而象征自由;黄色,它是谷物成熟的代表色,又与黄金色结缘,因而象征富有和光明;白色,它是冰雪的代表色,因而象征寒冷和纯洁;黑色,以它的绝对性象征着权威和神秘。这些象征性的观念,因时、因人、因地而异。色彩作为绘画美感的要素之一,它和象征性的观念以及色彩本身的特性来为绘画服务,也因时、因人、因地而异。

中国绘画的独特风貌,在一定程度上反映了它色彩的独特性。谢赫"六法"中有一条法则曰:"随类赋采",便是为色彩而立的。"随类赋采",照字面来解释,是依被描绘对象的不同类别来敷色上彩,历来都认为这是写实的法则。不错,谢赫的时代,正是写实意识全面觉醒、写实技巧不断充实提高的时代;然而,中国绘画的写实意识和写实技巧与西方绘画不同,故"随类赋采"的写实意义是建立在中国绘画审美的意义之中的。它的写实性,是观念对自然物性的把握。中国绘画写实的觉醒产生于人的觉醒时代,但绘画艺术对自然的描写,尚不能尽如人意,因此人性处于主动地位,而绘画技巧却居于被动地位。因此,对色彩真实的表达是既实在又模糊。它的实在处在于懂得依真敷色的写实道理,而模糊处则是无法展开依真敷色。其实人们又何尝不想画得真实些。在这种情况下,强大

的观念又一次进入了绘画。观念建立了线造型的绘画审美框架,同时又建立了与此相配的色彩审美框架。所以,"随类赋采"止好成全了既实在又模糊的色彩审美框架,"随类"两字,简直妙不可言。类者,一曰种类,二曰相似。"随类赋采",意为按照自然物的属类设色,也可为按照自然物大体相似的颜色设色。这两种解释综合起来,就较全面地看出当时的绘画色彩观了。比如人的脸部用赭黄,与华夏民族肤色的自然面貌,大体相同,根本不用去细究赭偏红的补色是绿、偏黄的补色是紫这些光学色彩原理;又如树干用赭色,是近似于树干的颜色;而所有的树干均与赭色为主,当是从属类出发的用意。树叶的绿色和青色,山骨用赭色,带有草皮、苔藓或表示有植物的山用绿色和青色等均同此意。这种对色彩的把握有其写实性的成分,但又受着观念的控制。故潘天寿说:"色凭目显,无目即无色也;色为目赏,不为目赏,亦无色也。"(《听天阁画谈随笔》,第 37 页)

中国绘画的色彩,可说是造化与心源契合的产物,它既不违背造化,又得心性之便,使心性之便不能离开自然物象的类属。除水墨形象之外,色彩都与自然物的类属相符。传说苏轼用朱砂画竹,虽与水墨同理,但任何黑白以外的色调断难有水墨的特殊情调和效果,故此举仅文人一时别出心裁,后人极少仿效,也没有泛滥成其他单色画。或作为画面中的一个组成部分,如画竹纯用绿色,画石纯用赭色,画花朵纯用红色者有之,观者也能接受,这就是"随类赋采"的绘画审美心理。

在中国绘画长期发展的过程中,完善了一套色彩的程式,它和笔的程式、墨的程式、构图的程式一样,是整个中国绘画形式的一个部分。它是表现"随类赋采"的色彩观的具体技巧。沈宗骞认为:"人之颜色,自婴孩以至垂老,其随时而变者,固不可以悉数,即人各自具者,亦不可以数计。"(《芥舟学画编》卷二)看似有着复杂的变化,但不同时年的人色,将以不同的色彩程式对待,无非是苍、黄、红、白各色的具体而微的使用法,"所谓苍者,乃是气色最老之意,不论红、白皆有之,此色非脂赭所能拟,要于未上粉色时,先将淡墨捽其重处,若皮有细皴,则当以淡笔依其肉绺细细皴好。大约一面之最苍处,在天庭、鼻准、两颧,盖风日所触,必先到数处,故苍色独甚耳。既上粉色后,或应黄或应赤,再以色笼之"(同上)。这种设色程序也就是画老年人脸色的色彩程式,中年人以黄赭为主调,"上粉色后以淡赭水渐渐渍上,不可一次便足,致不润泽"(同上)。青年人宜多红色,"所谓红者,乃是人之血色也,而血有衰旺之分,于是面色有荣瘁之别,当于黄色既成之后,观其几处是血色发现,以胭脂破极淡水,渐次渍之,便觉气色融洽。又有一种通面红润之色,当于上粉色后,先通以淡红水敷之,复于赭色内添少脂水,加其应

重处,亦分作数层上之,乃得"(同上)。白色"上色时须粉薄而胶清,粉薄则色不滞,胶轻能令粉色有玉地。"(同上)人色的设色程式向来多有阐述,但大体相似。设色的程式,变化较少,一般都停留在方法上,不如笔墨关系情性,随机遇情适性而动。

山水画的设色法更是一种固定的程式,它讲究程序过程。重色青绿,先用墨或花青或汁绿或赭石打底,再层层用石青石绿或渍或涂,石骨坡脚如用赭石,则在上青绿时要留出,最后以花青或汁绿加点。青绿设色,被看成重彩,其上色程式繁褥,但色彩并不复杂,以石青、石绿为主,和水墨、浅绛同理。

我国上古时代,就有绚丽和素淡两种画风,也有其各自的爱好者。中国绘画审美的色彩心理,不在于清淡者就一定是文人学士口味,而绚丽者就一定是皇家宫苑格调;皇家宫苑提倡水墨者有之,文人学士图绘青绿重色者亦屡见不鲜。单纯的色彩,也可以富丽堂皇,西汉贵族墓葬品的许多漆器,土红色底,红黑相杂的纹饰,一派富贵之气;李思训青绿山水,以石青、石绿为主,略施些金,便明丽异常。纵观中国古代画迹,没有很复杂的色彩,均以主调色支撑画面。邹一桂说:"五彩彰施,必有主色,以一色为主,而他色附之。"(《小山画谱》)色彩的变化在主色的层次之中,不受外光影响,不用外光色的原理,而以画家和观者的心理感觉为主。所谓的色重与轻,在于用色的厚与薄,感觉便有重轻之分。重轻之分是设色方法的差异,方薰说:"设色不以深浅为难,难于彩色相和,和则神气生动,否则形迹宛然,画无生气。"(《山静居画论》)

"和"是中国绘画审美的重要原则之一,是对立统一的和谐美。水墨为黑白对立色,它既有深浅的层次法则,又有黑白对立统一于笔墨形象的和谐;青绿色的对比度不明显,自可和谐,也易浅深,但它常与赭色相配,殊觉欣欣然生意勃发;青绿色与朱砂、朱磦、胭脂相配,少许便足,万绿丛中一点红,其强烈的对比,就在这大片和一点上的和谐,也在画家和观者心领神会的感觉上,表现出了秋山红树或青山红花的神采。浅绛是山水画中常见的设色法,黑与赭的冷暖对比,在此间相和得十分贴切,同样花青和赭,汁绿和赭,都是已深深嵌入中国绘画审美心理的色彩观念。

中国绘画既然是线造型的艺术形式,那么,一切都以线为中心。如果说,墨是线型笔性的配角的话,则色彩亦然,它甚至还是墨的配角。

郭若虚《图画见闻志》卷六载:

李少保端愿有图一面,画芍药五本,……其画皆无笔墨,惟用五彩布成,旁题云:翰林待诏臣黄居寀等定到上品。徐崇嗣画没骨图,以其无笔墨骨气

而名之,但取其浓丽生态以定品,后因出示两禁宾客,蔡君谟乃命笔题云:'前世所画,皆以笔墨为上,至崇嗣始用布彩逼真,故赵昌辈效之也。'愚谓崇嗣遇兴偶有此作,后来所画,未必皆废笔墨。且考之六法,用笔为次,至如赵昌,亦非全无笔墨,但多用定本临摹,笔气羸懦,惟尚傅彩之功也。

没骨画,无墨而全以色彩为之,它和水墨画一样是写实的体制,即使不能与水墨画的声势并驾齐驱,但在画史上流传有绪,以其轻盈、独特,酷肖真实而受人青睐。它之所以在中国绘画的形式圈中卓然而立,是因为虽无点墨掺杂,然毕竟在色彩的造型中,发挥了笔的作用,没有背悖笔性线型的审美原则。覆盖力强的青绿设色,颜色掩去墨线之后,尚须再用深色加深和复皴,而偶然能见到的没骨山水,其用笔之理与没骨花同。王翚积数十年画青绿的体会是:

> 凡设青绿,体要严重,气要轻清,得力全在渲晕。余于青绿法,静悟三十年,始尽其妙。(《清晖画跋》)

青绿画法在五代以前,基本上以勾勒平涂为主,由于水墨技巧的冲击,五代后,才逐步发展成渲染渍晕,一改装饰而向写实靠近。

长期来,色彩运用的发展,是随着笔的发展和墨的发展而建立一套与笔墨相应的色彩技法的。王原祁说:

> 设色即用笔,用墨意,所以补笔墨之不足,显笔墨之妙处。今人不解此意,色自为色,笔墨自为笔墨,不合山水之势,不入绢素之骨,惟见红绿火气,可憎可厌而已。(设色)惟不重取色,专重取气,于阴阳向背处,逐渐醒出,则色由气发,不浮不滞,自然成文,非可以躁心从事也。至于阴阳显晦,朝光暮霭,峦容树色,更须于平时留心。淡妆浓抹,触处相宜,是在心得,非成法之可定矣。(《雨窗漫笔》)

又说:

> 画中设色之法与用墨无异,全论火候,不在取色,而在取气,故墨中有色,色中有墨。(《麓台题画稿》)

色从笔,和墨一样,为笔增光。它和墨的关系有两种,一是与墨相混入画,如:

> 画石之妙,用藤黄水侵入墨笔,自然润色不可用多,多则要滞笔,间用螺青入墨亦妙。(黄公望《写山水诀》)

> 率以藤黄水入墨内,画枝干,便觉苍润。……树木之阴阳,山石之凹凸处,于诸色中阴处凹处俱宜加墨,则层次分明,有远近向背矣。若欲树石苍润,诸色中尽可加以墨汁,自有一层阴森之气,浮于丘壑间。(王概《芥子园

画谱・初集》卷一）

这是墨和色的调和，以增加墨的分量，又使色和墨接近、缩小色和笔的反差。另一种是水墨完毕之后的设色。沈颢说："右丞曰：'水墨为上'，诚然。然操笔时不可作水墨刷色想，直至了局，墨韵既足，则刷色不妨。"（《画麈》）戴熙道："画训云：墨韵既足，设色可。"（《习苦斋画絮》）沈颢和戴熙的观点，意在突出笔和墨的位置，故把设色看作可有可无，既然墨韵足，便是一幅水墨佳作，再设色，岂非有蛇足之嫌？再则操笔时不作刷色想，本身就缺乏画面设色的意念。其实，一幅画，水墨程序完成之后，设色便是使笔墨升华的特殊功能，恽寿平的见解，就与众不同，他认为："俗人论画，皆以设色为易，岂知渲染极难。画至著色，如入炉燹，重加锻炼，火候稍差，前功尽弃，三折肱知为良医，画道亦如是矣。"（《瓯香馆集》卷十二）因此，水墨后的设色，是补墨之不足，更是整个创作的一个不可缺少的部分。

有人认为，中国绘画的笔、墨、色三者，最不受重视的是设色，也有人认为中国绘画的色彩无科学依据。为什么偏偏要非难中国绘画的色彩呢？既然线条造型的用笔超然于光影成像的原理之外，团块墨色与之相合而成的水墨画又超然于色彩科学的原理之外，那么，设色的主观意念性又何尝不可呢？其实，中国画家重视设色，和重视用墨一样，两者都是为线型笔性服务的绘画语言。墨能够出现色彩无法达到的效果，色彩也可施展墨色无法达到的效果。陈简斋的名句："意足不求颜色似，前身相马九方皋。"是水墨画出色的理论，但同样也适用于色彩。山水画的浅绛设色，花鸟画的淡设色，同水墨一样，是不似之似的色彩法。王世贞赞沈周的花卉写生作品时说：

> 此册白石翁杂花果十六纸，其合者往往登神逸品。按五代徐、黄而下至宣和，至写花鸟，妙在设色粉绘，隐起如果，精工之极，儼若生肖。石田氏能以浅色淡墨作之，而神采更自翩翩，所谓妙而真者也。"意足不求颜色似，前身相马九方皋"。语虽俊，似不必为公解嘲。（《弇州题跋》）

自谢赫提出"随类赋彩"之后，千余年中，绘画审美意识逐次更迭是随着绘画技巧的进步而来的，绘画技巧进步的关键又在于线技巧的进步。虽然中国绘画的色彩观念是紧紧依附着线造型的绘画审美意识的，但笔、墨、色荣辱与共，各以它们自身的独特性来显示中国绘画形式的一致性。

也许是因为毛笔对中国绘画的巨大作用，中国绘画的基本语汇——线和点才被称之为：笔，而且笔的含义又似乎和另一种同样重要的基本语——墨，联为纲缊，难解难分，以至于"笔墨"在中国绘画成熟以后取"丹青"而代之，成为中国绘画的代名词。

中国绘画的用笔，要靠墨色来显示，故从大范围来讲，笔就是墨，笔墨不可分离，严格地去分笔墨，点状和线状以及点和线扩大成面状的如斧劈皴等都属于笔的范畴，而那些水分较充沛的面状和枯涩不成形的干擦以及直以面来体现物象的远山的渍法、云气的烘法，还有对笔的修饰方法，如皴纹中的渲、雪景的染法等均是墨的功能。

墨是笔的辅助性技法，在整个画面中，它可补笔的不足。倘使笔是筋骨的话，墨便是血肉，笔借墨生辉，墨靠笔出韵，两者相辅相成。中国画家重笔也重墨，更重笔墨组合混成的效果，因此，把墨看作是笔的一个组成部分。石涛认为：

> 笔与墨会，是为絪缊；絪缊不分，是为混沌。辟混沌者，舍一画而谁耶？画于山则灵之，画于水则动之，画于林则生之，画于人则逸之。得笔墨之会，解絪缊之分，作辟混沌手，传诸古今，自成一家，是皆智者得之也。（《苦瓜和尚画语录·絪缊章第七》）

也许是由于笔的表现力，墨才具有生气；也许由于笔的表现性，墨才具有更动人的风姿；也许由于笔的表现力和表现性的双重魅力，水墨画才成为中国绘画最独特的形式。

中国绘画对色彩自有其与众不同的审美观念，但在水墨画这种单纯的黑白画法身上，却表现出更与众不同的审美观念。

孔子的"绘事后素"（《论语·八佾》）是指最后在面部施加白色。这是商周的礼制。虽然这与绘画本身的关系并不直接，但是，用色彩来表征礼制等级的方法，在客观上赋予色彩以观念象征性。这大抵可以看作是在绘画的源起之时，就把绘画这种描绘自然的艺术形式也纳入观念的轨道。

老子说："五色令人目盲。"（《老子·十二章》）也是一种反对自然绮丽的色彩而追求朴素的审美观念，因为"天下皆知美之为美，斯恶已"（同上·二章）。这种独立于自然和社会的审美态度，可说是水墨画审美的先声，而"有无相生，难易相成，长短相形，高下相倾，音声相和，前后相随"（同上）。是物的存在形式的对比，虽然是朴素的对比，却说出了大千世界成像的原理。也是水墨之道成像的原理。同样庄子的"无味之味，无迹之迹"，"既雕既琢，复归于朴"的说法，都与水墨画的审美有着哲学上的渊源关系。

如果说孔子为代表的儒家用观念去看待美的话，那么，老、庄所代表的道家对美的态度也是如此，两者都在"无"的背后藏着一个大"有"；而道家的阴阳论，与水墨画黑白变化是如此相近，道家把"玄"看成是"众妙之门"，玄同黑相通，玄黑是道家色彩的象征。对水墨画来说，这些即便是附会之说，但也对以后逐步发展壮

大的水墨审美意识,起着心理上的影响。

水墨画的形成,确实有一种强大的、不可摆脱的审美心理积淀在起作用。其一,中国文字变为书法而成为独立审美的艺术形式,是以墨,也即黑白的线条美征服人心的。因此,对用笔的美的追求和崇敬成为习惯性审美的巨大心理磁场。其二,中国绘画以线为主要技法,当然也以墨色作为造型基础,而水墨画也只有在线技法高度成熟的情况下,才可能出现。被称为"今古一人而已"的画家吴道子是当时退彩色而重水墨的审美变异的关键人物。

> 落笔雄劲,而傅彩简淡,或有墙间设色重处,多是后人装饰,至今画家有
> 轻拂丹青者,谓之吴装。(郭若虚《图画见闻志》卷一)

"吴装"的重笔,改变了重彩掩线的做法,简淡的设色,为笔墨掩映的水墨画铺平了道路。

水墨画由墨线与墨块组成,线型的笔性起着主要的作用,而那些大大小小的墨色团块,在整个画面里,是线的辅助性技巧。渲、染、烘、擦,一般来说,不能独立成型,即使有时因为渲染而墨色团块会出现一些形象,但在整个画面里,仅起着配角的作用,而且,那些形象在线划的形象面前要相对虚空和模糊。然而,水墨画从色彩中独立成体,正是那些用为辅助性技巧的墨色团块的迷人的表现力。

张彦远曾见过王维的破墨山水,《历代名画记》记载的"破墨"一词,首先于王维。这是我国绘画史上第一次出现这一技巧性的术语(梁元帝萧绎《山水松石格》有"或难合于破墨,体向异于丹青"之句。历来对《山水松石格》的作者及成书时间颇有疑问,故这里以张彦远《历代名画记》所载"破墨"为最早。),其原义,并不是我们现在理解的那种干墨破湿墨,湿墨破干墨或者以墨破色,以色破墨,而是用水去稀释浓墨所出现的深淡不同层次的墨色渲染的技巧,因为先前的墨线,大多是一种色阶的浓墨,无深淡之分,所谓的破墨,是破除墨色单一使之有层次的墨法,张彦远称王维的"破墨山水",实在是不用色彩的水墨山水。这种技巧,这种形式,在山水画上首先被使用,而又出现在线技巧高度成熟的吴道子之后的深谙禅理且通诗文的王维身上,于绘画技巧的发展和绘画审美观念的发展上都不是偶然的,无怪后人要把文人画的源头按在王维身上了。水墨形态的出现,在中国绘画史上可说是个划时代的变革。

水墨画的兴起,是中国绘画表现力的提高和写实性的发达的标志。吴道子、王维以前的山水画,有两种体格,一是如顾恺之《女史箴图》和《洛神赋图》里的山水树石,纯以细色勾勒,淡色烘染,这是张彦远所批评的那种"水不容泛""人大于山""列植之状,则若伸臂布指""状石则务于雕透,如冰澌斧刃,绘树则刷脉镂叶"

（《历代名画记》卷二）。这是无法掌握空间和造型技巧的幼稚的写实体格；另一种如展子虔、李思训、李昭道的线描填色的青绿体格，虽然较好地掌握了空间感和造型技巧，但由于线条缺乏变化和采用覆盖力强的色彩，在线框之内只能平涂，无法作高低深浅的区分，故得装饰趣而少写实性。

富有表现力的线型笔形和可作高低深浅的墨色团块结合成的水墨画，无疑是写实性的表现力的又一重天地。它改变了中国绘画色彩观念的一个很重要的原因是它具有出色的表现力。这种表现力又符合中国绘画审美崇尚简淡、朴素、单纯诸因素。在水墨画初兴之时，评论家就给予极高的评价，张彦远兴奋地说："夫阴阳陶蒸，万象错布，玄化亡言，神工独运。草木敷荣，不待丹碌之采；云雪飘扬，不待铅粉而白；山不待空青而翠，凤不待五色而绛，是故运墨而五色具，谓之得意，意在五色，则物象乖矣。"（同上）墨具五色，是一种对色的观念，"谓之得意，意在五色，则物象乖矣"，墨色只以浓淡分，所谓的五色，指不同层次的墨色，表现力一旦表现出所要表现的物象，对色的观念的意，便建立在对表现力的信服之中了。中国绘画的写实时期，表现力是唯一的绘画品定准则。

墨色团块的表现力，有着线所达不到的效果，有着线所没有的功能，它主要的职责在层次方面。荆浩对墨下的定义是："高低晕淡，品物浅深，文采自然，似非因笔。"（《笔法记》）墨和笔有着无法分离的关系，虽然墨色团块为笔的扩大，毕竟是各司其职的两种法度，在中国绘画史上，墨的成熟，居于笔的成熟之后，它对中国绘画的最大贡献有二：

一是增强写实性，使中国绘画的形象充满活力，这种活力表现在形象与自然真实的接近上，从线描的相对平面感走向富有层次的立体感，因为中国绘画始终是线造型的艺术形式，受着线型笔性的控制，所以，平面和立体都是相对而言的。

二是简化了较为繁琐的技巧。中国绘画对色彩的追求一贯是从观念出发而采取不同于自然色，但又与自然物的色彩大体一致的单纯设色法，单纯的设色为水墨画的审美意识造成了宜于从习惯性审美角度上向探究性审美过渡的审美阶梯，水墨画的出现，使本来已经单纯的色彩，简化为只有一种黑白的基调。在此基础上的浅绛和其他清淡的设色，色彩几乎成为水墨的点缀。其次，用墨技巧的成熟，简化了线条。这种现象在南宋尤为突出，梁楷的《泼墨仙人图》，只有数根稀疏的墨线，通幅几乎由墨色团块组成，他自称为"减笔画"，道出了墨简化技巧的妙谛。董源的无数线和无数点的江南山，在米友仁手里，变为用积墨的技巧和阔壮的横点来表现，很少见有线皴，同样淋漓尽致地展现了江南山水的情貌。范宽的雨点皴，由无数似点似线的笔组成的山石，山石的感觉异常坚硬浑厚。李唐

从点线发而成面,他斧劈皴仅一二笔,就显示了山石的坚硬,其浑厚之气出自简阔的笔力,斧劈皴更具面的特征,只有在墨的成熟时期,只有深谙用墨之道者,才具有化繁为简的创格魄力。扬补之梅花的枝干,用粗墨线替代了双钩法,看上去干湿互参,走笔如飞,是线的形态,但是,变双钩为见浓见淡,有阴有阳,高低向背的墨色,不正是墨的扩大,线的简化吗?再次,墨的成熟,又简化了繁琐的构图,南宋山水的边角小景,是与它墨化了的技巧相关连的,墨色团块充实画面,宜小不宜大,宜集中不宜分散,南宋画家深明此理,故南宋水墨情味重的作品,少见大幅巨幛;明代一些院体画家,将南宋边角小景及一整套与之相配的技巧放而为大幅巨幛,结果满眼虚浮空洞,徒有一身气力。

墨的成熟,对用线的概念也起了推动作用。以勾勒为主的线技巧,一般是不分浓淡的。水墨画的最初技巧,也只是在线勾的轮廓里作浓淡的渲染,是墨色渲染启发了线的浓淡运用,因此,在荆浩看来,墨还是"似非因笔"的与线结合但又可作游离于线之外的单独技巧,而随着水墨画的发展,笔和墨愈加密切,致使无法分离。南宋的水墨画,发展到后期,墨色泛滥,笔的地盘越来越小,像玉涧的山水,墨色腾腾,线条绝少;梁楷的《泼墨仙人图》,是由于受墨化风气的影响,也是兴之所至,偶一为之而能登峰造极,但过犹不及,恰好处在这一点上,这一点使其领略峰巅之胜,过这一点则入下山之道而无法收拾。南宋后期过度地用墨,伤害了中国绘画线造型的精神,故元代一开始就"拨乱反正",他们要复兴线造型的传统。后人有微词,认为元画"所恨无墨",殊不知元代画家将前人的墨的精神和力量,收拢到用笔之中,可以说,没有南宋的用墨简化笔,就没有元代的以笔简化墨的成就;没南宋用墨的写意性,就没有后代用笔的写意性;没有南宋完善的墨的程式,笔墨一词就不可能取代丹青而成为中国绘画的代名词。

老子说:"知白守黑",可视为水墨画的要领之一。水墨画中,黑和白各执两端,其中间地带是不同层次的灰色调,它是墨的淡化和白的深化。按西方绘画的科学方法来分析色彩关系,黑和白都是绝对色,黑白相拌,得到灰色;而三原色的红、黄、蓝相拌,得到的也是灰色,因此,以黑白为基调的单纯色调,是符合色彩原理的,故可被人普遍接受。就像黑白摄影并没因彩色摄影的发明而成为抽象或不真实的。西方绘画的素描,通常均以黑白来表现对象的,在重视自然真实色彩的西方人眼中,谁也不会把它看作不是写实的东西,相反成为写实绘画训练的基础。他们的版画、雕塑也是黑白艺术,断无将它摈斥在写实造型艺术之外,因此,水墨画作为写实的造型艺术是毫无疑问的,而且,具有世界性的共同语言。但是,对中国绘画审美观念来说,不仅是黑白的写实体系,它的单纯性,更易于表达

观念和表现情性，所以，水墨画在中国绘画的发展中，蔚成大观，由细流一下子形成湖海浪潮，而成为主流，是有着深刻的审美内容和广阔的文化背景的。

然而，造化的世界，却是一个色彩的世界。色彩构成了事物最显著的外观。人的视知觉所接受的也是染着于自然之表的色彩，色彩感觉作为人最本源的感觉，是认知的重要的基础感觉之一，绚烂而华丽的色彩，眩人眼目，动人心弦，对于早期初民来说它的审美意义与形象是齐肩平等的。

随着人性的解放和人的新自觉，人的认识的不断深刻和全面，艺术感兴对色彩的依赖也有所变化。仅以色彩为本位，则会使人类的认识以及艺术的体悟和感兴滞留在所观察、所描绘的对象上，自然事物的外观"皮相"上，从而沉溺于原欲的官能陶醉之中，不遑追求更深层的内涵。尽管从步入成熟期起，中国绘画对形、线的重视就远在色彩之上，但是，真正弱化色彩所具有的这种表面的而且是直接刺激感觉的性质，却是在盛唐，到宋元进入极至。

虽然，中国绘画对待色彩的态度在六朝的笔线胜的时代已经定了基调，但是，在盛唐以水墨来实践对色的削弱却不能不说与佛教的思想有关联。从画史上看，对水墨画法倡导、实践最有力的画家，也往往与佛教（尤其是禅宗）有着密切的关系。

佛教用欲界、色界、无色界，这三个境次来划分人生在往来的世界。其中欲界是最低级的阶段。因而，最重要的区别应该说存在于以色的有无为境的色界与无色界之间。色，相当于一般所谓的物质，因而，色界大抵就是现实的生存世界，它意味着一切感觉的、肉体的、物量的存在，故由物质构成的殊妙精好的一切，便被称作为"色界"；而无色界，则是超越物质的一个"法"的世界，是心灵存居的场所，是深妙的自由的精神世界。佛学认为，若拘执于物质以及人类机体的诸欲，便障碍了人性的、精神的自由。佛学中的"色"虽然并不是仅仅指称色彩，但包含色彩。以"色"作为世界"皮相"的总括，触及了人情、人性的机微，极其巧妙地阐明了构成人类感觉的基础和人类往往沾染沉溺于其中的心理。

佛学中的无色界与孔子莫春三月之志，庄子的"齐物""逍遥游"的境地有着不谋而合之处，都是人性得以条畅，获得生存的自由。人的生存须顺乎人性、顺乎物性，故要实现孔子之志，抵达庄子之游的境地，便不能为功名爵禄所惑。用钱选的话说就是"要得无求于世，不以赞毁挠怀"，亦即破除色相，超越色界，对于生存于现实社会中，人性为社会性所遮占的人们来说这确是一个令人"无不攒眉"的难度关掖。只有像维摩诘这样佛根深厚的人，才能"不二入法门"色空为一，才能干出最卑鄙无耻的世俗行径，如不知餍足地蓄积财富，交结权臣后妃，参

与帝王吏治,吃喝嫖赌无所不可,把堕落在色界、欲界视为高贵的自我牺牲并以此作为展露普度众生的菩萨胸怀的具体表现。这种落污泥而不染,实在是绝无仅有。所以董其昌"此关难度"的慨叹是真知之言。因此,只有禁断这使人魅惑的表面色彩,才能使画家尽心地逼近造化之肌理、结构,从而使抉取造化的"真相"成为可能。当然,我们并不是说色彩就一定是浅薄的,只要能穿透皮相,即便是在以色彩为本位的绘画之中,也同样能直悟生存之道。同时,对于人类视觉器官来说,色彩与形象自然而然地被并行排列在感觉的范围内。但是,过于绚烂华丽的色彩容易魅惑人的感觉,使其滞留执着于外观,这也是常识、常理。

没有色彩的自然,在现实世界固然是不存在的。水墨的自然,实际上是剥离了华丽皮表的自然,其内在蕴涵着本体结构的奥秘,在纯化的水墨中无碍地现见。

倘若再进一步思考,那么,与其说水墨袒露了自然物性,毋宁说是人性的直接的表露。摒去色彩,就是缩减绘画应有的刺激量,这一点对于一个画家来说是常识。自觉地摒去色彩,是为了增强绘画的艺术感染力,这一点对于画家来说也是了然于胸中的。既要强化绘画的艺术魅力,又自觉裁减表现手段,画家必须拥有一个强大的后援才能作出如此悖于常理的举止,不然就没法解释水墨的历史存在。这一强大的后援就是线条以及对线条的生存体悟。日本学者矢代幸雄说:

> 线,本来就带有强烈的淡化绘画具象性的超越意味。线条并不实在于自然界,因此,运用线条具有离逸形似的倾向,而这种倾向又具备了精神表现的有力出发点。此种看法,无疑可以认为适合于世界上所有的线描艺术。然而,东方绘画的线描,则是一种值得惊叹的极其富于敏感的笔描之线,那时有的一管柔毫,抉尽精神之微动,并略无爽失地传达于线条的抑扬顿挫之中。可以肯定,这在世界上是无与伦比的。(《水墨画的心理》卢辅圣译,载《朵云》第十八期第27页)

中国绘画对线条自觉追求,在魏晋时代已经蔚成风尚,并且取得了极大的成就。随着书画联盟的结成和绘画本体的长足进步,线条在绘画写心达性上的巨大功用得到了全面的开发,苏、米的一端之学:墨戏,这一立足于情性畅达的成功尝试,标志了中国绘画线本位的完全确立和"天趣"审美意识的过渡期的完结(即形与色的空间性向形与线的时间性过渡的完成)。绘画线本位的确立,标志着绘画表现生存不可逆性——人性的表现手段的齐备和完善。

不可逆性的两个具体化要求:不可重复性和不可修改性,决定了落实在画面

上的每一笔都必须是明确而肯定的,一切可能覆盖遮蔽线条的手段都是与不可逆性相违背的,因而,也是有碍于畅情达性的。可以说,水墨画法的产生,是中国绘画线本位的必然产物。

弱化或者说摒去色彩的结果是使线条毕现无遗。水墨与线条构成的形象,应当说是一个抽象的人工的形象,其抽象性是就画面形象与自然物象之间的不可还原而言的,换言之,由于缺少色彩这一还原的必备要素而决定了它是纯粹的人工创造物。对此只有从唯有人类能够创造的才是彻底认识这一观点看,才能得出对色彩的弱化或摒除,是人对自然认识不断发展、深化的这样的结论。剔除色彩,使画面形象成为完全的人工产物,标明中国绘画对自然的认识进入了一新的境界。文人画家竭力推崇画外的学养,也是立足于此。学养是对自然的体悟、对人的认识,只有这种认识达到相当深刻的时候,才能同样深刻领会绘画剔除色彩的本义,才能得心应手地运用水墨技巧。所谓"胸有成竹""意在笔先"很大一部分原因就在于水墨线条的不可重复性和不可修改性。

水墨与线条的抽象性,实质上是中国绘画剥离造化的肤表皮相,直入造化之性;是对造化之性和人性不可逆的认识、体悟的产物;是顺乎人性、物性的自觉选择。因而也是人与自然最亲密关系的揭示。

因此,水墨这一绘画技法,深刻地体现了中国绘画的思维性格特征。中国画家,尤其是文人画家,始终将绘画视为体性悟道的有效途径。从宗炳、王微到王维、张璪孜孜不倦,一脉相承。由于受到绘画本体发展的制约,再加上他们又多有体性悟道的"别径"(如玄、佛、诗、书等),因此,他们的存在使中国绘画一直处于理论超前于实践的特殊境地之中。

在超前的理论导引下,中国绘画首先纯炼了一管柔毫,"以一管之笔,拟太虚之体"的伟大理想,照耀着线条臻善精妙的坦坦大道;而"五色令人盲","大象无形"的道的特殊存在方式,又使绘画依傍成熟的线条对色彩施行了大胆的删缩。这种不凭借画面形象的情节性,而是立足于绘画技巧的发展方式,是天人合一的思维原型在绘画上的表现。体性悟道作为中国文人的神圣传统,同样也是绘画地位得以与诗、书并肩的有力支援;立足于技巧是传统中国画依据天人合一的思维原型,自觉地为自己制定的一条"技进乎道"而"道法自然"的发展途径。

由技进乎道,其中介是一个"忘"字,"心手两忘""得意忘形",都落实于此。中国传统思维中"忘"具体所指的就是在"皮相"的剥离,直入"真相"。一旦能进入事物的"真相",即澄入"道"的境地,则任何媚道的形式因素都不能成为人性自由条畅的障碍力量。对于画家来说"忘"就是把视觉官能获得的造化物像通过心源

的萃取而使造化之性与生存之性得以和合汇通,水墨技法就在此基础的对物象的还原。因此,水墨技法的运用,已超越了以墨悟道的阶段,进入了以道悟墨的境界,因此,水墨作为"技",是在"道"的观照下的"技",人们通由这不仅仅是为达到"忘"而进入"道",而是为实践"忘"。因而是进入自由维度的表征。

我们这样说是基于以下两方面的理由:一方面是中国传统观念中对"道"的理解。"道"的含义与海德格尔"存在"的含义稍稍相似,他们都是对生存的具体诘问。海德格尔用"时间"来标划生存,中国传统思想则以"易"来展示生存。西方人通过对具体的限定后的存在:即定在的分析,揭示不曾规定的、直接的"存在"的运动、变化的不可逆性:即时间的本质特性;中国人则在肯定存在的本质特性的前提下,对存在的限定性进行超越。因此,东西方思维的根本目标是一致的,即都在于通过对生存不可逆性的认识而解放人性,使人性获得自由。同一目标的不同实现方法和道路,就是思维性格的表现特征。"中国人认为,人是个小宇宙,心、性、意本身,就潜伏着道,贯穿着仁,印合着德。因此,自我体现为一种存在,与外部世界并不隔绝,而是彼此开放,不在于外在的战胜,而在于内在的协和"(卢辅圣《传统中国画的思维性格》载《朵云》第二十一期,第21页)。因此,绘画作为"道"的表述媒介,其真正关注的不是事物的外在形色,即并不以夺造化外在形色为至高理想,而在直述内在的"道"的和协之质。中国绘画最终走向水墨形态,这一条没有明确规定也没有明确否定的道路,与中国绘画思维的心理取向是分不开的。

另一方面,水墨画法本身因有的不可逆性特征和线与墨的抽象意味,使它成为中国绘画思维的最佳候选形态。"线是客观事物外表上并不存在的一种虚拟性、抽象性的人工视觉语言,为它所界定的形,具有图地反转,自我相关的多值逻辑性。不妨说,以线界形的绘画方法,并不着意于形的表达,而是着意于形与形之关系的提示。形的虚,构成了人类感官交接的限制,'官知止而神欲行'(《庄子》),便于进入一种象征表现或曰人格映射状态,人的生理性局限经由心理性的升华而得到超越。墨色是最具抽象意味的色彩,它含容了所有的颜色,又遮蔽着任何一种颜色。色彩越是以其鲜明的个性面目出现,在取得定在规定性成之同时,就越是具有为定在本身所带来的缺憾。墨的不规定也不否定的概略化效应,为略去定在的缺憾和审美活动的理想化、完善化,提供了有效契机。空白作为非形之形、无色之色,比起线条的抽象和墨的抽象来,当更有过之,它可以在作者和观者心中引起丰富的联想,随人随时随意地幻化为种种具体的和虚拟的图像。制约空白的形色因素越少,越不具体,空白的发生性潜力便越大,越能适应更多

人的需要"(同上)。

中国绘画审美水墨心理的形成与自觉追求，一方面是"体性悟道"的神圣传统支援下的传统思维的表现；一方面又是基于对物性深刻认识之上的人性的表现，即将人性的无碍畅达赋予并落实为物性的表现。

第三十三节　空间意识的时间化

前面我们分析了笔、墨、色的审美心理所具有的意义，无论笔、墨色如何具有其单独的特殊的审美意义，最终它们都必须在中国绘画"形似"原则的规导下构成形象，因此，具有时间性特质的笔、墨、色所组建的最终产物是空间性的形象，这一组建过程就是：构图。

构图，在中国绘画的术语中称作布置，语出顾恺之的"置阵布势"，与谢赫"六法"中的"经营位置"同义，又叫章法。作画犹写作著文，构图法和文章的结构安排，起承转合的道理一样，是画家在纸素的范围内安排形象的法则。

把大自然中复杂多样的各色形象妥帖地放入画面，是画家对空间的把握。任何一种形象，任何一段景色，依目所见而取置于画面，这是西方绘画从认识论角度出发的绘画空间意识：眼手合一。在对大千世界的认识中，认识自我，进而借着造化之形表达于画面，是中国画的心象空间意识。亦即：中国绘画的画面营造，也不离"外师造化，中得心源"的绘画审美原则。因为中国绘画写实性的根基是认识论，而它的表意性，则由伦理学和美的意识相交组合而成。故中国绘画的构图意识，体现了认识论、伦理学和美的意识。

认识论对中国绘画写实性的贡献固不待言，它以真实感人动心；构图的空间感，亦同写实殊无二致。姚最《续古画品录》称萧贲："含毫命素，动必依真，尝画团扇，上为山川，咫尺之内，而瞻万里之遥；方寸之中，乃辨千寻之峻。"早在六朝时期，就能较正确地在绢素上把握绘画空间的，萧贲的山水画便是一例。宗炳说："且夫昆仑之大，瞳子之小，迫目以寸，则其形莫睹，迥以数里，则可围于寸眸。诚由去之稍阔，则其见弥小。今张绢素以远映，则昆、阆之形，可围于方寸之内。竖划三寸，当千仞之高；横墨数尺，体百里之迥。"(《画山水序》，见张彦远《历代名画记》卷六)这是中国绘画中表现空间感的理论之一，它是"以形写形，以色貌色"的自然真实描写。后来的画家郭熙，根据前人的成就和自己的创作经验，总结出构图的"三远"："山有三远，自山下而仰山巅，谓之高远；自山前而窥山后，谓之深远；自近山而望远山，谓之平远。高远之色清明，深远之色重晦，平远之色有明有晦。

高远之势突兀,深远之意重叠,平远之意冲融而缥缥缈缈。"(《林泉高致》)类似的说法还有:韩拙《山水纯全集》:"有山根边岸,水波亘望而遥者,谓之阔远;有野霞暝漠,野水隔而仿佛不见者,谓之迷远;景物至绝而微茫缥缈者,谓之幽远。"黄公望《写山水诀》:"山论三远,从下相连不断,谓之平远;从近隔开相对,谓之阔远;从山外远景,谓之高远。"类似的相关的说法,均不出于郭熙的"三远"说。

这三远说,符合透视学上聚点透视的原理,高远为仰视,深远为俯视,平远为平视,是见于目而取之于画的方式。从这个原理出发的远近、高下、深浅、虚实的技巧,具体地描述出真实的空间感。传为王维的《山水诀》云:"远岫与云容相接,遥天共水色交光……远景烟笼,深岩云锁……远山须要低排,近树惟宜拔进。……远人无目;远树无枝;远山无石,隐隐如眉;远水无波,高与云齐。……凡画林木,远者疏平,近者高密。"这些技巧是表现远近的空间感的写实技巧,以后的构图意识再变,它却没有被偏废或弃置一旁,就是中国绘画在展开超时空的经验透视之后,写实技巧依然不变,空间感的基点,依然是远小近大,远轻近重,远虚近重,远虚近实。因为经验透视是多维的聚点透视,它的基础是聚点透视的空间把握。

沈括说:"李成画山上亭馆及楼塔之类,皆仰画飞檐,其说以谓自下望上,如人平地望塔檐间,见其榱桷,此论非也。大都山水之法,盖以大观小,如人观假山耳。若同其山之法,以下望上,只合见一重山,岂可重重悉见? 兼不应见溪谷间事,又如屋舍,亦不应见其中庭及后巷中事,若人在东立,则山西便合是远景,人在西立,则山东却合是远景,似此如何成画? 李君盖不知以大观小之法,其间折高折远,自有妙理,岂在掀屋角也。"(《梦溪笔谈》卷十七)李成作画取聚点透视,本无可非议,沈括的"以大观小"论,意在要画出目所不能悉见而笔可写之这样一个给画家更大自由的绘画审美意识,那就是经验透视,实际上是多维化的聚点透视。关全的画"坐突巍峰,下瞰穷谷"(刘道醇《五代名画补遗》),将仰视和俯视集于一画,上见峰突兀,下视谷幽深,画家的位置,一定在山峰和谷底之间,如果照聚点透视来处理,只可取其一,而他却两者兼取,即把多个聚点透视并行起来,这是画家的自由,画面的效果也不同一般聚点透视,但是,在这种自由之中,聚点透视的原理似不容违反,"坐突巍峰"合了仰视的高远之理,"下瞰穷谷"也同时合了俯视的深远之理,关全此类作品虽不能睹见,郭熙的《幽谷图》却能说明问题。他把画面中间的枯树作为主景,然后上下展开,观者目所移动,从谷底乱石、流泉到山间积雪,峰峦高耸,雪压密林,两种透视合于一图之中,十分真切地反映了大自然的风貌。

西方绘画的画幅形式,长方形的画幅长边和短边的比例一般通用于一种黄金率,长边至多是短边的一倍,很少有超出一倍的,也就是说很少有狭长的长方形画幅,而中国绘画的画幅则不受西方黄金率的限制,立轴多是狭长的长方形,甚至是超狭长的细长条形,手卷更是如此。画幅阔狭形式本身的特殊性,决定了适合于这种形式的特殊审美习惯,一个透视点在这种形式中不能把形象表现得完美,运用经验透视,则能出色地表现狭长画幅的空间。

在长卷形式中,空间处理更微妙,画家匠心灵感的使用更自由,更能体现中国绘画审美的特点。五代南唐画家顾闳中的《韩熙载夜宴画》长卷,分五段画出夜宴、歌舞、沐手、清吹、狎客淫女的不同画面,每个画面之间或用帷帐、或用画屏割断,分开可各成一段,连起来则是完整的一卷,它以韩熙载为主角,连贯地表现出韩宅夜宴歌舞的情景。这是一种有时间过程而把时间过程置于一图的超时空的绘画空间,倘若循规蹈矩的话,五个画面分成五幅独立的画,也可装成一册,如果这样,显而易见,其艺术魅力只在精细的刻画上,而运用空间的独到的匠心就随着长卷改为册页而消失。张择端的《清明上河图》,如此复杂的景象,唯有长卷形式,才能够把握住。山水画的长卷,画春夏秋冬不同景候的,是超时间的画面;画诸多名胜风光的,是超空间的画面。花鸟画也是如此。这种绘画的空间意识,是将局部合自然之理连缀为整体的不合自然之理而造成了的艺术之理,有着广阔的审美心理背景。由此可见,将空间作时间化处理在中国绘画构图传统中是一种由来已久的固有程式。

元代以后,中国绘画审美意识,由绘画的形象转为形象的绘画,其空间结构,表面上依然如故,但在旧空间结构的下面,有着一股强大的情性表现的潜流。首先,画家把画面的空间,视为他们心游神往的天地,如果说,唐代的王宰十日画一水,五日画一石,是在用形象来充实自己心灵的空间的话,那么,元代的画家则是用见之于空间的形象来充实自己心灵的空间,用意识情性来控制画面的形象空间,真正地变先前空间的心理意识为意识的心理空间了。

黄公望《九峰雪霁图》,保留着关仝以及郭熙之类的高远、深远并用的透视,他利用这种空间结构,不紧不慢,随兴而作,笔游墨戏。他自己说:"至正九年春正月,为彦功作雪山,次春雪大作,凡两三次直至毕工方止,亦奇事也。"他题《富春山居图》跋曰:"至正七年,仆归富春山居,无用师偕往,暇日于南楼援笔写成此卷,兴之所至,不觉亹亹布置如许。逐旋填札,阅三四载未得完备,盖因留在山中,而云游在外故尔。今特取回行李中,早晚得暇,当为着笔。"《九峰雪霁图》,是下了两三次春雪的时间才完成的,而《富春山居图》,更是三四年都没有告竣。这种优哉

游哉的创作态度,把画面空间当作心游于其间的山水,是画家表现情性所特有的笔墨习性,选择的与之相符的空间结构。如黄公望和吴镇,其笔墨在长卷和立轴上均能随心所欲,长卷似乎更为称手,他们最成功的作品《富春山居图》和《渔父图》(吴镇以《渔父图》为名的作品很多,其中多为立轴,唯有《渔父图卷》最出色,远胜于其他立轴作品)都是长卷形式,吴镇又擅长作近景,册页中也多有佳作。倪瓒和王蒙,是元画中一简一繁的两个典型,有趣的是,他们的手卷形式的作品,显得刻板,少生趣,倪瓒使用手卷形式,他那特别冷静、闲逸的笔墨,有一种勉强凑合的尴尬情况,不说不伦不类,至少给人差强人意的感觉;王蒙使用手卷形式,比倪瓒更加糟糕:狭长的横幅,容纳不了他那扛鼎之力的笔致,他的《太白山图卷》,笔气未到便断,无法发挥他的长处,狭长的横幅也容纳不了他那势壮韵厚的苔点,《太白山图卷》中细碎的小点,这不是王蒙的本质,更不是他的笔墨气概。只有立轴画幅的空间意识,才能妥帖地容纳倪瓒和王蒙的意识空间,才能构成他们各具特色的笔墨空间。倪瓒的笔势平扁,线条多横式,呈左右走向,点苔为稀疏的小横点,墨浓而饱满,笔墨清疏,造景简洁空旷,往往是两三株树,一抹远山,中幅大片空白,画面的空间结构也是以平扁的上下横式;王蒙的笔势圆厚,线条是略作弯曲的竖式,呈上下走向,点苔为沉郁的大点,墨重而枯,笔墨跌宕,造景繁密满实,往往是树茂林深,重山叠嶂,画面除天头留出空白之外,绝少空白处,画面的空间结构是混沌的上下竖式。

画家空间意识和中国绘画的造型意识、笔墨意识一样,是中国绘画审美观念的反映,它的变异,也一样由物及心,自描至写,从绘画形象的安排到自我情性的容纳,这是中国绘画从感物进入悟心再到表达情性的过程。

空间意识的时间性,在于突破经典科学的透视规律,它可以画出依照科学透视所无法看见的东西;同样,也可以对看得见的东西熟视无睹,不在画面上出现。孔子说:"心不在焉,视而不见。"(《论语》)这句话用在中国绘画的空间透视上,还能反说为:心所在焉,不视而见。两者都体现了中国绘画自由和灵活。

见和不见同理,一个"见"字,造就了中国绘画独特的透视观;"不见"两字,又造就了中国绘画空间观的虚实意识。潘天寿说:

> 李晴江题画梅诗云:"写梅未必合时宜,莫怪花前落墨迟。触目横斜千万朵,赏心只有两三枝。"辄写两三枝可也。盖自然形象,为实有之形象,非画中之形象,故必须舍其所可舍,取其所可取。《黄宾虹画语录》云:"舍取不由人,舍取可由人,懂得此理,方可染翰挥毫。"是舍取二字之心诀。(《听天阁画谈随笔》,第 50 页)

舍取不由人，是因为绘画形象受自然形象之真实的制约；舍取可由人，是画家有发挥思想的自由和主宰画面的权力。

古谚云：画由心裁。中国绘画有得心源之便，心在取之，心不在则舍之，因此，画面的空间少有赘物，西方绘画截取自然景物某一段，绘画形象充满画面，虽然它也讲舍取，也意在调整绘画形象的主次，凡·高的《睡莲》，主题是睡莲，它将睡莲置于夏日水塘这样一个环境中，必不可少地要画上轻波、草坡、垂柳，而在中国绘画的画面空间里，表达莲花题材，只须几株叶，一二花或蕾，余皆空白。白为何物？如用眼视，则空如也，但依中国绘画的欣赏习惯，这空白处便是芦草、塘水、浮萍、天空，甚至还可感觉到栖落的翠鸟刚飞去的踪影，这是观者的想象力，也可能是画家寓意于空白，笔到处是画，笔未到处也是画。画家是这样画的，观者是这样去看的，创作和欣赏共同在体现长期积淀的中国绘画审美心理的根基——虚实相生，虚随实出这样一个画理。方薰《山静居论画》说："石翁风雨归舟图，笔法荒率，作迎风堤柳数条，远沙一抹，孤舟蓑笠，宛在中流，或指曰：'雨在何处？'仆曰：'雨在画处，又在无画处。'"风中柳飞、远沙迷茫、孤舟蓑笠等画面形象，已构成雨景的特色，故不画雨而自有雨意，而在形象之外的大片空白，是若隐若现的雨中远景，是无所见的空濛雨意，画家匠心所至，观者心领神会。

白居易听琵琶，曲调声音由细碎单纯而至浑厚雄壮，由静静的轻诉而至热烈喧腾的场面，到高潮时，突然一个间歇，声音戛然而止，片刻的无声，把先前如急雨、如私语、似珠散玉盘、像铁马金戈的音响效果骤然托出，无声而余音不绝，无声而胜有声。李斗《扬州画舫录》卷十一载当时著名的评话家说《三国》云："效张翼德据水断桥，先作欲叱咤状。众倾耳听之，则唯张口努目，以手作势，不出一声，而满堂中如雷霆喧于耳矣。谓人曰：'桓侯之声，讵吾辈所能效状？其意使声不出于吾口，而出于各人之心。'斯可肖也。"

无声的妙处，在于相对于有声是无法用声来比拟的无声之声。它是声的极致，用无声使声入众心而犹如雷霆喧于耳。老子说"大音稀声"（《老子》）、庄子说"无声之中，独闻和焉"（《庄子·天运》）就是这个道理。中国绘画中的空白部分，也是这个道理，"大音稀声，大象无形"。空白部分的无形，实际上是千形万状具备的有，画面的无是存在于各人之心的有。苏辙说："贵真空，不贵顽空，盖顽空则顽然无知之空，木石是也。若真空，则犹之天焉，湛然寂然，元无一物，然四时自尔行，百物自尔生，粲为日星，溢为云雾，沛为雨露，轰为雷霆，皆自虚空生，而所谓湛然寂然者自若也。"（《论语解》）苏辙所说的真空，是有知之空。假如画家把空绢白纸来作为自己的作品，这种空便是顽空。真实的有知性空白空间在绘画上

是建立在笔墨形象之间或者笔墨形象之外的空白空间,它连同笔墨形象一起使物生自心间,情动自意外。空白空间,常常不着一笔而有着自然生动的形象,如山根和峰峦笔皴墨染后的空白处,腾腾而起的云雾,是借着笔墨、依靠纸素本色而成的形象;山缝中一隙空白,泻出流泉;一片坡岸、几株竹树、对岸数峰,中间的空白就是空阔的潮水。这是夹在形象之间的空白形象,用眼即可明辨形象,它和以心去想象的自然空白空间不一样,前者是固定的形象空间,后者则是追情随意的想象空间。

总体上说,中国绘画中的空间意识真实地反映中国传统的生存空间意识:"万物皆备于我。"(《孟子》)绘画中如此,诗歌亦如此。如郭璞诗云:"云生梁栋间,风出窗户里。"鲍照诗云:"绣甍结飞霞,璇题纳明月。"王勃诗云:"画栋朝飞南浦云,珠帘暮卷西山雨。"杜甫诗云:"江山扶绣户,日月近雕梁","窗含西岭千秋雪,门泊东吴万里船。"王维诗云:"隔窗云雾生衣上,卷幔山泉入镜中。"米芾诗云:"三峡江声流笔底,六朝帆影落樽前。""山随宴坐图画出,水作夜窗风雨来。"陈继儒诗云:"朝挂扶桑枝,暮浴咸池水,灵光满大千,半在小楼里。"诚如宗白华所指出:"中国诗人多爱从窗户庭阶,词人尤爱从帘、屏、栏杆、镜以吐纳世界景物。我们有'天地为庐'的宇宙观。"(《美学散步》第88页)中国绘画的这种网罗天地于门户,饮吸山川于胸怀的空间意识,用诗的语言来表达最恰当不过的。如孟郊诗云:"天地入胸臆,吁嗟生风雷。文章得其微,物象由我裁!"可谓一语中的,道出了中国绘画空间意识的根本特征。

中国绘画的空间心理意识转化为意识心理空间,亦即由客观空间转化为主观空间,成为画家心游神往的天地,仅仅依据主观的自我肯定是远远不够的,"天地入胸臆"一方面揭示了空间的最大属性:可占据性;更重要的一方面是揭示了客观空间与主观意识之间——即天地与胸臆之间存在着的共通性。中国传统的空间意识集中体现在中国古代天文学中,在盖天、浑天与宣夜三说中,而最能体现中国文化空间意识的则是宣夜说。这一学说认为"天了无质,仰而瞻之,高远无极,眼瞀精绝,故苍苍然也。……日月众星,自然浮生虚空之中,其行其止皆须气焉"(《晋书·天文志》)。归纳起来有两点:一,空间无限,没有边界,没有极点。"天了无质","高远无极",用庄子的话就是"远而无所至极"(《庄子·逍遥游》),张载称为"太虚无形"(《正蒙·太和篇》);二,空间充满生机。"无"是"道"的本质属性,道既是万有的本源,又是存在的规定。老子说"虚而不屈,动而愈出"。"天下万物生于有,有生于无"。庄子则认为"物物者非物"。物属有,有其形、有其状,即有具体的规定性。一物不能同时生万物,一有难以定万有。"无"没有现实的规

定性,却蕴含了无限多的可能性——"气"。"太虚无形,气之本体。""太虚不能无气,气不能不聚而为万物,万物不能不散而为太虚"(张载《正蒙·太和篇》)。可见,中国传统意识中的空间并不是一个填装事物的死寂的大空盒子,而是生生不息的源地,因而是一个充满生机的空间。所以,进入胸臆的是天地的生生不息,由我(心源)裁定物象,则是依生生之理来安排造化事物。天地与胸臆之间的共通性也就是共同归入于生生之理。

虚而不空,充满生机,正是空间观念注入了时间意识的结果。久(时间)必远(空间),远必久,成为常识中的当然之则。时间空间化与空间时间化,时空整合一体,不仅是中国文化的特色,也是中国绘画空间意识的特色。可观、可游、可居等等对绘画的要求,说是表达了追真务实固然不错,说是表达了对空间的生存要求同样合乎中国画的事实。

宗白华指出,中国艺术的真谛在于表现一种空灵的宇宙意识,而判断空灵的唯一依据就是是否展示了"生生"。不着一笔,尽得风流,"布白"成为中方绘画构图的重要环节,同样出于这一根本观念。当然,空灵并不等于空白,墨团团里黑团团的画面同样也可以是"空灵"的,关键在于是否充分表现了"生生"。"生生"固然要占有一定的位置和体积,但"生生"本质上更是一个时间的过程,当我们指称某一具体事物的"生生"时,"生生"也就是:生存。

对客观空间作生存理解,是空间时间化的契机,明确了这一点,不仅加深了我们对中国绘画画面空间结构的认识,而且,也使我们找到了破译"气韵生动"的媒介体。"气韵生动"亦即无非生机,满目生机由画面形象呈示,形象由笔、墨、色组建,这一过程是时间空间化、空间时间化双重组合过程。

空间时间化,或者说对空间的生存理解,决定了中国绘画的形象建构必然以展示生存为最终目的。所以,董其昌说:"朝起看云气变幻,可收入笔端。""画之道所谓宇宙在乎手者,眼前无非生机,故其人往往多寿。至如刻画细谨,为造物役者,可能损寿,盖无生机也。黄子久、沈石田、文徵仲皆大耋;仇英短命,赵吴兴止六十余。仇与赵,品格虽不同,皆习者之流,非以画为寄,以画为乐者也。"(《画禅室随笔》)人之至哀莫过于死,人之至乐莫过于生,将眼前无非生机,宇宙在乎手笔视为"画之道",深刻揭示了绘画的本质特征。

第十一章 天趣审美

米芾的绘画审美意识可以用"天趣"二字来作最简单的概括。作为时状中的别出尘格者，他的超前审美意识到元明两代才为人们真正认识并加以自觉追求。

"天趣"审美的一个根本特征就是在绘画中畅情达性。这种彻底的人性的畅达，并不是人的原欲的肆意发泄，而是基立在对人的深刻体悟之上。因此，"天趣"是中国绘画审美的最高境界，与画家的个性、学养直接关联。

"天趣"一直被视为"文人画"独有的绘画审美意识，其实，并不完全如此，"天趣"审美意识自中国绘画草创起就包蕴其中，只不过受绘画本体(尤其是技巧)发展水平的制约而未能得到生长。从画史上看，每一次技巧的长足进步都是对这一幼芽的一次滋养。所以，以追求"天趣"为旨归的文人画在元明之际臻盛繁荣是历史的必然，因为两宋尤其是南宋画院的努力，使中国绘画技巧达到了该备和精妙绝伦的境池，这是形成文人画的最坚实的基地。

文人画视"天趣"为自身的绘画审美观念，但这并不是说文人画家的创作都能达到"天趣"这一境界，实际上，对于绝大多数文人画的画家来说，"天趣"始终只存在于他们的理想中，落实在他们自觉的追求中，只有极少数的个别人才是真正地步入了这一难以言喻的至妙至高境界。

宗炳、王维的绝妙言辞，虽与"天趣"审美观念有些神似之处，但他们全然是对自然之物而言的，实在难以看作是从画中得来，因而只是"真趣"层次中的典型代表。狂怪求理，也许可以说稍稍有点"天趣"的意思，实质上是"理趣"层次中的极端行为；苏轼虽然可能从书法中领略过"天趣"的滋味，但他的绘画基点却是完全立足于"理"之上的；米芾倒是在画中领略并实践了"天趣"理想的，但技巧的低

下又使他无法彻底摆脱社会因素的制约而充分展示自己在绘画中领略的"天趣"意境,个中滋味就他自己知晓了。依沈周的绘画功力,完全可以与倪瓒相抗衡,但他憨实的个性,决定了他只能以画为画,而无法实践。董其昌的学养、功力、个性都足以使他的绘画达到"天趣"的境界,但他官依画升、画以官显的经历和商品化的冲击,使他只能明眼看到,却难于跻身其间。

基于此,我们认为"天趣",这一"真种子"虽然使中国绘画在成熟之巅又得到了升华,但中国绘画对"天趣"实现与"理趣"相比是十分不足,其巨大的潜能并没有得到完全充分的开掘,因而,仍是一个值得当代人深思的问题。

第三十四节　高 峰 体 验

诗意变为画意,诗情变为画情,是文人对绘画的改造,也是文人理想化的绘画。在绘画的形中,画家寓情表意,寄托理想。牡丹芍药、鸾凤孔翠的富贵之想;松竹梅菊、鸥鹭雁鹜的幽闲之思;鹤的轩昂之态,鹰的搏击之状;杨柳梧桐的扶疏风流之致;乔松古柏的岁寒磊落之情,不只是一种富贵、幽闲、轩昂、击搏、风流、磊落的概念性的形象象征,而是画家从这些由形象取得的概念下的情和意的艺术化安排。人们对物的偏爱,是因为物性之中有与其人格、人性的相合之处,故王子猷爱竹,称其秀;陶渊明爱菊,称其逸;周濂溪爱莲,称其清;扬补之爱梅,称其傲;黄筌画宫苑珍禽异花,得富贵之名;徐熙画园圃竹木草虫,得野逸之名。

由此,绘画与文人沾上边而逐步深入和扩大,以致到达欲罢不能的境地,"理趣"作为绘画审美的一大标准,对中国绘画的意境开拓功莫大焉。

理念进入绘画,使绘画滋生了一块表意的土壤,更使绘画对意的观念打破了用形象回复认识的感受和直接伦理的局面。宋代理学的兴盛,给文学艺术带来了新的生机,一般都认为唐诗是诗歌的顶峰,宋画是绘画的顶峰。唐诗作为中国诗歌史上的成熟期,而以"理趣"胜的宋诗,则是中国诗歌史上的升华期,它以情贯理,能通情达理;以境表意,能见境生意。宋画是中国绘画史上的成熟之巅,然而,由于理学的介入,它在中国绘画史上的位置与同样在中国诗歌史上的成熟体的唐诗相比,多了一层理趣的色彩,也就是说,它借理表意,占了诗歌成熟的光。所以,中国绘画的升华,并不能如诗歌那样以"理"取胜,而是依着"理趣"而上,徒生了一种诗歌所无法达到的直以绘画形式表现画家观念的"美"的人性化的追求。

绘画的情,由直到曲,再回到直,是一个由朴到华,由华归真的过程;绘画的

意,从露到藏,再回到露,是一个由浅到深,由深返真的过程。所以,"天趣"审美意识,以天真自然为指归,是中国绘画审美的最高境次。

"天趣"审美的体验是暂时的、超激发的、非努力的、非自我中心的、无目的的、自我批准的状态中的尽善尽美尽情尽性和目标达到时的体验,这种体验在心理学上被美国心理学家马斯洛称之为"高峰体验(Peak-experi-ences)"。这是一种健康的人的潜能得到充分发挥的身心状态,因而,是生存的最高也是最佳状态。

"高峰体验"与"快感"的区别在于后者不问结果、毫无目标,只是原欲得到发泄的一种兴奋或安详的体验,前者则是基立在创造性的成功之上的最高愉悦的体验。所以,"高峰体验"是一种特殊的快感——智慧的实现中实现了生存后带来的不可言状的愉快感觉。揭示"天趣"审美体验——"高峰体验"是全面正确认识中国画(尤其是文人画)的关键之一。

"天趣"审美体验的一个根本性特征是整合或者说和谐、同一。

用"天趣"的眼光来看,被画家所描绘的对象,一山一水一木一草,都是超越各种关系、利益的,在"天趣"画家眼里,它们似乎就是宇宙中所有的一切,似乎他就是和宇宙同义的全部存在。用石涛的话说就是:

> 山川使予代山川而言也,山川脱胎于予也,予脱胎于山川也。搜尽奇峰打草稿也,山川与予神遇而迹化也,所以终归之于大涤也。(《苦瓜和尚画语录·山川章第八》)

这种心源与造化的和谐整合,基立在对生存的深刻体悟之上。因为,对生存体悟越深刻,自我的个体化就越纯粹,纯粹的个体化使他能够与世界熔合在一起,同从前的非自我熔合在一起。这种和谐整合的根本点是人与自然的不可逆性。因为,不可逆性是穿透一切皮相之后的生存真相,"予"之所以能"代山川而言",基于生存的不可逆性,"山川脱胎于予","予脱胎于山川",不知山川为我,我为山川,也基于此;就是不知蝴蝶为人,还是我为蝴蝶的庄子所说的"齐物""心斋""坐忘"。

在这种整合汇通的状态中,人的潜力得到充分发挥,显得更睿智、更敏感、更通脱。这是因为画家不再锢囿在自己之中。因为在一般情形下,人们只有一部分智能用于活动,用于创造性活动的更少;另一部分则用在管束某些同样的智能上。所以,"天趣"状态下的画家的创作似乎变得不费力,似乎是自然而然地当是如此,亦即所谓的心手无碍,得心应手。这种以"忘我"或者"无我"来标称的顺畅、自由,其实是一种自我证实,即把自己的内在价值还诸自己。这是"天趣"审美意识中的画家博师古人的内在依据。"真趣"和"理趣"审美意识强大的时代,是一

个创造技巧、完善形式的时代。可以以元代作为分野，往上是从草创到成熟的漫长岁月，在这段时间内，人物画和山水画的技巧均臻成熟(花鸟画似乎有些特殊，它和山水画差不多同时独立，也差不多同时成熟，然而它的升华——表现性情的"天趣"审美功能却姗姗来迟。把元代当作中国绘画史上的升华期，并不能令人信服地去包罗它的花鸟画——除墨竹、墨梅外，它基本上是继承了北宋的衣钵，即使像王渊、边鲁等人也只是以墨代色，画法及体格依旧是前代的。至张中，始出新意，可以说是明代勾花点叶派的创始人，然时已值元季，又仅此一人而已，无法称派，更无法以此作时期的划定)，一切技巧，如人物画的描法、晕染法、设色法；山水画的树法(枝、干、根、叶的属性特征、姿态特征等)、石法(勾、皴、染、擦、点苔的地域特征、构成特征等)都已定格为程式。一切风格，如人物画的吴道子、李公麟风格，阎立本、贯休风格，李唐、梁楷风格；山水画的李成、郭熙风格；董源、巨然风格，米友仁风格，赵伯驹风格，李唐、马远风格，夏圭风格等均已铸成。所有这些构成了一个完备的绘画形式宝库。后人无力无法也无须再在技巧形式上增加点什么，既有的形式已足够使用，事实上后人的一切风格也是从这些既有的形式风格中用画家个人特有的情性通过书法笔性变化、发挥而来的。我们可以看到李、郭一路的蟹爪、卷云皴，被发挥得如此娟秀，近乎人情；米友仁那种云山格式，又如此贴切地安处在各人的情怀里；高克恭可以用米友仁和董源、巨然来合成自己的风格；王蒙则用卷云皴、披麻皴混杂以解索皴而开自己之面目；倪瓒犹觉董、巨不够，又搬来了荆、关。这种对绘画形式的取用，就是所谓的师古人。

师古人，常常被人们视为与绘画发展背道而驰的行为的代名词。这一观点无疑是正确的。尤其是在不自觉地渗透进了西方绘画创作观念的当今时代，更是激进的创新派的理论基础。明清画家的作品题为"仿某某"或"用某某法"的款式比比皆是，甚至情不自禁地写上一段古代某画家的赞同或对古代某画法的体会等文字，这固难免有拾人牙慧之嫌。西方绘画观念是重创新而耻于模仿成法。今天初出茅庐的歌手用意大利语唱一曲罗西尼歌剧中的咏叹调，便会有满场掌声，他显示了高难的功力；一个青年画家若用倪瓒的风格去作一幅山水画，同样显示了高难度的功力，恐怕连参加展览的资格都会被取消。

然而，在以"天趣"为追求指向的画家看来，模仿成法，即取用既有的绘画形式，它的意义，远不止于手段，之所以为画家们津津乐道，是因为画家们把绘画形式因素看成是一个个形象或会意的"文字"，作品高低成败的关键，不在于你是使用了古人造的"字"，还是自己造的"字"，而在于组合、使用、点化这些"字"的意匠和水平，在于在组合、使用、点化时与自己性情沟通的程度。仅仅停留在学习、模

仿上,那么,必然是画地为牢,所谓"师我者死";如果学习、模仿是为使用、点化,那么,这就是为心源的畅达架设了便利的桥梁。

元以前的画论,赞扬古人古意,多是敬仰古人的风姿韵度,多是感此时之俗流而怀彼时之古雅,多是古今比较的议论。如郭若虚认为人物画古胜于今,又断言山水、花鸟古不如今。而赵孟頫大声疾呼地倡导"复古",同他的前辈却有着本质的区别。"复古"是他从南宋末年的南宋画派的衰败中感到绘画改革的必要后提出的纲领性口号。然而他也深切地体会到绘画改革的难处,这种难处,便是面对着他的绘画形式的完善。作为一位杰出的画家,他悟到了取用绘画形式,在既有的绘画形式中表现性情的道理。于是,便石破天惊般地展开了"天趣"的审美意识,立足于此,在师造化、得心源二律之外,又产生了师古人。形成了心源、造化、形式(古人)三足鼎立的局面。他的《鹊华秋色图》就是他自己的理论的成功实践,就是用董源和李成两家法,描写济南郊外鹊山和华不注山的实景,他诗云:"久识图画非儿戏,到处云山是我师","惟余笔研情犹在,留与人间作笑谈"(《松雪斋集》)。同样,沈周可以如意地组合、使用、点化吴镇、王蒙的风格和技巧,但在倪瓒的风格和技巧面前就束手无策了,董其昌说他"老笔密思,于元镇若淡若疏者异趣耳"(《画禅室随笔》)。老笔密思和若淡若疏,正是在风格和技巧背后潜藏着的各自无法更改的性情。

尽管师古人和学习、模仿程式总带有捆缚手脚之嫌,但是,一旦画家在体性悟道的神圣传统支援下,获得了对生存的了悟:自我的生存证实后,将人的生存价值还诸自我时,与这一内在价值相比,任何形式因素所固有的价值都不足以抗衡。换言之,绘画形式因素,在畅情达性的目标下它只是手段、工具而已。

"天趣"审美,依然不改"外师造化,中得心源"的原则。他们一方面敞开心源的大门,沐浴人生欢乐的甘露,另一方面又不愿放弃"外师造化"的古训。赵孟頫画罗汉像,以西域人为本,并颇得意地说:"余尝见卢楞伽罗汉像,最得西域人情态,故优入圣域,盖唐时京师多有西域人,耳目相接,语言相通故也。至五代王齐翰辈虽画,要与汉僧何异? 余仕京师久,颇尝与天竺僧游,故于罗汉像,自谓有得。"(张丑《清河书画舫》)而且,在学习前人成熟经验时,仍十分重视造化情状的表现,甚至把整个身心投入其中,"赵集贤少便有李(公麟)习,其法亦不在李下。尝据床学马滚尘状,管夫人自牖中窥之,政见一匹滚尘马。晚年遂罢此技,要是专精致然"(吴升《大观录》)。这种"专精致然"的师造化态度,最后都集中在心源的融化上,心源吞造化之形态,吐其对造化之情感。

黄公望在谈创作经验时说:"皮袋中置描笔在内,或于好景处,见树有怪异,

便当模写之,分外有发生之意。"(《写山水诀》)他随手写所见之物,或怪或异,也只是"专精至然"地深入造化的奇境,把自己心灵的触角与造化相撞击,我们从黄公望的画里,并不见有怪异形状的树石,诚如方薰说他"每见古树奇石,即囊笔图之,然观其平生所作,无虬枝怪石,盖取其意而略其迹,胸有炉锤者,投之粹然自化"(《山静居论画》)。画家用心作为炉锤来熔化造化,锤炼造化,改造造化,在造化的愉悦中得到美的满足,再把这种美的满足通过笔墨来畅发。审美的中心,不是物对心的感应,也不是心与物的契合,而是心与天的交融。

画家和造化亦师亦友的关系,心源和造化平等地交往,心源甚至能够驱使造化,画家与造化成为知己。师造化,不再是为了对真的认识和善的把握,而完全出自画家对美的感悟,是自己性情的表露。这种表露是二歧式或两极冲突消除或融合基础上的胸臆直抒。因此,在他们身上,我们可以发现,既有不抛弃具体性的抽象能力,又有不抛弃抽象性的具体化能力。抽象,实质上就是选择出对象的某些方面,同时也拒绝另外一些方面,因此,抽象并不意味着体悟到了事物的一切方面;具体,则恰好相反,它尽可能全面接受事物全体,即包含事物的一切方面和一切属性,而不拒绝某些方面,因而,具体虽然全面却浑然不分。这种抽象与具体整合的独特的感知是审美感知的核心,因为它按世界万物实际存在的样式来认知世界万物的本性。立足于这一点,可以廓清书法与绘画的关系。

书法,我们若撇开文字的意义,在其按、捺、顿、挫的点画间,枯湿浓淡、高低敧正、起伏回环所构成的符号形式,确与人心相沟通,人心也得乐于书法。欧阳修说:"只日学草书,双日学真书。真书兼行,草书兼楷,十年不倦当得名。然虚名已得而真气耗矣!万事莫不皆然。有以寓其意,不知身之为劳也;有以乐其心,不知物之为累也。然则自古无不累心之物,而有为物所乐之心。"(《欧阳文忠公文集》卷一百三十)"学书不能不劳,独不害性情耳!要得静中之乐者,惟此耳"(同上,卷一百二十九)。

那么,相对于抽象的书法来说,具体的绘画是否也可同样地悦情乐性呢? 显然,绘画由于受形象的限制,不如书法那样少拘束而多自由,所谓:"画取形,书取象;画取多,书取少。凡象形者皆可画也,不可画则无其书矣。然书穷能变,故画虽取多,而得算常少,书虽取少,而得算常多。"(郑樵《通志·六书略·形象第一》卷三十一)更为重要的是,书法对于个人情绪的表达,有着独到的魅力和不可替代的韵律,王羲之、王献之父子的手札,在随意之间,飘逸清高的神态毕现。王羲之的楷书端正隽秀,与晋人楷书没有十分明显的区别,但他的《兰亭序》、王献之的《鸭头丸帖》,就出现了个性的情绪韵律;颜真卿的正书饱满遒劲,是唐人丰腴

中见力量的代表,他的《祭侄文稿》才是他个性情绪的淋漓尽致的表现。书法的真谛,在于性情的表述,而这些性情的表述又全赖于点画的披离。因而可说,书法的独特性,即取少而得算多,全在于线条本身的抽象性——可选择性。然而,书法的这种抽象性在畅情达性中得到充分的发挥,与它对具体的取用观念是紧密联系的,蔡邕说"为书之体,须入其形,……纵横有可象者,方得谓之书"(《九势》)。索靖则在《草书状》中更直接地指出:书法须"类物象形,睿哲变通"(《晋书·索靖传》)。可见,书法是立足于抽象而整合进具体,所谓取少而得算多,也是以此法为前提的。

所以有着久远渊源的书法和绘画的结盟,既不全是因为书画都使用几乎同样的工具,也不全是因为两者都以线条为造型基础,而是基于一个共同的审美感知的核心:抽象与具体的整合和由此而生发出的畅情达性的一致的审美情趣。绘画是立足于具体而整合进抽象。

基于此,我们可以撩开文人、书法家何以总是耐不住要参与画事的面纱了。写字,是文人作为文人而生存的重要组成部分,一日不可相离,每天写字在绝大多数情况下,是不能在此中玩性的,但是,一旦要在书写中实施畅情达性应当说是最佳手段。然而,有得必有失的辩证规律使书法在审美感知上总有所缺憾,要在一根线条中做到"纵横有可象者""类物象形"其难度是可想而知的,甚至可以说远在描绘事物图形之上。书法尽管极为自由,但这无羁的自由正是由严格的戒律所赋予的。弥补这一缺憾的最佳场所,则非绘画莫属。与书法相比较而言,绘画更全面地涵括了审美感知的核心要求,这是文人、书法家耐不住要参与绘画的根本原因。绘画不仅有形象作为具体化的保证,同时,以线为造型基础的特性,又为个性化线条的充分发挥提供了便利。

苏轼、米芾之流的非师而能,并不是一定要在绘画中逞能,他们实在也是因为无法圆全审美感知而耐不住要参与绘画。其实,从中国文化史上来看,耐不住要参与绘画的并不仅仅是一些大书法家,诗人、文学家也以他们特有方式去关心绘画,像李白、杜甫、欧阳修、符载、黄庭坚等人的题咏描述,也是一种对绘画的参与,且自此以后文人以这种方式介入绘画的风气越来越盛。无论以何种方式,只要他是在自己所擅的领域中因耐不住而参与或介入绘画,那么,总是为弥补这一缺憾而采取的必要措施。

当然,绘画真正在直诉心源的意义上请书法加盟其体,还是从"天趣"审美的要求开始。

在心源被动于造化的时期,在心源为造化之真孜孜不倦地努力之时,笔——

绘画上的线条,在表现上只有一个宗旨,那就是为塑造造化形象的真实服务,此际所谓的笔,当是线造型的能力。盘桓于艺术家胸中的艺术形象,都必须由笔(线)来实现,张彦远说"骨气形似皆本于立意而归乎用笔"(《历代名画记》卷一),是十分精辟的。尽管吴道子的线条出自张旭的草书,已具相当的个性,但在求真务实的时代风格中,吴道子的"守神"和"专一",全在于他"合造化之功"(同上)的缘故。

相比而言,赵孟頫等元代画家对书法用笔的开掘就大不相同了。他们所撷取的是书法畅情达性的根本特长,这既是绘画本体发展的必然,又是审美感知走向全面的必然。

由于"天趣"审美建立在完整而全面的审美感知上,因此,在画家眼里看到的世界是一种内部与外部动态平行或同型的世界。这就是说,由于世界的本质存在被他所感知到了,这样,他也就同时更接近了他自己的存在。既是自身的完善,又完善地成为他自己。这一方面造就了不可替代的画家个人风格,如能从董其昌名下找出赵左的代笔之作;一方面使画家更接近了自身的存在,更容易看到世界的存在价值。

由于画家立足于更统一的审美感知,他也更有可能看到世界更多的统一性;由于他懂得存在的欢乐,因此,他也更能在自然界中自由地享受欢乐。所以,这种更统一的审美感知,在认知意义就是对生存不可逆性体悟之后对不可逆的超越,在此之上的审美体验是没有畏惧、焦虑、压抑,抛弃了克制、阻止、管束后的纯粹的满足、纯粹的表现、纯粹的得意洋洋和快乐,是体验中的高峰绝顶之境。尽管这种体验是难求的,短暂而易逝的,对一个杰出的画家来说也不是每每操笔临纸就可获得的,但却是极为诱人的、强大的,其无与伦比的魅力在任何一个经历过这种体验的人,都能从中获得对自我生存的重新肯定,更义无反顾、不遗余力地投入到生存之中。董其昌列举黄公望、沈周、文徵明这些长寿画家,其实都是以"天趣"为最终指归的画家,而他们的长寿与他们在绘画中经历审美的高峰体验和由此赢获的对生命的肯定和顺应是不无关系的,因为,对不可逆性的认知和超越,就是对生命极限的认知和超越。画家在绘画创作中通过线条将一切有碍于生存的不利压力涤除殆尽,获得生存原力的畅发。在本书开首部分我们曾提及,西方艺术理论家曾指出:绘画作为平面二维有将人从三维的恐惧压抑的现实中超脱出来的心理功能,中国画当然也具有绘画的这一一般功能,但也有其特殊之处,中国画进入"天趣"审美阶段后,对生存肯定的心理功能主要通过对线条的不可逆性的开掘而得到强化的,生存的最大阻碍和根本压力是死亡这一极限,即

时间的不可逆性。"天趣"画家敬崇线条正是在二维的绘画中,通过线条的挥洒而使外在于自我的时间自我化,即占有时间,使时间空间化;又从线条构建的形象中占有空间,使空间时间化。这种由认知到占有的表达,就是人性的表达,是高峰体验的本质意义。

第三十五节　天　人　合　一

在上一节中我们曾论及"天趣"审美体验是一种消弭、超越两极对立、冲突后的一种圆美、整合的心理状态。这种二极整合的境界之所以为绘画(或者广而言之:艺术)的最高境界,在于顺乎生存之本性。

对物性(或者说自然之性)和人性,即生存之性的探究,是中国文化的硬核。传统中国文人体性悟道的"神圣传统"就是从这一硬核滋生出的文人的强大支援意识(subsidiary awareness)。绘画作为诉诸感觉的艺术,作为中国文化最具代表性的典型样式,对这一生存之性的体悟是深刻而全面的,从宗炳、王微的明确提出,到王维、米芾的付诸实现,绘画始终是文人悟究存乎天人之际的"道"的有效途径。

正是由于中国绘画一直被文人视为体悟存乎天人之际的"道"的有效途径,源自感觉又诉诸感觉的中国绘画感觉也不是纯粹的,从"真趣"阶段到"理趣"阶段是感觉的智慧,从"理趣"阶段到"天趣"阶段又是智慧的感觉。这种智慧与感觉的混合,是中国绘画的思维性格特征,也是中国传统哲学思维的性格特征。

感觉是认知的基础,智慧和感觉的"合一"就使绘画获得了体性悟道的独特功能。因为智慧和感觉的"合一",是中国思维系统中对立统一原则的认识基础。形与神、阴与阳、知与行、里与外……这些重要概念无不是以"合一"方式构成的,这些众多的"合一",在中国哲学中有一个精辟的概括,这就是"天人合一"。

尽管"天人合一"这一明确提法是到宋代才正式提出,但是,这种实际的思维产生和运用却有着久远的历史。从孔子的"莫春三月之游"到庄子的"齐物""逍遥游",无一不是这种思维原则和观念的表现与实践,更无须指出原始巫教社会来作渊源解释。

金岳霖认为:"最高、最广意义的'天人合一',就是主体融入客体,或者客体融入主体,坚持根本同一,泯除一切显著差别,从而达到个人与宇宙不二的状态。"(《中国哲学》见《哲学研究》1985 年第九期)金岳霖的这一看法无疑是十分精辟的,但是,他并没有指出导致产生这一观点的认知基础和原因,而我们认为这

是在于生存的不可逆性。《易》向来被尊为五经之首,这不仅揭示了《易》在中国文化中的纲领性地位,同时也反映了历代文人的潜意识指向。易,顾名思义,是以揭示变化、运动为根本旨趣。这表明中国古代人对天、人、地,即宇宙的根本认识是变化、运动。这既是认识的立足点和出发点,又是认识的最终结果。古代中国人所谓的"易",并不落实在物体的位移和改变,而是落实在同一事物前后不同阶段所呈示的不同状态之中,因此,易,实质上要揭示的是演化的规律。当然,每一个具体的事物都有其自身的演化规律,但是,"朝菌不知晦朔,蟪蛄不知春秋",其共同的核心指向乃是:不可逆性或者说生存的极限性。无论是宇宙,还是人类,抑或是自然界的万物,生存的不可逆性是他存在的根本的共同特性。张载首次使用"天人合一"这四个字,也是在《正蒙·乾称》中,即在述《易》中感悟而总结出来的。所以,"天人合一"所指称的那种通天达人、物我相忘的最高心灵境界,实质上是人类生存的最高境界,是对天地宇宙深刻体悟后的对生存的全面占有的人生境界。有人认为,"天人合一"的最广、最高意义的体现:物我相忘、主客相混,是"主体与客体之间,各自都以牺牲自己的个性化因素为前提,千丝万缕地缀合在一起"(公明、行远《论中国绘画传统的形式及其特质》见《朵云》第十六期第7页)。这种观念先行的分析,不仅背离中国绘画史实,而且,也是对"天人合一"这一中国文化硬核的一种以西方思维为基准的想当然式的误解。线本位的中国绘画以线造型,本身就是对绘画对象(客体)的个性因素的放大性强化;如果说唐以前的绘画并没有十分明显的画家个人风格(即主体的个性化因素加入),那么这也主要是受制于绘画本体发展的制约,况且,真正的唐以前的绘画真迹已绝无仅有,但从记载中张僧繇那富于顿挫变化的线条看,不能不说是绘画个性化的早期代表。另一方面,由于没有揭示"道""天"等概念所坐实的内涵,把"合一"理解成一种类似于无差别的等同。事实恰好相反。"合一"乃是物极必反意义上的整合,"天人合一"并不是说人即天、或天即人;人即是自然万物,万物即是人。对天、地、万物与人之间的差异中国传统思想有着极其全面精辟的阐述,尤其在天与人的关系上其等级式的严格区别是建筑封建礼制等级的唯一依据,因此,简单地断言"各自都以牺牲自己的个性化因素为前提",等于抽去了整个古代社会制度赖以建立的基础,等于抹杀了绘画的根本性的存在依据。所谓"天人合一"乃是对天、地、万物、人的认识深入到各自的本性层次之后的整合,即在不可逆的境次上相"合",或者说"合一"的"一"乃是生存的不可逆性——生生。

"天人合一"对于中国绘画形成和早期中国绘画发展来说是一先行的观念。以其符合自然又超越自然的高度自由对绘画起着导引、升擢的功能,并且为绘画

所自觉认识和适用。如王微在《叙画》中说"图画非止艺行,成当于《易》象同体";朱景玄《唐朝名画录》中说:"伏闻古人云:画者圣也。盖以穷天地之不至,显日月之不照。挥纤毫之笔,则万类由心;展方寸之能,而千里在掌。……妙将入神,灵则通圣……";张彦远在《历代名画记》中说:"夫画者,成教化,助人伦,穷神变,测幽微,与六籍同功,四时并运,发于天然,非繇述作","若非穷玄妙于意表,安能合神变乎天机"。但是,尽管"天人合一"作为中国艺术的一条根本原则早就从基本的哲学思维系统中得到明确的表述和确立,然而,绘画中将"天人合一"作为一种审美的境界加以自觉的表现,则是绘画进入升华阶段以后的事。换言之,在"真趣""理趣"审美阶段,"天人合一"只是一种潜意识的不自觉表露,只有在绘画进入"天趣"审美阶段后,"天人合一"才在具体的畅情达性的审美心态中得到彻底的落实。

由于"天趣"是立足于生存,从生存出发的,因此,"天趣"审美心态下的画家创作必然不是对生存的否定,而是肯定。倪瓒在《答张仲藻书》中说:

> 图写景物,曲折能尽状其妙趣,盖我则不能。若草草点染,遗其骊黄牝牡之形色,则又非所以为图之意。仆之所谓画者,不过逸笔草草,不求形似,聊以自娱耳。

既立足形,又不为形所累,这是中国绘画的"形似"戒律,以画为心性自娱的画家也自觉遵守这一戒律。所谓"逸笔草草,不求形似",其实是立足于破斥妄相,穿透皮相,基于生存之性而言的,因此,"自娱"实质上就是在体悟了物性、人性之后的一种畅发,是一种生存的实践和对生存之质的全面占有。倪瓒的另一段题画文字则可视为是他"自娱"说的极妙注释:

> (张)以中每爱余画竹,余之竹聊以写胸中逸气耳。岂复较其似与非,叶之繁与疏,枝之斜与直哉。或涂抹久之,他人视以为麻为芦,仆亦不能强辩为竹,真没奈览者何!但不知以中视为何物耳。

我们认为所谓"逸气"是基立在对"天人合一"的感知认识基础之上的一种强烈的生存欲望。画家把绘画视为生存的一种方式,在创作中畅达宣发这种生存欲望,以体验生存的高峰:即写胸中逸气。

可见,"逸气"是对"天人合一"的悟得,是对生存之不可逆性的肯定。所以王世贞说:"元镇极简雅,似嫩而苍,宋人易摹,元人犹可学,独元镇不可学也。"(《艺苑卮言》)沈周学倪瓒,董其昌认为"相去犹隔一尘"(《画禅室随笔》);王原祁摹倪瓒,"辄百不得一"。这是因为"倪高士画,如浪沙溪石,随转随立,出乎自然,而一段空灵清润之气,冷冷迫人。后世徒摹其枯索寒俭处,此画之所以无远神也"(石

涛语)。恽格则认为"元时名家,无不宗北苑矣。迁老崛强,故作荆、关,欲立异以傲诸公耳"。"迁老幽澹之笔,余研思之久,而犹未得也"。"云林画大真淡简,一木一石,自有千岩万壑之趣。今人遂以一木一石求云林,几失云林矣"。(《南田画跋》)又诚如李日华所言:"无逸气而袭其迹,终成类狗耳。"(《竹懒论画》)中国绘画历来注重师古人习程式,也频频告诫"似我者死",须青出于蓝,这一师心而不蹈迹的传统,其潜台词是要后人明知:绘画是人的一种生存方式,只有对生存有了深切的体悟,才能化历史的遗产为时代的生机,取用既有的一切绘画因素,在绘画中畅情达性。倪瓒的一木一石中有"千岩万壑之趣",难道不就是"天人合一"的具体表现和实践?

对于在现实的生存中体悟"天人合一"的人来说,他的生存领域是广阔而无碍的,一般总认为以"天趣"为审美追求指归的文人画,总是选择能象征简雅远澹的题材,如松、梅、兰、竹、菊、石等等,其实这是所谓一般文人画常识所造成的流俗误解。徐渭画牡丹,题云:

> 牡丹为富贵花,主光彩夺目,故昔人多以钩染烘托见长。今以泼墨为之,虽有生意,终不是此花真面目,盖余本婪人,性与梅竹宜,至荣华富丽,风若马牛,宜弗相似也。(见庞元济《虚斋名画录》)

绚丽娇妍的牡丹本是富贵华丽的宫廷审美趣味的传统象征,而"性与梅竹宜"的"婪人"却可以说洗尽铅华表现出"婪人"的情致。自称"婪人"的徐渭为什么不在与其性相宜的梅竹中作更多、更充分的发挥,而偏偏从牡丹的身上来表达,是否出于他对富贵花的逆反心理,以人不为之而我独为之呢? 在我们看来,是也好,不是也罢,都无关紧要,重要的是徐渭画水墨牡丹这一事实本身就说明了对于进入"天趣"审美境界的人来说,是不存在任何门墙隔阂的。可以驾驭造化,取用绘画因素,去冲破传统的对物的社会伦理观,进入表达心源的高度自由的境地。用他的诗来说就是"世间无事无三昧,老来戏笔涂花卉。藤长刺阔背几枯,三合茅柴不成醉。葫芦依样不胜楷,能如造化绝安排。不求形似求生韵,根拔皆吾五指栽。胡为乎,区区枝剪而叶裁? 君莫猜,墨色淋漓雨拨开"(《画百花卷与史甥题曰瀌老谑墨》)。

董其昌说:

> "画平远师赵大年,重山叠嶂师江贯道,皴法用董源麻皮皴及潇湘点子皴,树用北苑、子昂二家法,石法用大李将军秋江待渡图及郭忠恕雪景。李成画法有小幅水墨及著色青绿,俱宜宗之",又"画中山水位置皴法,皆各有门庭,不可相通。惟树木则不然,虽李成、董源、范宽、郭熙、赵大年、赵千里、

马、夏、李唐,上自荆关,下逮黄子久、吴仲圭辈,皆可通用也。或曰:须自成一家。此殊不然,如柳则赵千里,松则马和之,枯树则李成,此千古不易。"
(均见《画禅室随笔》)

董其昌详尽地列出古人的众法之中的可学者、不可学者,当学者、不当学者,易学者、不易学者,什么法向谁学等注意事项。再"读万卷书,行万里路,胸中脱去尘浊,自然丘壑内营,成立鄞鄂,随手写出,皆为山川传神"(同上),亦即所谓"集其大成,自出机轴"则能与文徵明、沈周等齐肩相抗。在这里无论是工笔还是写意,水墨还是浅绛,抑或是青绿,是宫廷还是文人,所有一切既存的都是被取用的对象,这种高度的自由是"天人合一"所赋予的,是"天趣"审美心理的功能。

徐渭自跋《四季花卉图》诗云:"老夫游戏墨淋漓,花草都将杂四时。莫怪画图差两笔,近来天道够差池。"这和"理趣"审美中的画物多不问四时,将桃、杏、芙蓉、莲花同置一画的情形不同。一个是用绘画形式畅情达性,一个是"狂怪求理";一个从个人性情的角度出发,一个从社会伦理的角度出发;一个用性情去安排造化,一个用理念去凑合造化,一个是投入生存,一个是认识生存。所有这些差异归于一点,这就是是不是有自己的生存机轴,出自自我体悟而得的生存机轴,则多值、二极、二歧都将归合于一,体验归合于一的生存高峰。

在古代绘画理论中,对于这个"一"的阐发,数石涛最为尽致:

> 太古无法,太朴不散,太朴一散而法立矣。法于何立? 立于一画。一画者,众有之本,万象之根,见用于神,藏用于人,而世人不知所以,一画之法,乃自我立。立一画之法者,盖以无法生有法,以有法贯众法也。夫画者,从于心者也,山川人物之秀错,鸟兽草木之性情,池榭楼台之矩度,未能深入其理,曲尽其态,终未得一画之洪规也。行远登高,悉起肤寸。此一画收尽鸿蒙之外,即亿万万笔墨,未有不始于此而终于此,惟听人之握取之耳。人能以一画具体而微,意明笔透。……如水之就深,如火之炎上,自然而不容毫发强也。用无不神而法无不贯也,理无不入而态无不尽也。信手一挥,山川、人物、鸟兽、草木、池榭、楼台,取形用势,写生揣意,运情摹景,显露隐含,人不见其画之成,画不违其心之用。盖自太朴散而一画之法立矣。一画之法立而万物著矣。我故曰:吾道一以贯之。(《苦瓜和尚画语录》)

这一大段"一画"论,堪称中国绘画"天人合一"观念意识的总结:"夫一画含万物于中。"(同上)一画含万物,万物归一画,因此,"一画"乃是"天人合一"的"一"的绘画认识。"一画"当由笔墨出,石涛认为"墨非蒙养不灵,笔非生活不神。能受蒙养之灵而不解生活之神,是有墨无笔也;能受生活之神而不变蒙养之灵,是

有笔无墨也"(同上)。把笔墨的神灵落实在"蒙养""生活"之中,也就是落实在天与人的生存之中。

所谓"一画",其外在的能指是线条。中国看重的历来都是这一根线条,以线状形,以线摹貌,以线表情,以线达性,即从王微的"以一管之笔,拟太虚之体",到石涛的"以一画测之,即可参天地之化育",贯穿于中国绘画始终的是这根线条,和合天趣人情的也是这根线条。于一根线条中见貌见形,见情见性,是因为这根线条是生存之本性:不可逆的完美表达。

承认、肯定生存的不可逆性,等于承认、肯定生命极限的存在,对于一个具体生命体来说就等于是承认、肯定生命每天都在向死亡迈进。这是中国文化的忧患潜意识产生的总根源。因此,承认、肯定生存的不可逆性除了需要深邃的智慧外,还需要极大的真诚和勇气。从这意义上说,承认、肯定生存的不可逆性又是自我强大、自我肯定、自我完美的标志;是自信的标志,是人超越自我的标志。这种对物性与人性不可逆的体悟和肯定及最终的超越,就是所谓的"体性悟道",是中国人所追求的理想的人生境界,也是中国绘画所追求的最高境界,亦即《易》所谓"天行健,君子自强不息"。

自强不息,就是在不可逆的人生中,把握住每一个此在、不在回忆的懊丧和欣喜中流失生存之实,不在向往的虚幻和缥缈中否定生存之实。悟道者,之所以有超凡的毅力和信念,之所以获得"从心所欲不逾矩"的绝对自由,在于他对生存的坚实而全面的占有。正是从这一意义上我们说绘画是一种生命形态。中国绘画以智慧的感觉,用线条的形象揭示人类的生存之性,畅达人类的生存之情。这种澄明的生存之境,被西方学者奉为生存的"第五度空间"(弗朗索瓦·陈Fiansois Cheng《神游——中国绘画一千年》,见《外国学者论中国画》第 78 页,湖南美术出版社 1986 年版)。

这种对令人无法接受的必然——对生存的否定的承认和肯定,是对人的一次重大考验,经历这一考验的人,不仅在思维上、心理上,乃至于整个身心都是一次脱胎换骨,他变得更自信、更自强、更自尊、更镇定、更敏感、更宽容、更能应付一切生存的灾难,也更能尽享一切生存的快乐,因而更洒脱、更自由、更无畏、更条畅。总而言之,更懂得生活。

宗白华在回答中国绘画里所表现的最深心灵究竟是什么时说:

它既不是以世界为有限的圆满的现实而崇拜模仿,也不是向一无尽的世界作无尽的追求,烦闷苦恼,彷徨不安。它所表现的精神是一种"深沉静默地与这无限自然,无限的太空浑然融化,体合为一"。它所启示境界是静

的,因为顺着自然法则运行的宇宙是虽动而静的,与自然精神合一的人生也是虽动而静的。它所描写的对象,山川、人物、花鸟、虫鱼,都充满着生命的动——气韵生动。但因为自然是顺法则的(老、庄所谓道),画家是默契自然的,所以画幅中潜存着一层深深的静寂。就是尺幅的花鸟、虫鱼,也都像是沉落遗忘于宇宙悠渺的太空中,意境旷邈幽深。至于山水画如倪云林的一丘一壑,简之又简,譬如为道,损之又损,所得着的是一片空明中金刚不灭的精萃。它表现着无限的寂静,也同时表示着是自然最深最厚的结构。(《美学散步》第 123 页)

正是基于对这"自然最深最厚的结构"的认识,绘画才成为揭示人类与自然最深刻最密切的关系的表现,亦即进入了"齐物"的境界。

顺乎自然、顺乎人性的"天人合一"的境界,是何等幽深、壮阔、澄澈、静远的艺术境界! 在这一境界中,自然和人和绘画共同获得了价值的永在,魅力的长存。诚如张孝祥《念奴娇·过洞庭》所言:

> 洞庭青草,近中秋,更无一点风色。玉鉴琼田三万顷,着我扁舟一叶。素月分辉,明河共影,表里俱澄澈。悠然心会,妙处难与君说。应念岭海经年,孤光自照,肝胆皆冰雪。短发萧骚襟袖冷,稳泛沧浪空阔。尽挹西江,细斟北斗,万象为宾客。扣舷独啸,不知今夕何夕。

在这种"表里俱澄澈""不知今夕何夕"的超时空生存境界中,人是最彻底的人,即既是最自然的人,又是最社会的人,更是最本然的人,他以天地自然之"万象为宾客",因而与天地万物合而无间,触处皆成春。心源与造化和合汇通,展开人的最本然的生存,一切喜怒哀乐均在线条形象中畅发殆尽,人性在绘画中达到本然的平衡,而绘画在人性中进入"天趣"的境界。因此,"天趣"审美是生存的"快乐原则"的具体表现,因为它是以对死亡的肯定为支点的。

一言以蔽之,居于"天趣"审美中的中国绘画最超越自然又最切近自然,是最心灵化的艺术,又是最艺术化的心灵;是最本然的造化,又是最本然的心源。借用中国古代音乐理论的术语来说,得"天趣"之境即如聆"天籁"之声。

后记

　　中国画是独特的,这种独特性不仅是由其数千年连续的发展历史决定的,也是中国文化的根本特性所决定的。因此,循依中国文化的特性,梳理中国画的发展历程,是揭橥中国画特性的有效途径。又因为,绘画固然以描写物形为本,这就涉及了对物的认知;绘画当然不仅仅是为物存形,这就和人的心性有关了。心与性是人的根本。应该说心无处不在却又难以捉摸。绘画上的心性是图像的内核,因此,也一定成为绘画的根本,心的范围超不出认知,认知的广度和深度决定心的强大与否;性的本质为情,情感、情操、情绪都离不开性。又因此,画家表现是非善恶、良劣美丑的态度,全关乎心性。

　　写心达性,虽然也可以约略地看作是图像由写实而写意的历程,但更多的所呈现的是文化进程中的绘画之于画家的功用。修心养性,则是对于观者而言的,这一超然于人伦宣教的功能,不仅是与绘画发展的历程相伴生,同时也与诗文、书法、音乐等相共生,进而回馈协同绘画的升华。品味得趣,便成为梳理中国画发展的另一个有效途径。在求真务实中追寻真趣,在循理探本时体验理趣,在天然自成之际感悟天趣,这种趣味是艺术的,也是科学的;同时也是超然于艺术和科学的。如果说中国文明是在一种自我引领中发展的,那么,品味得趣的现象便是这种自我引领在中国书画以及诗文中的体现。

　　中国绘画的三趣——真趣、理趣、天趣,是心性的发展过程。其实,真趣之前的绘画,可称作人趣,诸如汉代和西晋的壁画,聚焦了画家不修边幅的天真烂漫,这是中国绘画早期十分重要的现象,只不过找不到文献,只能作品评式的叙述。

其实从人趣到天趣，是绘画心性的发展过程，同时也是中国绘画的发展过程。人趣和天趣本质一致，趣味则大相径庭，说穿了天趣是高修养的人趣。

希望以后有机会能将人趣研究透彻了，以弥补本书中缺席的人趣地位。

江宏　邵琦

2021 年 9 月

图书在版编目(CIP)数据

中国画的心性 / 江宏,邵琦著. —上海:上海书
店出版社,2022.1
ISBN 978 - 7 - 5458 - 2109 - 3

Ⅰ.①中… Ⅱ.①江… ②邵… Ⅲ.①中国画—绘画
研究 Ⅳ.①J212.05

中国版本图书馆 CIP 数据核字(2021)第 209288 号

责任编辑 杨柏伟 章玲云
封面设计 汪 昊

中国画的心性
江宏 邵琦 著

出 版 上海书店出版社
　　　　　　(201101 上海市闵行区号景路 159 弄 C 座)
发 行 上海人民出版社发行中心
印 刷 上海商务联西印刷有限公司
开 本 710×1000 1/16
印 张 18
字 数 310,000
版 次 2022 年 1 月第 1 版
印 次 2022 年 1 月第 1 次印刷
ISBN 978 - 7 - 5458 - 2109 - 3/J.507
定 价 78.00 元